微视频
学编程

明日科技 编著

从零开始学

Node.js

U0319448

全国百佳图书出版单位

化学工业出版社

·北京·

内容简介

本书从零基础读者的角度出发，通过通俗易懂的语言、丰富多彩的实例，循序渐进地让读者在实践中学习 Node.js 编程知识，并提升自己的实际开发能力。

全书共分为 5 篇 20 章，内容包括初识 Node.js、JavaScript 基础、npm 包管理器、Node.js 基础、http 模块、fs 文件及文件夹操作模块、path 路径操作模块、os 系统模块、Node.js 中的流、socket.io 模块、异步编程与回调、事件的监听与触发、程序调试与异常处理、express 模块基础、express 高级应用之 express-penerator、Web 开发中的模板引擎、Node.js 与 MySQL 数据库、Node.js 与 MongoDB 数据库、网络版五子棋游戏、全栈博客网等。书中知识点讲解细致，侧重介绍每个知识点的使用场景，涉及的代码给出了详细的注释，可以使读者轻松领会 Node.js 程序开发的精髓，快速提高开发技能。同时，本书配套了大量教学视频，扫码即可观看，还提供所有程序源文件，方便读者实践。

本书适合 Node.js 初学者、软件开发入门者自学使用，也可用作高等院校相关专业的教材及参考书。

图书在版编目（CIP）数据

从零开始学 Node.js / 明日科技编著． —北京：化学工业出版社，2022.8
ISBN 978-7-122-41326-0

Ⅰ．①从… Ⅱ．①明… Ⅲ．① JAVA 语言 – 程序设计 Ⅳ．① JTP312.8

中国版本图书馆 CIP 数据核字（2022）第 074626 号

责任编辑：张 赛 耍利娜　　　　　　文字编辑：师明远
责任校对：宋 玮　　　　　　　　　　装帧设计：尹琳琳

出版发行：化学工业出版社（北京市东城区青年湖南街 13 号　邮政编码 100011）
印　　装：大厂聚鑫印刷有限责任公司
787mm×1092mm　1/16　印张 23¾　字数 582 千字　2022 年 9 月北京第 1 版第 1 次印刷

购书咨询：010-64518888　　　　　　售后服务：010-64518899
网　　址：http://www.cip.com.cn
凡购买本书，如有缺损质量问题，本社销售中心负责调换。

定　　价：99.00 元

前言

Node.js 是一个让 JavaScript 运行在服务器端的开发平台，它让 JavaScript 成为与 PHP、Python、Perl、Ruby 等服务器端语言平起平坐的脚本语言。Node.js 的出现，让不懂服务器开发语言的程序员也可以非常容易地创建自己的服务。

本书内容

本书包含了学习 Node.js 编程开发的各类必备知识，全书共分为 5 篇 20 章内容，结构如下。

第 1 篇：**Node.js 基础篇**。本篇主要对 Node.js 编程的基础知识进行详解，包括初识 Node.js、JavaScript 基础、npm 包管理器、Node.js 基础等内容。

第 2 篇：**Node.js 核心模块篇**。本篇主要讲解 Node.js 编程的核心模块及其应用，包括 http 模块、fs 文件及文件夹操作模块、path 路径操作模块、os 系统模块、Node.js 中的流、socket.io 模块等内容。

第 3 篇：**异步编程与事件篇**。本篇通过异步编程与回调、事件的监听与触发、程序调试与异常处理等 3 章内容，对 Node.js 中异步编程思想、回调及事件等高级内容进行讲解，并且介绍如何调试与处理 Node.js 程序中可能出现的异常。

第 4 篇：**框架及数据应用篇**。框架是提高项目开发效率的最有效手段之一，而数据是项目开发的核心内容，本篇通过 express 模块基础、express 高级应用之 express-generator、Web 开发中的模板引擎、Node.js 与 MySQL 数据库、Node.js 与 MongoDB 数据库等内容，详细讲解 Node.js 项目开发中最常用的框

架、Web 模板引擎，以及如何在 Node.js 项目中使用流行的 MySQL 数据库或 MongoDB 数据库存取数据。

第 5 篇：项目开发篇。学习编程的最终目的是进行开发，解决实际问题，本篇通过网络版五子棋游戏、全栈博客网这两个不同类型的项目，讲解如何使用所学的 Node.js 知识开发项目。

本书特点

☑ **知识讲解详尽细致。**本书以零基础入门学员为对象，力求将知识点划分得更加细致，讲解更加详细，使读者能够学必会，会必用。

☑ **案例侧重实用有趣。**通过实例学习是最好的编程学习方式。本书在讲解知识时，通过有趣、实用的案例对所讲解的知识点进行解析，让读者不只学会知识，还能够知道所学知识的真实使用场景。

☑ **思维导图总结知识。**每章最后都使用思维导图总结本章重点知识，使读者能一目了然地回顾本章知识点以及需要重点掌握的知识。

☑ **配套高清视频讲解。**本书资源包中提供了同步高清教学视频，读者可以通过这些视频更快速地学习，感受编程的快乐和成就感，增强进一步学习的信心，从而快速成为编程高手。

读者对象

☑ 初学编程的自学者

☑ 大中专院校的老师和学生

☑ 初、中、高级程序开发人员

☑ 参加实习的"菜鸟"程序员

☑ 编程爱好者

☑ 相关培训机构的老师和学员

☑ Web 前端开发人员

读者服务

为了方便解决本书疑难问题，我们提供了多种服务方式，并由作者团队提供在线技术指导和社区服务，服务方式如下：

√ 企业 QQ：4006751066

√ QQ 群：515740997

√ 服务电话：400-675-1066、0431-84978981

本书约定

开发环境及工具如下：

√ 操作系统：Windows 7、Windows 10 等。

√ 开发工具：WebStorm 2021.1.2（向下兼容）。

√ Node.js 版本：Node.js 16.3.0。

√ 数据库：MySQL 8.0、MongoDB 4.4.6。

致读者

本书由明日科技 Web 前端程序开发团队组织编写，主要人员有王小科、何平、张鑫、申小琦、赵宁、李菁菁、周佳星、王国辉、李磊、赛奎春、杨丽、高春艳、张宝华、庞凤、宋万勇、葛忠月等。在本书编写过程中，我们以科学、严谨的态度，力求精益求精，但不足之处仍在所难免，敬请广大读者批评指正。

感谢您阅读本书，零基础编程，一切皆有可能，希望本书能成为您编程路上的敲门砖。

祝读书快乐！

目 录

第 3 章　npm 包管理器 / 63

▶ 视频讲解：1 节，9 分钟

第 2 篇　Node.js 核心模块篇

第6章 fs 文件及文件夹操作模块 / 115

▶视频讲解：3 节，48 分钟

第7章 path 路径操作模块 / 134

第8章 os 操作系统模块 / 146

第9章 Node.js 中的流 / 156

第10章 socket.io 模块 / 172

第 3 篇　异步编程与事件篇

第 11 章　异步编程与回调 / 194

第 12 章　事件的监听与触发 / 203

第 4 篇　框架及数据应用篇

第14章　express 模块基础 / 224

第15章　express 高级应用之 express-generator / 242

第16章　Web 开发中的模板引擎 / 255

第17章　Node.js 与 MySQL 数据库 / 268

第18章　Node.js 与 MongoDB 数据库 / 301

第 5 篇　项目开发篇

第 19 章　网络版五子棋游戏 / 324

▶视频讲解：6 节，33 分钟

第 20 章　全栈博客网 / 340

▶视频讲解：7 节，67 分钟

Node.js

从零开始学 Node.js

第1篇
Node.js 基础篇

第 1 章

初识 Node.js

扫码领取
- ▶ 配套视频
- ▶ 配套素材
- ▶ 学习指导
- ▶ 交流社群

 本章学习目标

- 熟悉 Node.js。
- 熟练掌握 Node.js 的下载与安装。
- 掌握 WebStorm 开发工具的下载安装。
- 掌握如何使用 WebStorm 创建第一个 Node.js 服务器程序。
- 熟悉 WebStorm 开发环境的使用。

1.1　Node.js 简介

Node.js 是目前非常热门的技术，但是它的诞生经历却是非常奇特的。那么，我们首先从互联网的发展历史来了解为什么会出现 Node.js 这门技术。

1.1.1　Web 和互联网

Web 也就是我们每天都会浏览的网站（包括 PC 端和手机端），它从 1989 年诞生开始，就不断朝着两个方向持续成长：Web 浏览器和 Web 服务器。如同婴儿的生长发育一样，每一天其身体（Web 浏览器）和智力（Web 服务器）都在不断成长和变化着。

（1）Web 浏览器：JavaScript 的诞生

Web 浏览器从最原始的只能显示文本的"马赛克"浏览器，到如今以 V8 引擎为代表的谷歌浏览器，可以说发生了翻天覆地的变化，如图 1.1 所示。"马赛克"浏览器是互联网历史上第一个普遍使用和能够显示图片的网页浏览器。而本书所学习的 Node.js 技术，则是在谷歌公司开发的 V8 引擎基础上实现的。

(a)　　　　　　　　　　　　　　(b)

图 1.1　"马赛克"浏览器（a）和谷歌浏览器（b）

在 Web 浏览器的发展历史中，网景浏览器（也称为 Netscape 浏览器）扮演了非常重要的角色。网景浏览器不仅支持图片显示，而且首先引入了 GUI 图形界面，让网页之间可以通过超链接的方式进行相互关联。值得一提的是，它还首先设计实现了 JavaScript 脚本语言，让 Web 浏览器也具备了初步的编程能力（如动画、表单验证等）。可以说，今天包括谷歌浏览器在内的众多浏览器，都或多或少参考了网景浏览器的设计模式。图 1.2 为网景浏览器的界面。

（2）Web 服务器：从 CGI 到 Node.js

除了 Web 浏览器外，Web 服务器也在蓬勃发展着。Web 服务器最开始是由 C 语言开发的 CGI 服务器。CGI 服务器能与浏览器进行交互，还可以从数据库中获取数据。但是代码实现冗长，而且开发过程也相当复杂。随着技术的发展，人们开发了越来越多的 Web 服务器。

图 1.2　网景浏览器的界面

1995 年，出现了用 PHP 语言编写的 Web 服务器。与 CGI 服务器相比，PHP 服务器编写代码更简洁，开发过程也十分容易。与此同时，类似 Apache 服务器和 Nginx 服务器等功能更丰富的 Web 服务器闪亮登场，如图 1.3 所示。

(a)　　　　　　　　　　　　　　　　　　(b)

图 1.3　Apache 服务器 Logo 和 Nginx 服务器 Logo

👑 注意：

　　关于 Apache 和 Apache 服务器这两个词，人们总是弄混。实际上，Apache 是一个运作开源软件项目的非营利性组织，而 Apache 服务器则是这个组织开发的一个软件项目。

1.1.2　V8 引擎和 Node.js

V8 是为 Google Chrome 提供支持的 JavaScript 引擎的名称。当使用 Chrome 进行浏览时，它负责处理并执行 JavaScript，它最初是由一些语言方面专家设计的，后被谷歌收购，随后谷歌对其进行了开源。V8 使用 C++ 开发，在运行 JavaScript 时，相比其他的 JavaScript 的引擎转换成字节码或解释执行，V8 将其编译成原生机器码，并且使用了如内联缓存（inline caching）等方法来提高性能。如图 1.4 所示。

而 Node.js 实质就是对 V8 引擎进行了封装。Node.js 是一个 JavaScript 运行平台，在 2009 年 5 月发布，由 Ryan Dahi 开发。Node.js 不是一个 JavaScript 框架，不同于 Rails、Django

等框架，Node.js 也不是 Web 浏览器的库，不能与 jQuery、React 等相提并论。Node.js 是一个让 JavaScript 运行在 Web 服务器的开发平台，它让 JavaScript 可以与 PHP、Python 等服务器端语言平起平坐。如图 1.5 所示。

图 1.4 V8 引擎的 Logo

图 1.5 Node.js 的 Logo

1.1.3 Node.js 的优缺点

Node.js 以 JavaScript 为开发语言，所以 Node.js 的优缺点大部分都是 JavaScript 语言本身的优缺点。JavaScript 语言最大的优点是简单易用，并且有与 Java 类似的语法，可以使用任何文本编辑工具编写，只需要浏览器就可执行程序，并且事先不用编译，逐行执行，无须进行严格的变量声明，而且内置大量现成对象，编写少量程序就可以完成目标。

但是，相比于 Java 等语言，JavaScript 没有严格的类型检查，虽然开发自由度很高，但是程序容易出错，检查也比较困难，所以对于一些大型应用程序，不建议使用 JavaScript 语言进行开发。

1.2 Node.js 的下载与安装

在使用 Node.js 之前，首先要下载安装 Node.js。本书以 Windows 操作系统为例，一步一步带领大家安装 Node.js。关于其他操作系统下的安装（如 Linux 或 macOS 等操作系统），也非常简单，建议读者在互联网上寻找相关安装教程，这里不再演示。

1.2.1 下载并安装 Node.js

下载及安装 Node.js 的步骤如下：

① 首先打开浏览器（推荐使用最新的谷歌浏览器），在地址栏中输入 Node.js 的官网地址并点击键盘上的"回车"键，就可以进入 Node.js 的官网主页，如图 1.6 所示。

② 仔细观察图 1.6，可以发现有两个版本的安装包，分别是 14.17.0 LTS 和 16.3.0 Current。16.3.0 Current 表示当前最新版本，14.17.0 LTS 中的 LTS 是"Long Time Support"的缩写，也就是长期支持的意思。在实际开发中，会使用比较稳定的版本，而学习过程中可以使用最新的版本。

👑 注意：

本书写作时，Node.js 官网的版本号如图 1.6 所示，随着 Node.js 不断地升级更新，读者购买本书时，可能 Node.js 的版本号已发生变化，但下载安装方法相同，不影响本书的学习。

安装 Node.js，只需要点击页面中"16.3.0 Current"的绿色按钮即可。下载后的文件如图 1.7 所示。

图 1.6　Node.js 的官网主页

图 1.7　Node.js 的下载

📣　说明：

　　使用以上步骤下载的 Node.js 安装文件默认是 64 位的，如果想下载 32 位或者其他系统（如 macOS、Linux 等），可以单击绿色按钮下方的"Other Downloads"超链接，如图 1.8 所示，即可进入 Node.js 下载列表页面，如图 1.9 所示，可以根据自己的需要点击相应按钮进行下载。

图 1.8　单击"Other Downloads"超链接

图 1.9　Node.js 下载列表页

　　③ 接下来，鼠标双击"node-v16.3.0-x64.msi"，打开安装提示对话框，单击"Next"按钮，如图 1.10 所示。

图 1.10　安装提示对话框

④ 打开安装协议对话框，在该对话框中勾选 "I accept the terms in the License Agreement" 复选框表示同意安装，单击 "Next" 按钮，如图 1.11 所示。

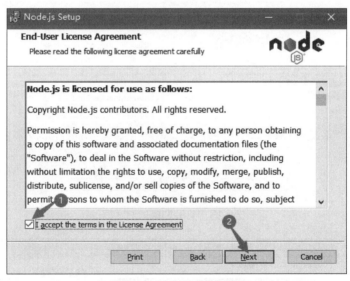

图 1.11　安装协议对话框

⑤ 打开选择安装路径对话框，在该对话框中单击 "Change" 按钮设置安装路径，然后单击 "Next" 按钮，如图 1.12 所示。

⑥ 打开安装选择项对话框，该对话框中保持默认选择，直接单击 "Next" 按钮，如图 1.13 所示。

⑦ 打开工具模块对话框，该对话框中保持默认选择，直接单击 "Next" 按钮，如图 1.14 所示。

⑧ 打开准备安装对话框，该对话框中保持默认选择，直接单击 "Install" 按钮，如图 1.15 所示。

⑨ Node.js 会开始自动安装程序，并显示实时安装进度，如图 1.16 所示。

图 1.12　选择安装路径对话框

图 1.13　安装选择项对话框

图 1.14　工具模块对话框

图 1.15　准备安装对话框

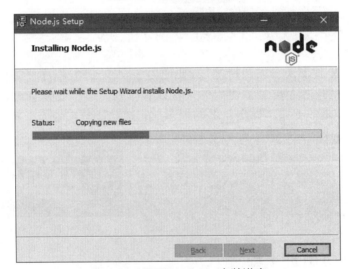

图 1.16　显示 Node.js 安装进度

⑩ 安装完成后，自动打开安装完成对话框，单击"Finish"按钮即可，如图 1.17 所示。

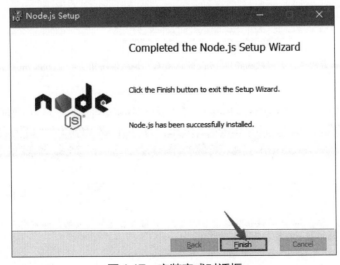

图 1.17　安装完成对话框

1.2.2 测试 Node.js 是否安装成功

Node.js 安装完成后，需要测试 Node.js 是否成功安装。例如，在 Windows 10 系统中检测 Node.js 是否成功安装，可以单击开始菜单右侧的搜索文本框，在其中输入 cmd 命令，如图 1.18 所示，按下"Enter"键，启动命令行窗口；在当前的命令提示符后面输入"node"，并按下"Enter"键，如果出现如图 1.19 所示的信息，则说明 Node.js 安装成功，同时系统进入交互式 Node.js 命令窗口中。

图 1.18　输入 cmd 命令

图 1.19　测试 Node.js 是否安装成功

1.3　WebStorm 开发环境的下载与安装

俗话说"工欲善其事，必先利其器"，要使用 Node.js 开发程序，需要一款好的开发工具，而 WebStorm 是开发人员最常使用的一种网页开发工具，它是 JetBrains 公司旗下的一款 JavaScript 开发工具，支持不同浏览器的提示。它的功能非常强大，其代码补全功能几乎支持所有流行的 JavaScript 库，比如 jQuery、YUI、Dojo、Prototype、Mootools 和 Bindows 等。它被广大中国 JavaScript 开发者誉为 Web 前端开发神器、最强大的 HTML5 编辑器、最智能的 JavaScript IDE 等。WebStorm 开发工具如图 1.20 所示。

图 1.20　WebStorm 开发工具

1.3.1　WebStorm 的下载

下载 WebStorm 开发工具的步骤如下：

① 打开浏览器（推荐使用谷歌浏览器），进入 WebStorm 官网，单击页面中的"Download"按钮，如图 1.21 所示。

👑 说明：

　　WebStorm 是一个收费软件，官网默认提供 30 天的试用版，如果想一直使用 WebStorm 开发程序，需要在官网购买使用授权。

② 进入 WebStorm 下载页面，如图 1.22 所示。在该页面中，首先选择要使用 WebStorm 开发工具的系统，然后单击"Download"按钮，即可下载 WebStorm 的安装文件。

③ 下载完成的 WebStorm 安装文件如图 1.23 所示，其命名格式为"WebStorm- 版本号"。

👑 说明：

　　我们在编写本书时，WebStorm 的最新版本是 2021.1.2，该版本会随着时间的推移不断更新，读者在使用时，不用纠结版本的变化，直接下载最新版本学习使用即可。

图 1.21　WebStorm 官网地址

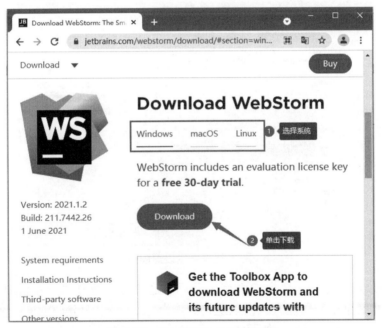

图 1.22　WebStorm 下载页面

1.3.2　WebStorm 的安装

安装 WebStorm 开发工具的步骤如下：

① 双击下载完成的 WebStorm 安装文件，开始安装 WebStorm，如图 1.24 所示，单击 "Next" 按钮。

② 进入路径设置窗口，如图 1.25 所示，该窗口中单击 "Browse"

WebStorm-202
1.1.2.exe
图 1.23　下载完成的
WebStorm 安装文件

按钮，选择 WebStorm 的安装路径，然后单击"Next"按钮。

图 1.24　WebStorm 安装向导

图 1.25　路径设置窗口

③ 进入安装配置窗口，该窗口中首先设置创建桌面快捷方式，并添加系统环境变量，然后设置创建右键菜单的快捷方式，以及将其作为 .js、.css、.html 和 .json 文件的默认打开方式，最后单击"Next"按钮，如图 1.26 所示。

④ 进入确认安装窗口，如图 1.27 所示，直接单击"Install"按钮开始安装。

⑤ 此时会进入 WebStorm 的安装窗口，该窗口中显示当前的安装进度，如图 1.28 所示。

⑥ 安装完成后自动进入安装完成窗口，单击"Finish"按钮即可完成 WebStorm 的安装，如图 1.29 所示。

👑 说明：

　　安装完成窗口中有两个单选按钮，其中"Reboot now"表示立即重启，而"I want to manually reboot later"表示稍后重启，用户可以根据自己的实际情况进行选择，默认选中的是"I want to manually reboot later"。

图 1.26　安装配置窗口

图 1.27　确认安装窗口

图 1.28　显示 WebStorm 安装进度

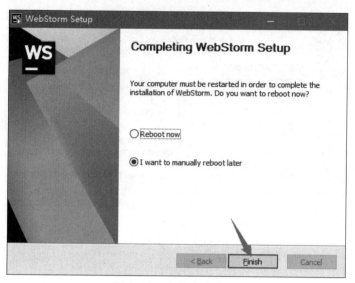

图 1.29　安装完成窗口

1.4　第一个 Node.js 服务器程序

　　WebStorm 安装完成后，就可以使用它编写 HTML、CSS 或者 JavaScript 等程序了，本节将介绍如何为第一次使用 WebStorm 进行配置，以及如何创建并运行第一个 Node.js 程序。

1.4.1　WebStorm 首次加载配置

　　WebStorm 在首次使用时，可以根据个人的实际情况进行一些配置，比如验证激活、更改主题等，本节将介绍 WebStorm 首次加载时常用的一些配置，步骤如下：

　　① 双击安装 WebStorm 时创建的桌面快捷方式图标，如图 1.30 所示，或者单击开始菜单中"JetBrains"下的"WebStorm 2021.1.2"快捷方式，如图 1.31 所示。

图 1.30　WebStorm 桌面快捷方式

图 1.31　WebStorm 在开始菜单中的快捷方式

　　② 进入 WebStorm 的用户协议窗口，该窗口中选中下方的复选框，然后单击"Continue"按钮，如图 1.32 所示。

　　③ 进入 WebStorm 的许可激活窗口，如果已经购买了激活码，可以选中"Activate WebStorm"单选按钮，然后输入相关信息后进行激活；但如果没有购买激活码，由于 WebStorm 提供了 30 天的试用版，因此可以选中"Evaluate for free"单选按钮，并单击"Evaluate"按钮，如图 1.33 所示。

　　④ 进入试用版的确认信息窗口，该窗口中会提示试用的到期时间，单击"Continue"按钮，如图 1.34 所示。

图 1.32　用户协议窗口

图 1.33　许可激活窗口

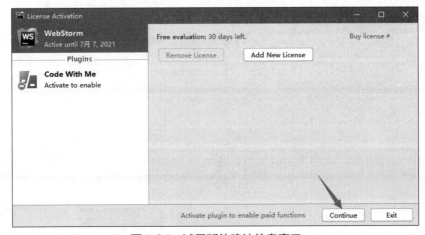

图 1.34　试用版的确认信息窗口

⑤ 进入 WebStorm 欢迎窗口，该窗口中可以对 WebStorm 的主题进行设置，默认是黑色

主题，这里为了后期开发中代码看得更加明显，将主题修改为白色：首先单击"Customize"，然后在右侧单击"Color theme"下的下拉列表，在其中选择"IntelliJ Light"即可，如图 1.35 所示。

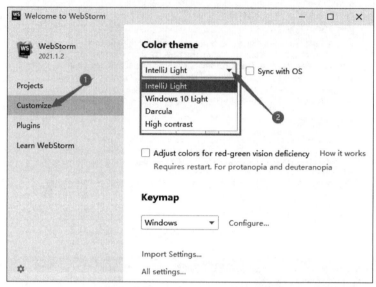

图 1.35　WebStorm 欢迎窗口

1.4.2　使用 WebStorm 创建第一个 Node.js 程序

配置完 WebStorm 后，就可以使用它创建 Node.js 程序了，具体步骤如下：

① 在 WebStrom 的欢迎窗口中，单击左侧的"Projects"选项，然后单击右侧的"New Project"按钮，如图 1.36 所示。

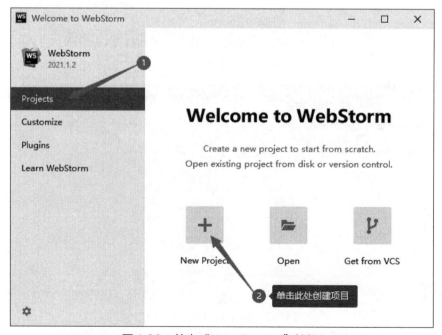

图 1.36　单击"New Project"按钮

② 弹出"New Project"对话框，该对话框的左侧显示可以创建的项目类型，右侧是关于项目的一些配置信息，这里选中左侧的"Node.js"，然后在右侧"Location"文本框中输入或者选择项目所存放的位置，单击"Create"按钮，如图 1.37 所示。

图 1.37　"New Project"对话框

👑 常见错误：

在创建 Node.js 项目时，设置的 Location 目录中不能含有大写字母，否则会提示"name can no longer contain capital letters"警告信息，并且"Create"按钮不可用，如图 1.38 所示。

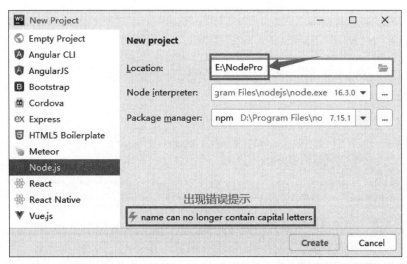

图 1.38　创建 Node.js 项目时 Location 目录中含有大写字母时的警告信息

③ 创建完的 Node.js 项目如图 1.39 所示，该项目中默认包含一个 package.json 项目描述文件，以及 Node.js 依赖包。

④ 在创建的 Node.js 项目的左侧目录结构中单击右键，在弹出的快捷菜单中选择"New"→"JavaScript File"，如图 1.40 所示。

⑤ 弹出"New JavaScript file"对话框，在该对话框中输入文件名，这里输入"index"，按"Enter"回车键即可，如图 1.41 所示。

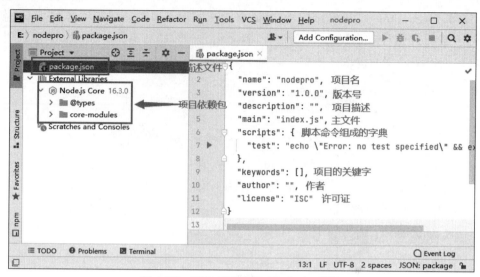

图 1.39　默认创建完的 Node.js 项目

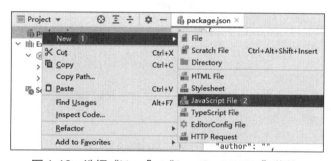

图 1.40　选择 "New"→"JavaScript File" 菜单

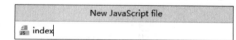

图 1.41　"New JavaScript file" 对话框

⑥ 在创建完的 index.js 文件中输入以下代码。

```
01    // 加载 http 模块
02    var http = require('http');
03    console.log(" 请打开浏览器，输入地址 http://127.0.0.1:3000/");
04    // 创建 http 服务器，监听网址 127.0.0.1 端口号 3000
05    http.createServer(function(req, res) {
06        res.end('Hello World!');
07        console.log("right");
08    }).listen(3000,'127.0.0.1');
```

上面的代码中，第 2 行 "var http = require('http');" 用来加载 http 模块，在 Node.js 程序中，要使用哪个模块，就使用 require 加载该模块；第 3 行 "console.log（"请打开浏览器，输入地址 http://127.0.0.1:3000/"）;" 用来在控制台中输出日志提示，其中 console 是 Node.js 中的控制台类，其 log 方法用来输出日志；第 5 行的 "http.createServer" 用来创建一个 http 服务器，该方法中定义了一个 JavaScript 函数，用来处理网页请求和响应，其中有两个参数，req 表示请求，res 表示响应，该函数中使用 res.end 方法在页面上输出要显示的文字信息，并使用 console.log 方法在控制台中输出日志提示；最后一行的 listen 方法用来设置要监听的网址以及端口号。

输入完成的效果如图 1.42 所示。

图 1.42　在 index.js 文件中输入代码

1.4.3　在 WebStorm 中运行 Node.js 程序

通过以上步骤，我们就编写了一个简单的 Node.js 程序，本节将讲解如何运行编写完成的 Node.js 程序，步骤如下：

① 在 WebStorm 的代码编写区单击右键，在弹出的快捷菜单中选择"Run ***.js"，如图 1.43 所示。

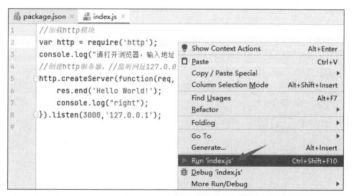

图 1.43　在右键快捷菜单中选择"Run ***.js"

② Node.js 项目即可运行，并在 WebStorm 的下方显示服务器的启动效果，如图 1.44 所示。

图 1.44　在 WebStorm 的下方显示服务器的启动效果

③ 单击服务器结果中提示的网址，或者直接在浏览器地址栏中输入网址 http://127.0.0.1:3000/，按"Enter"回车键，即可查看结果，如图 1.45 所示。

图 1.45　在浏览器中通过网址查看结果

同时在 WebStorm 下方显示代码中设置的日志，如图 1.46 所示。

图 1.46　在 WebStorm 下方显示代码中设置的日志

1.4.4　使用 cmd 命令运行 Node.js 程序

1.4.3 节直接在 WebStorm 中运行了 Node.js 程序，除了这种方法，还可以直接通过 cmd 命令运行 Node.js 程序。步骤如下：

① 打开系统的 cmd 命令窗口，使用 cd 命令进入 Node.js 程序的主文件 index.js 的根目录，如图 1.47 所示。

② 然后在 cmd 命令窗口中输入"node ***.js"命令，这里的 Node.js 程序主文件为 index.js，因此输入"node index.js"命令，按"Enter"回车键，即可启动 Node.js 服务器，如图 1.48 所示。

图 1.47　在 cmd 中进入 Node.js 程序
的主文件 index.js 的根目录

图 1.48　启动 Node.js 服务器

③ 打开浏览器，在地址栏输入 http://127.0.0.1:3000/，按"Enter"回车键，执行结果如图 1.49 所示。

图 1.49　在浏览器中查看 Node.js 程序运行结果

1.5　熟悉 WebStorm 开发环境

要使用 WebStorm 开发 Node.js 程序，首先应该熟练地使用该开发工具。WebStorm 有很多强大的功能，熟练地使用它能够使程序开发的效率事半功倍。本节将对 WebStorm 中能够提高开发效率的一些常见功能进行介绍。

1.5.1　WebStorm 功能区预览

WebStorm 开发工具的主窗口主要可以分为 7 个功能区域，如图 1.50 所示。

图 1.50　WebStorm 功能区划分

1.5.2　WebStorm 中英文对照菜单

菜单栏显示了所有可用的 WebStorm 命令，如新建、设置、运行等，由于 WebStorm 官方只提供英文版，因此，为了方便大家更好地使用 WebStorm 的菜单，这里提供了 WebStorm 的常用中英文对照菜单，如表 1.1 所示。

表 1.1　WebStorm 常用中英文对照菜单

英文菜单	中文菜单	英文菜单	中文菜单
File（文件菜单）			
New	新建	Open	打开
Save As	另存为	Open Recent	打开最近
Close Project	关闭项目	Rename Project	重命名项目
Settings	设置	File Properties	文件属性
Local History	本地历史	Save All	保存全部
Manage IDE Settings	管理开发环境设置	New Project Settings	新建项目设置
Export	导出	Print	打印
Add to Favorites	添加到收藏夹	Exit	退出

续表

英文菜单	中文菜单	英文菜单	中文菜单
Edit（编辑菜单）			
Undo	撤销	Redo	重做
Cut	剪切	Copy	复制
Copy Path	复制路径	Paste	粘贴
Delete	删除	Find	查找
Select All	全选	Extend Selection	扩展选择
Shrink Selection	缩小选择	Toggle Case	切换大小写
Join Lines	连接行	Duplicate Line	重复行或选中区域
Indent Selection	缩进选中内容	Unindent Line to Selection	取消选中内容的缩进
View（视图菜单）			
Tool Window	工具窗口	Appearance	外观
Quick Definition	快速定义	Quick Type Definition	快速类型定义
Type Info	类型信息	Parameter Info	参数信息
Recent Files	最近的文件	Recently Changed Files	最近更改的文件
Recent Locations	最近位置	Recent Changes	最近的更改
Compare With	与选择内容比较	Compare with Clipboard	与剪贴板比较
Navigate（导航菜单）			
Back	后退	Forward	向前
Class	类	File	文件
Navigate in File	在文件中导航	Jump to Navigation Bar	跳转到导航栏
Jump to Navigation Bar	跳转到导航栏	Declaration or Usages	声明或引用
Bookmarks	书签	Type Declaration	类型声明
File_Path	文件路径	File_Structure	文件结构
Code（代码菜单）			
Override Methods	重写方法	Generate	生成
Code Completion	代码补全	Insert Live Template	插入代码模板
Surround With	包围	Unwrap/Remove	解除包围/移除
Folding	折叠	Comment with Line Comment	行注释
Comment with Block Comment	块注释	Reformat Code	格式化代码
Reformat File	格式化文件	Auto-Indent Lines	自动缩进行
Optimize Imports	最佳化导入	Rearrange Code	重新排列代码
Move Line Down	下移行	Move Line Up	上移行
Inspect Code	检查代码	Code Cleanup	代码清理
Refactor（重构菜单）			
Refactor This	重构当前文件	Rename	重命名
Change Signature	更改签名	Move File	移动文件
Copy File	复制文件	Safe Delete	安全删除

续表

英文菜单	中文菜单	英文菜单	中文菜单
Run（运行菜单）			
Run	运行	Debug	调试
Edit Configurations	编辑配置	Stop Background Processes	停止后台进程
Stop	停止	Debugging Actions	调试操作
Show Running List	显示运行列表	View Breakpoints	查看断点
Toggle Breakpoint	断点		
Tools（工具菜单）			
Save as Live Template	保存为代码模板	Save File as Template	保存为文件模板
Save Project as Template	保存为项目模板	Manage Project Template	管理项目模板
IDE Scripting Console	IDE 脚本控制台		
VCS 菜单			
Enable Version Control Integration	启用版本控制集成	Apply Patch	应用补丁
Browse VCS Repository	浏览 VCS 仓库	Import into Subversion	导入到版本控制
Window（窗口菜单）			
Active Tool Window	激活工具窗口	Background Tasks	显示后台任务
Help（帮助菜单）			
Help	帮助	Tip of the Day	每日一贴
Learn IDE Features	学习 IDE 的使用	Submit a Bug Report	提交 Bug
Show Log in Explorer	在桌面显示日志	Register	注册

1.5.3　常用工具栏

WebStorm 的工具栏主要提供调试、运行等快捷按钮，方便用户检测、查看代码的运行结果，如图 1.51 所示。

图 1.51　WebStorm 工具栏

1.5.4　常用快捷键

熟练地掌握 WebStorm 快捷键的使用，可以更高效地编写、调试代码，WebStorm 开发工具的常用快捷键如表 1.2 所示。

表 1.2　WebStorm 常用快捷键

功能	快捷键	功能	快捷键
补全当前语句	Ctrl + Shift + Enter	查看参数信息（包括方法调用参数）	Ctrl + P
显示光标所在位置的错误信息或者警告信息	Ctrl + F1	重载方法	Ctrl + O
实现方法	Ctrl + I	用"*"来围绕选中的代码行	Ctrl + Alt + T
行注释/取消行注释	Ctrl + /	块注释/取消块注释	Ctrl + Shift + /
选择代码块	Ctrl + W	格式化代码	Ctrl + Alt + L
对所选行进行缩排处理/撤销缩排处理	Tab/ Shift + Tab	复制当前行或者所选代码块	Ctrl + D

续表

功能	快捷键	功能	快捷键
删除光标所在位置行	Ctrl + Y	另起一行	Shift + Enter
光标所在位置大小写转换	Ctrl + Shift + U	选择直到代码块结束/开始	Ctrl + Shift +]/[
当前文件内快速查找代码	Ctrl + F	指定文件内寻找路径	Ctrl + Shift + F
查找下一个	F3	查找上一个	Shift + F3
当前文件内代码替代	Ctrl + R	指定文件内代码批量替代	Ctrl + Shift + R
运行	Shift + F10	调试	Shift + F9
从编辑运行内容构架	Ctrl + Shift + F10	运行命令行	Ctrl + Shift + X
不进入函数	F8	单步执行	F7
跳出	Shift + F8	运行到光标处	Alt + F9
重新开始程序	F9	切换断点	Ctrl + F8
跳转到指定类	Ctrl + N	跳转到第几行	Ctrl + G
跳转到定义处	Ctrl + B	跳转方法实现处	Ctrl + Alt + B
跳转方法定义处	Ctrl + Shift + B	跳转到后一个/前一个错误	F2/（Shift + F2）

1.5.5　WebStorm 常用技巧

WebStorm 可以帮助开发人员编写出色的代码，其智能编辑器具有代码完成、动态代码分析、代码格式化等功能，开发人员在使用时，可以根据自己的需求对其进行定制，以下是 WebStorm 常用的一些技巧。

① WebStorm 如何更改主题（字体＆配色）：File → settings → Editor → colors&fonts → scheme name，主题下载地址。

② 如何让 WebStorm 启动时不打开工程文件：File → Settings → General，去掉 Reopen last project on startup。

③ WebStorm 如何完美显示中文：File → Settings → Appearance 中勾选 Override default fonts by (not recommended)，设置 Name:NSimSun，Size:12。

④ WebStorm 中如何显示行号：File → Settings → Editor，"Show line numbers" 选中。

⑤ WebStorm 如何让代码自动换行：File → settings → Editor ，"Use Soft Wraps in editor" 选中。

⑥ 如何修改 WebStorm 快捷键：File → Settings → Keymap，然后双击要修改快捷键的功能，根据提示进行操作。

⑦ 如何在 WebStorm 中换成自己熟悉的编辑器的快捷键：File → Settings → Keymap，支持像 Visual Studio、Eclipse、NetBeans 等主流 IDE。

⑧ javascript 类库提示：File → settings → Javascript → Libraries，→然后在列表里选择自己经常用到的 javascript 类库，最后 Download and Install。

⑨ 在 WebStorm 中开发 js 时发现，需"Ctrl + Return"才能选候选项：File → Setting → Editor → Code Completion → Preselect the first suggestion："Smart"改为"Always"。

⑩ WebStorm 中 js 提示比较迟缓设置策略：File → Code Completion → Autopopup in 中，1000 改为 0。

⑪ WebStorm 中 git 配置：File → settings → Editor → github，修改 github 的账户，如果没有 git 则不需要。

⑫ WebStorm 的插件安装：File → plugins，然后相应的插件进行安装。

⑬ WebStorm 的收藏夹功能：当工程目录庞大时，有些子目录经常打开，但层级又很深，这时候可以把目录添加到收藏夹里面，添加成功后，左侧有个"Favorites"菜单，即可方便地进行调用。

⑭ WebStorm 的双栏代码界面：右击代码选项卡上的文件，然后右键→ spilt vertically（左右两屏）或者 spilt horizontally（上下两屏）。

⑮ WebStorm 的本地历史功能：找回代码的好办法。

 ## 本章知识思维导图

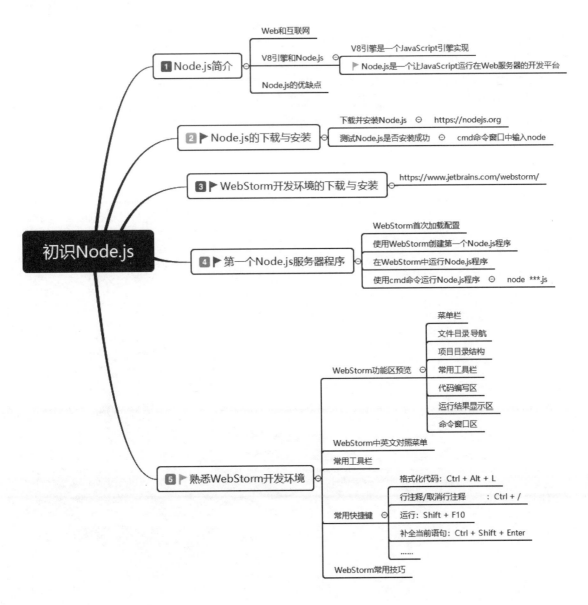

第 2 章

JavaScript 基础

扫码领取
➤ 配套视频
➤ 配套素材
➤ 学习指导
➤ 交流社群

 本章学习目标

- 了解为什么要学习 JavaScript。
- 熟悉如何在网页中使用 JavaScript 脚本。
- 熟悉 JavaScript 的基本语法规则。
- 熟悉 JavaScript 中的数据类型、流程控制及函数的使用。
- 熟悉 JavaScript 中的 DOM 文档对象模型。
- 熟悉 JavaScript 中的 Document 文档对象的使用。
- 熟悉 JavaScript 中的 Window 对象的使用。

2.1　JavaScript 概述

　　JavaScript 是一种轻量级的脚本语言。所谓"脚本语言"（script language），指的是它不具备开发操作系统的能力，而是只用来编写控制其他大型应用程序（比如浏览器）的"脚本"。它不需要进行编译，而是直接嵌入 HTML 页面中，把静态页面转变成支持用户交互并响应相应事件的动态页面。

2.1.1　Node.js 与 JavaScript

　　前面我们学习了 Node.js，而众所周知，JavaScript 是在浏览器上运行的脚本语言，主要用来控制 HTML 元素，是纯粹的客户端语言。服务器端通常用 Java、C#、PHP、Python 等编写，对于不了解这些编程语言的前端开发人员来说，有时不得不等待服务器端准备好，这样开发的效率就会非常低。

　　如果服务器端也可以使用 JavaScript 开发的话，那么前端开发人员就无须等待服务器端，这样可以大大提高开发效率，因此出现了可以在服务器端运行的 JavaScript，即 Node.js。因此，可以说，要学习 Node.js，必须学好 JavaScript 基础。

2.1.2　什么是 JavaScript 语言

　　JavaScript 是一种嵌入式（embedded）语言。它本身提供的核心语法不算很多，只能用来做一些数学和逻辑运算。JavaScript 本身不提供任何与 I/O（输入 / 输出）相关的 API，都要靠宿主环境（host）提供，所以 JavaScript 只适合嵌入更大型的应用程序环境，去调用宿主环境提供的底层 API。目前，已经嵌入 JavaScript 的宿主环境有多种，最常见的环境就是浏览器，另外还有服务器环境，也就是 Node 项目。

　　JavaScript 的核心语法部分相当精简，只包括两个部分：基本的语法构造（比如操作符、控制结构、语句）和标准库（就是一系列具有各种功能的对象，比如 Array、Date、Math 对象等）。除此之外，各种宿主环境提供额外的 API（即只能在该环境使用的接口），以便 JavaScript 调用。以浏览器为例，它提供的额外 API 可以分成以下三大类。

　　① 浏览器控制类：操作浏览器；

　　② DOM 类：操作网页的各种元素；

　　③ Web 类：实现互联网的各种功能。

　　如果宿主环境是服务器，则会提供各种操作系统的 API，比如文件操作 API、网络通信 API 等，这些都可以在 Node 环境中找到。

2.1.3　为什么学习 JavaScript 语言

　　JavaScript 语言有一些显著特点，使得它非常值得学习，它既适合作为学习编程的入门语言，也适合当作日常开发的工作语言。它是目前最有希望、前途最光明的计算机语言之一。

（1）操控浏览器的能力

　　JavaScript 的发明目的，就是作为浏览器的内置脚本语言，为网页开发者提供操控浏览

器的能力。它是目前唯一一种通用的浏览器脚本语言，能被所有浏览器支持。它可以让网页呈现各种特殊效果，为用户提供良好的互动体验。

目前，全世界几乎所有网页都使用 JavaScript。如果不用，网站的易用性和使用效率将大打折扣，无法成为操作便利、对用户友好的网站。对于一个互联网开发者来说，如果想提供漂亮的网页、令用户满意的上网体验、各种基于浏览器的便捷功能、前后端之间紧密高效的联系，JavaScript 是必不可少的工具。

（2）易学性

相比学习其他语言，学习 JavaScript 有一些有利条件。只要有浏览器，就能运行 JavaScript 程序；只要有文本编辑器，就能编写 JavaScript 程序。这意味着，几乎所有电脑都原生提供 JavaScript 学习环境，不用另行安装复杂的 IDE（集成开发环境）和编译器。

相比其他脚本语言（比如 Python 或 Ruby），JavaScript 的语法相对简单一些，本身的语法特性并不是特别多。而且，那些语法中的复杂部分，也不是必须学会，完全可以只用简单命令，完成大部分的操作。

（3）强大的性能

JavaScript 的所有值都是对象，这为程序员提供了灵活性和便利性。因为用户可以很方便地按照需要随时创建数据结构，不用进行麻烦的预定义。JavaScript 的标准还在快速进化中，并不断合理化，添加更适用的语法特性。

JavaScript 语言本身虽然是一种解释型语言，但是在现代浏览器中，JavaScript 都是编译后运行。程序会被高度优化，运行效率接近二进制程序。而且，JavaScript 引擎正在快速发展，性能将越来越好。

此外，还有一种 WebAssembly 格式，它是 JavaScript 引擎的中间码格式，全部是二进制代码。由于跳过了编译步骤，因此它可以达到接近原生二进制代码的运行速度。各种语言（主要是 C 和 C++）通过编译成 WebAssembly，就可以在浏览器里面运行。

2.1.4　JavaScript 的应用

使用 JavaScript 脚本实现的动态页面，在 Web 上随处可见。下面将介绍几种 JavaScript 常见的应用。

（1）验证用户输入的内容

使用 JavaScript 脚本语言可以在客户端对用户输入的数据进行验证。例如在制作用户注册信息页面时，要求用户确认密码，以确定用户输入密码是否准确。如果用户在"确认密码"文本框中输入的信息与"密码"文本框中输入的信息不同，将弹出相应的提示信息，如图 2.1 所示。

（2）动画效果

在浏览网页时，经常会看到一些动画效果，使页面更加生动。使用 JavaScript 脚本语言也可以实现动画效果，例如在页面中实现下雪的效果，如图 2.2 所示。

（3）文字特效

使用 JavaScript 脚本语言可以使文字实现多种特效（例如使文字旋转），如图 2.3 所示。

图 2.1　验证两次密码是否相同

图 2.2　动画效果

（4）明日学院应用的 jQuery 效果

在明日学院的"读书"栏目中，应用 jQuery 实现了滑动显示和隐藏子菜单的效果。当鼠标单击某个主菜单时，将滑动显示相应的子菜单，而其他子菜单将会滑动隐藏，如图 2.4 所示。

图 2.3　文字特效

图 2.4　明日学院应用的 jQuery 效果

（5）应用 Ajax 技术实现百度搜索提示

在百度首页的搜索文本框中输入要搜索的关键字时，下方会自动给出相关提示。如果给出的提示有符合要求的内容，可以直接选择，这样可以方便用户。例如，输入"明日科"后，在下面将显示如图 2.5 所示的提示信息。

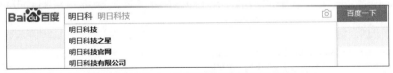

图 2.5　百度搜索提示页面

2.2　JavaScript 在 HTML 中的使用

通常情况下，在 Web 页面中使用 JavaScript 有以下三种方法：一种是在页面中直接嵌入

JavaScript 代码，另一种是链接外部 JavaScript 文件，还有一种是作为标签的属性值使用。下面分别对这三种方法进行介绍。

2.2.1　在页面中直接嵌入 JavaScript 代码

在 HTML 文档中可以使用 `<script>`…`</script>` 标记将 JavaScript 脚本嵌入其中，在 HTML 文档中可以使用多个 `<script>` 标记，每个 `<script>` 标记中可以包含多个 JavaScript 的代码集合，并且各个 `<script>` 标记中的 JavaScript 代码之间可以相互访问，如同将所有代码放在一对 `<script>`…`</script>` 标签之中的效果。`<script>` 标记常用的属性及说明如表 2.1 所示。

表 2.1　`<script>` 标记常用的属性及说明

属性	说明
language	设置所使用的脚本语言及版本
src	设置一个外部脚本文件的路径位置
type	设置所使用的脚本语言，此属性已代替 language 属性
defer	此属性表示当 HTML 文档加载完毕后再执行脚本语言

（1）language 属性

language 属性指定在 HTML 中使用哪种脚本语言及其版本。language 属性使用的格式如下：

```
<script language="JavaScript1.5">
```

👑 说明：

如果不定义 language 属性，浏览器默认脚本语言为 JavaScript 1.0 版本。

（2）src 属性

src 属性用来指定外部脚本文件的路径，外部脚本文件通常使用 JavaScript 脚本，其扩展名为 .js。src 属性使用的格式如下：

```
<script src="01.js">
```

（3）type 属性

type 属性用来指定 HTML 中使用的是哪种脚本语言及其版本，自 HTML 4.0 标准开始，推荐使用 type 属性来代替 language 属性。type 属性使用格式如下：

```
<script type="text/javascript">
```

（4）defer 属性

defer 属性的作用是当文档加载完毕后再执行脚本，当脚本语言不需要立即运行时，设置 defer 属性后，浏览器将不必等待脚本语言装载。这样页面加载会更快。但当有一些脚本需要在页面加载过程中或加载完成后立即执行时，就不需要使用 defer 属性。defer 属性使用格式如下：

```
<script defer>
```

（源码位置：资源包 \Code\02\01）

[实例 2.1]

编写第一个 JavaScript 程序

编写第一个 JavaScript 程序，在 WebStorm 工具中直接嵌入 JavaScript 代码，在页面中输出 "Node.js 的基础就是 JavaScript"。具体步骤如下：

① 在 WebStorm 中创建一个 HTML 文件，步骤为：选中指定路径，单击右键，选择 "New" → "HTML File" 菜单，如图 2.6 所示。

图 2.6　在文件夹下创建 HTML 文件

② 弹出新建 HTML 文件对话框，如图 2.7 所示，该对话框的下半部分可以选中要创建的 HTML 文件类型，默认为 HTML5 格式的文件，然后在上方的文本框中输入新建文件的名称，这里输入 "index"，按键盘上的 "Enter" 键，即可创建一个 index.html 文件。此时，WebStorm 中会自动打开新创建的文件，结果如图 2.8 所示。

图 2.7　新建 HTML 文件对话框

图 2.8　自动打开新创建的文件

③ 在 <title> 标记中将标题设置为 "第一个 JavaScript 程序"，在 <body> 标记中编写如下 JavaScript 代码，用来在页面中显示一段文字，代码如下：

```
01  <!DOCTYPE html>
02  <html lang="en">
03  <head>
04      <meta charset="UTF-8">
05      <title>第一个 JavaScript 程序</title>
06  </head>
07  <body>
08  <script type="text/javascript">
09      document.write("Node.js 的基础就是 JavaScript")
10  </script>
11  </body>
12  </html>
```

输入完代码之后的效果如图 2.9 所示。

图 2.9　在 WebStorm 中编写的 JavaScript 代码

使用谷歌浏览器运行 index.html 文件，在浏览器中将会查看到如图 2.10 所示的运行结果。

👑 说明：

① <script> 标记可以放在 Web 页面的 <head>…</head> 标记中，也可以放在 <body>…</body> 标记中。

② 脚本中使用的 document.write 是 JavaScript 语句，其功能是直接在页面中输出括号中的内容。

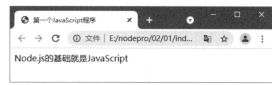

图 2.10　程序运行结果

2.2.2　链接外部 JavaScript 文件

在 Web 页面中引入 JavaScript 的另一种方法是采用链接外部 JavaScript 文件的形式。如果代码比较复杂或是同一段代码可以被多个页面所使用，则可以将这些代码放置在一个单独的文件中（保存文件的扩展名为 .js），然后在需要使用该代码的 Web 页面中链接该 JavaScript 文件即可。

在 Web 页面中链接外部 JavaScript 文件的语法格式如下：

```
<script type="text/javascript" src="javascript.js"></script>
```

👑 说明：

　　如果外部 JavaScript 文件保存在本机中，src 属性可以是绝对路径或是相对路径；如果外部 JavaScript 文件保存在其他服务器中，src 属性需要指定绝对路径。

[实例 2.2]

（源码位置：资源包 \Code\02\02 ）

调用外部 JavaScript 文件

　　在 HTML 文件中调用外部 JavaScript 文件，运行时在页面中显示对话框，对话框中输出 "Node.js 的基础就是 JavaScript"。具体步骤如下：

　　① 在 WebStorm 中创建一个 HTML 文件，命名为 "index.html"。

　　② 在与 HTML 文件同级目录上单击鼠标右键，依次选择 "New" → "JavaScript File" 菜单，如图 2.11 所示。

图 2.11　在文件夹下创建 JavaScript 文件

　　③ 弹出新建 JavaScript 文件对话框，如图 2.12 所示，在文本框中输入 JavaScript 文件的名称 "index"，然后按键盘上的 "Enter" 键，即可新建一个 index.js 文件。此时，开发工具会自动打开刚刚创建的文件。

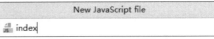

图 2.12　新建 JavaScript 文件对话框

　　④ 在 index.js 文件中输入如下 JavaScript 代码。

```
alert("Node.js 的基础就是 JavaScript")
```

　　输入完代码之后的效果如图 2.13 所示。

图 2.13　index.js 文件中的代码

👑 说明：

　　代码中使用的 alert 是 JavaScript 语句，其功能是在页面中弹出一个对话框，对话框中显示括号中的内容。

⑤ 打开 index.html 文件，在其中调用新创建的 index.js 脚本文件，代码如下：

```
<script type="text/javascript" src="index.js"></script>
```

使用谷歌浏览器运行 index.html 文件，结果如图 2.14 所示。

> 此网页显示
>
> Node.js的基础就是JavaScript
>
> 确定

图 2.14　程序运行结果

👑 注意：

① 在外部 JavaScript 文件中，不能将代码用 <script> 和 </script> 标记括起来。

② 在使用 src 属性引用外部 JavaScript 文件时，<script>…</script> 标签中不能包含其他 JavaScript 代码。

③ 在 <script> 标签中使用 src 属性引用外部 JavaScript 文件时，</script> 结束标签不能省略。

2.2.3　作为标签的属性值使用

在 JavaScript 脚本程序中，有些 JavaScript 代码可能需要立即执行，而有些 JavaScript 代码可能需要单击某个超链接或者触发了一些事件（如单击按钮）之后才会执行。下面介绍将 JavaScript 代码作为标签的属性值使用。

（1）通过"javascript:"调用

在 HTML 中，可以通过"javascript:"的方式来调用 JavaScript 的函数或方法。示例代码如下：

```
<a href="javascript:alert(' 您单击了测试超链接 ')"> 测试 </a>
```

在上述代码中通过使用"javascript:"来调用 alert() 方法，但该方法并不是在浏览器解析到"javascript:"时就立刻执行，而是在单击该超链接时才会执行。

（2）与事件结合调用

JavaScript 可以支持很多事件，事件可以影响用户的操作。比如单击鼠标左键、按下键盘或移动鼠标等。与事件结合，可以调用执行 JavaScript 的方法或函数。示例代码如下：

```
<input type="button" value=" 测试 " onclick="alert(' 您单击了测试按钮 ')">
```

在上述代码中，onclick 是单击事件，表示当单击对象时会触发JavaScript 的方法或函数。

2.3　JavaScript 基本语法规则

JavaScript 作为一种脚本语言，其语法规则和其他语言既有相同之处也有不同之处。下面简单介绍 JavaScript 的一些基本语法。

（1）执行顺序

JavaScript 程序按照在 HTML 文件中出现的顺序逐行执行。如果需要在整个 HTML 文件中执行（如函数、全局变量等），最好将其放在 HTML 文件的 <head>…</head> 标记中。某些代码（比如函数体内的代码）不会被立即执行，只有当所在的函数被其他程序调用时，该代码才会被执行。

（2）大小写敏感

JavaScript 对字母大小写是敏感（严格区分字母大小写）的，也就是说，在输入语言的关键字、函数名、变量以及其他标识符时，都必须采用正确的大小写形式。例如，变量 username 与变量 userName 是两个不同的变量，这一点要特别注意，因为与 JavaScript 紧密相关的 HTML 是不区分大小写的，所以很容易混淆。

👑 注意：

　　HTML 并不区分大小写。由于 JavaScript 和 HTML 紧密相连，这一点很容易混淆。许多 JavaScript 对象和属性都与其代表的 HTML 标签或属性同名，在 HTML 中，这些名称可以以任意的大小写方式输入而不会引起混乱，但在 JavaScript 中，这些名称通常都是小写的。例如，HTML 中的事件处理器属性 ONCLICK 通常被声明为 onClick 或 OnClick，而在 JavaScript 中只能使用 onclick。

（3）空格与换行

在 JavaScript 中会忽略程序中的空格、换行符和制表符，除非这些符号是字符串或正则表达式中的一部分。因此，可以在程序中随意使用这些特殊符号来进行排版，让代码更加易于阅读和理解。

JavaScript 中的换行有"断句"的意思，即换行能判断一个语句是否已经结束。如以下代码表示两个不同的语句。

```
01    m = 10
02    return true
```

如果将第二行代码写成如下形式：

```
01    return
02    true
```

此时，JavaScript 会认为这是两个不同的语句，这样将会产生错误。

（4）每行结尾的分号可有可无

与其他传统的编程语言（如 C#、Java、C 语言等）不同，JavaScript 并不要求必须以英文分号（;）作为语句的结束标记。如果语句的结束处没有分号，JavaScript 会自动将该行代码的结尾作为语句的结尾。

例如，下面的两行代码都是正确的。

```
01    alert("欢迎访问明日学院！")
02    alert("欢迎访问明日学院！");
```

👑 注意：

最好的代码编写习惯是在每行代码的结尾处加上分号，这样可以保证每行代码的准确性。

（5）注释

为程序添加注释可以起到以下两种作用。

① 可以解释程序某些语句的作用和功能，使程序更易于理解，通常用于代码的解释说明。

② 可以用注释来暂时屏蔽某些语句，使浏览器对其暂时忽略，等需要时再取消注释，这些语句就会发挥作用，通常用于代码的调试。

JavaScript 提供了两种注释符号："//"和"/*…*/"。其中，"//"用于单行注释，"/*…*/"用于多行注释。多行注释符号分为开始和结束两部分，即在需要注释的内容前输入"/*"，同时在注释内容结束后输入"*/"表示注释结束。下面是单行注释和多行注释的示例。

```
01    // 这是单行注释
02    /* 多行注释的第一行
03     多行注释的第二行
04     ……
05    */
06    /* 多行注释在一行 */
```

2.4 JavaScript 数据类型

JavaScript 的数据类型分为基本数据类型和复合数据类型。关于复合数据类型中的对象、数组和函数等，将在后面的章节进行介绍。在本节中，将详细介绍 JavaScript 的基本数据类型。JavaScript 的基本数据类型有数值型、字符串型、布尔型以及两个特殊的数据类型。

2.4.1 数值型

数值型（number）是 JavaScript 中最基本的数据类型。JavaScript 和其他程序设计语言（如 C 语言和 Java）的不同之处在于，它并不区别整型数值和浮点型数值。在 JavaScript 中，所有的数值都是由浮点型表示的。JavaScript 采用 IEEE 754 标准定义的 64 位浮点格式表示数字。

当一个数字直接出现在 JavaScript 程序中时，我们称它为数值直接量（numericliteral）。JavaScript 支持数值直接量的形式有几种，下面将对这几种形式进行详细介绍。

👑 注意：

在任何数值直接量前加负号（-）可以构成它的负数。但是负号是一元求反运算符，它不是数值直接量语法的一部分。

（1）十进制

在 JavaScript 程序中，十进制的整数是一个由 0~9 组成的数字序列。例如：

```
01    0
02    6
03    -2
04    100
```

JavaScript 的数字格式允许精确地表示 -900719925474092（-2^{53}）和 900719925474092（2^{53}）之间的所有整数 [包括 -900719925474092（-2^{53}）和 900719925474092（2^{53}）]。但是使用超过这个范围的整数，就会失去尾数的精确性。需要注意的是，JavaScript 中的某些整数运算是对 32 位的整数执行的，它们的范围是 -2147483648（-2^{31}）～ 2147483647（$2^{31}-1$）。

（2）八进制

尽管 ECMAScript 标准不支持八进制数据，但是 JavaScript 的某些实现却允许采用八进制（以 8 为基数）格式的整型数据。八进制数据以数字 0 开头，其后跟随一个数字序列，

这个序列中的每个数字都在 0 ~ 7 之间（包括 0 和 7），例如：

```
01    07
02    0366
```

由于某些 JavaScript 实现支持八进制数据，而有些则不支持，故最好不要使用以 0 开头的整型数据，因为不知道某个 JavaScript 的实现是将其解释为十进制，还是解释为八进制。

（3）十六进制

JavaScript 不但能够处理十进制的整型数据，还能识别十六进制（以 16 为基数）的数据。所谓十六进制数据，是以 "0X" 或 "0x" 开头，其后跟随十六进制的数字序列。十六进制的数字可以是 0 ~ 9 中的某个数字，也可以是 a（A）~ f（F）中的某个字母，它们用来表示 0 ~ 15 之间（包括 0 和 15）的某个值，下面是十六进制整型数据的例子。

```
01    0xff
02    0X123
03    0xCAFE911
```

网页中颜色的 RGB 代码是以十六进制数字表示的。例如，在颜色代码 #6699FF 中，十六进制数字 66 表示红色部分的色值，十六进制数字 99 表示绿色部分的色值，十六进制数字 FF 表示蓝色部分的色值。在页面中分别输出 RGB 颜色 #6699FF 的 3 种颜色的色值。代码如下：

```
01    <script type="text/javascript">
02    document.write("RGB 颜色 #6699FF 的 3 种颜色的色值分别为: ");    // 输出字符串
03    document.write("<p>R: "+0x66);                                    // 输出红色色值
04    document.write("<br>G: "+0x99);                                   // 输出绿色色值
05    document.write("<br>B: "+0xFF);                                   // 输出蓝色色值
06    </script>
```

执行上面的代码，运行结果如图 2.15 所示。

（4）浮点型数据

浮点型数据可以具有小数点，它的表示方法有以下两种。

① 传统记数法　传统记数法是将一个浮点数分为整数部分、小数点和小数部分，如果整数部分为 0，可以省略整数部分。例如：

```
01    1.2
02    56.9963
03    .236
```

② 科学记数法　此外，还可以使用科学记数法表示浮点型数据，即实数后跟随字母 e 或 E，后面加上一个带正号或负号的整数指数，其中正号可以省略。例如：

```
01    6e+3
02    3.12e11
03    1.234E-12
```

📖 注意：

　　在科学记数法中，e（或 E）后面的整数表示 10 的指数次幂，因此，这种记数法表示的数值等于前面的实数乘以 10 的指数次幂。

下面通过一个示例，输出 "3e+6" "3.5e3" "1.236E-2" 这 3 种不同形式的科学记数法

表示的浮点数，代码如下：

```
01    <script type="text/javascript">
02    document.write(" 科学记数法表示的浮点数的输出结果: ");      // 输出字符串
03    document.write("<p>");                                    // 输出段落标记
04    document.write(3e+6);                                      // 输出浮点数
05    document.write("<br>");                                   // 输出换行标记
06    document.write(3.5e3);                                     // 输出浮点数
07    document.write("<br>");                                   // 输出换行标记
08    document.write(1.236E-2);                                  // 输出浮点数
09    </script>
```

执行上面的代码，运行结果如图 2.16 所示。

图 2.15　输出 RGB 颜色 #6699FF 的 3 种颜色的色值　　图 2.16　输出科学记数法表示的浮点数

（5）特殊值 Infinity

在 JavaScript 中有一个特殊的数值 Infinity（无穷大），如果一个数值超出了 JavaScript 所能表示的最大值的范围，JavaScript 就会输出 Infinity；如果一个数值超出了 JavaScript 所能表示的最小值的范围，JavaScript 就会输出 –Infinity。例如：

```
01    document.write(1/0);                                      // 输出 1 除以 0 的值
02    document.write("<br>");                                   // 输出换行标记
03    document.write(-1/0);                                     // 输出 -1 除以 0 的值
```

运行结果为：

```
Infinity
-Infinity
```

（6）特殊值 NaN

JavaScript 中还有一个特殊的数值 NaN（Not a Number 的简写），即"非数字"。在进行数学运算时产生了未知的结果或错误，JavaScript 就会返回 NaN，它表示该数学运算的结果是一个非数字。例如，用 0 除以 0 的输出结果就是 NaN，代码如下：

```
alert(0/0);                                                     // 输出 0 除以 0 的值
```

运行结果为：

```
NaN
```

2.4.2　字符串型

字符串（string）是由 0 个或多个字符组成的序列，它可以包含大小写字母、数字、标点符号或其他字符，也可以包含汉字。它是 JavaScript 用来表示文本的数据类型。程序中的字符串型数据是包含在单引号或双引号中的，由单引号定界的字符串中可以含有双引号，

由双引号定界的字符串中也可以含有单引号。

👑 注意:

空字符串不包含任何字符，也不包含任何空格，用一对引号表示，即 "" 或 ''。

例如:

① 单引号括起来的字符串，代码如下:

```
01  ' 你好 JavaScript'
02  'mingrisoft@mingrisoft.com'
```

② 双引号括起来的字符串，代码如下:

```
01  " "
02  " 你好 JavaScript"
```

③ 单引号定界的字符串中可以含有双引号，代码如下:

```
01  'abc"efg'
02  ' 你好 "JavaScript"'
```

④ 双引号定界的字符串中可以含有单引号，代码如下:

```
01  "I'm legend"
02  "You can call me 'Tom'!"
```

👑 注意:

包含字符串的引号必须匹配，如果字符串前面使用的是双引号，那么在字符串后面也必须使用双引号，反之都使用单引号。

有的时候，字符串中使用的引号会产生匹配混乱的问题。例如:

" 字符串是包含在单引号 ' 或双引号 " 中的 "

对于这种情况，必须使用转义字符。JavaScript 中的转义字符是 "\"，通过转义字符可以在字符串中添加不可显示的特殊字符，或者防止引号匹配混乱的问题。例如，字符串中的单引号可以使用 "\'" 来代替，双引号可以使用 "\"" 来代替。因此，上面一行代码可以写成如下的形式:

" 字符串是包含在单引号 \' 或双引号 \" 中的 "

JavaScript 常用的转义字符如表 2.2 所示。

表 2.2　JavaScript 常用的转义字符

转义字符	描述	转义字符	描述
\b	退格	\v	垂直制表符
\n	换行符	\r	回车符
\t	水平制表符，Tab 空格	\\	反斜杠
\f	换页	\OOO	八进制整数，范围 000~777
\'	单引号	\xHH	十六进制整数，范围 00~FF
\"	双引号	\uhhhh	十六进制编码的 Unicode 字符

例如，在 alert 语句中使用转义字符 "\n" 的代码如下：

```
alert(" 网页设计基础: \nHTML\nCSS\nJavaScript");              // 输出换行字符串
```

运行结果如图 2.17 所示。

由图 2.17 可知，转义字符 "\n" 在警告框中会产生换行，但是在 "document.write();" 语句中使用转义字符时，只有将其放在格式化文本块中才会起作用，所以脚本必须放在 <pre> 和 </pre> 的标签内。

例如，下面是应用转义字符使字符串换行，程序代码如下：

```
01    document.write("<pre>");                          // 输出 <pre> 标记
02    document.write(" 轻松学习 \nJavaScript 语言! ");      // 输出换行字符串
03    document.write("</pre>");                         // 输出 </pre> 标记
```

运行结果如图 2.18 所示。

图 2.17　换行输出字符串

图 2.18　换行输出字符串

如果上述代码不使用 <pre> 和 </pre> 的标签，则转义字符不起作用，代码如下：

```
document.write(" 轻松学习 \nJavaScript 语言! ");              // 输出字符串
```

运行结果为：

```
轻松学习 JavaScript 语言!
```

[实例 2.3]　（源码位置：资源包 \Code\02\03）

输出前 NBA 球星奥尼尔的中文名、英文名和别名

在 <pre> 和 </pre> 的标签内使用转义字符，分别输出前 NBA 球星奥尼尔的中文名、英文名以及别名，关键代码如下：

```
01    <script type="text/javascript">
02    document.write('<pre>');                          // 输出 <pre> 标记
03    document.write(' 中文名: 沙奎尔·奥尼尔 ');            // 输出奥尼尔中文名
04    document.write('\n 英文名: Shaquille O\'Neal');     // 输出奥尼尔英文名
05    document.write('\n 别名: 大鲨鱼 ');                  // 输出奥尼尔别名
06    document.write('</pre>');                         // 输出 </pre> 标记
07    </script>
```

实例运行结果如图 2.19 所示。

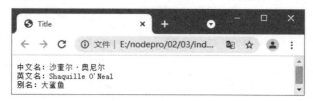

图 2.19　输出奥尼尔的中文名、英文名和别名

由上面的实例可以看出，在单引号定义的字符串内出现单引号时，必须进行转义才能正确输出。

2.4.3　布尔值和特殊数据类型

（1）布尔值

数值数据类型和字符串数据类型的值都无穷多，但是布尔数据类型只有两个值，一个是 true（真），一个是 false（假），它说明了某个事物是真还是假。

布尔值通常在 JavaScript 程序中用来作为比较所得的结果。例如：

```
n==1
```

这行代码测试了变量 n 的值是否和数值 1 相等。如果相等，比较的结果就是布尔值 true，否则结果就是 false。

布尔值通常用于 JavaScript 的控制结构。例如，JavaScript 的 if…else 语句就是在布尔值为 true 时执行一个动作，而在布尔值为 false 时执行另一个动作。通常将一个创建布尔值与使用这个比较的语句结合在一起。例如：

```
01    if (n==1)              // 如果 n 的值等于 1
02        m=m+1;             //m 的值加 1
03    else
04        n=n+1;             //n 的值加 1
```

上面的代码用来检测 n 是否等于 1。如果相等，就给 m 的值加 1，否则给 n 的值加 1。

有时候可以把两个可能的布尔值看作"on（true）"和"off（false）"，或者看作"yes（true）"和"no（false）"，这样比将它们看作"true"和"false"更为直观。有时候把它们看作 1（true）和 0（false）会更加有用（实际上 JavaScript 确实是这样做的，在必要时会将 true 转换成 1，将 false 转换成 0）。

（2）特殊数据类型

① 未定义值　未定义值就是 undefined，表示变量还没有赋值（如 var a;）。

② 空值（null）　JavaScript 中的关键字 null 是一个特殊的值，它表示为空值，用于定义空的或不存在的引用。这里必须要注意的是：null 不等同于空的字符串（""）或 0。当使用对象进行编程时可能会用到这个值。

由此可见，null 与 undefined 的区别是，null 表示一个变量被赋予了一个空值，而 undefined 则表示该变量尚未被赋值。

2.5　JavaScript 流程控制

JavaScript 中有很多种语句，通过这些语句可以控制程序代码的执行顺序，从而完成比较复杂的程序操作。JavaScript 基本语句主要包括条件判断语句、循环语句、跳转语句和异常处理语句等。接下来，将对 JavaScript 中的几种基本语句进行详细讲解。

2.5.1　条件判断语句

在日常生活中，人们可能会根据不同的条件做出不同的选择。例如，根据路标选择走

哪条路，根据第二天的天气情况选择做什么事情。在编写程序的过程中也经常会遇到这样的情况，这时就需要使用条件判断语句。所谓条件判断语句就是对语句中不同条件的值进行判断，进而根据不同的条件执行不同的语句。

（1）简单 if 语句

在实际应用中，if 语句有多种表现形式。简单 if 语句的语法格式如下：

```
if( 表达式 ){
    语句
}
```

参数说明：

● 表达式：必选项，用于指定条件表达式，可以使用逻辑运算符。

● 语句：用于指定要执行的语句序列，可以是一条或多条语句。当表达式的值为 true 时，执行该语句序列。

简单 if 语句的执行流程如图 2.20 所示。

在简单 if 语句中，首先对表达式的值进行判断，如果它的值是 true，则执行相应的语句，否则就不执行。

例如，根据比较两个变量的值，判断是否输出比较结果。代码如下：

图 2.20　简单 if 语句的执行流程

```
01   var a=200;                              // 定义变量 a，值为 200
02   var b=100;                              // 定义变量 b，值为 100
03   if(a>b){                                // 判断变量 a 的值是否大于变量 b 的值
04       document.write("a 大于 b");          // 输出 a 大于 b
05   }
06   if(a<b){                                // 判断变量 a 的值是否小于变量 b 的值
07       document.write("a 小于 b");          // 输出 a 小于 b
08   }
```

运行结果为：

```
a 大于 b
```

👑 注意：

当要执行的语句为单一语句时，其两边的大括号可以省略。

例如，下面的这段代码和上面代码的执行结果是一样的，都可以输出"a 大于 b"。

```
01   var a=200;                              // 定义变量 a，值为 200
02   var b=100;                              // 定义变量 b，值为 100
03   if(a>b)                                 // 判断变量 a 的值是否大于变量 b 的值
04       document.write("a 大于 b");          // 输出 a 大于 b
05   if(a<b)                                 // 判断变量 a 的值是否小于变量 b 的值
06       document.write("a 小于 b");          // 输出 a 小于 b
```

下面通过一个示例，将 3 个数字 10、20、30 分别定义在变量中，应用简单 if 语句获取这 3 个数中的最大值。代码如下：

```
01   <script type="text/javascript">
02   var a,b,c,maxValue;                     // 声明变量
03   a=10;                                   // 为变量赋值
```

```
04      b=20;                                              // 为变量赋值
05      c=30;                                              // 为变量赋值
06      maxValue=a;                                        // 假设 a 的值最大, 定义 a 为最大值
07      if(maxValue<b){                                    // 如果最大值小于 b
08          maxValue=b;                                    // 定义 b 为最大值
09      }
10      if(maxValue<c){                                    // 如果最大值小于 c
11          maxValue=c;                                    // 定义 c 为最大值
12      }
13      alert(a+"、"+b+"、"+c+" 三个数的最大值为 "+maxValue);    // 输出结果
14      </script>
```

运行结果如图 2.21 所示。

此网页显示

10、20、30三个数的最大值为30

确定

图 2.21　获取 3 个数的最大值

（2）if…else 语句

if…else 语句是 if 语句的标准形式，在 if 语句简单形式的基础之上增加一个 else 从句，当表达式的值是 false 时执行 else 从句中的内容。

语法：

```
if( 表达式 ){
    语句 1
}else{
    语句 2
}
```

参数说明：

● 表达式：必选项，用于指定条件表达式，可以使用逻辑运算符。

● 语句 1：用于指定要执行的语句序列。当表达式的值为 true 时，执行该语句序列。

● 语句 2：用于指定要执行的语句序列。当表达式的值为 false 时，执行该语句序列。

if…else 语句的执行流程如图 2.22 所示。

在 if 语句的标准形式中，首先对表达式的值进行判断，如果它的值是 true，则执行语句 1 中的内容，否则执行语句 2 中的内容。

例如，根据比较两个变量的值，输出比较的结果。代码如下：

图 2.22　if…else 语句的执行流程

```
01      var a=100;                              // 定义变量 a, 值为 100
02      var b=200;                              // 定义变量 b, 值为 200
03      if(a>b){                                // 判断变量 a 的值是否大于变量 b 的值
04          document.write("a 大于 b");          // 输出 a 大于 b
05      }else{
06          document.write("a 小于 b");          // 输出 a 小于 b
07      }
```

运行结果为：

```
a 小于 b
```

👑 注意:

上述 if 语句是典型的二路分支结构。当语句 1、语句 2 为单一语句时，其两边的大括号也可以省略。

例如，上面代码中的大括号也可以省略，程序的执行结果是不变的，代码如下：

```
01    var a=100;                                    // 定义变量 a，值为 100
02    var b=200;                                    // 定义变量 b，值为 200
03    if(a>b)                                       // 判断变量 a 的值是否大于变量 b 的值
04       document.write("a 大于 b");                // 输出 a 大于 b
05    else
06       document.write("a 小于 b");                // 输出 a 小于 b
```

📋 **[实例 2.4]**　　　　　　　　　　　　　　　　　　　　（源码位置：资源包 \Code\02\04）

判断 2021 年的 2 月份有多少天

如果某一年是闰年，那么这一年的 2 月份就有 29 天，否则这一年的 2 月份就有 28 天。应用 if…else 语句判断 2021 年 2 月份的天数。代码如下：

```
01    <script type="text/javascript">
02    var year=2021;                               // 定义变量
03    var month=0;                                  // 定义变量
04    if((year%4==0 && year%100!=0)||year%400==0){  // 判断指定年是否为闰年
05        month=29;                                 // 为变量赋值
06    }else{
07        month=28;                                 // 为变量赋值
08    }
09    alert("2021 年 2 月份的天数为 "+month+" 天 ");  // 输出结果
10    </script>
```

运行结果如图 2.23 所示。

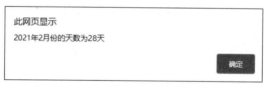

此网页显示

2021年2月份的天数为28天

确定

图 2.23　输出 2021 年 2 月份的天数

（3）if…else if…else 语句

if 语句是一种使用很灵活的语句，除了可以使用 if…else 语句的形式，还可以使用 if…else if…else 语句的形式。这种形式可以进行更多的条件判断，不同的条件对应不同的语句。if…else if…else 语句的语法格式如下：

```
if ( 表达式 1){
    语句 1
}else if( 表达式 2){
    语句 2
}
...
else if( 表达式 n){
    语句 n
}else{
    语句 n+1
}
```

if…else if…else 语句的执行流程如图 2.24 所示。

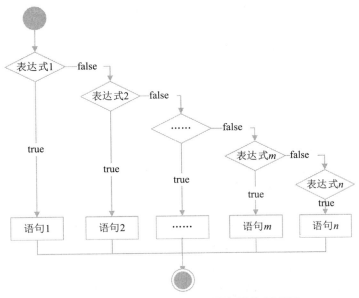

图 2.24　if…else if…else 语句的执行流程

[实例 2.5]

（源码位置：资源包 \Code\02\05 ）

判断学生的成绩等级

将某学校的学生成绩转化为不同等级，划分标准如下：

① "优秀"，大于等于 90 分；

② "良好"，大于等于 75 分；

③ "及格"，大于等于 60 分；

④ "不及格"，小于 60 分。

假设周星星同学的考试成绩是 85 分，输出该成绩对应的等级。其关键代码如下：

```
01    <script type="text/javascript">
02    var grade = "";                    // 定义表示等级的变量
03    var score = 85;                    // 定义表示分数的变量 score 值为 85
04    if(score>=90){                     // 如果分数大于等于 90
05        grade = " 优秀 ";              // 将 " 优秀 " 赋值给变量 grade
06    }else if(score>=75){               // 如果分数大于等于 75
07        grade = " 良好 ";              // 将 " 良好 " 赋值给变量 grade
08    }else if(score>=60){               // 如果分数大于等于 60
09        grade = " 及格 ";              // 将 " 及格 " 赋值给变量 grade
10    }else{                             // 如果 score 的值不符合上述条件
11        grade = " 不及格 ";           // 将 " 不及格 " 赋值给变量 grade
12    }
13    alert(" 周星星的考试成绩 "+grade);  // 输出考试成绩对应的等级
14    </script>
```

运行结果如图 2.25 所示。

2.5.2　循环控制语句

在日常生活中，有时需要反复地执行某些事

图 2.25　输出考试成绩对应的等级

45

物。例如，运动员要完成 10000m 的比赛，需要在跑道上跑 25 圈，这就是一个循环的过程。类似这样反复执行同一操作的情况，在程序设计中经常会遇到，为了满足这样的开发需求，JavaScript 提供了循环语句。所谓循环语句，就是在满足条件的情况下反复地执行某一个操作。循环语句主要包括 for 语句和 while 语句，下面分别进行讲解。

（1）for 语句

for 循环语句也称为计次循环语句，一般用于循环次数已知的情况，在 JavaScript 中应用比较广泛。for 循环语句的语法格式如下：

```
for( 初始化表达式 ; 条件表达式 ; 迭代表达式 ){
    语句
}
```

参数说明：

● 初始化表达式：初始化语句，用来对循环变量进行初始化赋值。

● 条件表达式：循环条件，一个包含比较运算符的表达式，用来限定循环变量的边限。如果循环变量超过了该边限，则停止该循环语句的执行。

● 迭代表达式：用来改变循环变量的值，从而控制循环的次数，通常是对循环变量进行增大或减小的操作。

● 语句：用来指定循环体，在循环条件的结果为 true 时，重复执行。

👑 注意：

　　for 循环语句执行的过程是，先执行初始化语句，然后判断循环条件，如果循环条件的结果为 true，则执行一次循环体，否则直接退出循环，最后执行迭代语句，改变循环变量的值，至此完成一次循环；接下来将进行下一次循环，直到循环条件的结果为 false，才结束循环。

图 2.26　for 循环语句的执行流程

for 循环语句的执行流程如图 2.26 所示。

例如，应用 for 语句输出 1~10 这 10 个数字的代码如下：

```
01    for(var i=1;i<=10;i++){              // 定义 for 循环语句
02        document.write(i+"\n");          // 输出变量 i 的值
03    }
```

运行结果为：

```
1 2 3 4 5 6 7 8 9 10
```

在 for 循环语句的初始化表达式中可以定义多个变量。例如，在 for 语句中定义多个循环变量的代码如下：

```
01    for(var i=1,j=6;i<=6,j>=1;i++,j--){
02        document.write(i+"\n"+j);        // 输出变量 i 和 j 的值
03        document.write("<br>");          // 输出换行标记
04    }
```

运行结果为：

```
1 6
2 5
3 4
4 3
5 2
6 1
```

（2）while 语句

while 循环语句也称为前测试循环语句，它是利用一个条件来控制是否要继续重复执行这个语句。while 循环语句的语法格式如下：

```
while( 表达式 ){
    语句
}
```

参数说明：

● 表达式：一个包含比较运算符的条件表达式，用来指定循环条件。

● 语句：用来指定循环体，在循环条件的结果为 true 时，重复执行。

图 2.27　while 循环语句的执行流程

👑 注意：

　　while 循环语句之所以命名为前测试循环，是因为它要先判断此循环的条件是否成立，然后才进行重复执行的操作。也就是说，while 循环语句执行的过程是先判断条件表达式，如果条件表达式的值为 true，则执行循环体，并且在循环体执行完毕后，进入下一次循环，否则退出循环。

while 循环语句的执行流程如图 2.27 所示。

例如，应用 while 语句输出 1~10 这 10 个数字的代码如下：

```
01    var i = 1;                          // 声明变量
02    while(i<=10){                       // 定义 while 语句
03        document.write(i+"\n");         // 输出变量 i 的值
04        i++;                            // 变量 i 自加 1
05    }
```

运行结果为：

```
1 2 3 4 5 6 7 8 9 10
```

👑 注意：

　　在使用 while 语句时，一定要保证循环可以正常结束，即必须保证条件表达式的值存在为 false 的情况，否则将形成死循环。

2.6　JavaScript 函数

函数实质上是可以作为一个逻辑单元对待的一组 JavaScript 代码。使用函数可以使代码更为简洁，提高重用性。在 JavaScript 中，大约 95% 的代码都是包含在函数中的。本节将对 JavaScript 中函数的使用进行简单讲解。

2.6.1　函数的定义

在 JavaScript 中，函数是由关键字 function、函数名加一组参数以及置于大括号中需要执行的一段代码定义的。定义函数的基本语法如下：

```
function functionName([parameter 1, parameter 2,……]){
 statements;
 [return expression;]
}
```

● functionName：必选，用于指定函数名。在同一个页面中，函数名必须是唯一的，并且区分大小写。
● parameter：可选，用于指定参数列表。当使用多个参数时，参数间使用逗号进行分隔。一个函数最多可以有 255 个参数。
● statements：必选，是函数体，用于实现函数功能的语句。
● expression：可选，用于返回函数值。expression 为任意的表达式、变量或常量。

例如，定义一个用于计算商品金额的函数 account()，该函数有两个参数，用于指定单价和数量，返回值为计算后的金额。具体代码如下：

```
01    function account(price,number){
02     var sum=price*number;                         // 计算金额
03     return sum;                                   // 返回计算后的金额
04    }
```

2.6.2　函数的调用

函数定义后并不会自动执行，要执行一个函数，需要在特定的位置调用函数，调用函数需要创建调用语句，调用语句包含函数名称、参数具体值。

（1）函数的简单调用

函数的定义语句通常被放在 HTML 文件的 <head> 段中，而函数的调用语句通常被放在 <body> 段中，如果在函数定义之前调用函数，执行将会出错。
函数的定义及调用语法如下：

```
<html>
<head>
<script type="text/javascript">
function functionName(parameters){                // 定义函数
    some statements;
}
</script>
</head>
<body>
    functionName(parameters);                      // 调用函数
</body>
</html>
```

● functionName：函数的名称。
● parameters：参数名称。

☛ 注意：
函数的参数分为形式参数和实际参数，其中形式参数为函数赋予的参数，它代表函数的位置和类型，系统并不为形参分配相应的存储空间。调用函数时传递给函数的参数称为实际参数，实际参数通常在调用函数之前已经被分配了

内存，并且赋予了实际的数据，在函数的执行过程中，实际参数参与了函数的运行。

（2）在事件响应中调用函数

当用户单击某个按钮或某个复选框时都将触发事件，通过编写程序对事件做出反应的行为称为响应事件，在 JavaScript 语言中，将函数与事件相关联就完成了响应事件的过程。比如当用户单击某个按钮时执行相应的函数。

可以使用如下代码实现以上的功能。

```
05    <script language="javascript">
06    function test(){                                    // 定义函数
07        alert("test");
08    }
09    </script>
10    </head>
11    <body>
12    <form action="" method="post" name="form1">
13    <input type="button" value=" 提交 " onClick="test();">   // 在按钮事件触发时调用自定义函数
14    </form>
15    </body>
```

在上述代码中可以看出，首先定义一个名为 test() 的函数，函数体比较简单，使用 alert() 语句返回一个字符串，最后在按钮 onClick 事件中调用 test() 函数。当用户单击提交按钮后将弹出相应对话框。

（3）通过链接调用函数

函数除了可以在响应事件中被调用之外，还可以在链接中被调用，在 <a> 标签中的 href 标记中使用 "javascript: 关键字" 格式来调用函数，当用户单击这个链接时，相关函数将被执行，下面的代码实现了通过链接调用函数。

```
01    <script language="javascript">
02    function test(){                                    // 定义函数
03        alert(" 我喜欢 JavaScript");
04    }
05    </script>
06    </head>
07    <body>
08    <a href="javascript:test();">test</a>              // 在链接中调用自定义函数
09    </body>
```

（4）函数参数的使用

在 JavaScript 中定义函数的完整格式如下：

```
function 自定义函数名（形参 1，形参 2，……）
{
    函数体
}
</script>
```

定义函数时，在函数名后面的小括号内可以指定一个或多个参数（参数之间用逗号 ","分隔）。指定参数的作用在于，当调用函数时，可以为被调用的函数传递一个或多个值。

我们把定义函数时指定的参数称为形式参数，简称形参；而把调用函数时实际传递的值称为实际参数，简称实参。

如果定义的函数有参数，那么调用该函数的语法格式如下：

> 函数名（实参 1，实参 2，……）

通常，在定义函数时使用了多少个形参，在函数调用时也必须给出多少个实参（这里需要注意的是，实参之间也必须用逗号","分隔）。

（5）使用函数的返回值

有时需要在函数中返回一个数值在其他函数中使用，为了能够返回给变量一个值，可以在函数中添加 return 语句，将需要返回的值赋予到变量，最后将此变量返回。

语法：

```
<script type="text/javascript">
function functionName(parameters){
    var results=somestaments;
    return results;
}
</script>
```

- results：函数中的局部变量。
- return：函数中返回变量的关键字。

👑 注意：
返回值在调用函数时不是必须定义的。

[实例 2.6]

（源码位置：资源包 \Code\02\06）

为商城中"加入购物车"按钮添加单击事件

在 51 购商城的商品详情页面中，单击"加入购物车"按钮，将会调用相关的 JavaScript 函数。效果如图 2.28 所示。

图 2.28　商品详情页面调用 JavaScript 函数

程序开发步骤如下：

① 创建一个 HTML 页面，引入 mr-basic.css、mr-demo.css、mr-optstyle 和 mr-infoStyle. css 文件，搭建页面的布局和样式。"加入购物车"按钮使用 <a> 标签进行显示。关键代码如下：

```
01  <div class="pay">
02          <div class="pay-opt">
03                  <a href="index.html"><span class="mr-icon-home mr-icon-fw">
04  首页 </span></a>
05                  <a><span class="mr-icon-heart mr-icon-fw"> 收藏 </span></a>
06          </div>
07          <li>
08                  <div class="clearfix tb-btn tb-btn-buy theme-login">
09                          <a id="LikBuy" title=" 点此按钮到下一步确认购买信息 "
10   href="javascript:void(0)" onclick="mr_function();"> 立即购买 </a>
11                  </div>
12          </li>
13          <li>
14                  <div class="clearfix tb-btn tb-btn-basket theme-login">
15                          <a id="LikBasket" title=" 加入购物车 "
16   href="javascript:void(0)" onclick="mr_function();"><i></i> 加入购物车 </a>
17                  </div>
18          </li>
19      </div>
```

② 在 HTML 页面中，通过 <script>…</script> 标签，编写 Javascript 逻辑代码。当单击"加入购物车"按钮时，通过 onclick 属性，会触发 JavaScript 中的 mr_function() 函数。关键代码如下：

```
01  <script>
02      function mr_function(){
03          alert(' 触发了一个函数！ ');
04      }
05  </script>
```

2.7 DOM 文档对象模型

2.7.1 DOM 概述

DOM 是 Document Object Model（文档对象模型）的缩写，它是由 W3C(World Wide Web 委员会) 定义的。下面分别介绍每个单词的含义。

（1）Document（文档）

创建一个网页并将该网页添加到 Web 中，DOM 就会根据这个网页创建一个文档对象。如果没有 document（文档），DOM 也就无从谈起。

（2）Object（对象）

对象是一种独立的数据集合。例如文档对象，即是文档中元素与内容的数据集合。与某个特定对象相关联的变量被称为这个对象的属性。可以通过某个特定对象去调用的函数被称为这个对象的方法。

（3）Model（模型）

模型代表将文档对象表示为树状模型。在这个树状模型中，网页中的各个元素与内容表现为一个个相互连接的节点。

DOM 是与浏览器或平台的接口，使其可以访问页面中的其他标准组件。DOM 解决了 Javascript 与 Jscript 之间的冲突，给开发者定义了一个标准的方法，使他们来访问站点中的数据、脚本和表现层对象。

文档对象模型采用的分层结构为树形结构，以树节点的方式表示文档中的各种内容。先以一个简单的 HTML 文档说明一下。代码如下：

```
01    <html>
02    <head>
03        <title> 标题内容 </title>
04    </head>
05    <body>
06    <h3> 三号标题 </h3>
07    <b> 加粗内容 </b>
08    </body>
09    </html>
```

运行结果如图 2.29 所示。

以上文档可以使用图 2.30 对 DOM 的层次结构进行说明。

图 2.29　输出标题和加粗的文本

图 2.30　文档的层次结构

通过图 2.30 可以看出，在文档对象模型中，每一个对象都可以称为一个节点（Node），下面将介绍一下几种节点的概念。

● 根节点：在最顶层的 <html> 节点，称为根节点。

● 父节点：一个节点之上的节点是该节点的父节点（parent）。例如，<html> 就是 <head> 和 <body> 的父节点，<head> 就是 <title> 的父节点。

● 子节点：位于一个节点之下的节点就是该节点的子节点。例如，<head> 和 <body> 就是 <html> 的子节点，<title> 就是 <head> 的子节点。

● 兄弟节点：如果多个节点在同一个层次，并拥有着相同的父节点，这几个节点就是兄弟节点（sibling）。例如，<head> 和 <body> 就是兄弟节点，<he> 和 就是兄弟节点。

● 后代：一个节点的子节点的结合可以称为是该节点的后代（descendant）。例如，<head> 和 <body> 就是 <html> 的后代，<h3> 和 就是 <body> 的后代。

● 叶子节点：在树形结构最底部的节点称为叶子节点。例如，"标题内容""3 号标题"和"加粗内容"都是叶子节点。

在了解节点后，下面将介绍一下文档模型中节点的 3 种类型。

● 元素节点：在 HTML 中，<body>、<p>、<a> 等一系列标记是这个文档的元素节点。

元素节点组成了文档模型的语义逻辑结构。

● 文本节点：包含在元素节点中的内容部分，如 <p> 标签中的文本等。一般情况下，不为空的文本节点都是可见并呈现于浏览器中的。

● 属性节点：元素节点的属性，如 <a> 标签的 href 属性与 title 属性等。一般情况下，大部分属性节点都是隐藏在浏览器背后，并且是不可见的。属性节点总是被包含于元素节点当中。

2.7.2 DOM 对象节点属性

在 DOM 中通过使用节点属性可以对各节点进行查询，查询出各节点的名称、类型、节点值、子节点和兄弟节点等。DOM 常用的节点属性如表 2.3 所示。

表 2.3 DOM 常用的节点属性

属性	说明
nodeName	节点的名称
nodeValue	节点的值，通常只应用于文本节点
nodeType	节点的类型
parentNode	返回当前节点的父节点
childNodes	子节点列表
firstChild	返回当前节点的第一个子节点
lastChild	返回当前节点的最后一个子节点
previousSibling	返回当前节点的前一个兄弟节点
nextSibling	返回当前节点的后一个兄弟节点
attributes	元素的属性列表

在对节点进行查询时，首先使用 getElementById 方法来访问指定 ID 的节点，然后应用 nodeName 属性、nodeType 属性和 nodeValue 属性来获取该节点的名称、节点类型和节点的值。另外，通过使用 parentNode 属性、firstChild 属性、lastChild 属性、previousSibling 属性和 nextSibling 属性可以实现遍历文档树。

2.7.3 DOM 对象的应用

使用 document 对象的 getElementsByName() 方法可以通过元素的 name 属性获取元素，该方法通常用于获取表单元素。与 getElementById() 方法不同的是，使用该方法的返回值为一个数组，而不是一个元素。如果想通过 name 属性获取页面中唯一的元素，可以通过获取返回数组中下标值为 0 的元素进行获取。例如，页面中有一组单选按钮，name 属性均为 like，要获取第一个单选按钮的值，代码如下：

```
01  <input type="radio" name="like" id="radio" value=" 运动 " /> 运动
01  <input type="radio" name="like" id="radio" value=" 电影 " /> 电影
02  <input type="radio" name="like" id="radio" value=" 音乐 " /> 音乐
03  <script type="text/javascript">
04      alert(document.getElementsByName("like")[0].value);// 获取第一个单选按钮的值
05  </script>
```

[实例 2.7] （源码位置：资源包 \Code\02\07）

实现电影图片的轮换效果

应用 document 对象的 getElementsByName() 方法和 setInterval() 方法实现电影图片的轮换效果。实现步骤如下：

① 在页面中定义一个 <div> 元素，在该元素中定义两个图片，然后为图片添加超链接，并设置超链接标签 <a> 的 name 属性值为 banner，代码如下：

```
01  <div id='tabs'>
02      <a name="banner" href="#"><img src="images/banner1.jpg" width="760"></a>
03      <a name="banner" href="#"><img src="images/banner2.jpg" width="760"></a>
04  </div>
```

② 在页面中定义 CSS 样式，用于控制页面显示效果，具体代码参见光盘。

③ 在页面中编写 JavaScript 代码，应用 document 对象的 getElementsByName() 方法获取 name 属性值为 banner 的元素，然后编写自定义函数 changeimage()，最后应用 setInterval() 方法，每隔 3s 就执行一次 changeimage() 函数。具体代码如下：

```
01  <script type="text/javascript">
02  var len = document.getElementsByName("banner");   // 获取 name 属性值为 banner 的元素
03  var pos = 0;                                        // 定义变量值为 0
04  function changeimage(){
05      len[pos].style.display = "none";               // 隐藏元素
06      pos++;                                          // 变量值加 1
07      if(pos == len.length) pos=0;                    // 变量值重新定义为 0
08      len[pos].style.display = "block";               // 显示元素
09  }
10  setInterval('changeimage()',3000);                 // 每隔 3s 执行一次 changeimage() 函数
11  </script>
```

运行本实例，将显示如图 2.31 所示的运行结果。

图 2.31 图片轮换效果

2.8 Document 文档对象

Document 对象代表了一个浏览器窗口或框架中显示的 HTML 文档。JavaScript 会为每个 HTML 文档自动创建一个 Document 对象，通过 Document 对象可以操作 HTML 文档中的内容。

2.8.1 Document 文档对象介绍

文档（Document）对象代表浏览器窗口中的文档，该对象是 Window 对象的子对象，由于 Window 对象是 DOM 对象模型中的默认对象，因此 Wndow 对象中的方法和子对象不

需要使用 Window 来引用。通过 Document 对象可以访问 HTML 文档中包含的任何 HTML 标记，并可以动态地改变 HTML 标记中的内容，例如表单、图像、表格和超链接等，该对象在 JavaScript1.0 版本中就已经存在，在随后的版本中又增加了一些新的属性和方法。Document 对象层次结构如图 2.32 所示。

图 2.32　Document 对象层次结构

2.8.2　Document 文档对象的常用属性

Document 对象有很多属性，这些属性主要用于获取和文档有关的一些信息。Document 对象的一些常用属性及说明如表 2.4 所示。

表 2.4　Document 对象属性及说明

属性	说明
body	提供对 <body> 元素的直接访问
cookie	获取或设置与当前文档有关的所有 cookie
domain	获取当前文档的域名
lastModified	获取文档被最后修改的日期和时间
referrer	获取载入当前文档的文档的 URL
title	获取或设置当前文档的标题
URL	获取当前文档的 URL
readyState	获取某个对象的当前状态

2.8.3　Document 文档对象的常用方法

Document 对象中包含了一些用来操作和处理文档内容的方法。Document 对象的常用方法和说明如表 2.5 所示。

表 2.5　Document 对象方法及说明

方法	说明
close	关闭文档的输出流
open	打开一个文档输出流并接收 write 和 writeln 方法创建页面内容
write	向文档中写入 HTML 或 JavaScript 语句
writeln	向文档中写入 HTML 或 JavaScript 语句，并以换行符结束

续表

方法	说明
createElement	创建一个 HTML 标记
getElementById	获取指定 ID 的 HTML 标记

2.8.4 设置文档前景色和背景色

文档背景色和前景色的设置可以使用 body 属性来实现。

① 获取或设置页面的背景颜色。

语法格式：

```
[color=]document.body.style.backgroundColor[=setColor]
```

参数说明：

- color：可选项。字符串变量，用来获取颜色值。
- setColor：可选项。用于设置颜色的名称或颜色的 RGB 值。

② 获取或设置页面的前景色，即页面中文字的颜色。

语法格式：

```
[color=]document.body.style.color[=setColor]
```

参数说明：

- color：可选项。字符串变量，用来获取颜色值。
- setColor：可选项。用于设置颜色的名称或颜色的 RGB 值。

[实例 2.8]

（源码位置：资源包 \Code\02\08）

动态改变文档的前景色和背景色

本实例将实现动态改变文档的前景色和背景色的功能，每间隔 1s，文档的前景色和背景色就会发生改变。代码如下：

```
01  <body>
02  背景自动变色
03  <script type="text/javascript">
04      // 定义颜色数组
05      var Arraycolor=new Array("#00FF66","#FFFF99","#99CCFF","#FFCCFF","#FFCC99","#00FFFF",
    "#FFFF00","#FFCC00","#FF00FF");
06      var n=0;                                          // 初始化变量
07      function turncolors(){
08          n++; // 对变量进行加 1 操作
09          if (n==(Arraycolor.length-1)) n=0;           // 判断数组下标是否指向最后一个元素
10          document.body.style.backgroundColor=Arraycolor[n]; // 设置文档背景颜色
11          document.body.style.color=Arraycolor[n-1];    // 设置文档字体颜色
12          setTimeout("turncolors()",1000);              // 每隔 1s 执行一次函数
13      }
14      turncolors();                                     // 调用函数
15  </script>
16  </body>
```

运行实例，文档的前景色和背景色如图 2.33 所示，在间隔 1s 后文档的前景色和背景色将会自动改变，如图 2.34 所示。

图 2.33　自动变色前　　　　　　　　　图 2.34　自动变色后

2.8.5　设置动态标题栏

动态标题栏可以使用 title 属性来实现，该属性用来获取或设置文档的标题。

语法格式：

```
[Title=]document.title[=setTitle]
```

参数说明：

- Title：可选项。字符串变量，用来存储文档的标题。
- setTitle：可选项。用来设置文档的标题。

[实例 2.9]　　　　　　　　　　　　　　　（源码位置：资源包 \Code\02\09）

实现动态标题栏

在浏览网页时，经常会看到某些标题栏的信息在不停地闪动或变换。本实例将在打开页面时，对标题栏中的文字进行不断地变换。代码如下：

```
01  <img src=" 个人主页 .jpg" >
02  <script type="text/javascript">
03  var n=0;                                // 初始化变量
04  function title(){
05    n++;                                  // 变量自加 1
06    if (n==3) {n=1}                       //n 等于 3 时重新赋值
07    if (n==1) {document.title=' ☆★动态标题栏★☆ '}   // 设置文档的一个标题
08    if (n==2) {document.title=' ★☆个人主页☆★ '}     // 设置文档的另一个标题
09    setTimeout("title()",1000);           // 每隔 1s 执行一次函数
10  }
11  title();// 调用函数
12  </script>
```

运行实例，结果如图 2.35 和图 2.36 所示。

图 2.35　标题栏文字改变前的效果　　　　　图 2.36　标题栏文字改变后的效果

57

2.8.6　在文档中输出数据

在文档中输出数据可以使用 write 方法和 writeln 方法来实现。

（1）write 方法

该方法用来向 HTML 文档中输出数据，其数据包括字符串、数字和 HTML 标记等。

语法如下：

```
document.write(text);
```

参数 text 表示在 HTML 文档中输出的内容。

（2）writeln 方法

该方法与 write 方法作用相同，唯一的区别在于 writeln 方法在所输出的内容后添加了一个回车换行符。但回车换行符只有在 HTML 文档中 <pre>…</pre> 标记（此标记可以把文档中的空格、回车、换行等表现出来）内才能被识别。

语法如下：

```
document.writeln(text);
```

参数 text 表示在 HTML 文档中输出的内容。

 [实例 2.10]　　　　　　　　　　　　　　　　　　　　（源码位置：资源包 \Code\02\10）

对比 write() 方法和 writeln() 方法

使用 write() 方法和 writeln() 方法在页面中输出几段文字，注意这两种方法的区别，代码如下：

```
01    <script type="text/javascript">
02        document.write(" 月落乌啼霜满天，");
03        document.write(" 江枫渔火对愁眠。<hr>");
04        document.writeln(" 月落乌啼霜满天，");
05        document.writeln(" 江枫渔火对愁眠。<hr>");
06    </script>
07    <pre>
08    <script type="text/javascript">
09        document.writeln(" 月落乌啼霜满天，");
10        document.writeln(" 江枫渔火对愁眠。");
11    </script>
12    </pre>
```

运行效果如图 2.37 所示。

图 2.37　对比 write() 方法和 writeln() 方法

2.8.7　获取文本框并修改其内容

获取文本框并修改其内容可以使用 getElementById() 方法来实现。getElementById() 方法可以通过指定的 ID 来获取 HTML 标记，并将其返回。

语法如下：

```
sElement=document.getElementById(id)
```

- sElement：用来接收该方法返回的一个对象。
- id：用来设置需要获取 HTML 标记的 ID 值。

 [实例 2.11] （源码位置：资源包 \Code\02\11）

获取文本框并修改其内容

在页面加载后的文本框中显示"明日科技欢迎您"，当单击按钮后将会改变文本框中的内容。代码如下：

```
01  <script type="text/javascript">
02  function chg(){
03    var t=document.getElementById("txt");        // 获取 ID 属性值为 txt 的元素
04    t.value=" 欢迎访问明日学院 ";                   // 设置元素的 value 属性值
05  }
06  </script>
07  <input type="text" id="txt" value="明日科技欢迎您 " />
08  <input type="button" value=" 更改文本内容 " name="btn" onclick="chg()" />
```

程序的初始运行结果如图 2.38 所示，当单击"更改文本内容"按钮后将会改变文本框中的内容，结果如图 2.39 所示。

图 2.38　文本框内容修改之前

图 2.39　文本框内容修改之后

2.9　Window 对象

Window 对象代表的是打开的浏览器窗口，通过 Window 对象可以打开窗口或关闭窗口、控制窗口的大小和位置，由窗口弹出的对话框，还可以控制窗口上是否显示地址栏、工具栏和状态栏等栏目。对于窗口中的内容，Window 对象可以控制是否重载网页、返回上一个文档或前进到下一个文档。

在框架方面，Window 对象可以处理框架与框架之间的关系，并通过这种关系在一个框架处理另一个框架中的文档。Window 对象还是所有其他对象的顶级对象，通过对 Window 对象的子对象进行操作，可以实现更多的动态效果。Window 对象作为对象的一种，也有着其自己的方法和属性。

2.9.1　Window 对象的属性

顶层 Window 对象是所有其他子对象的父对象，它出现在每一个页面上，并且可以在单个 JavaScript 应用程序中被多次使用。

为了便于读者学习，本节将以表格的形式对 Window 对象中的属性进行详细说明。Window 对象的属性以及说明如表 2.6 所示。

表 2.6　Window 对象的属性

属性	说明
document	对话框中显示的当前文档
frames	表示当前对话框中所有 frame 对象的集合
location	指定当前文档的 URL
name	对话框的名字
status	状态栏中的当前信息
defaultStatus	状态栏中的默认信息
top	表示最顶层的浏览器对话框
parent	表示包含当前对话框的父对话框
opener	表示打开当前对话框的父对话框
closed	表示当前对话框是否关闭的逻辑值
self	表示当前对话框
screen	表示用户屏幕，提供屏幕尺寸、颜色深度等信息
navigator	表示浏览器对象，用于获得与浏览器相关的信息

2.9.2　Window 对象的方法

除了属性之外，Window 对象中还有很多方法。Window 对象的方法以及说明如表 2.7 所示。

表 2.7　Window 对象的方法

方法	说明
alert()	弹出一个警告对话框
confirm()	在确认对话框中显示指定的字符串
prompt()	弹出一个提示对话框
open()	打开新浏览器对话框并且显示由 URL 或名字引用的文档，并设置创建对话框的属性
close()	关闭被引用的对话框
focus()	将被引用的对话框放在所有打开对话框的前面
blur()	将被引用的对话框放在所有打开对话框的后面
scrollTo(x,y)	把对话框滚动到指定的坐标
scrollBy(offsetx,offsety)	按照指定的位移量滚动对话框
setTimeout(timer)	在指定的毫秒数过后，对传递的表达式求值

方法	说明
setInterval(interval)	指定周期性执行代码
moveTo(x,y)	将对话框移动到指定坐标处
moveBy(offsetx,offsety)	将对话框移动到指定的位移量处
resizeTo(x,y)	设置对话框的大小
resizeBy(offsetx,offsety)	按照指定的位移量设置对话框的大小
print()	相当于浏览器工具栏中的"打印"按钮
navigate(URL)	使用对话框显示 URL 指定的页面

2.9.3　Window 对象的使用

Window 对象可以直接调用其方法和属性，例如：

```
window. 属性名
window. 方法名 ( 参数列表 )
```

window 是不需要使用 new 运算符来创建的对象。因此，在使用 Window 对象时，只要直接使用"window"来引用 Window 对象即可，代码如下：

```
01    window.alert(" 字符串 ");                    // 弹出对话框
02    window.document.write(" 字符串 ");           // 输出文字
```

在实际运用中，JavaScript 允许使用一个字符串来给窗口命名，也可以使用一些关键字来代替某些特定的窗口。例如，使用"self"代表当前窗口、"parent"代表父级窗口等。对于这种情况，可以用这些关键字来代表"window"，形式如下：

```
parent. 属性名
parent. 方法名 ( 参数列表 )
```

本章知识思维导图

第 3 章

npm 包管理器

 本章学习目标

- 了解 npm 包管理器的主要作用。
- 了解 npm 中常用的一些软件包。
- 熟悉 package.json 和 package-lock.json 的作用及区别。
- 掌握如何使用 npm 安装软件包。
- 熟悉如何更新已经安装的软件包版本。
- 掌握如何在安装软件包时指定安装位置。
- 熟悉如何使用 npm 卸载软件包。
- 掌握如何使用 npm 安装的软件包。

3.1 npm 包管理器简介

3.1.1 npm 简介

npm 是 Node.js 的标准软件包管理器，在 npm 仓库中有超过 350000 个软件包，这使其成为世界上最大的单一语言代码仓库，并且可以确定几乎有可用于一切的软件包。使用 npm 可以解决 Node.js 代码部署上的很多问题，常见的使用场景有以下几种：

① 允许用户从 npm 服务器下载第三方包到本地使用。

② 允许用户从 npm 服务器下载并安装别人编写的命令行程序到本地使用。

③ 允许用户将自己编写的包或命令行程序上传到 npm 服务器供别人使用。

npm 起初是作为下载和管理 Node.js 包依赖的方式，但其现在已经成为前端 JavaScript 中使用的通用工具。

3.1.2 npm 的版本

伴随着 Node.js 的安装，npm 是自动安装的。可以在系统的 cmd 命令窗口中通过以下命令查看当前 npm 的版本。

```
npm -v
```

效果如图 3.1 所示。

虽然 Node.js 自带 npm，但有可能不是最新的版本，这时可以使用下面的命令对 npm 的版本进行升级。

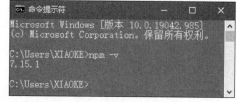

图 3.1 在 cmd 命令窗口中查看 npm 的版本

```
npm install npm -g
```

效果如图 3.2 所示。

图 3.2 升级 npm 版本

👑 说明：

上面命令中的 -g 表示安装到 global 目录中，即安装到全局环境中。

3.1.3　npm 常见软件包

npm 中有超过 350000 个软件包，可以帮助开发人员快速地提高开发效率，表 3.1 中列出了 npm 中常见的软件包及其作用。

<div align="center">表 3.1　npm 常见软件包及作用</div>

软件包	作用
前端框架	
React	使用虚拟 DOM 将页面中的各个部分作为单独的组件进行管理，因此可以只刷新该组件而非整个页面
Vue	将 React 及其他框架的优点集于一身，强调以更快、更轻松、更愉悦的使用感受编写 Web 应用程序
Svelte	将声明性组件转换为可以精确对 DOM 加以更新的高效 JavaScript
Angular	一款构建用户界面的前端框架，后为 Google 所收购并维护
样式框架	
Bootstrap	用于构建响应式、移动优先型网站
Tailwind	一种低级、实用程序优先型 CSS 框架，用于快速 UI 开发
后端框架	
Express	一种快速、广受好评的极简 Node.js Web 框架，其体积相对较小，具有众多可作为插件使用的功能。很多人将其视为 Node.js 服务器框架的客观标准
Hapi	最初用于 Express 框架，能够以最低开销配合完整的即用型功能构建起强大的可扩展应用程序
Sails	目前最具人气的 Node.js MVC 框架，可支持现代应用的一大核心需求：构建起数据驱动型 API，并辅以可扩展且面向服务的架构
CORS 与请求	
Cors	Node.js 中间件，旨在提供一款 Connect/Express 中间件配合多种选项实现跨域资源共享
Axios	基于 Promise 的浏览器与 Node.js HTTP 客户端，易于设置，直观，并对众多操作加以简化
API 服务	
Restify	一套 Node.js Web 服务框架，经过优化以构建语义正确的 RESTful Web 服务供规模化生产使用
GraphQL	一种面向 API 的查询语言，同时也是可利用现有数据完成查询的运行时。GraphQL 在 API 中提供完整的数据描述，使客户端能够准确获取其需要的信息
Web sockets	
Socket.io	支持实时、双向、基于事件的通信功能。它能够运行在各类平台、浏览器及设备之上，且拥有良好的可靠性与速度表现
WS	易于使用、快速且经过全面测试的 WebSocket 客户端与服务器实现
数据库工具	
Mongoose	一款用于在异步环境下使用的 MongoDB 对象建模工具，支持回调机制
Sequelize	一款基于 Promise 的 Node.js ORM，适用于 Postgres、MySQL、MariaDB、SQLite 以及微软 SQL Server，其具有可靠的事务支持、关联关系、预读和延迟加载、读取复制等功能
身份验证工具	
Passport	目标在于通过一组策略（可扩展插件）对请求进行身份验证。用户向 Passport 提交一项身份验证请求，其会提供 hook 以控制身份验证成功或失败时各自对应的处理方式
Bcrypt	用于密码散列处理的库。Bcrypt 是由 Niels Provos 与 David Mazières 共同设计的一种密码散列函数，以 Blowfish 密码为基础
JSONWebToken	用于在两端之间安全表达声明。此工具包允许用户对 JWT 进行解码、验证与生成

软件包	作用
配置模块	
Config	对存储在应用程序中的配置文件进行设置，可以通过环境变量、命令行参数或外部源进行覆盖及扩展
Dotenv	零依赖模块，用于将环境变量从 .env 文件加载至 process.env 当中
静态站点生成器	
Gatsby	一款现代站点生成器，能够创建快速、高质量的动态 React 应用，涵盖博客、电子商务网站及用户仪表板等使用场景
NextJS	支持服务器渲染以及静态内容生态，也可以在其中将无服务器函数定义为 API 端点
模板语言	
Mustache	一种无逻辑模板语法，适用于 HTML、配置文件以及源代码等几乎一切场景，它通过使用哈希或对象中提供的值，在模板内扩展标签
EJS	一种简单的模板语言，允许用户通过简单语法、快速执行与简单调试等便捷优势生成以 JavaScript 编写而成的 HTML 标记
图像处理	
Sharp	能够将常见格式的大图像转换为尺寸较小、适合网络浏览环境的 JPEG、PNG 及 WebP 图像
GM	可以使用 GraphicsMagick 与 ImageMagick 两大出色工具在代码中对图像进行创建、编辑、合成与转换
日期格式	
DayJS	一款快速且轻量化的 MomentJS（自 2020 年 9 月起进入纯维护模式）替代方案
数据生成器	
Shortid	能够创建出简短无序 url 友好型唯一 ID，适合作为 url 缩短器、生成数据库 ID 及其他各类 ID
Uuid	便捷的微型软件包，能够快速生成更为复杂的通用唯一标识符（UUID）
Faker	用于在浏览器及 Node.js 中生成大量假数据
验证工具	
Validator	便捷的字符串验证器与消毒库。其中包含多种实用方法，例如 isEmail()、isCreditCard()、isDate()、isURL() 等
表单与电子邮件	
Formik	一款流行的开源表单库，易于使用且具备声明性及自适应性
Multer	一款 Node.js 中间件，用于处理上传文件中的多部分/表单数据
Nodemailer	一款面向 Node.js 应用程序的模块，可轻松通过电子邮件进行发送
测试工具	
Jest	一款便捷好用的 JavaScript 测试框架，以简单为核心诉求。可以通过易于上手且功能丰富的 API 编写测试，从而快速获取结果
Mocha	一套 JavaScript 测试框架，使异步测试变得更加简单有趣。Mocha 以串行方式运行测试，能够在未捕获异常与正确测试用例加以映射的同时，发布灵活而准确的报告结果
Web 抓取与自动化	
Cheerio	被广泛用于 Web 抓取，有时还身兼自动化任务。其打包有 Parse5 解析器，能够解析任何类型的 HTML 与 XML 文档
Puppeteer	被广泛应用于浏览器任务自动化领域，且只能与谷歌 Chrome 无头浏览器配合使用。Puppeteer 也可用于网络抓取任务

续表

软件包	作用
模块捆绑器与最小化工具	
Webpack	旨在捆绑 JavaScript 以供浏览器环境使用，它也能够转换、捆绑或打包几乎一切资源或资产
UglifyJS2	JavaScript 解析器、最小化工具、压缩器及美化工具包。它可以使用多个输入文件，并支持丰富的配置选项
HTML-Minifier	轻量化、高度可配置且经过良好测试的，基于 JavaScript 的 HTML 压缩器/最小化工具（支持 Node.js）
CLI 与调试器	
Inquirer	一款易于嵌入且非常美观的 Node.js 命令行界面，提供很棒的查询会话流程
Debug	一款微型 JavaScript 调试实用程序。只需将一个函数名称传递给该模块，它就会返回一个经过修饰的 console.error 版本，以便将调试语句向其传递
系统模块	
Async	提供直观而强大的功能以配合异步 JavaScript
Node-dir	用于各类常见目录及文件操作的模块，包括获取文件数组、子目录以及对文件内容进行读取/处理的方法
Fs-extra	包含经典 Node.js fs 包中未提供的多种方法，例如 copy()、remove()、mkdirs() 等
其他	
CSV	全面的 CSV 套件，包含 4 款经过全面测试的软件包，能够轻松实现 CSV 数据的生成、解析、转换与字符串化处理
PDFKit	一套面向 Node 及浏览器的 PDF 文档生成库，可轻松创建复杂的多页可打印文档
Marked	用于解析 markdown 代码的低级编译器，不会引发长时间缓存或阻塞
Randomcolor	一款用于生成美观随机颜色的小型脚本，可以通过选项对象调整其产生的颜色类型
Helmet	设置各种 HTTP 标头以保护应用程序，它属于 Connect 式中间件，与 Express 等框架相兼容

3.2　package.json 基础

3.2.1　认识 package.json

在 WebStrom 中创建完 Node.js 项目后，会默认生成一个 package.json 文件，如图 3.3 所示。

package.json 文件是项目的清单文件，其中可以做很多完全互不相关的事情。例如，图 3.3 中的 package.json 文件主要用来对项目进行配置，而在 npm 安装目录中，同样有一个 package.json 文件，存储了所有已安装软件包的名称和版本等信息。

对于 Node.js 程序，package.json 文件中的内容没有固定要求，唯一的要求是必须遵守 JSON 格式，否则，尝试以编程的方式访问其属性的程序会无法读取它。

创建 Node.js 项目时默认生成的 package.json 文件代码如下：

```
01  {
02    "name": "nodepro",
03    "version": "1.0.0",
04    "description": "",
```

```
05      "main": "index.js",
06      "scripts": {
07        "test": "echo \"Error: no test specified\" && exit 1"
08      },
09      "keywords": [],
10      "author": "",
11      "license": "ISC"
12    }
```

图 3.3　创建 Node.js 项目默认生成的 package.json 文件

上面的代码中包含很多属性，它们的说明如下：

● name：应用程序或软件包的名称。名称必须少于 214 个字符，且不能包含空格，只能包含小写字母、连字符（-）或下画线（_）。

● version：当前的版本，该属性的值遵循语义版本控制法，这意味着版本始终以 3 个数字表示：x.x.x，其中，第一个数字是主版本号，第二个数字是次版本号，第三个数字是补丁版本号。

● description：应用程序 / 软件包的简短描述。如果要将软件包发布到 npm，则这个属性特别有用，使用者可以知道该软件包的具体作用。

● main：设置应用程序的入口点。

● scripts：定义一组可以运行的 Node.js 脚本，这些脚本是命令行应用程序。可以通过调用 npm run XXXX 或 yarn XXXX 来运行它们，其中，XXXX 是命令的名称。例如：npm run dev。

● keywords：包含与软件包功能相关的关键字数组。

● author：列出软件包的作者名称。

● license：指定软件包的许可证。

除了上面列出的属性，package.json 文件中还支持其他的很多属性，常用的如下：

● contributors：除作者外，该项目可以有一个或多个贡献者，此属性是列出他们的数组。

● bugs：链接到软件包的问题跟踪器，最常用的是 GitHub 的 issues 页面。

● homepage：设置软件包的主页。

● repository：指定程序包仓库所在的位置。例如：

```
"repository": "github:nodejscn/node-api-cn",
```

上面的 github 前缀表示 github 仓库，其他流行的仓库还包括：

```
01    "repository": "gitlab:nodejscn/node-api-cn",
02    "repository": "bitbucket:nodejscn/node-api-cn",
```

开发人员可以显式地通过该属性设置版本控制系统，例如：

```
01    "repository": {
02      "type": "git",
03      "url": "https://github.com/nodejscn/node-api-cn.git"
04    }
```

也可以使用其他的版本控制系统：

```
01    "repository": {
02      "type": "svn",
03      "url": "..."
04    }
```

● private：如果设置为 true，则可以防止应用程序 / 软件包被意外发布到 npm 上。

● dependencies：设置作为依赖安装的 npm 软件包的列表。当使用 npm 或 yarn 安装软件包时，该软件包会被自动地插入此列表中。

● devDependencies：设置作为开发依赖安装的 npm 软件包的列表。它们不同于 dependencies，因为它们只需安装在开发机器上，而无须在生产环境中运行代码。当使用 npm 或 yarn 安装软件包时，该软件包会被自动地插入此列表中。

● engines：设置软件包 / 应用程序要运行的 Node.js 或其他命令的版本。

● browserslist：用于告知要支持哪些浏览器（及其版本）。

3.2.2　npm 中的 package-lock.json 文件

在 npm 5 以上的版本中，npm 引入了 package-lock.json 文件，该文件旨在跟踪被安装的每个软件包的确切版本，以便产品可以以相同的方式被 100% 复制（即使软件包的维护者更新了软件包）。

package-lock.json 文件的出现解决了 package.json 一直尚未解决的特殊问题，在 package.json 中，可以使用 semver（语义化版本）表示法设置要升级到的版本（补丁版本或次版本），例如：

① 如果写入的是 "~0.13.0"，则只更新补丁版本：即 0.13.1 可以，但 0.14.0 不可以。

② 如果写入的是 "^0.13.0"，则要更新补丁版本和次版本：即 0.13.1、0.14.0、……依此类推。

③ 如果写入的是 "0.13.0"，则始终使用确切的版本。

无须将 node_modules 文件夹（该文件夹通常很大）提交到 Git，当尝试使用 npm install 命令在另一台机器上复制项目时，如果指定了 "~" 语法并且软件包发布了补丁版本，则该软件包会被安装，"^" 和次版本也一样。

　说明：

如果指定确切的版本，例如示例中的 0.13.0，则不会受到此问题的影响。

这时如果多个人在不同时间获取同一个项目，使用 npm install 安装时，有可能安装的依赖包版本不同，这样可能会给程序带来不可预知的错误。而通过使用 package-lock.json 文件，可以固化当前安装的每个软件包的版本，当运行 npm install 时，npm 会使用这些确切的版本，确保每个人在任何时间安装的版本都是一致的，从而避免使用 package.json 文件时可能出现的版本不同问题。

例如，在 package.json 文件中有如下属性：

```
"express": "^4.15.4"
```

如果只有 package.json 文件，若后续出现了 4.15.5 版本、4.15.6 版本等，则有可能每个人安装的依赖包就会不同，从而导致一些未知的兼容性问题。这时如果使用 package-lock.json 文件，则文件中的内容可以对应如下：

```
01  "express": {
02      "version": "4.15.4",
03      "resolved": "https://registry.npmjs.org/express/-/express-4.15.4.tgz",
04      "integrity": "sha1-Ay4iU0ic+PzgJma+yj0R7XotrtE=",
05      "requires": {
06          "accepts": "1.3.3",
07          "array-flatten": "1.1.1",
08          "content-disposition": "0.5.2",
09          "content-type": "1.0.2",
10          "cookie": "0.3.1",
11          "cookie-signature": "1.0.6",
12          "debug": "2.6.8",
13          "depd": "1.1.1",
14          "encodeurl": "1.0.1",
15          "escape-html": "1.0.3",
16          "etag": "1.8.0",
17          "finalhandler": "1.0.4",
18          "fresh": "0.5.0",
19          "merge-descriptors": "1.0.1",
20          "methods": "1.1.2",
21          "on-finished": "2.3.0",
22          "parseurl": "1.3.1",
23          "path-to-regexp": "0.1.7",
24          "proxy-addr": "1.1.5",
25          "qs": "6.5.0",
26          "range-parser": "1.2.0",
27          "send": "0.15.4",
28          "serve-static": "1.12.4",
29          "setprototypeof": "1.0.3",
30          "statuses": "1.3.1",
31          "type-is": "1.6.15",
32          "utils-merge": "1.0.0",
33          "vary": "1.1.1"
34      }
35  },
```

上面的代码中，由于在 package-lock.json 文件中使用了校验软件包的 integrity 哈希值，这样就可以保证所有人在任何时间安装的依赖包的版本都是一致的。

👑 说明：

　　在使用 package-lock.json 文件时，需要将其提交到 Git 仓库，以便被其他人获取（如果项目是公开的或有合作者，或者将 Git 作为部署源），这样，在运行 npm update 时，package-lock.json 文件中的依赖版本就会被更新。

3.3 使用 npm 包管理器安装包

在 Node.js 项目中使用 npm 安装包时，常用的操作主要有：安装单个软件包、安装软件包的指定版本、一次安装所有软件包、更新软件包；另外还可以查看安装的软件包的位置，以及卸载安装的软件包，下面分别对它们进行详细讲解。

3.3.1 安装单个软件包

在 Node.js 项目中安装单个软件包使用如下命令。

```
npm install <package-name>
```

例如，在 WebStorm 的命令终端中使用 npm install 命令安装 vue 软件包，效果如图 3.4 所示。

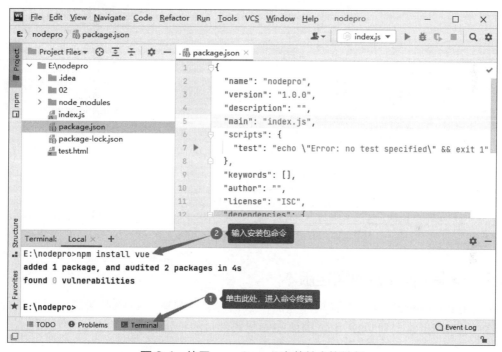

图 3.4　使用 npm install 安装单个软件包

👑 说明：

可以用与图 3.4 同样的方法在系统 cmd 命令窗口中安装 Node.js 软件包。

另外，在 npm install 安装命令后还可以追加下面两个参数：

① --save：安装并添加条目到 package.json 文件的 dependencies。

② --save-dev：安装并添加条目到 package.json 文件的 devDependencies。

例如，使用 npm install 命令安装 bootstrap，并添加条目到 package.json 文件的 devDependencies，命令如下：

```
npm install bootstrap --save-dev
```

命令执行效果如图 3.5 所示。

安装后的 package.json 文件内容如图 3.6 所示。

图 3.5　安装包并添加到 devDependencies

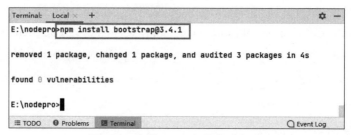

图 3.6　添加条目后的 package.json 文件

3.3.2　安装 npm 包的指定版本

在使用 npm install 命令安装软件包时，默认安装的是软件包的最新版本，如果项目对软件包的版本有要求，可以使用 @ 语法来安装软件包的指定版本，语法如下：

```
npm install <package>@<version>
```

例如，使用下面的命令安装 bootstrap 包的 3.4.1 版本。

```
npm install bootstrap@3.4.1
```

在 WebStorm 的命令终端中执行上面的命令的效果如图 3.7 所示。

图 3.7　安装 npm 包的指定版本

安装完 npm 软件包后，可以使用以下命令查看软件包的相关信息。

```
npm view <package>
```

例如，查看安装 bootstrap 软件包的相关信息，效果如图 3.8 所示。

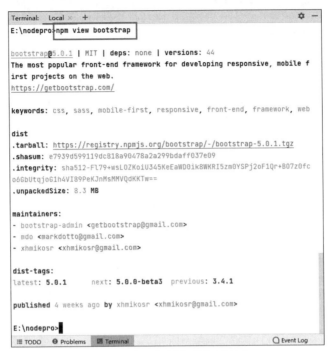

图 3.8　查看软件包的相关信息

如果只查看软件包的版本号，则使用下面的命令。

```
npm view <package> version
```

例如，查看安装 bootstrap 软件包的版本号，效果如图 3.9 所示。

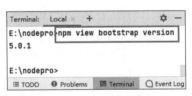

图 3.9　查看软件包的版本号

3.3.3　安装所有软件包

如果要在 Node.js 项目中一次安装所有软件包，要求项目中必须存在 package.json 文件，并且在该文件中指定所有需要的软件包及版本，然后通过运行 npm install 命令即可安装。

例如，在一个 Node.js 项目中有如下 package.json 文件。

```
01  {
02    "name": "nodepro",
03    "version": "1.0.0",
04    "description": "",
05    "main": "index.js",
06    "scripts": {
07      "test": "echo \"Error: no test specified\" && exit 1"
08    },
09    "keywords": [],
10    "author": "",
11    "license": "ISC",
12    "dependencies": {
```

```
13          "csv": "^5.5.0",
14          "react": "^17.0.2",
15          "sequelize": "^6.6.2",
16          "socket.io": "^4.1.2"
17      }
18  }
```

此时如果在 WebStorm 的终端中执行 npm install 命令，即可同时安装 csv、react、sequelize 和 socket.io 这 4 个模块，效果如图 3.10 所示。

图 3.10　同时安装多个模块

3.3.4　更新软件包

如需要使用 npm 更新已经安装的软件包版本，可以使用下面的命令。

```
npm update <package-name>
```

上面的命令只更新指定软件包的版本，如果要更新项目中所有软件包的版本，可以使用下面的命令。

```
npm update
```

例如，使用上面的两个命令更新软件包版本的效果如图 3.11 所示。

图 3.11　更新软件包版本

👑 技巧：

　　使用上面两个命令更新软件包版本时，只更新次版本或补丁版本，并且在更新时，package.json 文件中的版本信息保持不变，而是 package-lock.json 文件会被新版本填充；如果要更新主版本，则需要全局地安装 npm-check-updates 软件包，命令如下。

```
npm install -g npm-check-updates
```

然后运行：

```
ncu -u
```

这样即可升级 package.json 文件的 dependencies 和 devDependencies 中的所有版本，以便 npm 可以安装新的主版本。

3.3.5　指定 npm 软件包的安装位置

　　当使用 npm install 命令安装软件包时，可以执行两种安装类型：本地安装、全局安装。

　　默认情况下，当输入 npm install 命令时，软件包会被安装到当前项目中的 node_modules 子文件夹下，如图 3.12 所示。

图 3.12　使用 npm 安装包的默认位置

　　如果想要将软件包进行全局安装，可以在 npm install 命令中指定 -g 标志，语法如下：

```
npm install -g <package-name>
```

例如，全局安装 bootstrap 软件包，命令如下：

```
npm install -g bootstrap
```

　　执行上面的命令后，软件包即进行全局安装，在 Windows 系统中，npm 的全局安装位置为 C:\Users\ 用户名 \AppData\Roaming\npm\node_modules，如图 3.13 所示。

图 3.13　软件包的全局安装位置

👑 技巧：

在 macOS 或 Linux 上，npm 软件包的全局位置是 "/usr/local/lib/node_modules"。

3.3.6　卸载 npm 软件包

对于已经安装的 npm 软件包，可以使用 npm uninstall 命令卸载，同时会移除 package.json 文件中的引用，语法如下：

```
npm uninstall <package-name>
```

例如，卸载安装的 vue 软件包，命令如下：

```
npm uninstall vue
```

但如果程序包是开发依赖项（列出在 package.json 文件的 devDependencies 中），则必须使用 -D 标志从文件中移除，语法如下：

```
npm uninstall -D <package-name>
```

例如，卸载使用 "--save-dev" 标志安装的 bootstrap 软件包，命令如下：

```
npm uninstall -D bootstrap
```

上面的命令可以卸载项目中安装的软件包，如果要卸载的软件包是全局安装的，则需要添加 -g 标志，语法如下：

```
npm uninstall -g <package-name>
```

例如，卸载全局安装的 bootstrap 软件包，命令如下：

```
npm uninstall -g bootstrap
```

👑 说明：

可以在系统上的任何位置运行卸载全局软件包的命令，因为当前所在的文件夹无关紧要。

3.4　使用 npm 安装的软件包

使用 npm 安装完软件包后，就可以在程序中使用了，方法非常简单，使用 require 导入即可。

 [实例 3.1]　　　　　　　　　　　　　　　　　　　（源码位置：资源包 \Code\03\01）

使用 npm 安装的软件包

在 WebStorm 中新建一个 JavaScript 文件，命名为 index.js，该文件中，首先导入安装 vue 模块以及 Node.js 内置的 http 模块；然后使用 vue 模块的 data 属性设置网页中的输出数据；使用 http 模块创建服务器，并监听指定的主机地址和端口号。代码如下：

```
01    var vue=require("vue");                        // 导入 vue 模块
02    var http=require("http");                      // 导入 http 模块
03    vue.data=" 使用安装的 vue 软件包 ";            // 设置要输出的数据
```

```
04    // 定义处理请求和响应的函数
05    function service(req, res) {
06        // 设置响应返回代码 200，以及返回格式为 text/html，编码为 UTF-8
07        res.writeHead(200, {'Content-Type': 'text/html; charset=utf-8'});
08        res.end(vue.data);                          // 设置响应返回数据
09    }
10    var server=http.createServer(service);// 创建 http 服务器
11    server.listen(3000,'127.0.0.1');              // 监听网址 127.0.0.1 端口号 3000
```

在 WebStorm 中运行程序，启动服务器，然后在浏览器地址栏中输入 http://127.0.0.1:3000，即可显示使用 vue 模块的 data 属性设置的数据，效果如图 3.14 所示。

图 3.14　使用 npm 安装的软件包

 ## 本章知识思维导图

第 4 章

Node.js 基础

 本章学习目标

- 了解 Node.js 提供的全局对象和全局变量。
- 掌握 Node.js 模块化编程的方法。
- 学会使用 Node.js 提供的基本内置模块。
- 学会使用 Node.js 处理文件。

4.1　Node.js 全局对象

JavaScript 中有一个特殊的对象，称为全局对象（Global Object），全局对象和它的所有属性都可以在程序的任何地方访问，即全局变量。Node.js 中同样也有全局变量和全局对象，另外，还有全局函数，本节将分别对它们进行介绍。

4.1.1　全局变量

Node.js 中的全局变量有两个，分别是 __filename 和 __dirname。

（1）__filename 全局变量

__filename 表示当前正在执行的脚本的文件名，包括文件所在位置的绝对路径，但该路径和命令行参数所指定的文件名不一定相同。如果在模块中，返回的值是模块文件的路径。

（2）__dirname 全局变量

__dirname 表示当前执行脚本所在的目录。

下面通过一个简单实例，演示如何使用 Node.js 中的全局变量。具体操作如下：

① 打开 WebStorm 编辑器，创建目录 D:\Demo\04，然后在该目录中创建 js1.js 文件，在该文件中编写如下代码：

```
01    console.log('当前文件名: ',__filename);
02    console.log('当前文件夹: ',__dirname);
```

② 打开 cmd 控制台，进入 js1.js 的文件夹中，输入"node js1.js"，就可以看到如图 4.1 所示的执行结果。

图 4.1　Node.js 中的全局变量

👑 说明：

运行 Node.js 程序时，可以在 cmd 命令窗口中通过"node ***.js"命令运行，也可以直接在 WebStrom 开发工具中通过单击"启动"按钮运行。

4.1.2　全局对象

除了全局变量外，Node.js 中还有全局对象。全局对象可以在程序的任何地方进行访问，它可以为程序提供经常使用的特定功能。Node.js 中的全局对象如表 4.1 所示。

表 4.1　Node.js 中的全局对象

对象名称	说明
console	console 对象用于提供控制台标准输出
process	process 对象用于描述当前程序状态
exports	exports 对象是 Node.js 模块系统中公开的接口

接下来，首先来讲解 console 对象和 process 对象的使用，exports 对象则在 4.2 节中详细讲解。

（1）console 对象

console 对象是用于提供控制台的标准输出，其常用方法及说明如表 4.2 所示。

表 4.2　console 对象的常用方法及说明

方法名称	方法说明
log()	向标准输出流打印字符并以换行符结束。该方法接收若干个参数，如果只有一个参数，则输出这个参数的字符串形式。如果有多个参数，则以类似于 C 语言 printf() 命令的格式输出
time()	输出时间，表示计时开始
timeEnd()	结束时间，表示计时结束

① console.log() 方法　在 console.log() 方法中，可以使用占位符将变量输出（如数字变量、字符串变量和 JSON 变量）。具体的占位符如表 4.3 所示。

表 4.3　console.log() 方法中的占位符

占位符	说明
%d	输出数字变量
%s	输出字符串变量
%j	输出 JSON 变量

例如，下面的代码使用"%d"占位符输出一个整数值。

```
console.log(' 变量的值是: %d',57);
```

上面的代码中，在 console.log() 方法里添加了两个参数。第一个参数是字符串"变量的值是: %d"，第二个参数是数字 10。其中，"%d"是占位符，会寻找后面位置的数字。因为第二个参数 10 紧紧跟在后面，所以输出结果如图 4.2 所示。

👑 注意:

在上述代码中，使用了 Node.js 中的 REPL（交互式解释器）。它表示一个电脑的环境，类似于 Windows 系统的终端，我们可以在终端输入命令，并接收系统的响应。打开 REPL 非常简单，只需要在 cmd 控制台中输入 node 命令即可。

下面再来看使用多个占位符，具体代码如下:

```
01   console.log('%d+%d=%d',273,52,273+52);
02   console.log('%d+%d=%d',273,52,273+52,52273);
03   console.log('%d+%d=%d & %d',273,52,273+52);
```

使用 Node.js 中的 REPL，执行效果如图 4.3 所示。

图 4.2　单个占位符的使用

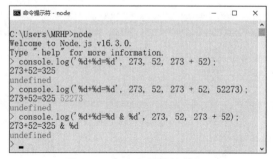

图 4.3　多个占位符的使用

观察代码可以发现，第 1 行代码中，占位符的个数是 3 个，后面的数字的个数也是 3 个，所以输出结果是"273+52=325"；第 2 行代码中，占位符的个数是 3 个，但是后面数字的个数是 4 个，观察输出结果"273+52=325 52273"，说明多余剩下的数字 52273 原样输出；第 3 行代码中，占位符的个数是 4 个，但是后面数字的个数是 3 个，观察输出结果"273+52=325 & %d"，说明多余的占位符没有找到匹配的数字，只能原样输出。

最后，考察一下其他占位符的用法。具体代码如下：

```
01    console.log('%d+%d=%d',273,52,273+52);
02    console.log(' 字符串 %s','hello world',' 和顺序无关 ');
03    console.log('JSON %j',{name:'Node.js'});
```

使用 Node.js 中的 REPL，执行效果如图 4.4 所示。

② console.time() 方法和 console.timeEnd() 方法　除了 console.log() 方法外，console 对象还有输出程序执行时间的 console.time() 方法和 console.timeEnd() 方法。接下来，通过一个实例，演示一下如何使用这两个方法。具体操作如下：

a. 首先，打开 WebStorm 编辑器，在"D:\Demo\04"目录中创建 js2.js 文件，编写代码如下：

```
01    // 计时开始
02    console.time(' 时间 ');
03    var output = 1;
04    for (var i = 1; i <= 10; i++) {
05        output *= i;
06    }
07    console.log('Result:', output);
08    // 计时结束
09    console.timeEnd(' 时间 ');
```

b. 打开 cmd 控制台，进入 4-2.js 的文件夹中，输入"node 4-2.js"，就可以看到如图 4.5 所示的执行结果。

图 4.4　其他占位符的使用

图 4.5　console 对象输出程序执行时间

（2）process 对象

process 对象用于描述当前程序的状态。与 console 对象不同的是，process 对象只是在 Node.js 中存在的对象，在 JavaScript 中并不存在这个对象。process 对象的常用属性及说明如表 4.4 所示。process 对象的常用方法及说明如表 4.5 所示。

表 4.4　process 对象的常用属性及说明

属性	说明
argv	返回一个数组，由命令行执行脚本时的各个参数组成

续表

属性	说明
env	返回当前系统的环境变量
version	返回当前 node.js 的版本
versions	返回当前 node.js 的版本号以及依赖包
arch	返回当前 CPU 的架构，如"arm"或"x64"等
platform	返回当前运行程序所在的平台系统，如"win32""linux"等
ExecPath	返回执行当前脚本的 Node 二进制文件的绝对路径
execArgv	返回一个数组，成员是命令行下执行脚本时在 Node 可执行文件与脚本文件之间的命令行参数
exitCode	进程退出时的代码，如果进程通过 process.exit() 退出，不需要指定退出码
config	一个包含用来编译当前 node 执行文件的 javascript 配置选项的对象。它与运行 ./configure 脚本生成的"config.gypi"文件相同
pid	当前进程的进程号
ppid	当前进程的父进程的进程号
title	进程名
arch	当前 CPU 的架构：'arm'、'ia32' 或者 'x64'
platform	运行程序所在的平台系统 'darwin'、'freebsd'、'linux'、'sunos' 或 'win32'
mainModule	require.main 的备选方法。不同点：如果主模块在运行时改变，require.main 可能会继续返回老的模块。可以认为，这两者引用了同一个模块

process 对象的常用方法及说明如表 4.5 所示。

表 4.5　process 对象的常用方法及说明

方法	说明
exit([code])	使用指定的 code 结束进程。如果忽略，将会使用 code0
memoryUsage()	返回一个对象，描述了 Node 进程所用的内存状况，单位为字节
uptime()	返回 Node 已经运行的秒数

 [实例 4.1]　　　　　　　　　　　　　　　　　　（源码位置：资源包 \Code\04\01 ）

argv 属性和 exit() 方法的初级使用

关于 agrv 属性的说明比较抽象，接下来通过一个实例，直观感受 argv 属性和 exit() 方法的含义。具体操作步骤如下：

① 首先，打开 WebStorm 编辑器，创建 process.js 文件，编写代码如下：

```
01    process.argv.forEach(function (item, index) {
02        // 输出内容
03        console.log(index + ' : ' + typeof (item) + ' : ', item);
04        // 当返回的参数值等于 '--exit' 时
05        if (item == '--exit') {
06            // 获得下一个数组中的参数
07            var exitTime = Number(process.argv[index + 1]);
08            // 经过 exitTime 时间后，结束程序
09            setTimeout(function () {
```

```
10              process.exit();
11          }, exitTime);
12      }
13  });
```

② 然后将 process.js 文件放到 D:\Demo\
04\01 目录中，这个目录用于放置实例 4.1 的
代码文件。

③ 打开 cmd 控制台，进入 D:\Demo\04\01
目录中，输入"node process.js --exit 10000"，
就可以看到如图 4.6 所示的执行结果。

图 4.6　process 对象中 argv 属性的示例

✋ 注意：

在上述代码中，"--exit 10000"中的 10000 表示程序执
行 10s 后结束。通过代码，就可以非常直观地感受 process.argv 属性中返回的数组都有哪些值。

接下来考察 process 对象中其他的属性和方法。具体操作步骤如下：
① 首先，打开 WebStorm 编辑器，创建 4-3.js 文件，编写代码如下：

```
01  console.log('- process.env:', process.env);
02  console.log('- process.version:', process.version);
03  console.log('- process.versions:', process.versions);
04  console.log('- process.arch:', process.arch);
05  console.log('- process.platform:', process.platform);
06  console.log('- process.connected:', process.connected);
07  console.log('- process.execArgv:', process.execArgv);
08  console.log('- process.exitCode:', process.exitCode);
09  console.log('- process.mainModule:', process.mainModule);
10  console.log('- process.release:', process.release);
11  console.log('- process.memoryUsage():', process.memoryUsage());
12  console.log('- process.uptime():', process.uptime());
```

② 然后将 4-3.js 文件放到 D:\Demo\04 目录中，这个目录用于放置第 4 章学习的代码
文件。

③ 打开 cmd 控制台，进入 4-3.js 的文件夹中，输入"node 4-3.js"，就可以看到如图 4.7
所示的执行结果。

图 4.7　process 对象的其他属性和方法

 注意:

在上述代码中，通过调用 process 对象的 env 等属性，输出了当前操作系统的相关信息等。

4.1.3 全局函数

全局函数，顾名思义，是指可以在程序的任何地方调用的函数。Node.js 中的全局函数主要有 6 个，如表 4.6 所示。

表 4.6 Node.js 中的全局函数

函数名称	说明
setTimeout（cb，ms）	添加一个定时器，在指定的毫秒（ms）数后执行指定函数（cb）
clearTimeout（t）	取消定时器，停止一个之前调用 setTimeout() 创建的定时器
setInterval（cb，ms）	添加一个定时器，每隔一定的时间（ms）就执行一个函数（cb）
clearInterval(t)	取消定时器，停止之前调用 setInterval() 创建的定时器
setImmediate(callback[,···args])	安排在 I/O 事件的回调之后立即执行的 callback
clearImmediate(immediate)	取消由 setImmediate() 创建的 Immediate 对象

表 4.6 列举的函数可以分为三组，下面分别介绍。

① setTimeout(cb,ms) 和 clearTimeout（t）：添加和取消一个定时器，以及取消该定时器，此处需要说明的是，setTimeout(cb,ms) 定时器仅调用一次指定的方法。

示例代码如下：

```
01    var timer=setTimeout(function(){
02        console.log(" 您将在 2 秒后看到这句话 ")
03    },2000)
04    //clearTimeout(timer)
```

打开 cmd 控制台，在控制台中使用 node 命令，其初始运行效果如图 4.8 所示，等待 2s 后，在控制台显示出一句话，如图 4.9 所示。

图 4.8 初始运行效果

图 4.9 2s 后的效果

如果将示例代码中的第 4 行取消注释，那么运行效果会如图 4.8 所示，因为虽然前 3 行代码添加了一个定时器，但是第 4 行又取消了定时器，所以在控制台不输出内容。

② setInterval（cb，ms）和 clearInterval(t)：添加和取消一个定时器，其中参数 cb 为要执行的函数；ms 为调用 cb 函数前等待的时间；t 就是取消的 setInterval() 方法。

示例代码如下：

```
01    var i = 0                                    // 记录执行程序的次数
02    var timer
```

```
03    timer = setInterval(function () {
04        i += 1
05        console.log(" 已执行 " + i + " 次 ")
06        if (i >= 5) {
07            clearInterval(timer)                    // 执行 5 次后，取消定时器
08            console.log(" 执行完毕 ")
09        }
10    }, 2000)
```

打开 cmd 控制台，在控制台使用 node 命令，然后看到在控制台中，每隔 2s 就显示一次执行函数的次数，直到执行 5 次以后，取消定时器，效果如图 4.10 所示。

③ setImmediate(callback[,…args]) 和 clearImmediate(immediate)：安排在 I/O 事件的回调之后立即执行的方法和取消 setImmediate() 方法。其中 callback 参数指的是要执行的方法；immediate 参数就是前面所安排的 setImmediate() 方法。

图 4.10　setInterval() 方法和 clearInterval() 方法的使用

```
01    console.log(" 正常执行 1");
02    var a = setImmediate(function () {
03        console.log(" 我被延迟执行了 ");
04    });
05    console.log(" 正常执行 2")
06    //  clearImmediate(a)
```

上面的代码在 cmd 控制台的运行结果如下：

```
正常执行 1
正常执行 2
我被延迟执行了
```

而如果取消第 6 行代码的注释，那么运行效果如下：

```
正常执行 1
正常执行 2
```

4.2　模块化编程

在 Node.js 中，主要是使用模块系统进行应用编程。所谓模块，是指为了更加方便调用功能，预先将相关方法和属性聚在一起的集合体。模块和文件是一一对应的，换言之，一个 Node.js 文件就是一个模块，这个文件可以是 JavaScript 代码、JSON 或者编译过的 C/C++ 扩展等。

4.2.1 exports 对象

如果想创建一个模块，需要创建一个 JavaScript 文件，两者之间的关系如图 4.11 所示。module.js 文件是创建的模块，在 main.js 文件中，则是编写了调用 module.js 模块内容的代码。

那么想创建一个模块，则需要使用 exports 对象。

图 4.11　模块和文件之间的关系

 [实例 4.2]　（源码位置：资源包 \Code\04\02）

计算绝对值与圆的周长

接下来，通过一个求绝对值与圆周长的实例，学习如何使用 exports 对象进行模块化编程。具体操作步骤如下：

① 首先，打开 WebStorm 编辑器，创建 module.js 文件，编写代码如下：

```
01  // 求绝对值的方法 abs
02  exports.abs = function (number) {
03      if (0 < number) {
04          return number;
05      } else {
06          return -number;
07      }
08  };
09  // 求圆周长的方法 circleArea
10  exports.circleArea = function (radius) {
11      return radius * radius * Math.PI;
12  };
```

② 继续使用 WebStorm 编辑器，创建 main.js 文件，编写代码如下：

```
01  // 加载 module.js 模块文件
02  var module = require('./module.js');
03  // 使用模块方法
04  console.log('abs(-273) = %d', module.abs(-273));
05  console.log('circleArea(3) = %d', module.circleArea(3));
```

注意：

在上述代码中，通过使用 requirt() 函数，引用 module.js 模块文件。

③ 将 module.js 文件和 main.js 文件放到 D:\Demo\04\02 目录中。

④ 打开 cmd 控制台，进入 D:\Demo\04\02 目录中，输入"node main.js"，就可以看到如图 4.12 所示的执行结果。

图 4.12　使用 exports 对象求
绝对值与圆周长

4.2.2 module 对象

在 Node.js 中，除了使用 exports 对象进行模块化编程外，还可以使用 module 对象进行模块化编程。

[实例 4.3]

（源码位置：资源包 \Code\04\03）

使用 module 模块实现向 2021 年问好

① 首先，打开 WebStorm 编辑器，创建 module.js 文件，编写代码如下：

```
01    function Hello() {
02        var name;
03        this.setName = function (thyName) {
04            name = thyName;
05        };
06        this.sayHello = function () {
07            console.log(name + ', 你好 ');
08        };
09    };
10    module.exports = Hello;
```

② 继续使用 WebStorm 编辑器，创建 main.js 文件，编写代码如下：

```
01    var Hello = require('./module.js');
02    hello = new Hello();
03    hello.setName('2021');
04    hello.sayHello();
```

③ 将 module.js 文件和 main.js 文件放到 D:\Demo\04\03 目录中。

④ 打开 cmd 控制台，进入 D:\Demo\04\03 目录中，输入 "node main.js"，就可以看到如图 4.13 所示的执行结果。

👑 注意：

与使用 exports 对象相比，唯一变化是使用 "module.exports = Hello" 代替了 "exports.world = function(){}"。在外部引用该模块时，其接口对象就是要输出的 Hello 对象本身，而不是原先的 exports。

图 4.13　使用 module 对象进行模块化编程

4.3　node.js 常用工具——util 模块

util 模块是 node.js 的内置模块，它为 Node.js 提供补充性质的功能，在介绍该模块的功能之前，首先来看引用模块的语法，具体如下：

```
const util=require('util')
```

util 模块提供了很多实用方法，比如格式化字符串，将对象转换为字符串，检查对象的类型，执行对输出流的同步写入，以及一些对象继承的增强等。表 4.7 列举了 util 模块的常用方法和功能。

表 4.7　util 模块常用的方法和功能

方法	功能
callbackify(origina)	将 async 异步函数（或者一个返回值为 Promise 的函数）转换成遵循异常优先的回调风格的函数
inherits()	实现对象间原型继承

续表

方法	功能
inspect()	将任意对象转换为字符串，通常用于调试和错误输出
type()	类型为不同类型的内置对象提供类型检查
format()	一个类似于 printf 的格式字符串
util.promisify(original)	传入一个遵循常见的错误优先的回调风格的函数，并且返回一个返回 promise 的版本

4.3.1 转换异步函数的风格

util 工具中的 callbackify(original) 方法可以将 async 异步函数（或者一个返回值为 Promise 的函数）转换成遵循异常优先的回调风格的函数。其中 original 为 async 异步函数。

示例代码如下：

```
01    const util = require('util');
02    async function fn() {
03        return ' 这是一个函数 ';
04    }
05    const callbackFunction = util.callbackify(fn);
06
07    callbackFunction(function (err, ret) {
08        if (err) throw err;
09        console.log(ret);
10    });
```

上面的代码中，定义了一个异步函数 fn，然后将回调函数 function(err,ret) 作为最后一个参数，回调函数中包含两个参数：err 为拒绝原因，ret 为解决的值。具体运行结果如下：

这是一个函数

回调函数是异步执行的，并且有异常堆栈错误追踪。如果回调函数抛出一个异常，进程会触发一个 'uncaughtException' 异常，如果没有被捕获，进程将会退出。

♛ 说明：

null 在回调函数中作为一个参数，有其特殊的意义，如果回调函数的首个参数为 Promise 拒绝的原因且带有返回值，且值可以转换成布尔值 false，则这个值会被封装在 Error 对象里，可以通过属性 reason 获取。

4.3.2 实现对象间的原型继承

util 模块中提供了 inherits() 方法，用于实现对象间原型继承。JavaScript 的面向对象特性是基于原型的，与常见的基于类的不同，JavaScript 没有提供对象继承的语言级别特性，而是通过原型复制来实现的。

例如，创建一个基本对象 par 和一个继承自 par 对象的 ch 对象，而 par 对象中使用构造函数为 par 对象中定义了三个属性，又使用 prototype 定义了一个方法，然后使用 inherts() 实现继承。示例代码如下：

```
01    var util = require('util');
02    function par() {
03        this.name = ' 老张 ';
04        this.age = 60;
05        this.say = function () {
```

```
06          console.log(this.name + "今年" + this.age + "岁");
07      };
08  }
09  par.prototype.showName = function () {
10      console.log("我是" + this.name);
11  };
12  function ch() {
13      this.name = '小张';
14  }
15  util.inherits(ch, par);
16  var objBase = new par();
17  objBase.showName();
18  objBase.say();
19  console.log(objBase);
20  var objSub = new ch();
21  objSub.showName();
22  console.log(objSub);
```

运行结果如下：

```
我是老张
老张今年 60 岁
par { name: '老张', age: 60, sayHello: [Function (anonymous)] }
我是小张
ch { name: '小张' }
```

👑 注意：

从上面的结果可以看出，ch 仅继承了 par 在原型中定义的函数，而构造函数内部的 age 属性 say 函数都没有被继承，这一点大家使用时要注意。

4.3.3　将对象转换为字符串

util 模块中含有一个 inspect() 方法，用于将任意对象转换为字符串，通常用于调试和错误输出。其语法如下：

```
util.inspect(object[, showHidden[, depth[, colors]]])
```

上面的语法中，第一个参数 object 是必需的参数，指定一个对象；showHidden 参数为 true 时，将会显示更多的关于 object 对象的隐藏信息；depth 表示最大递归层数，用于对象比较复杂时指定对象的递归层数；colors 的值若为 true，表示输出格式将会以 ANSI 颜色编码，通常用于在终端显示更漂亮的效果。

例如，创建一个 Person 对象，再创建 Person 对象的实例 man，然后将 man 对象转换成字符串，示例代码如下：

```
01  const util=require("util")
02  function Person() {
03      this.name = '老张';
04      this.age=60;
05      this.showName = function() {
06          return this.name;
07      };
08  }
09  var man = new Person();
10  console.log(util.inspect(man));
11  console.log(util.inspect(man, true));
```

运行结果如下：

```
Person { name: ' 老张 ', age: 60, showName: [Function (anonymous)] }
Person {
  name: ' 老张 ',
  age: 60,
  showName: <ref *1> [Function (anonymous)] {
    [length]: 0,
    [name]: '',
    [arguments]: null,
    [caller]: null,
    [prototype]: { [constructor]: [Circular *1] }
  }
}
```

4.3.4　格式化输出字符串

util 模块中含有 format() 方法，该方法是一个类似于 printf 的格式字符串，它使用第一个参数作为一个类似于 printf 的格式字符串（可以包含零个或者多个格式说明符），并返回一个格式化后的字符串，参数中的每个占位符被从对应的参数转换后的值所替换。例如：

```
console.log(" 你好, %s"," 老张 ")      // 输出结果为  你好，老张
```

format 方法支持的占位符有以下类型：

① %s：String 会被用于转换除 BigInt、Object 和 0 之外的所有值。

② %d：Number 会被用于转换除 BigInt 和 Symbol 之外的所有值。

③ %i：parseInt(value, 10) 被用于除 BigInt 和 Symbol 之外的所有值。

④ %f：parseFloat(value) 被用于除 Symbol 之外的所有值。

⑤ %j：JSON。如果参数包含循环的引用，则使用字符串 '[Circular]' 替换。

⑥ %o：Object。一个具有通用的 JavaScript 对象格式的对象的字符串表示。类似于具有 { showHidden: true, showProxy: true } 选项的 util.inspect()。 这会展示完整的对象，包括不可枚举的属性和代理。

⑦ %O：Object。一个具有通用的 JavaScript 对象格式的对象的字符串表示。类似于没有选项的 util.inspect()。这会展示完整的对象，不包括不可枚举的属性和代理。

⑧ %c：CSS。此说明符是忽略的，并且会跳过任何传入的 CSS。

⑨ %%：单个百分号（'%'）。这不会消费一个参数。

返回值：格式化的字符串。

下面通过一个示例演示以上部分占位符的使用。示例代码如下：

```
01    const util=require("util")
02    function Person() {
03        this.name = ' 老张 ';
04        this.age=60;
05        this.showName = function() {
06            return this.name;
07        };
08    }
09    var man = new Person();
10    console.log("%d+%d=%d",50,70,50+70)
11    console.log(" 这是一个整数: %i",26.01)
12    console.log(" 这是一个小数: %f","26.01")
```

```
13    console.log(" 这是一个百分数: %d%%","26")
14    console.log(util.format(" 这是一个对象: %O",man))
```

运行结果如下:

```
50+70=120
这是一个整数: 26
这是一个小数: 26.01
这是一个百分数: 26%
这是一个对象: Person { name: ' 老张 ', age: 60, showName: [Function (anonymous)] }
```

4.3.5 将异步回调方法变成返回 Promise 实例的方法

util 模块提供了一个 promisify(original) 方法,用于传入一个遵循常见的错误优先的回调风格的函数,并且返回一个返回值为 promise 的函数。

例如,使用 fs 模块查看文件信息,如果运行正常,则显示文件信息,如果出现错误,则显示错误信息。示例代码如下:

```
01    const util = require('util')
02    const fs = require('fs')
03
04    const statAsync = util.promisify(fs.stat)
05
06    statAsync('.').then(function (stats) {
07    console.log(stats)
08        // 拿到了正确的数据
09    }, function (error) {
10        // 出现了异常
11        console.log(fs.error)
12    })
```

其运行结果如图 4.14 所示。

图 4.14 显示义件信息

说明:
　　因为在 Node.js 中异步回调有一个约定,即错误优先,也就是说回调函数中的第一个参数一定要是 Error 对象,其余参数才是正确时的数据,promise 则是把类似的异步处理对象和处理规则进行规范化,而 util.promisify() 方法可以帮助我们快捷地把原来的异步回调方法进行规范化。

4.3.6 判断是否为指定类型的内置对象

util 模块的 types 类型为不同类型的内置对象提供类型检查。常用的检查类型有以下方法。

① util.types.isAnyArrayBuffer(value)：判断 value 是否为内置的 ArrayBuffer 或 SharedArrayBuffer 实例。

示例代码如下：

```
01    const util = require('util')
02    console.log(util.types.isAnyArrayBuffer(new ArrayBuffer()));
03    console.log(util.types.isAnyArrayBuffer(new SharedArrayBuffer()));
```

其运行结果如下：

```
true
true
```

② util.types.isArrayBufferView(value)：判断 value 是否为 ArrayBuffer 视图的实例。

示例代码如下：

```
01    const util = require('util')
02    console.log(util.types.isArrayBufferView(new Int8Array()));          // true
03    console.log(util.types.isArrayBufferView(Buffer.from(' 你好 ')));       // true
04    console.log(util.types.isArrayBufferView(new ArrayBuffer()));        // false
```

运行结果如下：

```
true
true
false
```

③ util.types.isArrayBuffer(value)：判断 value 是否为内置的 ArrayBuffer 实例。

```
01    const util = require('util');
02    console.log(util.types.isArrayBuffer(new ArrayBuffer()));            // true
03    console.log(util.types.isArrayBuffer(new SharedArrayBuffer()));      // false
```

运行结果如下：

```
true
false
```

④ util.types.isAsyncFunction(value)：判断 value 是否为异步函数。

示例代码如下：

```
01    const util = require('util');
02    console.log(util.types.isAsyncFunction(function func(){}));          // false
03    console.log(util.types.isAsyncFunction(async  function func(){}));   // true
```

运行结果如下：

```
false
true
```

⑤ util.types.isBooleanObject(value)：判断 value 是否为布尔类型。

示例代码如下：

```
01    const util = require('util')
02    console.log(util.types.isBooleanObject(false));                     // false
03    console.log(util.types.isBooleanObject("false"));                   // false
04    console.log(util.types.isBooleanObject(new Boolean(false)));        // true
```

```
05    console.log(util.types.isBooleanObject(new Boolean(true)));        // true
06    console.log(util.types.isBooleanObject(Boolean(false)));            // false
```

其运行结果如下：

```
false
false
true
true
false
```

⑥ util.types.isBoxedPrimitive(value)：判断 value 是否为原始对象，如 new Boolean()、new String() 等。

示例代码如下：

```
01    const util = require('util')
02    console.log(util.types.isBoxedPrimitive(new Boolean(false)));        // true
03    console.log(util.types.isBoxedPrimitive(new String("string")));      // true
04    console.log(util.types.isBoxedPrimitive("string"));                  // false
```

运行结果如下：

```
true
true
false
```

⑦ util.types.isDate(value)：判断 value 是否为 Date 的实例。

```
01    const util = require('util');
02    console.log(util.types.isDate(new Date()));              // true
03    console.log(util.types.isDate(new Date(2021,6,18)));     // true
```

运行结果如下：

```
true
true
```

⑧ util.types.isNumberObject(value)：判断 value 是否为数字对象。

示例代码如下：

```
01    const util = require('util');
02    console.log(util.types.isNumberObject(0));              // false
03    console.log(util.types.isNumberObject(new Number()));   // true
04    console.log(util.types.isNumberObject(new Number(0)));  // true
```

运行结果如下：

```
false
true
true
```

⑨ util.types.isRegExp(value)：判断 value 是否为一个正则表达式。

示例代码如下：

```
01    const util = require('util');
02    console.log(util.types.isRegExp(/^\w+$/));              // true
03    console.log(util.types.isRegExp(new RegExp('abc')));    // true
```

运行结果如下：

```
true
true
```

⑩ util.types.isStringObject(value)：判断 value 是否为一个字符串对象。

示例代码如下：

```
01    const util = require('util');
02    console.log(util.types.isStringObject('string'));              // false
03    console.log(util.types.isStringObject(new String('string')));  // true
```

运行结果如下：

```
false
true
```

👑 说明：

① 通过上面的示例代码和对应效果可以看出，util.types 中的各方法的返回值都只能是 true 或 false。

② 上面介绍的方法仅为部分常见的 util.types 包含的方法，读者也可以在其官网说明手册中查看所有的方法，查看网址为 http://nodejs.cn/api/util.html#util_util_types_isarraybufferview_value。

4.4 常用内置模块

Node.js 中提供了很多好用的内置模块，如 url 模块、Query String 模块、crypto 模块等。接下来，我们就开始学习这些内置模块的使用方法。在学习之前，先来了解一下 Node.js 文档的作用。Node.js 文档中提供了所有内置模块的使用方法。

Node.js 文档的地址是 https://nodejs.org/dist/latest-v10.x/docs/api/，在 Node.js 的官方网站上，点击上方菜单中的"DOCS"，就可以找到最新的 Node.js 文档。如图 4.15 所示。

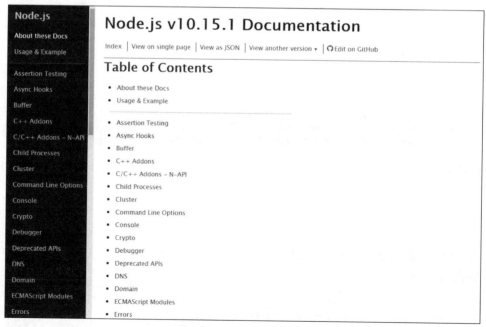

图 4.15 Node.js 文档

4.4.1　url 模块

url 模块也是比较简单的功能模块，它主要用于对 URL 地址进行解析。使用 url 模块时需要使用 require() 函数进行引入。语法如下：

```
const url=require('url')
```

url 模块的主要方法如表 4.8 所示。

表 4.8　url 模块的主要方法

方法	说明
parse()	将url字符串转换成url对象
format(urlObj)	将url对象转换成url字符串
resolve(from,to)	组合变数，构造url字符串

接下来我们主要看一下如何使用 url 模块中的 parse() 方法。具体操作如下：

① 首先，打开 WebStorm 编辑器，创建 4-6.js 文件，编写代码如下：

```
01    // 使用 url 模块
02    var url = require('url');
03    // 调用 parse 方法 .
04    var parsedObject = url.parse('http://www.mingrisoft.com/systemCatalog/26.html');
05    console.log(parsedObject);
```

② 然后将 4-6.js 文件放到 C:\Demo\04 目录中。

③ 打开 cmd 控制台，进入 C:\Demo\04 目录中，输入"node 4-6.js"，就可以看到如图 4.16 所示的执行结果。

4.4.2　Query String 模块

Query String 模块用于实现 URL 参数字符串与参数对象之间的互相转换，其引入语法如下：

```
const querystringl=require('querystring')
```

Query String 模块的主要方法如表 4.9 所示。

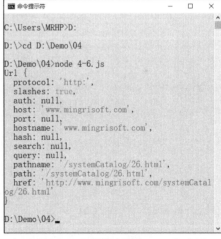

图 4.16　url 模块中的 parse() 方法

表 4.9　Query String 模块的主要方法

方法	说明
stringify()	将query对象转换成query字符串
parse()	将query字符串转换成query对象

接下来我们主要考察一下如何使用 Query String 模块中的 parse() 方法。具体操作如下：

① 首先，打开 WebStorm 编辑器，创建 4-7.js 文件，编写代码如下：

```
01    // 使用 url 模块和 Query String 模块
02    var url = require('url');
03    var querystring = require('querystring');
```

```
04    // 调用模块中的方法 .
05    var parsedObject = url.parse('https://search.jd.com/Search?keyword-java&enc-utf-
8&wq=java&
06    pvid=425de9f31d014547807ff3ab31e81af1');
07    console.log(querystring.parse(parsedObject.query));
```

② 然后将 4-7.js 文件放到 C:\Demo\04 目录中。

③ 打开 cmd 控制台，进入 C:\Demo\04 目录中，输入"node 4-7.js"，就可以看到如图 4.17 所示的执行结果。

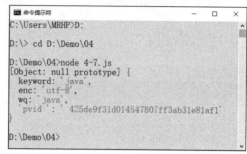

图 4.17　Query String 模块中的 parse() 方法

4.4.3　crypto 模块

crypto 模块可以生成 Hash 散列函数，也可以说是生成密码，其使用语法如下：

```
const crypto=require('crypto')
```

crypto 模块中比较常用的是 creatHash() 方法，用来生成 Hash 散列函数，下面介绍一下该方法的使用。

 [实例 4.4]　（源码位置：资源包 \Code\04\04 ）

使用 crypto 模块生成 Hash 密码

① 首先，打开 WebStorm 编辑器，创建 js.js 文件，编写代码如下：

```
01    // 引用 crypto 模块
02    var crypto = require('crypto');
03    // 生成 Hash
04    var shasum = crypto.createHash('sha256');
05    shasum.update('crypto_hash');
06    var output = shasum.digest('hex');
07    // 输出密码
08    console.log('crypto_hash:', output);
```

② 然后将 js.js 文件放到 C:\Demo\04\04 目录中。

③ 打开 cmd 控制台，进入 C:\Demo\04\04 目录中，输入"node js.js"，就可以看到如图 4.18 所示的执行结果。

图 4.18　使用 crypto 模块生成 Hash 密码

 本章知识思维导图

Node.js

从零开始学　Node.js

第2篇

Node.js 核心模块篇

第 5 章
http 模块

 本章学习目标

- 熟悉 Web 应用中的几个基本概念。
- 掌握 http 模块中 server 对象的使用。
- 掌握 http 模块中 response 对象的使用。
- 掌握 http 模块中 request 对象的使用。

5.1　Web 应用服务

　　Web 应用开发是网页或网站开发过程中的广义术语，网页使用 HTML、CSS 和 JavaScript 进行编写。通俗地讲，Web 应用开发就是我们说的做网站，包括客户端和服务器端两个组成部分。Node.js 负责服务器端的部分，在 Web 应用开发中，它起到了连接请求和响应的作用。下面详细介绍。

5.1.1　请求与响应

　　什么是请求？什么是响应呢？首先举一个生活中常见的例子来说明，比如点外卖，如图 5.1 所示。

　　客户想吃外卖，首先通过手机找到了一家外卖店，于是给外卖店打了电话，订了一份外卖，这个过程可以称为"请求"；然后外卖店接收到这个请求后，开始制作外卖，做好后，通过外卖派送人员，将外卖送到了客户手中，这个过程可以叫做"响应"。

图 5.1　生活中点外卖的例子

　　Web 应用开发与点外卖的例子相似，可以将在浏览器中输入网址的过程称为"订外卖"，把 Web 服务器看做"外卖店"，最终看到的网站页面就是"外卖人员将外卖已送达完毕"。

　　例如，用浏览器打开淘宝网站。首先需要在浏览器的地址栏中输入 https://www.taobao.com/，这个过程相当于向淘宝的服务器提出了一个请求，请求内容是想查看淘宝网站的首页内容；淘宝服务器接收到这个请求后，开始加工组织制作首页内容，将制作好的内容再返回到浏览器中，这样淘宝首页页面就呈现在我们眼前了，如图 5.2 所示。

图 5.2　访问淘宝首页的过程

5.1.2 客户端与服务器端

通过"点外卖"和"访问淘宝网"的例子，相信大家已经明白请求和响应的含义了。接下来，我们再来介绍客户端和服务器端。一般把请求的对象称为客户端，比如前面点外卖中的客户，访问淘宝网的网友等都是客户端。把响应的一方称为服务器端，前面的外卖店和淘宝服务器都是服务器端。

在实现 Web 应用开发中，客户端向 Web 服务器端请求访问网站的网页或文件等，Web 服务端接收到请求后，会向客户端返回相应请求的网页或文件。Node.js 中提供的 Web 服务器就起到提供这种服务的作用，如图 5.3 所示。

图 5.3　客户端与服务器端

客户端与服务器端传递信息的方式，就好像是互相写信。客户端在邮寄的信息中，把请求的内容写下来，服务器端接到信后，根据信件的请求内容，把响应的信息再邮寄回来。而且根据邮寄信件的方式，可以分成 HTTP Web 服务器和 HTTPS Web 服务器，如图 5.4 所示。

图 5.4　客户端和服务器端的关系（信件邮寄）

这封信放进邮箱后，经过 http 邮局的传递，就到了淘宝服务器的手中了。淘宝服务器根据请求内容，就把相关的 html 网页内容传递回来了。

到这里，有的读者可能会问：有没有什么办法可以查看请求和响应的内容呢？当然有。使用谷歌浏览器的开发者工具，就可以查看请求的信息和响应的信息。以访问淘宝网站为例，具体操作如下：

① 打开谷歌浏览器（推荐最新版本），找到并点击浏览器右上方的 ⋮ 图标，点击"更多工具"选项，点击"开发者工具"，如图 5.5 所示。

② 在弹出的开发者工具界面中，点击上方菜单中的"Network"选项，点击左侧列表中的"www.taobao.com"，在右侧的内容中，即可显示相应的请求和响应内容，如图 5.6 所示。

图 5.5　找到开发者工具

图 5.6　在开发者工具中查看请求和响应信息

5.2　server 对象

Node.js 提供了 http 模块，让开发 Web 服务变得更加容易。在 http 模块中，最重要的对象就是 server 对象，它用来创建一个服务。在 Node.js 中，使用 http 模块中的 createServer() 方法，就可以创建一个 server 对象。本节将详细讲解 server 对象中的主要方法和事件。

5.2.1　server 对象中的方法

server 对象中主要使用的方法有 listen() 方法和 close() 方法，如表 5.1 所示，它们分别控制着服务器的启动和关闭。

表 5.1　server 对象中的方法

方法名称	说明
listen(port)	启动服务器
close()	关闭服务器

👑 技巧：

　　port 中文翻译为端口，是计算机与计算机之间信息的通道。如果把互联网比作信息海洋的话，那么 port 就是信息海洋中的港口。计算机中的端口从 0 开始，一共有 65535 个端口。

　　下面通过一个例子，演示如何使用 server 对象中的 listen() 和 close() 方法。具体操作步骤如下：

　　① 打开 WebStorm 编辑器，创建 js1.js 文件，编写代码如下：

```
01    // 创建 server 对象
02    var server = require('http').createServer();
03    // 启动服务器，监听 52273 端口
04    server.listen(52273, function () {
05        console.log(' 服务器监听地址是 http://127.0.0.1:52273');
06    });
07    // 10s 后执行 close() 方法
08    var test = function () {
09        // 关闭服务器
10        server.close();
11    };
12    setTimeout(test, 10000);
```

　　② 将 js1.js 文件放到 D:\Demo\05 目录中。

　　③ 打开 cmd 控制台，进入 D:\Demo\05 目录中，输入 "node js1.js"，就可以看到如图 5.7 所示的执行结果。

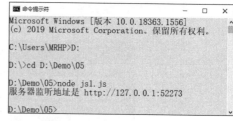

图 5.7　server 对象中的方法

5.2.2　server 对象中的事件

　　在 server 对象中，事件比方法更重要，因为 server 对象继承了 EventEmitter 对象，所以可以添加监听事件。server 对象中主要的监听事件如表 5.2 所示。

表 5.2　server 对象中的监听事件

事件	说明
request	客户端请求时触发
connection	客户端连接时触发
close	服务器关闭时触发
checkContinue	客户端持续连接时触发
upgrade	客户端请求 http 升级时触发
clientError	客户端发生错误时触发
checkExpectation	每次收到带有 HTTP 请求头的请求时触发
connect	每次客户端请求 HTTP CONNECT 方法时触发

　　下面通过一个示例，演示 server 对象中主要的监听事件。具体操作如下：

　　① 打开 WebStorm 编辑器，新建 js2.js 文件，编写代码如下：

```
01    var onUncaughtException = function (error) {
02        // 输出异常内容
03        console.log(' 发生异常，请多加小心 !');
04        // 删除监听事件 .
05        process.removeListener('uncaughtException', onUncaughtException);
06    };
07    // 对 process 对象添加 uncaughtException 事件
08    process.on('uncaughtException', onUncaughtException);
09    // 每隔 2s 发生一次异常事件
10    var test = function () {
11        setTimeout(test, 2000);
12        error.error.error();
13    };
14    setTimeout(test, 2000);
```

② 将 js2.js 文件放到 D:\Demo\05 目录中。

③ 打开 cmd 控制台，进入 D:\Demo\05 目录中，输入 "node js2.js"，就可以看到如图 5.8 所示的执行结果，界面中的光标一直在等待。

④ 打开浏览器，在地址栏中输入 http://127.0.0.1:52273/ 后，按回车键，浏览器中的界面没有任何变化，这是因为虽然客户端向 Web 服务器提出了请求，但是 Web 服务器没有网页提供给客户端，所以浏览器页面没有任何显示。但是这时再观察 cmd 控制台的界面，可以看到输出了监听事件的信息。如图 5.9 所示。

图 5.8　启动服务器（1）

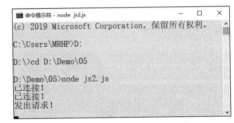

图 5.9　启动服务器（2）

5.3　response 对象

在前面的学习中，Web 服务器启动后，在浏览器中的地址栏里输入 http://127.0.0.1:52273/ 后按回车键，浏览器虽然接收到了请求，但是浏览器页面没有任何显示，一直处在等待的状态。如图 5.10 所示。

所以，需要准备服务器内容响应给客户端。这时，response 对象就应该 "登场" 了，response 对象提供了 writeHead() 方法和 end() 方法，可以输出内容响应给客户端，具体如下：

① writeHead(statusCode[,statusMessage][,headers])：返回响应头信息。

② end([data][,encoding][,callback])：返回相应内容。

下面通过一个示例，演示如何使用 response 对象中的 writeHead() 方法和 end() 方法。具体操作如下：

① 打开 WebStorm 编辑器，新建 js3.js 文件，编写代码如下：

```
01    // 创建 Web 服务器, 并监听 52273 端口
02    require('http').createServer(function (request, response) {
03        // 返回响应内容
```

```
04        response.writeHead(200, { 'Content-Type': 'text/html' });
05        response.end('<h1>Hello,Node.js</h1>');
06    }).listen(52273, function () {
07        console.log('服务器监听地址是 http://127.0.0.1:52273');
08    });
```

图 5.10　等待服务器的响应

② 将 js3.js 文件放到 D:\Demo\05 目录中。

③ 打开 cmd 控制台，进入 D:\Demo\05 目录中，输入 "node js3.js"，就可以看到如图 5.11 所示的执行结果，界面中的光标一直在等待。

④ 打开浏览器，在地址栏中输入 http://127.0.0.1:52273/ 后，按回车键，可以看到浏览器中的界面效果，如图 5.12 所示。

图 5.11　启动服务器

图 5.12　Web 服务器输出响应信息

5.3.1　响应 HTML 文件

前面的例子中，我们直接在 JavaScript 中编写响应内容，返回给客户端。但是实际编程中，不能把所有 HTML 的内容都通过 JavaScript 进行编写，所以有什么办法可以直接把 HTML 文件返回给客户端吗？可以使用 fs 模块把已经写好的 HTML 文件返回给客户端。

[实例 5.1]　　　　　　　　　　　　　　　　　　　（源码位置：资源包 \Code\05\01）

使用 fs 模块将 HTML 文件返回给客户端

具体操作步骤如下：

① 打开 WebStorm 编辑器，创建 js.js 文件，使用 createServer() 方法创建一个 Web 服务器，再使用 fs 模块中的 readFile() 方法读取 index.html 的内容存到变量 data 中，最后通过 response 对象中的 end() 方法输出给客户端。编写代码如下：

```
01    // 引入模块
02    var fs = require('fs');
03    var http = require('http');
04    // 创建服务器
05    http.createServer(function (request, response) {
06        // 读取 HTML 文件内容
07        fs.readFile('index.html', function (error, data) {
08            response.writeHead(200, { 'Content-Type': 'text/html' });
09            response.end(data);
10        });
11    }).listen(52273, function () {
12        console.log(' 服务器监听地址是 http://127.0.0.1:52273');
13    });
```

② 使用 WebStorm 编辑器，创建 index.html 文件，其中使用 <h1> 标签和 <pre> 标签输出一个 404 页面的字符画。编写代码如下：

```
01    <!DOCTYPE html>
02    <html>
03    <head>
04        <!-- 指定页面编码格式 -->
05        <meta charset="utf-8">
06        <!-- 指定页头信息 -->
07        <title> 特殊文字符号 </title>
08    </head>
09    <body>
10    <!-- 表示文章标题 -->
11    <h1 align="center"> 汪汪！你想找的页面让我吃喽！ </h1>
12    <!-- 绘制可爱小狗的字符号 -->
13    <pre align="center">
14    .-----.
15    _.'__    '.
16    .--($)($$)---/#\
17    .' @         /###\
18    :           ,  #####
19    '-..__.-' _.-\###/
20    ';_:      '"'
21    .'"""""'.
22    /,  hi ,\\
23    //  你好！  \\
24    '-._____.-'
25    __'. | .'__
26    (_____|_____)
27    </pre>
28    </body>
29    </html>
```

③ 将 js.js 文件和 index 文件放到 D:\Demo\05\01 目录中。

④ 打开 cmd 控制台，进入 D:\Demo\05\01 目录中，输入 "node js.js"，就可以看到如图 5.13 所示的执行结果。

⑤ 打开浏览器（推荐最新的谷歌浏览器），在地址栏中输入 http://127.0.0.1:52273/ 后，按回车键，可以看到浏览器中的界面效果，如图 5.14 所示。

图 5.13　启动服务器

图 5.14　Web 服务器输出响应信息

5.3.2　响应多媒体

网站除了 HTML 内容外，还可以浏览丰富多彩的多媒体内容，比如图片和视频等。接下来学习如何使用 fs 模块向客户端返回图片和视频的基本方法。

[实例 5.2]　　　　　　　　　　　　　　　　　　　　（源码位置：资源包 \Code\05\02 ）
实现将图片和视频返回客户端

本实例中需要准备的文件有 JavaScript.mp4 和 demo.jpg 文件，然后在 js.js 文件中，使用 Node.js 中的 http 模块创建 Web 服务器，并在 js.js 文件中使用 fs 模块将 JavaScript.mp4 视频文件和 demo.jpg 图片文件输出给客户端。

① 打开 WebStorm 编辑器，创建 js.js 文件，其中使用 createServer() 方法创建 2 个 Web 服务器，分别监听 52273 端口和 52274 端口，52273 端口输出图片，52274 端口输出视频。这里需要注意的是，不同类型的多媒体内容使用不同的 Content-Type 类型。编写代码如下：

```
01   // 引入模块
02   var fs = require('fs');
03   var http = require('http');
04   // 创建服务器，监听 52273 端口
05   http.createServer(function (request, response) {
06       // 读取图片文件
07       fs.readFile('demo.jpg', function (error, data) {
08           response.writeHead(200, { 'Content-Type': 'image/jpeg' });
09           response.end(data);
10       });
11   }).listen(52273, function () {
12       console.log(' 服务器监听位置是 http://127.0.0.1:52273');
13   });
14   // 创建服务器，监听 52274 端口
15   http.createServer(function (request, response) {
16       // 读取视频文件
17       fs.readFile('JavaScript.mp4', function (error, data) {
18           response.writeHead(200, { 'Content-Type': 'video/mpeg4' });
19           response.end(data);
20       });
21   }).listen(52274, function () {
```

```
22        console.log(' 服务器监听位置是 http://127.0.0.1:52274');
23    });
```

② 将 js.js 文件、demo.jpg 图片文件和 JavaScript.mp4 视频文件放到 D:\Demo\05\02 目录中。

③ 打开 cmd 控制台，进入 D:\Demo\05\02 目录中，输入"node js.js"，就可以看到如图 5.15 所示的执行结果。

图 5.15　启动 2 个服务器

④ 打开浏览器（推荐最新的谷歌浏览器），在地址栏中输入 http://127.0.0.1:52273/ 后，按回车键，可以看到浏览器中的界面效果，如图 5.16 所示。

⑤ 打开浏览器（推荐最新的谷歌浏览器），在地址栏中输入 http://127.0.0.1:52274/ 后，按回车键，可以看到浏览器中的界面效果，如图 5.17 所示。

图 5.16　Web 服务器输出图片信息

图 5.17　Web 服务器输出视频信息

5.3.3　网页自动跳转

在访问网站时，网页自动跳转也是经常出现的情形之一。大家应该都有过这样的体验，在淘宝上购买东西时，用支付宝支付完毕后，页面会提示支付成功，等待 5s 后，会自动跳转到其他页面。在 Node.js 中，主要使用了响应信息头的 Location 属性。

[实例 5.3]　　　　　　　　　　　　　　　　　　　　（源码位置：资源包 \Code\05\03）

实现网页自动跳转

① 打开 WebStorm 编辑器，创建 js.js 文件，使用 createServer() 方法创建 Web 服务器后，在 writeHead() 方法中，使用 Location 属性，从地址 http://127.0.0.1:52273 重新定位到地址 http://www.mingrisoft.com/。编写代码如下：

```
01    // 引入模块
02    var http = require('http');
03    // 创建服务器, 网页自动跳转
04    http.createServer(function (request, response) {
05        response.writeHead(302, { 'Location': 'http://www.mingrisoft.com/' });
06        response.end();
```

```
07    }).listen(52273, function () {
08        console.log('服务器监听地址在 http://127.0.0.1:52273');
09    });
```

② 将 js.js 文件放到 D:\Demo\05\03 目录中。

③ 打开 cmd 控制台，进入 D:\Demo\05\03 目录中，输入"node js.js"，就可以看到如图 5.18 所示的执行结果。

④ 打开浏览器（推荐最新的谷歌浏览器），在地址栏中输入 http://127.0.0.1:52273/ 后，按回车键，可以看到浏览器中的界面效果，如图 5.19 所示。

图 5.18　启动服务器

图 5.19　自动跳转到其他网页

👑 注意：

上述代码 writeHead() 方法中的第一个参数称为"Status Code"（状态码），302 表示执行自动网页跳转。表 5.3 列出了主要的状态码及其含义。

表 5.3　常见的状态码

状态码	说明	举例
1**	处理中	100 Continue
2**	成功	200 OK
3**	重定向	300 Multiple Choices
4**	客户端错误	400 Bad Request
5**	服务器端错误	500 Internal Server Error

5.4　request 对象

使用 server 对象创建 Web 服务器时，使用了 createServer() 方法，其中涉及的参数有

request 对象和 response 对象。response 对象在前面我们已经学习过，接下来讲解 request 对象。实际上，在客户端发生请求监听事件时，request 对象就已经触发监听事件了。request 对象中的常用属性如表 5.4 所示。

表 5.4　request 对象中的常见属性

属性名称	说明
method	返回客户端请求方法
url	返回客户端请求 url
headers	返回请求信息头
trailers	返回请求网络
httpVersion	返回 HTTP 协议版本

5.4.1　GET 请求

通过 request 对象中的 method 属性，可以返回客户端发起的请求方法。客户端请求方法一般有两种，一种是 GET 请求，一种是 POST 请求。如何来分辨是哪种请求方法呢？下面通过一个示例简单演示。具体操作如下：

① 打开 WebStorm 编辑器，创建 js7.js 文件，使用 createServer() 方法创建 Web 服务器后，在 writeHead() 方法中，使用 Location 属性，从地址 http://127.0.0.1:52273 重新定位到地址 http://www.mingrisoft.com/。编写代码如下：

```
01    // 引入模块
02    var http = require('http');
03    // 创建服务器，网页自动跳转
04    http.createServer(function (request, response) {
05        response.writeHead(302, { 'Location': 'http://www.mingrisoft.com/' });
06        response.end();
07    }).listen(52273, function () {
08        console.log('服务器监听地址在 http://127.0.0.1:52273');
09    });
```

② 将 js7.js 文件放到 C:\Demo\05 目录中。

③ 打开 cmd 控制台，进入 C:\Demo\05 目录中，输入"node js7.js"，就可以看到如图 5.20 所示的执行结果。

④ 打开浏览器（推荐最新的谷歌浏览器），在地址栏中输入 http://127.0.0.1:52273/ 后，按回车键，浏览器页面没有任何显示，观察 cmd 控制台，可以看到如图 5.21 所示的界面。

图 5.20　启动服务器

图 5.21　GET 请求

👑 说明：

通过浏览器的地址栏输入 url 的方式都是 GET 请求。POST 请求一般是提交表单时发生的请求方式，比如注册登录等。

第 2 篇　Node.js 核心模块篇

5.4.2 POST 请求

POST 请求可以向服务器端传输更多大容量的数据信息（如音频和视频等），而 GET 请求多数是为了传递短而小的数据信息；另外，POST 请求的方式更安全隐蔽，而 GET 请求则直接可以通过 url 获取。

那么，如何来使用 POST 请求呢？

[实例 5.4]

（源码位置：资源包 \Code\05\04）

使用 POST 请求获取用户名与密码

通过一个用户登录的案例，学习如何使用 POST 请求。该实例中需要分别编写 JavaScript 文件和 HTML 文件。具体步骤如下：

① 打开 WebStorm 编辑器，创建 js.js 文件。编写代码如下：

```
01   // 引入模块
02   var http = require('http');
03   var fs = require('fs');
04   // 创建服务器
05   http.createServer(function (request, response) {
06       if (request.method == 'GET') {
07           // GET 请求
08           fs.readFile('login.html', function (error, data) {
09               response.writeHead(200, { 'Content-Type': 'text/html' });
10               response.end(data);
11           });
12       } else if (request.method == 'POST') {
13           // POST 请求
14           request.on('data', function (data) {
15               response.writeHead(200, { 'Content-Type': 'text/html' });
16               response.end('<h1>' + data + '</h1>');
17           });
18       }
19   }).listen(52273, function () {
20       console.log(' 服务器监听地址是 http://127.0.0.1:52273');
21   });
```

② 创建 login.html 文件，使用 <form> 标签制作一个用户登录的页面。编写代码如下：

```
01   <!DOCTYPE html>
02   <head>
03       <meta charset="utf-8">
04       <title> 用户登录 </title>
05       <style>
06           body {
07               font: 13px/20px 'Lucida Grande', Tahoma, Verdana, sans-serif;
08               color: #404040;
09               background: #0ca3d2;
10           }
11           .container {
12               margin: 80px auto;
13               width: 640px;
14           }
15           /* 篇幅原因，此处省略部分 CSS 代码 */
16       </style>
17   </head>
18   <body>
19   <section class="container">
```

```
20          <div class="login">
21              <h1>用户登录 </h1>
22              <form method="post">
23                  <p><input type="text" name="login" value="" placeholder="用户名或右键 "></p>
24                  <p><input type="password" name="password" value="" placeholder=" 密码 "></p>
25                  <p class="remember_me">
26                      <label>
27                          <input type="checkbox" name="remember_me" id="remember_me">
28                          记住密码
29                      </label>
30                  </p>
31                  <p class="submit"><input type="submit" name="commit" value=" 登录 "></p>
32              </form>
33          </div>
34      </section>
35      </body>
36      </html>
```

③ 将 js.js 文件和 login.html 文件放到 D:\Demo\05\04 目录中。

④ 打开 cmd 控制台，进入 D:\Demo\05\04 目录中，输入 "node js.js"，就可以看到如图 5.22 所示的执行结果。

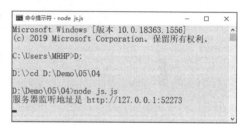

图 5.22　启动服务器

⑤ 打开浏览器（推荐最新的谷歌浏览器），在地址栏中输入 http://127.0.0.1:52273/ 后，按回车键，可以看到浏览器中的界面效果，如图 5.23 所示。

图 5.23　用户登录界面

⑥ 在表单中输入用户信息，如用户名是 admin，密码是 admin001，然后单击 "登录" 按钮，可以看到如图 5.24 所示的界面效果，这就是将通过 POST 请求提交的信息显示出来。

login=admin&password=admin001&commit=%E7%99%BB%E5%BD%95

图 5.24　用户登录界面

本章知识思维导图

第 6 章

fs 文件及文件夹操作模块

 本章学习目标

● 学习如何使用 Node.js 进行系统文件的基本操作。
● 学习如何使用 Node.js 进行系统文件的目录操作。

6.1 文件基本操作

使用 fs 模块之前，首先将 fs 模块引入。还是使用 require() 方法引入，具体代码如下：

```
var fs=require('fs');
```

6.1.1 检查文件是否存在

fs 模块内置许多方法，用以对文件进行相关操作，而有的方法使用时发现文件不存在，可以重新创建文件，有的方法则不能，这时就会出现错误，所以为了避免这些错误，在对文件进行操作之前，需要检测文件是否存在。并且根据需要检查文件的可读或可写等属性。

检查文件是否存在以及其属性可以通过 access() 方法。具体语法如下：

```
fs.access(path,mode, callback)
```

● path：文件的路径。

● mode：要执行的可访问性检查，默认值为 fs.constants.F_OK。查看文件访问的常量以获取可能的 mode 值，具体文件访问常量见表 6.1。

● callback：回调函数，使用一个可能的错误参数调用。如果检查可访问性失败，则错误参数将是 Error 对象。

表 6.1　文件访问常量

常量	描述
F_OK	指示文件对调用进程可见的标志。这对于确定文件是否存在很有用，但没有说明 rwx 权限
R_OK	指示文件可以被调用进程读取的标志
W_OK	指示文件可以被调用进程写入的标志
X_OK	指示文件可以被调用进程执行的标志。这对 Windows 没有影响（行为类似于 fs.constants.F_OK）

例如，查看 demo.txt 和 demo1 文件是否存在，示例代码如下：

```
01  var fs = require("fs")
02  // 查看文件是否存在
03  // 查看 demo 文件是否存在
04  fs.access("demo.txt",fs.constants.F_OK, function (err) {
05      if (err) {
06          console.log("demo.txt 文件不存在 ");
07      }
08      else {
09          console.log("demo.txt 文件存在 ");
10      }
11  });
12  // 查看 demo1 文件是否存在
13  fs.access("demo1.txt",fs.constants.F_OK, function (err) {
14      if (err) {
15          console.log("demo1.txt 文件不存在 ");
16      }
17      else {
18          console.log("demo1.txt 文件存在 ");
19      }
20  });
```

其运行结果如下：

```
demo.txt 文件存在
demo1.txt 文件不存在
```

同理，若要检查文件是否可读，需要将示例代码第 4 行中的"fs.constants.F_OK"修改为"fs.constants.R_OK"；若检查文件是否可写，需要将"fs.constants.F_OK"修改为"fs.constants.W_OK"；除此之外，mode 参数也可以有多个，例如，检查 demo.txt 文件是否存在和是否可写，示例代码如下：

```
01    var fs = require("fs")
02    // 查看 demo 文件是否可读和可写
03    fs.access("demo.txt",fs.constants.F_OK | fs.constants.W_OK, function (err) {
04        if (err) {
05            console.log(err)
06            if(err.code=="ENOENT"){
07                console.log("demo.txt 文件不存在 ");
08            }
09            else if(err.code="EPERM"){
10                console.log("demo.txt 文件存在 , 但是为只读 ")
11            }
12            else{
13                console.log(" 未知错误 ")
14            }
15        }
16        else {
17            console.log("demo.txt 并且可写 ");
18        }
19    });
```

然后在项目文件夹中放置一个只读的 demo.txt 文件，再运行本示例，可看到运行结果如下：

```
[Error: EPERM: operation not permitted, access 'D:\Demo\06\demo.txt'] {
  errno: -4048,
  code: 'EPERM',
  syscall: 'access',
  path: 'D:\\Demo\\06\\demo.txt'
}
demo.txt 文件存在 , 但是为只读
```

👑 说明：

access() 方法不仅可以用来检测文件是否存在，也可以检测文件夹是否存在。

6.1.2　文件读取

fs 模块为写入文件提供了两个方法，即 readFile() 方法和 readFileSync() 方法，二者的区别是：前者为异步读取文件，后者为同步读取文件。这两个方法的语法如下：

```
fs.readFileSync(file,encoding)
fs.readFile(file,encoding,callback)
```

其参数解释如下：

● file：文件名。
● encoding：文件的编码格式。
● callback：回调函数。

下面通过读取 poems.txt 文件，演示上面两个方法的使用。具体操作如下：

① 打开 WebStorm 编辑器，在项目文件夹中创建 js.js 文件，在 js.js 文件中，实现同步读取 poems.txt 文件，并且将读取的内容显示在控制台。具体编写代码如下：

```
01    // 引入模块
02    var fs = require('fs');
03    // 使用 readFileSync 方法
04    var text = fs.readFileSync('poems.txt', 'utf8');
05    console.log(text);
```

② 打开 cmd 命令，进入项目文件目录中，输入"node js.js"，就可以看到如图 6.1 所示的执行结果。

上面的例子使用了同步方法读取文件，方法名中具有 Sync 后缀的方法均是同步方法，而不具有 Sync 后缀的方法均是异步方法。这二者的区别是：同步方法立即返回操作结果，在使用同步方法执行的操作结束之前，不能执行后续代码。

下面将 js.js 文件中的同步读取文件修改为异步读取文件，使用异步读取文件时，将读取文件的结果作为回调函数的参数返回。具体代码如下：

图 6.1　读取 demo.txt 文件中的内容（同步）

```
01    // 引入模块
02    var fs = require('fs');
03    // 使用 readFile 方法
04    fs.readFile('demo.txt', 'utf8', function (error, data) {
05    // 操作结果作为回调函数的第二个参数返回
06        console.log(data);
07    });
```

👑 说明：

　　fs 模块中的大部分功能都可以通过同步函数和异步函数来实现，这二者的区分方法是，函数名中含有"Sync"后缀的是同步函数，它们的区别是：同步函数立即返回操作结果，在使用同步函数执行的操作结束之前，不能执行后续代码；而异步方法将操作结果作为回调函数的参数进行返回，在方法调用之后，可以立即执行后续代码。在大多数情况下，应该调用异步方法，但是在很少的场景中，比如读取配置文件启动服务器的操作中，应该使用同步方法。

[实例 6.1]　　　　　　　　　　　　　　　　　　　（源码位置：资源包 \Code\06\01）

实现 cmd 控制台的歌词滚动播放器

下面做一个 cmd 控制台的歌词滚动播放器的案例。通过这个案例，进一步巩固读取文件操作。

① 打开 WebStorm，创建该项目文件夹，然后向项目文件夹中添加歌词文件 song.txt，然后创建 js.js 文件，在 js.js 文件中读取歌词文件中的内容，然后使用正则表达式，解析歌词内容与时间，最后在控制台按照固定的时间显示歌词。具体代码如下：

```
01    // 引入模块
02    var fs = require('fs');
03    // 读取歌词文件
04    fs.readFile('./song.txt', function(err, data) {
05        if (err) {
06            return console.log(' 读取歌词文件失败了 ');
```

```
07          }
08          data = data.toString();
09          var lines = data.split('\n');
10          // 遍历所有行，通过正则匹配里面的时间，解析出毫秒
11          // 需要里面的时间和里面的内容
12          var reg = /\[(\d{2})\:(\d{2})\.(\d{2})\]\s*(.+)/;
13          for (var i = 0; i < lines.length; i++) {
14              (function(index) {
15                  var line = lines[index];
16                  var matches = reg.exec(line);
17                  if (matches) {
18                      // 获取分
19                      var m = parseFloat(matches[1]);
20                      // 获取秒
21                      var s = parseFloat(matches[2]);
22                      // 获取毫秒
23                      var ms = parseFloat(matches[3]);
24                      // 获取定时器中要输出的内容
25                      var content = matches[4];
26                      // 将分 + 秒 + 毫秒转换为毫秒
27                      var time = m * 60 * 1000 + s * 1000 + ms;
28                      // 使用定时器，让每行内容在指定的时间输出
29                      setTimeout(function() {
30                          console.log(content);
31                      }, time);
32                  }
33              })(i);
34          }
35      });
```

② 打开 cmd 控制台，并且进入该实例的项目文件目录，输入 "node jsjs"，就可以看到如图 6.2 所示的执行结果。

图 6.2　定时显示歌词

👑 说明：

本实例的 JavaScript 代码中，for 循环中所有的内容都放在了匿名函数中，并且该匿名函数需要自动执行，这样在执行该文件时，保证了每次循环都会输出一句歌词。

6.1.3　文件写入

文件写入时，有 4 个方法供选择，这 4 个方法又可以分为两组。第一组为 writeFile() 方法和 writeFileSync() 方法，其作用为异步写入内容和同步写入内容，这两个方法的语法如下：

```
fs.writeFileSync(file, data[, options])
fs.writeFile(file, data[, options], callback)
```

① file：文件名或文件描述符。
② data：写入文件的内容，可以是字符串也可以是缓冲区。

③ options：可选参数，可以为以下内容。

● encoding：编码方式，默认值为 utf8，如果 data 为缓冲区，则忽略 encoding 参数值。

● mode：文件的模式。默认值为 0o666。

● flag：文件系统标志。默认值为 w。

● signal：允许中止正在进行的写入文件。

④ callback <Function>：回调方法。

下面通过一个实例，演示文件写入的操作方法。

[实例 6.2]　　　　　　　　　　　　　　　　　　（源码位置：资源包 \Code\06\02）

创建文件并且向文件中写入内容

使用 node 实现创建文件，并且向文件中写入一首古诗《春夜喜雨》，并且向项目文件中添加一个文件 poems.txt，该文件的内容是一首古诗《登鹳雀楼》，具体的步骤如下。

① 打开 WebStorm 编辑器，创建 js.js 文件，在 js.js 文件中使用 writeFile() 方法和 writeFileSync() 方法向 poems.txt 文件（本来就存在的文件）和 newpeoms.txt 文件（不存在的文件）中添加文件。编写代码如下：

```
01   // 引入模块
02   var fs = require('fs');
03   // 声明变量
04   var data = '            春夜喜雨 \n\t\t 杜甫 \n 好雨知时节，当春乃发生。\n 随风潜入夜，润物细无声。\n
     野径云俱黑，江船火独明。\n 晓看红湿处，花重锦官城。';
05   // 使用模块
06   fs.writeFile('poems.txt', data, 'utf8', function (error) {
07       if (error) {
08           throw error;
09       }
10       console.log(' 异步写入文件完成 ');
11   });
12   fs.writeFileSync('newpoems.txt', data, 'utf8');
13   console.log(' 同步写入文件完成！ ');
```

② 打开 cmd 控制台，然后进入项目文件，输入 "node js.js" 命令，运行结果如图 6.3 所示。

然后进入项目文件夹中，可以发现新增了 newpoems. txt 文件，其内容为古诗《登鹳雀楼》，并且原来的 poems.txt 文件中的内容也被更换为古诗《登鹳雀楼》。

第二组为 appendFile() 方法和 appendFileSync() 方法，其作用是向文件异步追加内容和同步追加内容，这两个方法的语法如下：

图6.3　写入文件

```
fs.appendFileSync(path, data[, options])
fs.appendFile(path, data[, options],callback)
```

其参数解释如下：

① path：文件路径。

② data：为需要写入文件的数据。

③ callback：回调函数。

④ options：可选参数，可以为以下参数：

- encoding：编码方式，默认值：'utf8'；
- mode：文件模式，默认值：0o666;
- flag：文件标识符，默认值：'a'。

 [实例 6.3]

（源码位置：资源包 \Code\06\03 ）

为古诗增加古诗赏析

本实例通过 appendFileSync() 方法为 poems.txt 文件中的古诗添加古诗鉴赏内容。具体步骤如下：

① 打开 WebStorm，在 WebStorm 中创建项目文件夹，然后向文件夹中添加 poems.txt 文件，该文件中的内容为古诗《春夜喜雨》，然后创建 js.js 文件，在该文件中添加代码，具体代码如下：

```
01   var fs = require("fs")
02   var path = "poems.txt"
03   var data = "\n古诗鉴赏：这首诗描写细腻、动人。诗的情节从概括地叙述到形象地描绘，由耳闻到目睹，当晚到次晨，结构严谨，用词讲究。颇为难写的夜雨景色，却写得十分耀眼突出，使人从字里行间呼吸到一股令人喜悦的春天气息。"
04   fs.appendFile(path, data, function (err) {
05       if (err) {
06           console.log(err)
07       }
08       else {
09           console.log(" 内容追加完成 ")
10       }
11   })
```

② 打开 cmd 控制台，进入该实例的项目文件夹，然后使用"node js.js"命令，控制台的运行结果如图 6.4 所示，然后再次打开 poems.txt 文件，其内容如图 6.5 所示。

图 6.4　控制台运行结果

图 6.5　向 poems.txt 文件追加内容

👑 说明：

第一组方法和第二组方法的区别是，第一组方法为向文件写入内容，该方法为将新的内容替代文件中的原有内容；而第二组方法组是在文件原内容的后面继续追加内容，具体使用时应该使用哪个方法，需要根据实际情况决定。

6.1.4　异常处理

前面学习了文件读取和写入的操作方法，在实际编程中，经常会出现一些异常情况。比如，读取文件时，发现文件并不存在，或者读取的文件路径有误等。出现这种情况会导致程序直接崩溃，所以，无论是异步方法，还是同步方法，都需要对这些异常情况进行处理。

（1）同步操作

使用同步方法进行文件操作时，使用 try…catch 语句进行异常处理。示例代码如下：

```
01    // 引入模块
02    var fs = require('fs');
03    // 文件读取
04    try {
05        var data = fs.readFileSync('textfile.txt', 'utf8');
06        console.log(data);
07    } catch (e) {
08        console.log(e);
09    }
10    // 文件写入
11    try {
12        fs.writeFileSync('textfile.txt', 'Hello World .. !', 'utf8');
13        console.log('FILE WRITE COMPLETE');
14    } catch (e) {
15        console.log(e);
16    }
```

（2）异步操作

使用异步方法进行文件操作时，使用 if…else 语句进行异常处理。示例代码如下：

```
01    // 引入模块
02    var fs = require('fs');
03    // 文件读取
12    fs.readFile('textfile.txt', 'utf8', function (error, data) {
04        if (error) {
05            console.log(error);
06        } else {
07            console.log(data);
08        }
09    });
10    // 文件写入
11    fs.writeFile('textfile.txt', 'Hello World .. !', 'utf8', function (error) {
12        if (error) {
13            console.log(error);
14        } else {
15            console.log('FILE WRITE COMPLETE');
16        }
17    });
```

6.2 文件其他操作

在 fs 模块中还提供了很多其他文件的操作方法，这里主要讲解其中的截取文件、删除文件、复制文件和重命名文件的操作方法。

6.2.1 截断文件

在 fs 模块中，可以使用 truncate 方法对文件进行截断操作，所谓截断，是指删除文件内一部分内容，以改变文件的大小。具体语法如下：

```
fs.truncate(path[, len], callback)
```

- path：用于指定需要被截断文件的完整文件路径及文件名。
- len：一个整数数值，用于指定被截断后的文件尺寸（以字节为单位）。
- callback：用于指定截断文件操作完毕时执行的回调函数，该回调函数中使用一个
参数，参数值为截断文件操作失败时触发的错误对象。

 注意：

当 len 为 0 时，文件的内容为空。

下面通过一个实例演示截断文件的方法。具体操作如下：

（源码位置：资源包 \Code\06\04 ）

[实例 6.4]
修改文本文件的大小

本实例通过 truncate() 方法修改文件的内容，从而改变文件的大小。具体步骤如下：

① 打开 WebStorm，在 WebStorm 中创建本实例项目文件，然后在项目文件中添加一个
文本文件，文本文件中包含一首古诗《春夜喜雨》，具体内容如图 6.6 所示。

② 然后创建 js.js 文件，在 js 文件中使用 stat() 方法获取文件的原大小，然后使用 truncate()
方法将文件的大小修改为 106 字节，最后再次获取文件的大小，具体代码如下：

```
01  var fs = require('fs');
02  fs.stat("poems.txt",function(err,stats){
03      console.log(" 原文件大小为: "+stats.size+" 字节 ")
04  })
05  fs.truncate('poems.txt', 106, function (err) {
06      if (err) console.log(' 对文件进行截断操作失败。');
07      else {
08          fs.stat('poems.txt', function (err, stats) {
09              console.log(' 截断操作已完成 \n 文件尺寸为: ' + stats.size + ' 字节。');
10          });
11      }
12  });
```

③ 打开 cmd 控制台，然后进入项目文件夹，使用 "node js.js" 命令，可看到控制台效
果如图 6.7 所示，然后再次打开 poems.txt 文件，可看到文件内容被更改，更改后的内容如
图 6.8 所示。

图 6.6　poems.txt 文件中的原内容

图 6.7　控制台运行结果

图 6.8　更改后的文件内容

6.2.2　删除文件

在 fs 模块中，可以使用 unlink() 方法对文件进行删除操作。其语法如下：

```
fs.unlink(path, callback)
```

- path：用于指定删除文件的路径。
- callback：回调函数。

（源码位置：资源包 \Code\06\05）

[实例 6.5]

删除文件

下面通过删除文本文件的实例演示 unlink() 方法的使用。具体步骤如下：

① 打开 WebStorm 编辑器，然后创建本项目的文件夹，在文件夹中添加一个 poems.txt 文本文件，然后创建 js.js 文件，在该文件中实现删除 poems.txt 文件。具体代码如下：

```
01    // 引入模块
02    var fs = require("fs");
03    console.log(" 准备删除文件！ ");
04    fs.unlink('poems.txt', function (err) {
05        if (err) {
06            console.error(err);
07        }
08        console.log(" 文件删除成功！ ");
09    });
```

② 打开 cmd 控制台，然后进入该项目路径，执行 "node js.js" 命令，运行结果如图 6.9 所示。

此时，再回到 WebStorm，发现 poems.txt 文件已经被删除。

图 6.9　控制台运行效果

6.2.3　复制文件

在操作文件的过程中，有时需要将一个文件中的内容读取出来，写入另一个文件中，这个过程就是复制文件。而 fs 模块中有两种方式来复制文件，下面具体介绍。

（1）使用 copyFile() 方法与 copyFileSync() 方法

这两个方法分别用于异步和同步复制文件，语法如下：

```
fs.copyFileSync(src, dest[, mode])
fs.copyFile(src, dest[, mode], callback)
```

各参数解释如下：

- src：要复制的源文件名。
- dest：复制操作的目标文件名。
- mode：复制操作的修饰符。默认值：0。
- callback：回调函数。

（源码位置：资源包 \Code\06\06 ）

[实例 6.6]

复制文件

使用 copyFile() 方法复制 poems.txt 文件，并且将复制的文件取名为 poems1.txt。具体步骤如下：

① 打开 WebStorm，在 WebStorm 中新建项目文件夹，然后在项目文件夹中添加 poems.txt

文件，该文件的内容为古诗《春夜喜雨》，然后新建 js.js 文件，在 js.js 文件中添加代码，具体如下：

```
01    var fs = require("fs")
02    fs.copyFile("poems.txt", "poems1.txt", function (err) {
03        if (err) {
04            console.log(" 复制文件失败 ")              // 提示复制失败
05            console.log(err)                          // 显示错误信息
06        }
07        else {
08            console.log(" 复制文件成功 ")              // 提示复制成功
09        }
10    })
```

② 打开 cmd 控制台，进入项目文件路径，然后使用 "node js.js"，控制台运行效果如图 6.10 所示，此时再次打开项目文件夹，可看到里面的文件如图 6.11 所示。

图 6.10 控制台运行效果

图 6.11 项目文件夹中的文件

（2）结合使用 readFile() 和 writeFile() 方法

除了上面的 copyFile() 方法，也可以使用 readFile() 方法先读取要复制的文件内容，然后使用 writeFile() 方法将读取的文件内容写入新建的文件，从而实现复制文件。例如使用 readFile() 和 writeFile() 方法实现实例 6.6 的功能，具体代码如下：

```
01    var fs = require("fs")
02    // 读取文件
03    fs.readFile("poems.txt", "utf8", function (err, data) {
04        if (err) {
05            console.log(" 读取文件失败 ")
06            console.log(err)
07        }
08        else {
09            console.log(" 读取文件成功 ")
10            // 写入文件
11            fs.writeFile("poems1.txt", data, function (err) {
12                if (err) {
13                    console.log(" 写入文件失败 ")
14                    console.log(err)
15                }
16                else {
17                    console.log(" 写入文件成功 ")
18                }
19            })
20
21        }
22    })
```

上述代码在控制台中的运行结果如图 6.12 所示。

6.2.4　重命名文件

在 fs 模块中，可以使用 rename() 方法为文件重命名，重命名时也会更改文件的路径。其语法如下：

图 6.12　通过 readFile() 方法和 writeFile() 方法复制文件的控制台结果

```
fs.rename(oldPath, newPath, callback)
```

其参数解释：

- oldPath：原文件名（目录）。
- newPath：新的文件名（目录）。
- callback：回调函数。

例如，下面的代码可以将文件 poems.txt 重命名为"春夜喜雨 .txt"。

```
01    fs=require("fs")
02    fs.rename("poems.txt", " 春夜喜雨 .txt", function(err){
03        if(err){
04            console.log(" 糟糕！重命名失败 ")
05            console.log(err)
06        }
07        else{
08            console.log(" 重命名文件成功 ")
09        }
10    })
```

[实例 6.7]　　　　　　　　　　　　　　　　　　（源码位置：资源包 \Code\06\07）

批量为文件重命名

在 demo 文件夹中包含多个文本文件，文本中的内容为古诗，下面通过代码将古诗的题目作为文本文件的文件名。具体实现过程如下。

① 新建 js 文件，在 js 文件中读取 demo 文件夹中的文件名，然后通过 for 循环依次读取文本文件中的内容，并且将文本中的内容的第一行（古诗的标题）内容去掉空格后作为文本文件的标题，具体代码如下：

```
01    fs = require("fs")
02    var file = fs.readdirSync("demo")                              // 读取 demo 文件夹中的文件名
03    for (var i = 0; i < file.length; i++) {                       // 遍历文件夹中的文件
04        // 读取文件，将文件中的内容通过换行符分隔成数组
05        var data = fs.readFileSync("demo\\" + file[i], "utf8").split("\n")
06        // 选择文件中的第一行内容并去掉换行符
07        var title = data[0].replace(/\s*/g, '')
08        fs.renameSync("demo\\" + file[i], "demo\\" + title + ".txt")    // 重命名文件
09    }
```

② 打开 cmd 控制台，然后使用 node 命令运行本程序，可以看到运行前的文件名如图 6.13 所示，运行程序后，文件名如图 6.14 所示。

👑 说明：

本实例使用 readdirSync() 方法，该方法的作用是异步读取目录。

图 6.13 运行程序前的文件名

图 6.14 运行程序后的文件名

6.3 目录常用操作

除了对文件进行操作以外，fs 模块还提供了一系列对目录进行操作的方法，下面分别介绍。

6.3.1 创建目录

创建目录可以使用 mkdir() 和 mkdirSync() 方法异步创建目录或者同步创建目录，它们的语法如下：

```
fs.mkdirSync(path[, options])
fs.mkdir(path[, options], callback)
```

参数解释：
● path：需要被创建的目录的完整路径及目录名。
● options：指定目录的权限。默认值为 0777（任何人可读可写该目录）。
● callback：指定创建目录操作完毕时调动的回调函数，该回调函数中使用一个参数，参数值为创建目录操作失败时触发的错误对象。

 [实例 6.8]

（源码位置：资源包 \Code\06\08）

批量创建文件并放到指定的文件夹中

该项目文件夹中包含一个文本文件"b.txt"，文件的内容为批量创建的文件的名称，在该项目文件夹中创建 demo 文件夹，并且将批量创建的文件夹放置在 demo 文件夹中。具体步骤如下：

① 打开 WebStorm 文件中创建该项目文件夹，然后添加 b.txt 文件，该文件中包含 5 首古诗名称，然后新建 js.js 文件。在 js 代码中，需要先判断 demo 文件夹是否存在，如果存在，则读取 b.txt 文件的内容，然后实现批量创建文件功能，反之，则创建 demo 文件夹。具体代码如下：

```
01    var fs = require("fs")
02    // 检查 demo 文件夹是否存在
```

```
03    fs.access("demo", fs.constants.F_OK, function (err) {
04        if (err) {                   // 如果不存在, 则新建 demo 文件夹, 反之则继续下一步
05            fs.mkdirSync("demo", function (err) {
06                console.log(" 糟糕创建文件时出错了 ")
07            })
08        }
09        // 读取 b.txt 文件, 该文件为批量创建的文件的名称
10        var data = fs.readFileSync("b.txt", "utf8").split("\r")
11        // 逐个创建文件
12        for (var i = 0; i < data.length; i++) {
13            var title = data[i].replace("\n", "")    // 去掉文件中的换行符
14            fs.writeFileSync("demo\\" + title + ".txt", function (error) {
15                console.log(" 创建文件失败 ")
16            })
17        }
18    })
```

② 编写完代码后, 打开 cmd 控制台, 然后运行本实例, 运行完成后, 控制台虽然没有输出内容, 但是可以看到项目文件夹中新建的 demo 文件夹, 并且文件夹中新建了 5 个文本文件, 如图 6.15 所示。

注意:

创建目录时需要一级一级地创建, 而不是直接创建多级目录。例如要创建目录 "第 1 章 \ 第 1 节", 那么首先要保证 "第 1 章" 目录存在, 然后才能创建目录 "第 1 节", 例如下面的代码就是错误示范。

```
01    const fs = require("fs")
02    fs.mkdir(" 第 1 章 \\ 第 1 节 ",function(err){
03        console.log(" 创建文件夹失败 ")
04        console.log(err)
05    })
```

图 6.15 批量创建文件夹

运行结果如图 6.16 所示, 此时就会显示错误信息:

正确方法应该是判断 "第 1 章" 目录是否存在, 如果存在, 可以直接创建 "第 1 章 \ 第 1 节", 否则, 先创建目录 "第 1 章", 然后创建目录 "第 1 章 \ 第 1 节", 正确代码如下:

```
01    const fs = require("fs")
02    fs.access(" 第 1 章 ", fs.constructor.F_OK, function (err) {
03        if (err) {
04            fs.mkdirSync(" 第 1 章 ")              // 如果 " 第 1 章 " 不存在, 那么创建 " 第 1 章 "
05        }
06        fs.mkdir(" 第 1 章 \\ 第 1 节 ", function (err) {
07            if (err) {
08                console.log(" 该目录已存在 ")    // 如果出现错误, 意味着该目录已经创建好了
09            }
10            else {
11                console.log(" 创建目录成功 ")
12            }
13        })
14    })
```

然后运行程序, 控制台效果如图 6.17 所示, 此时, 在自己电脑中就可以看到创建好的多级目录。

图 6.16　直接创建多级目录时的错误信息　　　　图 6.17　创建多级目录

6.3.2　读取目录

在 fs 模块中，可以使用 readdir() 方法读取目录。具体语法如下：

```
fs.readdir(path[, options], callback)
```

具体参数解释如下：

① path：文件名或者文件描述符。

② options：可选参数，具体可以为如下值：

● encoding：编码方式。

● flag：文件系统标志。

● signal：允许中止正在进行的读取文件。

③ callback：回调函数，在回调函数中有两个参数，具体如下：

● err：出现错误时的错误信息。

● data：调用成功时的返回值。

下面通过一个示例，演示读取目录的方法。具体操作如下：

① 打开 WebStorm 编辑器，创建 js.js 文件，在文件中读取 "D:\Demo\06\09"（相对路径为 ..\09）文件夹中的内容。编写代码如下：

```
01    const fs = require("fs")
02    fs.readdir('..\\09', function (err, files) {
03        if (err) console.log('读取目录操作失败。');
04        else console.log(files);
05    });
```

② 运行本示例，看到效果如图 6.18 所示。

6.3.3　删除空目录

在 fs 模块中，可以使用 rmdir 方法删除空目录，语法如下：

图 6.18　读取目录

```
fs.rmdir(path[, options], callback)
```

① path：用于指定需要被删除目录的完整路径以及目录名。

② options：可选参数，具体可以为如下值。

● maxRetries：表示重试次数，如果遇到 EBUSY、EMFILE、ENFILE、ENOTEMPTY或 EPERM 错误，Node.js 将在每次尝试时以 retryDelay 毫秒的线性退避等待时间重试该操作。

第2篇　Node.js 核心模块篇

此选项表示重试次数。如果 recursive 选项不为 true，则忽略此选项。默认值为 0。

● rccursivc：如果为 true，则执行递归目录删除。在递归模式下，操作将在失败时重试。默认值为 false。

● retryDelay：重试之间等待的时间（以毫秒为单位）。如果 recursive 选项不为 true，则忽略此选项。默认值为 100。

③ callback：用于指定删除目录操作完毕时调用的回调函数。

下面通过一个示例，演示删除目录的方法。具体操作如下：

创建一个名为 demo 的空文件夹，然后创建 js.js 文件，在 js.js 文件中删除 demo 文件夹。具体代码如下：

```
01   const fs = require("fs")
02   fs.rmdir('./demo', function (err) {
03       if (err){
04           console.log(' 删除空目录操作失败。');
05           console.log(err)
06       }
07       else console.log(' 删除空目录操作成功。');
08   });
09   var fs=require('fs');
10   fs.rmdir('./test',function(err){
11       if(err) console.log(' 删除空目录操作失败。');
12       else console.log(' 删除空目录操作成功。');
13   });
```

运行结果如图 6.19 所示。此时可看到 demo 文件夹已被删除。

说明：

该方法仅用于删除空文件夹，如果所指定的文件夹不是空文件夹，就会出现错误，例如上面的示例中，如果在 demo 文件夹中放置一个 a.txt 文件，然后再次执行该程序，其运行结果如图 6.20 所示。

图 6.19　删除空文件夹

图 6.20　指定文件夹不是空文件夹时的错误信息

6.3.4　查看目录信息

在 fs 模块中，可以使用 stat 方法或者 lstat 方法查看目录信息，具体如下：

● stat(path,callback)：查看目录信息。

● lstat(path,callback)：查看目录信息。

在 stat 或 lstat 方法中，使用两个参数，其中 path 参数用于指定需要被查看的目录的完整路径以及目录名；callback 参数用于指定查看目录操作完毕时调用的回调函数，该回调函数中包括两个参数，即 err 和 stats，其中 err 表示出现错误时的错误信息，stats 为一个对象，表示文件的相关属性。

下面通过一个示例，演示查看目录的方法。具体操作如下：

① 打开 WebStorm 编辑器，创建 js.js 文件。在该文件中获取 b.txt 文件的详细信息。代码如下：

```
01    const fs = require("fs")
02    fs.stat("b.txt", function (err, stats) {
03        if(err){
04            console.log(" 获取文件信息失败 ")
05        }
06        else{
07            console.log(stats)
08        }
09    })
```

② 运行本示例，可以看到控制台效果如图 6.21 所示。

图 6.21　查看目录信息

从返回的结果中，可以看到很多属性信息，关于这些属性信息的说明如表 6.2 所示。

表 6.2　目录的属性信息说明

属性名称	说明
dev	表示文件或目录所在的设备 ID
ino	表示文件或目录的索引编号
mode	表示文件或目录的权限
nlink	表示文件或目录的硬连接数量
uid	表示文件或目录的所有者的用户 ID
rdev	表示字符设备文件或块设备文件所在的设备 ID
size	表示文件或目录的尺寸（即文件中的字节数）
atime	表示文件的访问时间
mtime	表示文件的修改时间
ctime	表示文件的创建时间

除了上述属性外，stat 对象还包括一系列方法，具体如表 6.3 所示。

表 6.3　stat 对象的相关方法

方法	说明
isFile()	判断是否是文件
isDirectory()	判断是否是目录（文件夹）
isBlockDevice()	判断是否是设备
isCharacterDevice()	判断是否是字符设备
isFIFO()	判断是否是 FIFO 存储器
isSocket()	判断是否是 socket 协议

例如，判断 b.txt 是否为文件，以及是否为目录，其代码如下：

```
01    const fs = require("fs")
02    fs.stat("b.txt", function (err, stats) {
03        console.log(" 是否是文件 ", stats.isFile())
04        console.log(" 是否是文件夹 / 目录 ", stats.isDirectory())
05    })
```

其运行结果如图 6.22 所示。

6.3.5　获取目录的绝对路径

在 fs 模块中，可以使用 realpath 方法获取一个目录的绝对路径。具体语法如下：

图 6.22　检查指定路径是否为文件或目录

```
fs.realpath(path[, options], callback)
```

参数说明如下：

① path：\<string\> | \<Buffer\> | \<URL\>

② options：一般为 encoding，用于指定编码格式，默认的编码格式为 utf8。

③ callback：回调函数，该回调函数中有两个参数，具体如下。

● err：发生错误时的错误信息。

● resolvedPath：绝对路径。

下面通过一个示例，演示获取目录绝对路径的方法。具体操作如下：

① 打开 WebStorm 编辑器，在项目文件夹（我们的路径为：D:\Demo\06\09）中创建 b.txt 文件，然后创建 js.js 文件，在 js.js 文件中添加代码获取 b.txt 文件的绝对路径。编写代码如下：

```
01    const fs = require("fs")
02    fs.realpath('b.txt', function (err,data) {
03        if (err){
04            console.log(' 获取绝对路径失败 ');
05            console.log(err)
06        }
07        else console.log(data);
08    });
```

② 完成代码后，运行本示例，可以看到控制台效果如图 6.23 所示。

图 6.23　获取目录的绝对路径

 本章知识思维导图

第 7 章

path 路径操作模块

本章学习目标

- 掌握绝对路径和相对路径的概念以及使用。
- 熟练使用 path 模块的相关方法获取文件的信息。
- 熟练使用 path 模块对路径进行处理。
- 了解 path 模块的相关属性。

7.1 绝对路径和相对路径

我们平时使用计算机时要找到需要的文件，就必须知道文件的位置，而表示文件的位置就需要使用路径。比如当我们看到路径"D:\images\a.png"时，就知道 a.png 文件位于 D 盘的 images 文件夹中。表示路径时通常有两种方式，即相对路径和绝对路径，下面分别介绍。

（1）绝对路径

绝对路径指的是文件在电脑本地的真正路径，例如上文中的"D:\images\a.png"。使用绝对路径时需要确保文件路径与实际位置一致。例如我们在开发项目时，使用绝对路径引用了图片，项目完成后将项目和图片一起移动到别的位置，那么此时文件路径与实际位置不一致，所以运行项目时，图片无法显示出来。

（2）相对路径

相对路径就是指由这个文件所在的路径引起的跟其他文件（或文件夹）的路径关系。使用相对路径可以为我们带来非常多的便利。相对路径的使用方法具体如下：

① 目标文件与当前路径同级。目标文件与当前工作路径为同级时，其路径格式为".\"+文件名，其中".\"可以省略，以图 7.1 为例，在 js2.js 文件中要使用 story.txt 文件，那么可以直接使用路径".\story.txt"或者"story.txt"。

② 目标文件位于当前路径的下一级。目标文件位于当前路径的下一级时，其格式为：目标文件的父文件夹 +"\\"+ 引入的文件名称。以图 7.2 为例，在 js2.js 文件中使用 story.txt 文件。此时 js2.js 与 story.txt 的父文件夹位于同一级，所以在 js2.js 中使用时的路径为："dire\\story.txt"。

③ 目标文件位于当前路径的上一级。若目标文件位于当前路径的上一级，那么其格式为"..\\"+ 文件名；如果目标文件位于当前路径的上上级，则其格式为"..\\..\\"+ 文件名，以此类推。例如，图 7.3 中要在 js2.js 中使用 story.txt，那么其路径应该为"..\\story.txt"。

图 7.1　相对路径的使用（1）

图 7.2　相对路径的使用（2）

图 7.3　相对路径的使用（3）

 [实例 7.1]

（源码位置：资源包 \Code\07\01）

实现 cmd 控制台读取文件

使用 node.js 读取一个记事本文件，并且将文件中的内容显示在控制台中。具体实现步骤如下：

① 新建一个文件夹名为 text，然后在该文件夹中新建一个记事本文件，名为 story，该文件的内容是一个冷笑话。具体内容如图 7.4 所示。

② 新建 JavaScript 文件，名为 js.js，在该

图 7.4　冷笑话

文件中实现读取 story 文本文件的内容，具体内容如下：

```
01   var fs=require("fs");                    // 引入 fs 模块
02   var path="text\\story.txt"              // 定义 story.txt 文件的路径
03   text=fs.readFileSync(path,"utf8")       // 读取文件
04   console.log(text)                        // 显示文件内容
```

③ 打开 cmd 控制台，进入该项目 D:\Demo\07\01 目录中，输入 "node js.js"，就可以看到如图 7.5 所示的结果。

图 7.5　读取文件内容

7.2　通过路径获取文件详细信息

使用 path 模块之前需要引入该模块，引入模块的代码如下：

```
var path=require("path");
```

下面对 path 模块的一些常见用法进行讲解。

7.2.1　获取文件所在目录

获取所在的目录，需要使用 dirname() 方法，该方法返回路径中的最后一部分，其语法如下：

```
path.dirname(path)
```

上面的语法中，参数 path 为字符串，表示路径。例如在 js 文件中输入以下代码：

```
01   var path=require("path")
02   pa=path.dirname("D:\\Demo\\02\\js.js")
03   console.log(pa)
```

然后在控制台使用 node 命令运行 js.js 文件，其输出结果如下：

```
D:\Demo\02
```

7.2.2　获取文件名

获取指定对象的文件名，需要使用 basename() 方法，该方法返回路径中的最后一部分，其语法如下：

```
path.basename(p,[ext])
```

上面的语法中，参数 path 为字符串，表示路径；ext 为可选参数，表示文件的扩展名。

例如在 js 文件中输入以下代码：

```
01    var path=require("path")
02    pa=path.basename("D:\\Demo\\02\\js.js")
03    console.log(pa)
```

然后在控制台使用 node 命令运行 js.js 文件，其输出结果如下：

```
js.js
```

如果将上面代码中的第 2 行修改为以下内容：

```
pa=path.basename("D:\\Demo\\02\\js.js",".js")
```

然后再次在控制台使用 node 命令，其输出结果如下：

```
js
```

7.2.3　获取扩展名

获取扩展名需要使用 extname() 方法，其语法为：

```
path.extname(p)
```

其参数为字符串，用于指定一个路径。
例如，在 js 文件中输入以下代码：

```
01    var path=require("path")
02    pa=path.extname("D:\\Demo\\02\\js.js")
03    console.log(pa)
```

然后使用 node 命令运行 js.js 文件，其运行结果如下：

```
.js
```

[实例 7.2]　　　　　　　　　　　　　　　　　　　　　（源码位置：资源包 \Code\07\02 ）

通过扩展名判断文件夹中的图片文件

不同类型的文件有不同的扩展名，因此可以通过扩展名判断文件的类型，下面的示例实现判断文件夹中的文件是否为图片文件（.jpg 格式文件和 .png 格式文件）。具体步骤如下：

① 新建 js.js 文件，在该文件中通过 fs 模块的 readdir() 方法读取 media 文件夹中的文件，然后使用 file 模块的 extname() 方法依次获取文件的扩展名，并且判断其扩展名是否为 .png 或 .jpg，如果是，则输出文件名。具体代码如下：

```
01    var path = require("path")
02    var fs = require('fs');
03    var text = "media 文件夹中的图片有 "
04    fs.readdir('media', function (err, files) {          // 读取 media 文件夹中的所有文件
05        if (err) console.log('读取目录操作失败。');         // 读取错误时的返回内容
06        else {
07          for (var i = 0; i < files.length; i++) {      // 通过 for 循环遍历每个文件夹中的文件
08            // 判断文件的扩展名
09                if (path.extname(files[i]) == ".jpg" || path.extname(files[i]) == ".png") {
10                    text += path.basename(files[i]) + "、"
11                }
```

```
12              }
13              console.log(text)                                    // 输出结果
14          }
15      });
```

② 在 cmd 控制台，进入 D:\Demo\07\02 目录中，然后使用 node js.js 命令，可看到运行结果如图 7.6 所示。

图 7.6　查看文件夹中的图片文件

7.2.4　解析路径的组成

path 模块提供了 parse() 方法，该方法可以返回对象路径的相关信息。具体语法如下：

```
path.parse(path)
```

该方法中有一个参数 path，表示对象路径。
其返回值为一个对象，该对象有以下属性：
- root：对象路径所属的根盘符。
- dir：对象路径所属的文件夹。
- base：对象路径对应的文件名。
- ext：对象路径对应文件的扩展名。
- name：对象文件对应的文件名称（不包含扩展名）。

例如，在 js 文件中输入以下代码：

```
01    var path=require("path")
02    pa="D:\\Demo\\07\\03\\js.js"
03    console.log(path.parse(pa))
```

然后在控制台使用 node 命令运行程序后，可以看到如下的运行结果。

```
{
  root: 'D:\\',
  dir: 'D:\\Demo\\07\\03',
  base: 'js.js',
  ext: '.js',
  name: 'js'
}
```

7.2.5　从对象返回路径字符串

path 模块中提供了一个 format() 方法，该方法与 parse() 方法的功能正好相反，它可以将路径对象返回为路径字符串。具体语法如下：

```
path.format(pathObject)
```

其中 pathObject 为路径对象，该对象具有以下属性。

● root： 根文件夹。

● dir： 路径中的文件所属的文件夹（除文件名以外的部分）。

● base： 文件的全名（包括文件名和扩展名）。

● name： 文件名。

● ext： 扩展名。

添加对象中的属性时，上面 5 个属性中的优先级顺序如下：

● dir 属性高于 root 属性，所以同时出现 dir 属性和 root 属性时，忽略 root 属性。

● base 属性高于 name 属性和 ext 属性，所以当 base 属性出现时，忽略 name 属性和 ext 属性。

下面通过示例演示 format() 方法的使用，代码如下：

```
01    var path = require("path")
02    pathObj1 = {
03        root: 'D:\\',
04        dir: "D:\\demo\\images",
05        base: 'a.png',
06        name: 'a',
07        ext: '.png'
08    }
09    pathObj2 = {
10        dir: "D:\\demo\\images",
11        base: 'a.png',
12    }
13    pathObj3 = {
14        dir: "D:\\demo\\images",
15        name: 'a',
16        ext: '.png'
17    }
18    console.log(path.format(pathObj1))
19    console.log(path.format(pathObj2))
20    console.log(path.format(pathObj3))
```

上面的代码中创建了 3 个路径对象，第一个对象 pathObj1 具备路径对象的所有属性；第二个对象 pathObj2 省略了 root 属性、name 属性和 ext 属性；第三个路径对象省略了 root 属性和 base 属性。然后打开 cmd 控制台，在控制台使用 node 命令运行程序，可看到这三个对象返回的路径字符串是相同的，具体如下：

```
D:\demo\images\a.png
D:\demo\images\a.png
D:\demo\images\a.png
```

[实例 7.3]

（源码位置：资源包 \Code\07\03）

通过路径的信息将其转换为路径字符串

已知某文件位于计算机 D 盘的 demo 文件夹中，名称为 video，格式为 MP4，请写出该文件的正确路径（绝对路径）。具体步骤如下：

① 新建 js.js 文件，在该文件中添加创建对象，该对象中添加路径的相关信息，然后通过 format() 方法将路径对象转换为路径字符串。具体代码如下：

第 2 篇　Node.js 核心模块篇

```
01    var path = require("path")
02    pathObj = {
03        dir: "D:\\demo",
04        name: 'video',
05        ext: '.mp4'
06    }
07    console.log("该文件的路径为 " + path.format(pathObj))
```

② 将 "js.js" 文件放置在 "D:\Demo\07\03", 然后在 cmd 控制台进入此目录, 使用命令 "node js.js" 可看到运行效果如图 7.7 所示。

图 7.7　将路径对象转换为路径字符串

7.2.6　判断路径是否为绝对路径

path 模块提供了 isAbsolute() 方法, 用于判断路径是否为绝对路径, 其语法如下:

```
path.isAbsolute(path)
```

其参数 path 为字符串, 表示路径。

返回值有 true 和 false, 当路径为绝对路径时, 返回值为 true, 反之为 false。

例如, 新建 js.js 文件, 在该文件中添加两个路径, 然后判断其是否为绝对路径, 代码如下:

```
01    var path=require("path")
02    pa1="D:\\Demo\\07\\03\\js.js"
03    pa2="..\\02\\js.js"
04    console.log(path.isAbsolute(pa1))
05    console.log(path.isAbsolute(pa2))
```

在控制台使用 node 命令运行程序后, 可以看到如下运行结果:

```
true
false
```

[实例 7.4]　　　　　　　　　　　　　　　　　　　（源码位置: 资源包 \Code\07\04）

判断并显示所有的绝对路径

使用一个数组添加若干个路径, 然后通过 isAbsolute() 方法判断各路径是否为绝对路径, 并且将绝对路径显示出来。具体步骤如下:

① 新建 js.js 文件, 在该文件中添加路径并且实现判断路径, 具体代码如下:

```
01    var path = require("path")
02    pathList = ["D:\\Demo\\07\\04\\js.js",
03        "images\\a.png",
04        "..\\02\\js.js",
05        "C:\\Users\\MRHP\\Desktop\\2.png",
06        "demo\\js1.js"]
07    var pa = "所有路径在这里: "
08    var text = "绝对路径有: "
09    for (var i = 0; i < pathList.length; i++) {
10        pa += pathList[i] + "\n";
11        if (path.isAbsolute(pathList[i])) {
```

```
12              text += pathList[i] + "\n";
13          }
14      }
15  console.log(pa + "\n\n" + text)
```

② 将 js.js 文件放置在 D:\Demo\07\04 目录中，然后打开 cmd 控制台，进入 D:\Demo\07\04 目录中，接着使用 node js.js 命令启动程序。运行效果如图 7.8 所示。

图 7.8　判断路径是否为绝对路径

7.3　实现对路径的解析

7.3.1　将路径解析为绝对路径

使用 path.resolve() 方法可以实现将路径解析为绝对路径，其语法如下：

```
path.resolve([...paths])
```

其中 paths 为路径或者路径判断的序列，可以是一个也可以是多个。使用该方法时，需要注意以下几点。

① 给定的路径序列会从右到左进行处理，后面的每个 path 会被追加到前面，直到构造出绝对路径。例如下面代码：

```
path.resolve("E:"," 目录 1"," 目录 2"," 目录 3")
```

运行结果如下：

```
E:\ 目录 1\ 目录 2\ 目录 3
```

② 如果 resolve() 方法中的路径序列处理后无法构造成绝对路径，那么将处理后的路径序列追加到当前工作目录。例如下面的代码。

```
path.resolve(" 目录 1"," 目录 2"," 目录 3")
```

其返回结果如下：

```
D:\Demo\07\04\ 目录 1\ 目录 2\ 目录 3
```

上面的返回结果中 "D:\Demo\07\04\" 为当前工作目录，因为处理后的路径 "目录 1\ 目录 2\ 目录 3" 不是绝对路径，所以将其添加到当前工作目录中。

③ 如果参数值为空，则返回当前工作路径。示例代码如下：

```
path.resolve()
```

其返回结果如下：

```
D:\Demo\07\04
```

👑 说明：
上面的返回结果为我们的当前工作路径，读者学习时，此处返回值应该为读者的实际工作目录。

（源码位置：资源包 \Code\07\05）

[实例 7.5]

resolve() 方法的使用

下面在实例中通过 resolve() 方法处理各种路径片段，来体验 resolve() 方法的在编程中的作用。具体步骤如下：

① 创建 js.js 文件，在该文件中定义 4 个路径字符串，然后通过 resolve() 方法，将其解析为不同的路径。具体代码如下：

```
01    var path=require("path")
02    var pa1="E:"
03    var pa2="media"
04    var pa3="a.mp4"
05    var pa4="..\\04"
06    console.log(path.resolve(pa2,pa3))
07    console.log(path.resolve(pa1,pa2,pa3))
08    console.log(path.resolve(pa4,pa2,pa3))
```

② 将 js.js 文件放置到目录 "D:\Demo\07\05" 中，然后在 cmd 控制台进入该目录中，并使用 "node js.js" 命令启动程序，运行结果如图 7.9 所示。

7.3.2　实现将路径转换为相对路径

path 模块提供了 relative() 方法可以将路径转换为相对路径。其语法如下：

```
path.relative(from,to)
```

图 7.9　使用 resolve() 方法将路径解析为绝对路径

该方法根据当前工作目录返回 from 到 to 的相对路径。如果 from 和 to 各自解析到相同的路径，则返回空字符串。

示例代码如下：

```
01    var path=require("path");
02    pa1="D:\\Demo\\07";
03    pa2="D:\\Demo\\07\\js.js";
04    console.log(path.relative(pa1,pa2));
05    console.log(path.relative(pa1,pa1));
```

上面的代码中，定义了两个路径 pa1 和 pa2，然后分别返回 pa1 到 pa2 的相对路径和 pa1 到 pa1 的相对路径。其运行结果如下：

```
js.js
```

通过上面的返回结果可以看到，当 from 和 to 路径相同时，其返回值为空。

（源码位置：资源包 \Code\07\06）

[实例 7.6]

将列表中的绝对路径转换为相对路径

小明在编写程序时，引用文件的路径既有相对路径也有绝对路径，现在已经将程序中的所有路径整理在一个数组中，请帮助小明找出列表中的绝对路径，并将其统一转换为相对程序入口文件（"D:\\mydiro\\index.html"）的相对路径。具体步骤如下：

① 新建 JavaScript 文件，在文件中添加一个由路径字符串组成的数组，然后在 for 循环中使用 isAbsolute() 方法依次判断路径是否为绝对路径，如果为绝对路径则将其转换为相对路径，具体代码如下：

```
01    var path = require("path");
02    // 数组中的第一个路径为程序入口文件
03    pathList = ["D:\\mydiro\\index.html",
04        "..\\images\\a.png",
05        "D:\\mydiro\\images\\b.jpg",
06        "D:\\mydiro\\js\\bootstrap.min.js",
07        "..\\js\\main.js",
08        "D:\\mydiro\\css\\bootstrap.min.css",
09        "..\\css\\main.css"
10    ]
11    var text1=" 所有路径如下: "
12    var text2=""
13    for (var i = 0; i < pathList.length; i++) {
14        text1 += pathList[i] + "\t";
15        if (path.isAbsolute(pathList[i])) {
16            text2 += pathList[i] + " 为绝对路径,将其转换为相对路径为: " + path.relative(pathList[0],
    pathList[i]) + "\n"
17        }
18    }
19    console.log(text1 + "\n")
20    console.log(text2)
```

② 将 js 文件放置在 "D:\Demo\07\06" 中，然后打开 cmd 控制台，进入该目录中，然后使用 "node js.js" 命令启动程序，运行结果如图 7.10 所示。

图 7.10　将路径解析为相对路径

7.3.3　多路径的拼接

path 模块中的 join() 方法可以将所有给定的路径片段连接到一起（使用平台特定的分隔符作为定界符），然后规范化生成的路径。具体语法如下：

```
path.join([…paths])
```

其中 paths 为路径片段。例如下面的代码示例。

```
01    var path=require("path")
02    var pa1="\\images"
03    var pa2="a.png"
04    var pa3="..\\video.mp4"
05    console.log(path.join(pa1,pa2))
06    console.log(path.join(pa1,pa2,pa3))
```

使用 node 命令执行上面的代码后，运行效果如下：

```
\images\a.png
\images\video.mp4
```

7.3.4 规范化路径

path 模块中 normalize() 函数可用于解析和规范化路径，当路径中包含 "." ".." 或者双斜杠之类的相对说明符时，其会尝试计算实际的路径。具体语法如下：

```
normalize(path)
```

path 参数用于指定路径字符串。

下面通过一个示例演示 normalize() 方法的使用，代码如下：

```
01    var path = require("path")
02    pa1 = "D:/demo/07/js.js"
03    pa2 = "D:/\\demo\\/07/\\js.js"
04    pa3 = "D:\\demo\\07\\js.js"
05    pa4 = "..\\demo\\a.mp4"
06    pa5 = ".\\demo\\a.mp4"
07    pa6 = "../demo/a.mp4"
08    pa7 = "./demo/a.mp4"
09    console.log(path.normalize(pa1))
10    console.log(path.normalize(pa2))
11    console.log(path.normalize(pa3))
12    console.log(path.normalize(pa4))
13    console.log(path.normalize(pa5))
14    console.log(path.normalize(pa6))
15    console.log(path.normalize(pa7))
```

上面的代码演示了 normalize() 方法对 "." ".." 以及 "\" 和 "/" 的解析，在 cmd 控制台使用 node 命令启动程序，运行结果如下：

```
D:\Demo\07\08>node js.js
D:\demo\07\js.js
D:\demo\07\js.js
D:\demo\07\js.js
..\demo\a.mp4
demo\a.mp4
..\demo\a.mp4
demo\a.mp4
```

👑 说明：

① 解析和规范化路径时，该方法不会判断该路径是否真实存在，只是根据获得的信息来计算路径。

② path 模块的相关方法中，除 format() 方法以外，其他方法的参数的类型都为字符串类型，当传入的参数不是字符串类型时，会抛出 TypeError 错误。

7.4 path 模块的相关属性

path 模块中除了以上方法外，还提供了一些属性，这里了解即可，具体如下：

● path.delimiter：提供平台特定的路径定界符，其返回值有 "；" 和 "："，如果在 POSIX 平台（Portable Operating System Interface，可移植操作系统接口），其返回值为 "："；如果在 Windows 平台，其返回值为 "；"。

● path.sep：提供平台特定的路径片段分隔符。其返回值有"\"和"/"，如果在
POSIX 平台，其返回值为"/"；如果在 Windows 平台，其返回值为"\"。

● path.posix：提供对 path 方法的 POSIX 特定实现的访问。

● path.win32：提供对特定于 Windows 的 path 方法的实现的访问。

 ## 本章知识思维导图

第 8 章

os 操作系统模块

本章学习目标

- 掌握如何通过 os 模块获取内存相关的信息。
- 掌握使用 os 模块获取系统信息的方法。
- 掌握使用 os 模块获取网络相关信息的方法。
- 掌握如何通过 os 模块获取系统相关目录。
- 熟悉 os 模块中一些属性的使用。

8.1　获取内存相关信息

使用 os 模块之前需要引入该模块，引入模块的代码如下：

```
const path=require("os");
```

本节将对如何使用 os 模块的方法获取内存相关信息进行讲解。

8.1.1　获取系统剩余内存

通过 os 模块的 freemem() 方法可以获取空闲的系统内存，该方法返回一个整数（单位：B）。

示例代码如下：

```
01    const os=require("os")
02    console.log(" 剩余内存 :"+os.freemem()+"B")
```

其运行结果如下：

```
剩余内存 :3788435456B
```

8.1.2　获取系统总内存

通过 os 模块的 totalmem() 方法可以获取系统的总内存量，该方法同样返回一个整数（单位：B）。

示例代码如下：

```
01    const os=require("os")
02    console.log(" 总内存 :"+os.totalmem()+"B")
```

其运行结果如下：

```
总内存 :8455630848B
```

[实例 8.1]

（源码位置：资源包 \Code\08\01 ）

显示系统的内存使用情况

使用 os 模块获取系统的总内存和剩余内存，并将其单位转换为 GB，然后计算内存使用百分比。具体步骤如下：

① 新建 js.js 文件，在该文件中先获取系统总内存和剩余内存，然后将其单位转换为 GB，并且计算内存的使用率，最后将所有的计算结果都保留两位小数。具体代码如下：

```
01    const os=require("os")
02    var free1=os.freemem()                    // 将剩余内存的单位转换为 GB
03    var all1=os.totalmem()                     // 将总内存的单位转换为 GB
04    var free=(free1/1024/1024/1024).toFixed(2)
05    var all=(all1/1024/1024/1024).toFixed(2)
06    rate=(free1/all1*100).toFixed(2)
07    console.log(" 总内存 :"+all+"GB")
08    console.log(" 剩余内存 :"+free+"GB")
09    console.log(" 内存使用率 :"+rate+"%")
```

② 打开 cmd 控制台，然后进入 js.js 文件所在目录，使用"node js.js"命令启动程序，运行效果如图 8.1 所示。

👑 说明：

　　上面的运行结果为我们的计算机当前的内存的使用状态，读者的运行结果可能会与此不同，并且多次运行的结果也可能不同，这都是正常情况。

图 8.1　查看系统内存使用情况

8.2　获取网络相关信息

使用 os 模块还可以获取计算机的网络信息，具体需要通过 networkInterfaces() 方法。其语法如下：

```
os.networkInterfaces()
```

其返回值是一个对象，该对象包含已分配了网络地址的网络接口。

例如，获取我们的计算机的网络信息，示例代码如下：

```
01    const os=require("os")
02    console.log(" 该计算机的网络信息如下：\n")
03    console.log(os.networkInterfaces())
```

运行结果如图 8.2 所示。

```
该计算机的网络信息如下：
{
  '以太网': [
    {
      address: 'fe80::3c3a:6497:df28:5411',
      netmask: 'ffff:ffff:ffff:ffff::',
      family: 'IPv6',
      mac: '38:d5:47:26:4e:c1',
      internal: false,
      cidr: 'fe80::3c3a:6497:df28:5411/64',
      scopeid: 13
    },
    {
      address: '192.168.1.31',
      netmask: '255.255.255.0',
      family: 'IPv4',
      mac: '38:d5:47:26:4e:c1',
      internal: false,
      cidr: '192.168.1.31/24'
    }
  ],
  'Loopback Pseudo-Interface 1': [
    {
      address: '::1',
      netmask: 'ffff:ffff:ffff:ffff:ffff:ffff:ffff:ffff',
```

图 8.2　获取计算机的网络信息

8.3　获取系统相关的目录

8.3.1　获取用户主目录

通过 os 模块的 homedir() 方法可以获取当前用户的主目录。具体语法如下：

```
os.homedir()
```

返回值类型为字符串，表示当前用户的主目录。

例如，获取我们的计算机的主目录，示例代码如下：

```
01    const os=require("os")
02    console.log(" 当前用户的主目录为: "+os.homedir())
```

运行结果如下：

当前用户的主目录为: C:\Users\MRHP

8.3.2　获取临时文件夹目录

除了获取用户主目录以外，os 模块还可以获取临时文件夹目录，具体通过 tmpdir() 方法。具体语法如下：

os.tmpdir()

其返回值类型为字符串类型，表示默认的临时文件夹的目录。

例如，获取我们的临时文件夹目录，示例代码如下：

```
01    const os=require("os")
02    console.log(" 当前计算机的临时文件目录为: "+os.tmpdir())
```

运行结果如下：

当前计算机的临时文件目录为: C:\Users\MRHP\AppData\Local\Temp

8.4　通过 os 模块获取系统相关信息

除了获取以上信息以外，os 模块还可以获取一些与操作系统相关的信息，具体如表 8.1 所示。

表 8.1　os 模块中与操作系统相关的方法

方法	说明
hostname()	返回操作系统的主机名
type()	返回操作系统名
platform()	返回编译时的操作系统名
arch()	返回操作系统 CPU 架构
release()	返回操作系统的发行版本
loadavg()	返回一个包含 1min、5min、15min 平均负载的数组
version()	返回操作系统内核版本标志的字符串
cpus()	返回一个对象数组，包含所安装的每个 CPU 内核的信息
endianness()	返回一个字符串，该字符串标识为其编译 Node.js 二进制文件的 CPU 的字节序
uptime()	返回操作系统运行的时间，以秒为单位
getPriority([pid])	获取指定进程调度的优先级
setPriority()	为指定的进程设置调度优先级

第 2 篇　Node.js 核心模块篇

下面对表 8.1 中方法的使用进行讲解。

① hostname()：返回操作系统的主机名。

例如，获取我们的计算机主机名，示例代码如下：

```
01    const os=require("os")
02    console.log(" 当前主机名: ",os.hostname())
```

运行结果如下：

```
当前主机名: DESKTOP-R4VMEL1
```

② type()：返回操作系统名。例如，在 Linux 上返回 "Linux"；在 macOS 上返回 "Darwin"；在 Windows 上返回 "Windows_NT"。

例如，获取我们的计算机的操作系统名称，示例代码如下：

```
01    const os=require("os")
02    console.log(" 当前操作系统为: ",os.type())
```

运行结果如下：

```
当前主机名: Windows_NT
```

③ platform()：返回编译时的操作系统名，其可能的值有 "aix" "darwin" "freebsd" "linux" "openbsd" "sunos" 和 "win3"。

例如，获取当前计算机编译时的操作系统名。代码如下：

```
01    const os=require("os")
02    console.log(" 当前编译操作系统为: ",os.platform())
```

运行结果如下：

```
当前编译操作系统为:  win32
```

④ arch()：返回操作系统 CPU 架构，可能的值有："arm" "arm64" "ia32" "mips" "mipsel" "ppc" "ppc64" "s390" "s390x" "x32" 和 "x64"。

例如，获取我们的计算机当前操作系统的 CPU 架构，示例代码如下：

```
01    const os=require("os")
02    console.log(" 操作系统的 CPU 架构为: ",os.arch())
```

运行结果如下：

```
操作系统的 CPU 架构为:  x64
```

⑤ release()：返回操作系统的发行版本，其值为字符串类型。

例如，获取我们的计算机的操作系统版本，示例代码如下：

```
01    const os=require("os")
02    console.log(" 当前操作系统的版本为: ",os.release())
```

运行结果如下：

```
当前操作系统的版本为:  10.0.18363
```

⑥ loadavg()：返回一个包含 1min、5min、15min 平均负载的数组，平均负载是系统活

动性的测量，由操作系统计算得出，并表现为一个分数。

例如，获取计算机 1min、5min、15min 的平均负载的数组，示例代码如下：

```
01   const os=require("os")
02   //console.log(" 您的计算机的操作系统信息如下: ")
03   console.log(os.version())
04   console.log(os.loadavg())
```

运行结果如下：

```
[ 0, 0, 0 ]
```

 说明：

平均负载是 UNIX 特定的概念。在 Windows 上，其返回值始终为 [0, 0, 0]。

⑦ version()：返回操作系统内核版本标志的字符串。

例如获取我们的计算机操作系统内核版本，示例代码如下：

```
01   const os=require("os")
02   console.log(os.version())
```

运行结果如下：

```
Windows 10 Education
```

[实例 8.2] （源码位置: 资源包 \Code\08\02 ）

获取计算机操作系统的相关信息

获取自己计算机操作系统相关信息，具体包括操作系统发行版本、内核版本、系统版本、CPU 架构以及主机名。具体步骤如下：

a. 新建 js.js 文件，在文件中获取操作系统的相关信息，具体代码如下：

```
01   const os = require("os")
02   console.log(" 操作系统发行版本: " + os.release())
03   console.log(" 处理器架构: " + os.arch())
04   console.log(" 操作系统内核版本: " + os.version())
05   console.log(" 操作系统名称: " + os.type())
```

b. 将 js.js 文件放置在 "D:\Demo\08\02" 目录中，然后打开 cmd 控制台，并且进入该目录，然后使用命令 "node js.js" 启动程序，运行效果如图 8.3 所示。

⑧ cpus()：其返回值为对象数组，数组中包含各逻辑 CPU 内核的信息，并且每个对象包含以下属性：

- model：字符串类型，表示逻辑处理器。
- speed：整型，以兆赫兹（MHz）为单位。
- times：是一个对象，具体包括以下属性：

user：整型，表示 CPU 在用户模式下花费的毫秒数。

nice：整型，表示 CPU 在良好模式下花费的毫秒数。

sys：整型，表示 CPU 在系统模式下花费的毫秒数。

idle：整型，表示 CPU 在空闲模式下花费的毫秒数。

irq：整型，表示 CPU 在中断请求模式下花费的毫秒数。

例如，查看计算机的逻辑 CPU 的内核信息，示例代码如下：

```
01   const os = require("os")
02   console.log(os.cpus())
```

运行结果如图 8.4 所示。

图 8.3　获取计算机操作信息相关信息

图 8.4　查看计算机的逻辑 CPU 内核信息

⑨ os.endianness()：返回一个字符串，该字符串标识为其编译 Node.js 二进制文件的 CPU 的字节序，可能的返回值有"BE"（大端字节序）和"LE"（小端字节序）。

例如，查看我们的电脑编译 Node.js 二进制文件的 CPU 字节序，示例代码如下：

```
01   const os = require("os")
02   console.log(os.endianness())
```

运行结果如下：

```
LE
```

⑩ uptime()：返回操作系统运行的时间，以秒为单位。

例如，获取当前计算机的运行时间，示例代码如下：

```
01   const os=require("os")
02   const time=os.uptime()
03   console.log("系统的正常运行时间为: "+os.uptime())
```

运行结果如下：

```
系统的正常运行时间为: 10995
```

[实例 8.3]

（源码位置：资源包 \Code\08\03）

查看计算机的运行时间

查看自己计算机的运行时间，并且将其转换为时分秒的格式。具体步骤如下：

a. 新建 js.js 文件，在该文件中获取计算机的运行时间，然后将其转换为时分秒的格式，具体代码如下：

```
01   const os = require("os")
02   var alltime = os.uptime()                  // 总秒数
03   var sec = alltime % 60                      // 剩余秒数（不足 1min 的秒数）
```

```
04    var allmin = parseInt(alltime / 60)                      // 总分钟数
05    var min = allmin % 60
06    var hour = parseInt(allmin / 60)
07    console.log("当前计算机运行了 " + alltime + " 秒")
08    console.log(" 转换后为: %d 时 %d 分 %d 秒 ", hour, min, sec)
```

b. 将 js.js 文件放置在 "D:\Demo\08\03", 然后打开 cmd 控制台, 并且进入此目录, 执行 "node js.js" 命令可看到运行效果如下:

```
当前计算机运行了 18657 秒
转换后为: 5 时 10 分 57 秒
```

⑪ getPriority(): 获取指定进程的调度优先级, 其语法如下:

```
os.getPriority([pid])
```

图 8.5　打开任务管理器

其中, pid 为指定进程的 PID, 如果省略 pid 或者 pid 为 0, 返回当前进程的优先级。

例如, 查看 "chrome.exe (PID 为 10904)" 的优先级, 其代码如下:

```
01    const os = require("os")
02    console.log(os.getPriority(13904))
```

运行结果如下:

```
19
```

👑 说明:

getPriority() 方法中的 pid 参数可以在自己电脑的任务管理器中查看, 具体方法是, 鼠标右键单击任务栏的空白处, 在弹出的菜单中选择 "任务管理器", 如图 8.5 所示, 然后在弹出的任务管理器页面中选择 "详细信息" 选项, 如图 8.6 所示, 第二列信息为 PID。

图 8.6　在 "详细信息" 中查看进程的 PID

⑫ os.setPriority(): 为指定的进程设置调度优先级。具体语法如下:

```
os.setPriority([pid,]priority)
```

其中, pid 为进程的 PID, 当省略 pid 或者 pid 为 0 时, 表示当前进程; priority 为分配

给该进程的调度优先级。

上文中获取 PID 为 10904 的进程的调度优先级为 19，下面通过 setPriority() 方法将其调度优先级调整为 10，示例代码如下：

```
01    const os = require("os")
02    console.log(os.setPriority(10904,10))
```

运行结果如下：

```
undefined
```

此时，返回任务管理器，查看 PID 为 10904 进程的优先级由原来的"低"变成了"低于正常"，效果如图 8.7 和图 8.8 所示。

图 8.7　10904 进程的原优先级

图 8.8　10904 进程修改后的优先级

💡 注意：

① priority 输入必须是 –20（高优先级）～ 19（低优先级）之间的整数。设置的调度优先级会被映射到 os.constansts.priority 中的 6 个优先级常量之一。当检索进程的优先级时，此范围的映射可能导致 Windows 上的返回值略有不同，所以为避免混淆，可以将 priority 参数设置为优先级常量之一。

② 将优先级设置为 PRIORITY_HIGHEST 需要较高的用户权限。否则，设置的优先级将会被静默地降低为 PRIORITY_HIGH。

8.5　os 模块常用属性

os 模块中除了上面介绍的方法外，还提供了两个常用的属性，分别是 EOL 和 constants，用于获取相关的信息，下面分别进行介绍。

① os.EOL：操作系统特定的行末标志，在 POSIX 上是 "\n"，在 Windows 上是 "\r\n"。

② os.constants：os 常量列表，包含信号常量、错误常量、dlopen 常量、优先级常量以及 libuv 常量。如果要查看某一类常量列表，则使用的属性值如下：

os.constants.signals：信号常量列表。

os.constants.dlopen：dlopen 常量列表。

os.constants.errno：错误常量列表。

os.constants.priority：优先级常量列表。

例如，8.4 节提到了优先级常量，那么查看系统的优先级常量的代码如下：

```
01    const os = require("os")
02    console.log(os.constants.priority)
```

查看结果如图 8.9 所示。

说明：

os 模块中的 libuv 常量无法单独查看，需要通过 constants 属性查看，该常量仅包含"UV_UDP_REUSEADDR"这一项。

图 8.9　查看优先级常量

 本章知识思维导图

155

第 9 章

Node.js 中的流

本章学习目标

- 了解流及 Buffer 缓存区的概念。
- 掌握可读流的创建及使用。
- 掌握可写流的创建及使用。
- 熟悉双工流与转换流的使用。
- 熟练掌握如何使用流对文件进行读写操作。

9.1 流简介

9.1.1 流的基本概念

说到流，大家首先想到的可能是水流，众所周知，正常状态下，水流的方向都是从高向低。同样，Node.js 中的流也是有顺序并且有方向的。程序中的流是一个抽象概念，当程序需要从某个数据源读取数据时，就会开启一个数据流，数据源可以是文件、内存或者网络等，而当程序将数据写出到某个数据源时，也会开启一个数据流，而数据源的目的地也可以是文件、内存或者网络等。

以文件流为例，当需要读取一个文件时，如果使用 fs 模块的 readFile() 方法读取，程序会将该文件内容视为一个整体，为其分配缓存区并一次性将内容读取到缓存区中，在这期间，Node.js 将不能执行任何其他处理，这就导致一个问题，即：如果文件很大，会耗费较多的时间。

而如果使用文件流读取文件，可以将文件分成一部分一部分地读取，这样可以保证效率，并且不会占用太大的内存。下面介绍流的基本类型、对象模式和如何引用。

（1）流的基本类型

Node.js 中的流有 4 种基本类型，分别如下：

- Readable：可读的流，例如 fs.createReadStream()。
- Writable：可写的流，例如 fs.createWriteStream()。
- Duplex：可读写的流（也称双工流），例如 net.Socket()。
- Transform：在读写过程中可以修改和变换数据的 Duplex 流，例如 zlib.createDeflate()。

（2）流的对象模式

Node.js 创建的流都是运作在字符串和 Buffer（或 Uint8Array）上，当然，流的实现也可以使用其他类型的 JavaScript 值（除了 null），这些流会以"对象模式"进行操作。

（3）流模块的引用

使用流之前，首先要引用 stream 模块，引入 stream 模块的具体代码如下：

```
const stream = require('stream');
```

9.1.2 了解 Buffer

Buffer 翻译为中文是缓冲区，读者也可以理解为：一个 Buffer 就是开辟的一块内存区域，Buffer 的大小就是开辟的内存区域的大小。在流中，Buffer 的大小取决于传入流构造函数的 highWaterMark 选项参数，该参数指定了字节总数或者对象总数。当可读缓冲的总大小达到 highWaterMark 指定的阈值时，流会暂时停止从底层资源读取数据，直到当前缓冲的数据被消费，而获取缓冲区中存储的数据需要使用 writable.writableBuffer 或 readable.readableBuffer。

9.2 创建可读流

9.2.1 流的读取模式与状态

可读流有两种读取模式，即流动（flowing）模式和暂停（paused）模式。

所有的可读流都是以暂停模式开始，当流处于暂停模式时，可以通过 read() 方法从流中按需读取数据。

流动状态指的是一旦开始读取文件，会按照 highWaterMark 的值一次一次读取，直到读完为止，就像一个装满水的水池，打开缺口后，水不断地流出，直到流干。当流处于流动模式时，因为数据是持续流动的，所以需要监听事件来使用它，如果没有可获取的使用者处理流中的数据，那么数据可能会丢失。

暂停模式和流动模式是可以互相切换的，比如添加 data 事件、使用 resume() 方法以及 pipe() 方法都可以将可读流从暂停模式切换为流动模式；而使用 paused() 方法和 unpipe() 方法可以将可读流从流动模式切换为暂停模式。

在实际使用可读流时，一共有3种状态，即 null（初始状态）、true（流动状态）和 false（非流动状态）。

当流处于初始状态（null）时，因为没有数据使用者，所以流不会产生数据，这时如果监听 data 事件、调用 readable.pipe() 方法或 readable.resume() 方法都会使当前状态切换为流动状态（true），可读流即可开始主动地产生数据并触发事件。

而如果调用 readable.pause() 方法或者 readable.unpipe() 方法，或者接收"背压"（back pressure），就会将可读流的状态切换为非流动状态（false），这将暂停事件流，但不会暂停数据生成。此时，如果为 data 事件设置监听函数，不会将状态切换为流动状态（true）。

9.2.2 可读流的相关事件

可读流的常用事件及描述如表 9.1 所示。

表 9.1 可读流的常用事件及描述

事件	描述
close	当流或其底层资源被关闭时，触发该事件
data	当流将数据块传送给消费者后触发
end	当流中没有数据可供消费时触发
error	通常，如果底层的流由于底层内部的故障而无法生成数据，或者流的实现尝试推送无效的数据块，则可能会发生这种情况
pause	当调用 stream.pause() 并且 readsFlowing 不为 false 时，就会触发 'pause' 事件
readable	当有数据可从流中读取时，就会触发 'readable' 事件
resume	当调用 stream.resume() 并且 readsFlowing 不为 true 时，将会触发 'resume' 事件

下面通过一个可读的文件流为示例，演示表 9.1 中常用事件的使用，代码如下：

```
01    const fs = require("fs")
02    var read = fs.createReadStream('凉州词.txt', {highWaterMark: 25})
```

```
03    read.setEncoding("utf8")
04    read.on('data', function (chunk) {   //chunk 是 buffer 类型
05        console.log(" 读取到的数据: " + chunk.toString());
06    })
07    read.on('open', function (chunk) {
08        console.log(" 文件已打开 ");
09        //console.log( Buffer.concat(arr).toString());
10    })
11    read.on('end', function (chunk) {
12        console.log(" 已完成 ");
13    })
14    // 监听错误
15    read.on('error', function (err) {
16        console.log(err);
17    })
18    read.on("pause", function () {
19        console.log(" 读取被终止 ")
20    })
21    read.on("resume", function () {
22        console.log(" 当前状态可以读取数据 ")
23    })
24    read.on("close", function () {
25        console.log(" 文件已关闭 ")
26    })
```

运行结果如图 9.1 所示。

9.2.3 读取数据

使用 read() 方法可以从内部缓冲区读取数据，其语法如下：

```
read([size])
```

参数解释如下：

● size： 要读取的数据的字节数。

● 返回值：其返回值可能为字符串、buffer、null 等。

图 9.1 可读流的事件演示

例如，创建可读流，读取文件"凉州词.txt"中的内容，示例代码如下：

```
01    const fs = require("fs");
02    const read = fs.createReadStream(" 凉州词 .txt");
03    read.on('readable', function () {
04        while (null !== (chunk = read.read(25))) {
05            console.log(chunk.toString());
06        }
07    });
```

运行结果如图 9.2 所示。

9.2.4 设置编码格式

默认情况下没有设置字符编码，流数据返回的是 Buffer 对象。 如果设置了字符编码，则流数据返回指定编码的字符串。设置可读流中数据的编码格式需要使用 setEncoding() 方法。语法如下：

图 9.2 读取数据

> readable.setEncoding(encoding)

参数 encoding 用来设置编码格式。

下面使用 UTF-8 编码方式读取"凉州词.txt"文件中的内容，代码如下：

```
01  const fs = require("fs");
02  const read = fs.createReadStream(" 凉州词 .txt");
03  read.setEncoding("utf8")                    // 设置编码格式
04  read.on('readable', function () {
05      console.log(read.read());               // 设置编码格式后，此处不需要使用 toString() 方法
06  });
```

运行结果如图 9.3 所示。

图 9.3　使用 UTF-8 编码方式
读取文件中内容

9.2.5　暂停流

pause() 方法可以使流动模式的可读流停止触发 data 事件，并切换为非流动模式。任何可用的数据都会保留在内部缓存中。

以可读的文件流为例，读取凉州词.txt 文件，设置每隔 1s 读取一行内容并显示。为保证显示数据时的间隔时间，添加了 pause() 方法，然后 1s 以后解除 pause() 方法［使用 resume() 方法］，这时流就会继续读取数据。具体代码如下：

```
01  const fs = require('fs');
02  const read= fs.createReadStream(" 凉州词 .txt", {highWaterMark: 25});
03  read.on('data', function (chunk) {
04      console.log(chunk.toString());
05      read.pause();
06      setTimeout(function () {
07          read.resume();
08      }, 1000);
09  });
10  read.on("close",function(){
11      console.log(" 读取完毕 ");
12  })
```

运行结果如图 9.4 所示。

图 9.4　每隔 1s 读取一行内容

9.2.6　获取流的运行状态

对可读流进行操作时，可能需要判断流当前的操作状态，这时需要使用 ispaused() 方法，

该方法不需要参数，返回结果为 true 或 false。示例代码如下：

```
01   const readable = new stream.Readable();
02   console.log(readable.isPaused());
03   readable.pause()
04   console.log(readable.isPaused());
```

上面代码的运行结果如下：

```
false
true
```

🜲 说明：
　　ispaused() 主要用于 readable.pipe() 底层的机制。大多数情况下无须直接使用该方法。

9.2.7　销毁数据

使用 destroy() 方法可以销毁可读流，具体语法如下：

```
destroy([error])
```

该方法中有一个可选参数 error，用于处理错误事件时发出错误。示例代码如下：

```
01   const fs = require("fs")
02   var read = fs.createReadStream(' 凉州词 .txt')
03   read.setEncoding("utf8")
04    /* 在内部不断触发 rs.emit('data', 数据 ); data 不能更改，流动模式开启后，数据会疯狂触发 data 事件 */
05   read.on('data', function (chunk) {  //chunk 是 buffer 类型
06      //arr.push(chunk);
07      console.log(" 读取到的数据：\n" + chunk.toString());
08   })
09   read.destroy()
```

上面的代码创建了一个可读的文件流 read，并且为其添加了 data 事件，但是第 9 行代码销毁了可读流 read，所以最终的运行结果为空。

9.2.8　绑定可写流至可读流

readable.pipe() 方法可以绑定可写流到可读流，并将可读流自动切换到流动模式，同时将可读流的所有数据推送到绑定的可写流。数据流会被自动管理，所以即使可读流更快，目标可写流也不会超负荷。

pipe() 方法的语法如下：

```
readable.pipe(destination[, options])
```

参数说明：
● destination：将可读流要绑定到何处。
● options：保存管道选项。通常为 end 参数，其参数值为 true，表示如果可读流触发 end 事件，可写流也调用 steam.end() 结束写入，若设置 end 值为 false，则目标流就会保持打开。
● 返回值：返回目标可写流。

👑 说明：

pipe 含义为管道，比如要从 A 桶向 B 桶中倒水，如果直接用 A 桶来倒水，那么水流就会忽大忽小，B 桶中的水就有可能因为溢出或者来不及使用而浪费，那么如何让谁不浪费呢？这时就需要一根水管连接 A 桶与 B 桶，这样 A 桶中的水通过水管匀速地流向 B 桶，B 桶中的水就可以及时使用而不会造成浪费。流中的 pipe 也是如此，它是用于在可读流和可写流之间连接一条管道，从而实现读取数据和写入数据的步调一致。需要特别说明的是，pipe() 是可读流的方法，只能实现从可读流绑定数据到可写流，反之则不可以。

以文件流为例，创建可读流 read，可读流中涉及一个文本文件 demo.txt，文件中的内容为《凉州词》古诗鉴赏；创建可写流 write，可写流涉及一个文件"凉州词 .txt"，文件中的内容为《凉州词》故事内容。然后将 write 绑定到 read，示例代码如下：

```
01    var fs = require("fs");
02    var read = fs.createReadStream('demo.txt');              // 创建可读流
03    var write = fs.createWriteStream(' 凉州词 .txt', {flags: "a"});   // 创建可写流
04    read.pipe(write);                                        // 将可写流绑定到可读流
05    console.log(" 已完成 ")
```

绑定流完成以后，运行本程序，可以看到输出结果如图 9.5 所示，此时打开凉州词 .txt 文件，其内容如图 9.6 所示。

图 9.5　控制台运行结果

图 9.6　文本文件中的内容

9.2.9　解绑可写流

前面介绍了将可写流绑定至可读流，那么绑定以后的流并非固定不变的，可以通过 readable.unpipe() 方法将可写流解绑。语法如下：

```
readable.unpipe([destination])
```

该方法中有一个可选参数 destination，表示要解绑的可写流，如果该参数省略，表示解绑所有的可写流。示例代码如下：

```
01    var fs = require("fs");
02    var read = fs.createReadStream('demo.txt');              // 创建可读流
03    var write = fs.createWriteStream(' 凉州词 .txt', {flags: "a"});   // 创建可写流
04    read.pipe(write);                                        // 将可写流绑定到可读流
05    console.log(" 已绑定可写流 ")
06    read.unpipe(write)
07    console.log(" 已解绑可写流 ")
```

上面的代码先为可读流 read 绑定一个可写流 write，这时 demo.txt 文件中的内容都被追

加到凉州词 .txt 文件中，然后将 write 解绑，于是从凉州词 .txt 文件中移除 demo.txt 中的内容，最终凉州词 .txt 文件中的内容将不会发生变化。

9.2.10　可读流的相关属性

可读流的常用属性及描述如表 9.2 所示。

表 9.2　可读流的常用属性及描述

属性	描述
destroyed	如果已经调用了 readable.destroy()，则该属性值为 true
readable	如果可读流没有被破坏、结束或者报错，则为 true
readableEncoding	获取用于给定可读流的 encoding 属性
readableEnded	若触发了 end 事件，则该属性值为 true
readableFlowing	返回可读流的当前状态
readableHighWaterMark	返回构造可读流时传入的 highWaterMark 的值
readableLength	获取准备读取的队列中的字节数（或对象数）
readableObjectMode	获取用于给定可读流的 objectMode 属性

9.3　创建可写流

9.3.1　可写流的相关事件

可写流的常用事件及描述如表 9.3 所示。

表 9.3　可写流的常用事件及描述

事件	描述
close	当流或其底层资源被关闭时，触发该事件
drain	当写入缓冲区变为空时触发
error	写入或管道数据发生错误时触发
finish	调用 stream.end() 且缓冲数据都已传给底层系统之后触发
pipe	当在可读流上调用 stream.pipe() 方法时会触发 'pipe' 事件，并将此可写流添加到其目标集
unpipe	在可读流上调用 stream.unpipe() 方法时会触发 'unpipe' 事件，从其目标集中移除此可写流

9.3.2　创建可写流

创建可写流使用 stream 模块的 Writable 方法，接下来首先看如何创建一个可写流。示例代码如下：

```
01    const stream = require('stream');
02    const writable = new stream.Writable({
03        write: function (chunk, encoding, next) {
04            console.log(chunk.toString());
```

```
05                next();
06        }
07    });
08    writable.write(" 阳光明媚 ")                          // 写入数据
```

上面的代码中重写了 writable() 对象的 write() 方法，并且在 write() 方法中有 3 个参数，其中 chunk 表示写入的数据，encoding 为编码方式，next 为回调函数，而第 4 行代码将数据转换为字符串后输出到控制台，第 8 行代码则是向流写入了数据。具体运行结果如下：

```
阳光明媚
```

9.3.3 设置流的编码方式

创建流时，可以使用 setDefaultEncoding() 方法为可写流设置默认的编码方式，具体语法如下：

```
writable.setDefaultEncoding(encoding)
```

参数 encoding 表示要设置的编码方式。

例如创建可写流，并将写入的编码方式设置为 utf8，代码如下：

```
01    const stream = require('stream');
02    const writable = new stream.Writable({
03        write:function(chunk, encoding, callback) {
04            console.log(chunk.toString());              // 将数据转换为字符串输出
05            callback();
06        }
07    });
08    writable.setDefaultEncoding("utf8")                 // 设置编码方式
09    writable.write(' 这句话会被显示在控制台 ');            // 写入数据
10    //writable.cork();
11    writable.end(" 这是最后一段数据 ",function(err){
12        console.log(" 提示：流已被关闭 ")
13    })
```

9.3.4 关闭流

steam 模块的 writable.end() 方法表示没有需要写入流的数据了，所以该方法也可以用来关闭流。语法如下：

```
writable.end([chunk[, encoding]][, callback])
```

参数说明：

- chunk：可选参数，表示关闭流之前要写入的数据。
- encoding：如果 chunk 为字符串，那么 encoding 为编码方式。
- callback：流结束或者报错时的回调函数。

例如，下面的代码中在关闭流之前写入一段数据。

```
01    const stream = require('stream');
02    const writable = new stream.Writable({
03        write:function(chunk, encoding, callback) {
04            console.log(chunk.toString());              // 将数据转换为字符串输出
05            callback();
06        }
```

```
07    });
08    writable.write(' 这句话会被显示在控制台 ');
09    //writable.cork();
10    writable.end(" 这是最后一段数据 ","utf8",function(err){
11        console.log(" 提示：流已被关闭 ")
12    })
13    //writable.write(' 这又是一段数据 ');
```

运行结果如图 9.7 所示。

👑 说明：

　关闭流以后，无法再向流写入数据，否则就会报错，例如去掉示例代码中的最后一行，然后运行实例，其效果如图 9.8 所示。

图 9.7　关闭流

第2篇
Node.js 核心模块篇

```
D:\Demo\09\01>node js.js
这句话会被显示在控制台
这是最后一段数据
提示：流已被关闭
node:events:371
        throw er; // Unhandled 'error' event

Error [ERR_STREAM_WRITE_AFTER_END]: write after end
    at new NodeError (node:internal/errors:363:5)
    at _write (node:internal/streams/writable:319:11)
    at Writable.write (node:internal/streams/writable:334:10)
    at Object.<anonymous> (D:\Demo\09\01\js.js:52:10)
    at Module._compile (node:internal/modules/cjs/loader:1109:14)
    at Object.Module._extensions..js (node:internal/modules/cjs/loader:1138:10)
    at Module.load (node:internal/modules/cjs/loader:989:32)
```

图 9.8　关闭流之后写入数据时的错误信息

9.3.5　销毁流

　使用 destroy() 方法可以销毁所创建的流，并且流被销毁后，无法再向流写入数据。语法如下：

```
writable.destroy([error])
```

　参数 error 为可选参数，表示使用 error 事件触发的错误。

　示例代码如下：

```
01    const stream = require('stream');
02    const writable = new stream.Writable({
03        write: function (chunk, encoding, next) {
04            console.log(chunk.toString());
05            next();
06        }
07    });
08    writable.write(" 阳光明媚 ")                      // 写入数据
09    writable.destroy()                              // 销毁流
```

　上面代码的运行结果为：

```
阳光明媚
```

> **注意:**
> 一旦流被销毁,就无法对其进行任何操作,并且销毁流时,write() 的调用可能没有耗尽,这可能触发 ERR_STREAM_DESTROYED 错误。如果数据在关闭之前需要刷新,则使用 end() 而不是销毁,或者在销毁流之前等待 drain 事件。

9.3.6 将数据缓冲到内存

使用 writable.cork() 方法可以强制把所有写入的数据都缓冲到内存中,它的主要目的是为了适应将几个数据快速连续地写入流的情况。cork() 方法不会立即将它们转发到底层的目标,而是缓冲所有数据块,直到调用 writable.uncork(),这会将它们全部传给 writable._writev()(如果存在)。

writable.cork() 方法的语法如下:

```
writable.cork()
```

> **说明:**
> 当使用 stream.uncork() 方法或 stream.end() 方法时,缓冲区数据将被刷新。

下面通过一个示例演示 cork() 方法的作用,代码如下:

```
01    const stream = require('stream');
02    const writable = new stream.Writable({
03        write:function(chunk, encoding, callback) {
04            console.log(chunk.toString());   // 将数据转换为字符串输出
05            callback();
06        }
07    });
08    writable.write(' 这句话会被显示在控制台 ');
09    writable.cork();
10    writable.write(' 这句话将无法显示 ');
```

运行效果如图 9.9 所示。

9.3.7 输出缓冲后的数据

前面介绍了 cork 方法,用以强制把所有写入的数据都缓冲到内存中,而使用 uncork() 方法可以将调用 stream.cork() 方法后缓冲的所有数据输出到目标。该方法没有任何参数,示例代码如下:

图 9.9　输出数据

```
01    const stream = require('stream');
02    const writable = new stream.Writable({            // 创建可写流
03        write: function (chunk, encoding, next) {
04            console.log(chunk.toString());
05            next();
06        }
07    });
08    writable.write(' 天气晴朗 ');                       // 写入数据
09    writable.cork();                                  // 数据缓冲到内存
10    writable.write(' 阳光明媚 ');                       // 写入数据,但是没有缓冲到内存
11    //writable.uncork();                              // 将所有数据输出到目标
```

上面的代码运行效果为:

```
天气晴朗
```

输出上面结果的原因是因为 cork() 方法仅将上面一行的数据进行缓存, 而第二行数据并没有进行缓存, 而如果去掉示例代码中的最后一行注释代码, 那么就会将 cork() 方法后的数据都输出到目标, 故运行结果为:

```
天气晴朗
阳光明媚
```

去掉注释后, 上面的代码就使用 cork() 方法和 uncork() 方法共同管理流的写入缓冲, 这时, 建议使用 nextTick() 来延迟调用 uncork(), 这样可以对单个 Node.js 事件循环中调用的所有 write() 进行批处理, 例如下面的代码。

```
01    const stream = require('stream');
02    const writable = new stream.Writable({
03        write: function (chunk, encoding, next) {
04            console.log(chunk.toString());
05            next();
06        }
07    });
08    writable.cork();
09    writable.write(' 天气晴朗 ');
10    writable.cork();
11    writable.write(' 阳光明媚 ');
12    process.nextTick(function () {
13        writable.uncork();
14        writable.uncork();
15    });
```

上述代码与去掉注释后的示例代码结果相同。

👑 说明:

细心的读者可能会发现, 上面代码中第 13 行和第 14 行代码相同, 即调用了两次 uncork() 方法, 这是因为前面调用了两次 cork() 方法, 即: 在一个流中, 调用了几次 cork() 方法, 就需要调用几次 uncork() 方法。

9.3.8　可写流的相关属性

可写流的常用属性及描述如表 9.4 所示。

表 9.4　可写流的常用属性及描述

属性	描述
destroyed	如果已经调用了 writable.destroy(), 则该属性值为 true
writable	如果流没有被破坏、报错或结束, 则该属性值为 true
writableEnded	如果 table.end() 之后为 true（未判断数据是否已启用）, 建议使用 writableFinished
writableCorked	获取完全 uncork 流所需要调用的 writable.uncork() 的次数
writableFinished	在触发 'finish' 事件之前立即设置为 true
writableHighWaterMark	返回构造可写流时传入的 highWaterMark 的值
writableLength	包含准备写入的队列中的字节数（或对象）
writableNeedDrain	如果流的缓冲区已满且流将发出 'drain', 则为真
writableObjectMode	获取用于给定可写流的 objectMode 属性

9.4 双工流与转换流

9.4.1 双工流的使用

双工流 Duplex 可以实现可读和可写，即同时实现 readable 和 writable，但是由于 Node.js 不支持多继承，故需要继承 Duplex 类。简单来说，实现双工流需要进行以下三步：

① 继承 Duplex 类；

② 实现 _read() 方法；

③ 实现 _write() 方法。

定义双工流的方法如下：

```
01    const Duplex = require('stream').Duplex;
02    const myDuplex = new Duplex({
03        _read(size) {
04            // ...
05        },
06        _write(chunk, encoding, callback) {
07            // ...
08        }
09    });
```

由于 Duplex 实例内同时包含可读流和可写流，因此在实例化 Duplex 类时，可以传递以下 3 个参数：

● readableObjectMode：可读流是否设置为 ObjectMode，默认 false。

● writableObjectMode：可写流是否设置为 ObjectMode，默认 false。

● allowHalfOpen：默认 true，设置成 false 的话，当写入端结束的时候，流会自动地结束读取端，反之亦然。

9.4.2 转换流的使用

转换流 Transform 其实也是双工流，它与 Duplex 的区别在于，Duplex 虽然同时具备可读流和可写流，但两者是相对独立的；Transform 的可读流的数据会经过一定的处理过程自动进入可写流。需要说明的是，从可读流进入可写流，其数据量不一定相同。例如，常见的压缩、解压缩用的 zlib 就使用了转换流，压缩、解压前后的数据量明显不同，而流的作用就是输入一个 zip 包、输入一个解压文件或反过来。

因为 Tranform 类内部继承了 Duplex，并实现了 writable._write() 和 readable._read() 方法，所以实现转换流时，需要以下几步：

① 继承 Transform 类。

② 实现 _transform() 方法。

👑 说明：

_transform() 方法用于来接收数据，并产生输出［需要使用 this.push(data)，如果不调用，则接收数据但是不输出］。当数据处理完了必须调用 callback(err, data)，第一个参数用于传递错误信息，第二个参数可以省略，如果被传入了，效果和 this.push(data) 一样。

③ 实现 _flush() 方法（可选的，可以不实现）。

示例代码如下：

```
01    transform.prototype._transform = function(data, encoding, callback) {
02        this.push(data);
03        callback();
04    };
05    transform.prototype._transform = function(data, encoding, callback) {
06        callback(null, data);
07    };
```

9.5 使用流操作文件

9.5.1 创建文件可读流

使用流操作文件非常高效，使用流读取文件，需要使用 createReadStream() 方法。语法如下：

```
fs.createReadStream(path[, options])
```

参数说明：

① path： 文件路径。

② options： 相关可选参数。具体可以为以下参数：

● flags： 文件的标识符。默认值：'r。

● encoding： 读取文件时的字符编码。

● fd： 如果 fd 指向仅支持阻塞读取的字符设备（例如键盘或声卡），则读取操作不会在数据可用之前完成。

● mode： 设置文件模式（权限和黏滞位），但前提是文件已创建。

● autoClose： 文件出错或者结束时，是否自动关闭文件。

● emitClose： 文件销毁后，是否触发 close 事件。

● start： 其值读取位置。

● end： 结束时的读取位置。

● highWaterMark： 一次最多读取多少字节。默认值：64×1024。

● fs： 提供 fs 选项时，需要覆盖 open、read 和 close。

使用前面介绍文件的相关操作时，都是使用 fs 模块的对应方法，如 readFile() 方法、writeFile() 方法等，这些方法读取文件时是将文件一次性读取到本地内存，所以这些方式比较适用于较小的文件，而如果读取一个大文件，一次性读取会占用大量内存，效率很低，这时用流来读取比较适合。

下面使用可读流读取文件。

[实例 9.1] （源码位置：资源包 \Code\09\01）

读取文件的指定内容

实现逐行读取"凉州词 .txt"文件的前三行内容。具体代码如下：

```
01    const fs = require('fs');
02    var rs = fs.createReadStream('凉州词 .txt', {
03        highWaterMark: 26,                      // 文件一次读多少字节，默认 64×1024
```

```
04          flags: 'r',                        // 默认 'r'
05          autoClose: true,                   // 默认读取完毕后自动关闭
06          start: 0,                          // 读取文件开始位置
07          end: 76,                           // 结束读取的位置
08          encoding: 'utf8'                   // 编码格式
09     });
10
11     rs.on("open", function () {
12          console.log(" 文件打开 ")
13     });
14     // 疯狂触发 data 事件，直到读取完毕
15     rs.on('data', function (data) {
16          console.log(data);
17     });
18     // 读取完所有数据时触发，此时将不会再触发 data 事件
19     rs.on("end", function () {
20          console.log(" 文件已经全部读取完毕 ");
21     });
22     // 用于读取数据流的对象被关闭时触发
23     rs.on("close", function () {
24          console.log(" 文件被关闭 ");
25     });
26     // 当读取数据过程中产生错误时触发
27     rs.on("error", function (err) {
28          console.log(" 文件读取失败。");
29     })
```

运行效果如图 9.10 所示。

9.5.2　创建文件可写流

createWriteStream() 方法用于创建文件可写流，创建以后，可以使用 write() 方法向文件中写入内容。createWriteStream() 的语法如下：

图 9.10　读取文件中指定内容

```
fs.createWriteStream(path[, options])
```

 说明：

createWriteStream() 方法的 options 参数除了不包含 end 与 highWaerMark 参数以外，其余参数均与 9.5.1 节的 fs.createReadStream(path[, options]) 方法的参数相同。

[实例 9.2]　　　　　　　　　　　　　　　　　　　　　　（源码位置：资源包 \Code\09\02 ）

使用可写流为文件追加内容

为古诗《凉州词》追加诗词赏析，具体代码如下：

```
01     const fs = require("fs")
02     var txt = " 这首诗抓住了边塞风光景物的一些特点，借其严寒春迟及胡笳声声来写战士们的心理活动，反映
        了边关将士的生活状况。诗风苍凉悲壮，但并不低沉，以侠骨柔情为壮士之声，这仍然是盛唐气象的回响。"
03     // 在文件后面追加内容，所以定义文件标识符为 "a"
04     var decr = fs.createWriteStream(" 凉州词 .txt", {flags: "a"})
05     decr.write("\n 鉴赏 :\n" + txt, "utf8")           // 写入内容
06     decr.end()                                        // 数据写入完成
07
08     decr.on("finish", function () {
09          console.log(" 已完成写入 ")
10     })
```

运行本程序后，控制台效果如图 9.11 所示，打开"凉州词 .txt"文件，看到内容如图 9.12 所示。

图 9.11　控制台运行结果

图 9.12　为文件写入内容

 本章知识思维导图

第 10 章

socket.io 模块

本章学习目标

- 掌握 socket.io 模块的基本操作。
- 掌握 socket 常用的 3 种通信类型的使用。
- 熟悉如何为客户端分组。
- 熟悉如何在 Node.js 中使用 socket.io 模块设计一个聊天室。

10.1 socket.io 模块基本操作

socket.io 模块是 Node.js 的一个模块，它提供通过 WebSocket 进行通信的一种简单方式。WebSocket 协议很复杂，但是 socket.io 提供了服务器和客户端双方的组件，所以只需要一个模块就可以给应用程序加入对 WebSocket 的支持，而且它还支持不同的浏览器。在使用 socket.io 模块之前，首先需要通过 npm 命令下载 socket.io 模块。命令如下：

```
npm install socket.io
```

上面的命令在默认情况下，下载的是 socket.io 模块的最新版本，本书中使用的版本为 4.1.2，如果要下载指定的版本，比如下载 1.x.x，那么在上面命令后面添加 "@1"，即：

```
npm install socket.io@1
```

安装完 socket.io 模块后，如果要在程序中使用，需要进入引入，代码如下：

```
var socketio = require('socket.io');
```

使用 socket.io 模块时，最常用的操作主要包括创建 WebScoket 服务器、创建 WebSocket 客户端和创建 WebSocket 事件，本节将分别对这 3 种操作进行讲解。

10.1.1 创建 WebSocket 服务器

创建 WebSocket 服务器需要结合使用 http 模块和 socket.io 模块，例如，下面的代码用来创建 WebSocket 服务器并且监听是否有客户端链接。

```
01  var fs = require("fs")
02  var http = require("http");
03  var server = http.createServer(function (req, res) {
04      if (req.url == "/") {
05          // 显示首页
06          fs.readFile("index.html", function (err, data) {
07              res.end(data);
08          });
09      }
10  });
11  server.listen(52273, function (socket) {
12      console.log(" 监听地址在: http://127.0.0.1:52273")
13  });
14  // 监听连接事件
15  var io = require('socket.io')(server);
16  io.sockets.on("connection", function (socket) {
17      console.log("1 个客户端连接了 ");
18  });
```

在上面的代码中，引入了 http、fs 和 socket.io 模块，然后创建 Web 服务器和 WebSocket 服务器，并且为 WebSocket 服务器设置 connection 监听事件，当用户在 WebSocket 客户端发起 socket 请求时，会触发该事件。

👑 注意：

WebSocket 服务器的监听端口与 Web 服务器的监听端口需要保持一致，例如，上面的代码中设置成了 52273。

173

完成代码编写后，进入 cmd 控制台，并且运行 js.js 文件。效果如图 10.1 所示。

图 10.1　WebSocket 服务器的执行效果

👑 注意：

因为示例中没有编写客户端代码，所以也没有客户端链接，控制台就不会显示"1个客户端连接了"这句话。

10.1.2　创建 WebSocket 客户端

在 10.1.1 节的示例代码中，可以看到使用 http 模块创建的 Web 服务器中读取了一个文件，即 index.html 文件，这是客户端文件。接下来编写客户端文件，在客户端文件中需要引入 socket.io.js 文件。具体代码如下：

```
01  <!DOCTYPE html>
02  <html lang="en">
03  <head>
04      <meta charset="utf-8">
05      <title>Document</title>
06  </head>
07  <body>
08   <h2 style="color:red;text-align: center;margin: 20px auto"> 我是你们朝思暮想的客户端 index.
    html</h2>
09  <script type="text/javascript" src="/socket.io/socket.io.js"></script>
10  <script type="text/javascript">
11      var socket = io();
12  </script>
13  </body>
14  </html>
```

编写完客户端文件以后，打开 cmd 控制台，运行 10.1.1 节的 js.js 文件，其初始效果与图 10.1 相同，此时打开浏览器，输入网址 http://127.0.0.1:52273，然后按回车键，此时可以看到浏览器中的效果如图 10.2 所示。

此时，再次返回控制台，可看到控制台发生变化，效果如图 10.3 所示。

图 10.2　浏览器中运行效果

图 10.3 是连接一个客户端时控制台的运行效果，而多次在浏览器中打开 http://127.0.0.1:52273 网页时，会发现每打开一个网页，控制台就会显示一个"1个客户端连接了"，如图 10.4 所示为打开两个客户端网页时控制台的效果。

图 10.3　控制台的运行效果

图 10.4　打开多个客户端网页时控制台的效果

观察上述代码可以发现，使用 io 对象的 connect() 方法，就可以自动连接 WebSocket 服务器。

👑 注意：

　　观察文件组织，细心的读者可能发现，在客户端文件中引入了一个 socket.io.js 文件，但是本节并没有该文件的代码，实际上，使用 socket.io 模块时，socket.io.js 文件就自动下载到项目中。所以，虽然项目文件夹中没有该文件，但是该文件是真实存在的，读者可以在启动 Web 服务器后，在浏览器的地址栏中输入 http://127.0.0.1:52273/socket.io/socket.io.js 地址，来查看 socket.io.js 文件，图 10.5 为该文件中的部分内容。

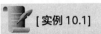

图 10.5　自动下载 socket.io.js 文件

10.1.3　创建 WebSocket 事件

　　创建了服务器端和客户端以后，就可以让 WebSocket 服务器端和客户端进行交换数据了。socket.io 模块使用事件的方式进行数据交换。

socket.io 模块的事件如下：

connection：连接客户端时，触发该事件。

disconnect：解除客户端连接时，触发该事件。

socket.io 模块的方法如下：

on()：监听 socket 事件。

emit()：发送 socket 事件。

接下来通过一个实例演示服务器端与客户端交换数据的过程。

[实例 10.1] （源码位置：资源包 \Code\10\01）

实现服务器端与客户端之间的通信

　　本实例需要编写的文件有 js.js 文件（服务器端的代码）和 index.html 文件（客户端代码）。具体步骤如下：

　　① 编辑 js.js 文件，该文件中依次引用相关模块，然后创建 Web 服务器与 WebSocket 服务器，使用 on() 方法监听事件和 emit() 方法发送事件。具体代码如下：

```
01    // 引入模块
02    var http = require('http');
03    var fs = require('fs');
04
05    // 创建 Web 服务器
06    var server = http.createServer(function (request, response) {
07        // 读取 HTMLPage.html
08        fs.readFile('index.html', function (error, data) {
09            response.writeHead(200, {'Content-Type': 'text/html'});
10            response.end(data);
11        });
12    }).listen(52273, function () {
13        console.log(' 服务器监听地址在 http://127.0.0.1:52273');
14    });
15    // 创建 WebSocket 服务器
16    var io = require('socket.io')(server);
17    io.sockets.on('connection', function (socket) {
18        console.log(' 客户端已连接！ ');
19         // 监听客户端的事件 clientData
20        socket.on('clientData', function (data) {
21            // 输出客户端发来的数据
22            console.log(' 客户端发来的数据是 :', data);
23            // 向客户端发送 serverData 事件和数据
24            socket.emit('serverData', " 谢谢，同乐同乐 ");
25        });
26    });
```

② 编辑 index.html 文件，该文件中生成 socket 对象，然后同样使用 on() 方法和 emit() 方法监听与发送事件，具体代码如下：

```
01    <!DOCTYPE html>
02    <html>
03    <head>
04        <meta charset="utf-8">
05        <script src="/socket.io/socket.io.js"></script>
06    </head>
07    <body onload="start()">
08    <fieldset>
09        <legend> 发送消息 </legend>
10        <div><label for="text"> 发送内容: </label><input type="text" id="text"/></div>
11        <div><input type="button" id="button" value=" 确定 "/></div>
12    </fieldset>
13    </body>
14    <script>
15        // 生成 socket 对象
16        var socket = io.connect();
17        function start() {
18            // 监听服务器端的事件和数据
19            socket.on('serverData', function (data) {
20                alert(" 来自服务器端的消息 "+"\n" + data);
21            });
22            //创建表单点击事件
23            document.getElementById('button').onclick = function () {
24                // 获取表单数据
25                var text = document.getElementById('text').value;
26                // 向服务器端发送事件 clientData 和数据
27                socket.emit('clientData', text);
28            };
29        };
30    </script>
31    </html>
```

③ 使用 cmd 控制台，进入项目目录中，然后执行 js.js 文件。初始效果如图 10.6 所示。

④ 打开浏览器，在地址栏中输入 http://127.0.0.1:52273 后，按下回车键，此时浏览器中显示的就是 index.html 页面，并且控制台显示客户端已连接。具体如图 10.7 和图 10.8 所示。

图 10.6　WebSocket 服务器的执行效果

图 10.7　浏览器中显示内容

图 10.8　控制台显示内容

⑤ 继续在浏览器中输入内容为"节日快乐"，并单击"确定"按钮，此时，就会弹出对话框显示从服务器端发来的消息，同时控制台也会接收到从客户端发来的消息，具体如图 10.9 和图 10.10 所示。

图 10.9　接收服务器端的消息

图 10.10　接收客户端的消息

10.2　socket 通信的类型

使用 socket.io 模块进行 socket 数据通信，主要有 3 种类型，如表 10.1 所示。

表 10.1　socket 通信类型

类型名称	说明
public	向所有客户端传递数据（包含自己）
broadcast	向所有客户端传递数据（不包含自己）
private	向特定客户端传递数据

本节将分别介绍 socket 的 3 种通信类型。

10.2.1　public 通信类型

public 通信类型的示意图如图 10.11 所示。客户 A 向 WebSocket 服务器发送一个事件，WebSocket 所有的客户端（客户 A、客户 B 和客户 C）都会接收到这个事件。

第 2 篇　Node.js 核心模块篇

图 10.11　public 通信类型示意图

使用 public 通信的方法非常简单，直接使用 io.sockets.emit() 方法就可以。下面通过实例演示 public 通信的使用。

[实例 10.2]

（源码位置：资源包 \Code\10\02）

使用 socket 发布一则通知

本实例实现在网页上异步发送一则通知，发布后其他客户端包括自己都能收到该消息。
① 在 WebStorm 编辑器中编辑 js.js 文件。编写代码如下：

```
01    // 引入模块
02    var http = require('http');
03    var fs = require('fs');
04    var socketio = require('socket.io');
05    // 创建 Web 服务器
06    var server = http.createServer(function (request, response) {
07        // 读取 HTMLPage.html
08        fs.readFile('index.html', function (error, data) {
09            response.writeHead(200, {'Content-Type': 'text/html'});
10            response.end(data);
11        });
12    }).listen(52273, function () {
13        console.log('服务器监听地址在 http://127.0.0.1:52273');
14    });
15    // 创建 WebSocket 服务器
16    var io = socketio(server);
17    io.sockets.on('connection', function (socket) {
18        // 监听客户端的事件 clientData
19        socket.on('receiveData', function (data) {
20            // public 通信类型
21            console.log("客户端的消息: "+data)
22            io.sockets.emit('serverData', data);    // 发送消息
23        });
24    });
```

② 建立客户端页面 index.html，在客户端页面中创建 socket 对象，然后实现发送与接收消息，并且将接收的消息显示在网页中。具体代码如下：

```
01    <!DOCTYPE html>
02    <html lang="en">
03    <head>
04        <meta charset="utf-8">
05        <title>Title</title>
06        <style>
07            .bold {
```

```
08              font-weight: bold;
09          }
10          ul {
11              list-style: none;
12          }
13      </style>
14      <script src="/socket.io/socket.io.js"></script>
15  </head>
16  <body>
17  <form action="">
18      <fieldset style="width: 360px;margin: 0 auto">
19          <legend> 发布公告 </legend>
20          <textarea id="text" style="width: 320px;height: 90px;margin-left: 10px"></textarea><br>
21          <div style="text-align: center">
22              <button id="btn" type="button"> 发送 </button>
23          </div>
24      </fieldset>
25      <ul id="box"></ul>
26  </form>
27  <script>
28
29      window.onload = function () {
30          var nick = "";
31          var box = document.getElementById("box")
32          const socket = io.connect()
33          socket.on("serverData", function (data) {
34              console.log(data)
35              var html1 = "<span class='bold'>" + data + "</span>"
36              var li = document.createElement("li")
37              li.innerHTML += html1
38              box.append(li)
39          })
40          document.getElementById("btn").onclick = function () {
41              var text = document.getElementById("text").value
42              socket.emit("receiveData", text)
43          }
44      }
45  </script>
46  </body>
47  </html>
```

③ 完成后，打开控制台，运行本项目中的 js.js 文件，在浏览器中打开多个页面（本实例中为 3 个页面），页面的地址都为 http://127.0.0.1:52273，此时多个页面初始的效果相同，如图 10.12 所示。

图 10.12　客户端的初始运行效果

④ 在任意一个窗口中添加一则通知，然后单击"发送"按钮，此时就能看到浏览器中的三个页面中都显示该通知，如图 10.13 所示。

图 10.13　public 通信的界面效果

10.2.2　broadcast 通信类型

broadcast 通信类型的示意图如图 10.14 所示。客户 A 向 WebSocket 服务器发送一个事件，WebSocket 的所有客户端（除了客户 A）都会接收到这个事件。

图 10.14　broadcast 通信类型示意图

使用 broadcast 通信需要用到 socket.broadcast.emit() 方法，下面通过实例来演示。

[实例 10.3]　　　　　　　　　　　　　　　　　　　　（源码位置：资源包 \Code\10\03 ）

实现群发消息功能

本实例实现群发一条消息，而发布者本人看不到该消息，具体步骤如下：

① 使用 WebStorm 编辑器编辑 js.js 文件。编写代码如下：

```
01  // 引入模块
02  var http = require('http');
03  var fs = require('fs');
04  var socketio = require('socket.io');
05  // 创建 Web 服务器
06  var server = http.createServer(function (request, response) {
07      // 读取 HTMLPage.html
08      fs.readFile('index.html', function (error, data) {
09          response.writeHead(200, {'Content-Type': 'text/html'});
10          response.end(data);
11      });
12  }).listen(52273, function () {
13      console.log(' 服务器监听地址在 http://127.0.0.1:52273');
14  });
```

```
15      // 创建 WebSocket 服务器
16      var io = socketio(server);
17      io.sockets.on('connection', function (socket) {
18          // 监听客户端的事件 clientData
19          socket.on('receiveData', function (data) {
20              // public 通信类型
21              console.log(" 客户端的消息: "+data)
22              socket.broadcast.emit('serverData', data);        // 发送消息
23          });
24      });
```

② 创建客户端文件（index.html），该文件中的代码如下：

```
01      <!DOCTYPE html>
02      <html lang="en">
03      <head>
04          <meta charset="utf-8">
05          <title>Title</title>
06          <script src="/socket.io/socket.io.js"></script>
07      </head>
08      <body>
09      <form action="">
10          <fieldset style="width: 200px;margin: 0 auto">
11              <legend> 发布公告 </legend>
12              <textarea id="text" cols="50" rows="10"></textarea><br>
13              <button id="btn"> 我写好了 </button>
14          </fieldset>
15          <div id="box"></div>
16      </form>
17      <script>
18          var box=document.getElementById("box")
19          const socket = io.connect()
20          window.onload=function () {
21              socket.on("serverData", function (data) {
22                  var html=data+"<br>"
23                  box.innerHTML+=html                        // 将获取的信息添加到 div 中
24              })
25              document.getElementById("btn").onclick=function () {
26                  var text = document.getElementById("text").value
27                  socket.emit("receiveData", text)           // 发送消息
28              }
29          }
30      </script>
31      </body>
32      </html>
```

③ 完成后，打开 cmd 控制台，运行 js.js 文件，控制台效果如图 10.15 所示，然后打开浏览器，打开三个网页，地址都为 http://127.0.0.1:52273（为方便描述，我们按照打开顺序依次称为 1 号客户端、2 号客户端和 3 号客户端），这三个客户端的初始效果相同，如图 10.16 所示。

图 10.15　控制台的初始效果

图 10.16　客户端初始效果

接下来，在 1 号客户端上异步一则消息，编写好消息后，单击"我写好了"按钮，即可将消息群发出去，其他客户端即可接收到该消息，但是发布者本人不能接收该消息，如图 10.17 所示。

图 10.17 群发消息

10.2.3 private 通信类型

private 通信类型的示意图如图 10.18 所示。客户 A 向 WebSocket 服务器发送一个事件，WebSocket 会向指定的客户端（例如客户 C）发送这个事件。

图 10.18 private 通信类型示意图

private 通信使用 io.to(id).emit() 方法实现，其中，id 是客户端的名称。下面通过一个实例演示如何向指定用户发送内容。

[实例 10.4]（源码位置：资源包 \Code\10\04）

实现与好友聊天功能

本实例中模拟的是小 B（第一个客户端）与两个好友（后面两个客户端）的聊天过程。具体步骤如下：

① 使用 WebStorm 编辑器，编辑 js.js 文件，该文件中的"only"事件中的数据为其他好友向小 B 单独发送的内容，而"all"事件中的数据为小 B 群发的内容；服务器向客户端发送的事件有"toOne"和"toMany"，分别将单独发送的内容和群发的内容发送至客户端。编写代码如下：

```
01    // 引入模块
02    var http = require('http');
03    var fs = require('fs');
```

```
04    var socketio = require('socket.io');
05
06    // 创建 Web 服务器
07    var server = http.createServer(function (request, response) {
08        // 读取 HTMLPage.html
09        fs.readFile('index.html', function (error, data) {
10            response.writeHead(200, {'Content-Type': 'text/html'});
11            response.end(data);
12        });
13    }).listen(52273, function () {
14        console.log('服务器监听地址在 http://127.0.0.1:52273');
15    });
16    // 创建 WebSocket 服务器
17    var list=[]
18    var io = socketio(server);
19    io.sockets.on('connection', function (socket) {
20        list.push(socket.id)    // 有客户端连接时，将其 ID 保存到数组中
21        socket.on("only",function(data){
22                io.to(list[0]).emit('toOne', data)
23            })
24        socket.on("all",function(data){
25            io.sockets.emit("toMany",data)
26        })
27    })
```

② 建立客户端 index.html，在客户端发送消息内容并且将接收的内容显示在网页中，具体代码如下：

```
01    <!DOCTYPE html>
02    <html lang="en">
03    <head>
04        <meta charset="utf-8">
05        <title>Title</title>
06        <style>
07            label {
08                display: block;
09                width: 230px;
10                margin: 10px auto;
11            }
12            .bold {
13                font-weight: bold;
14                color: red;
15            }
16            ul {
17                list-style: none;
18            }
19        </style>
20        <script src="/socket.io/socket.io.js"></script>
21    </head>
22    <body>
23    <form action="">
24        <fieldset style="width: 360px;margin: 0 auto">
25            <legend>发送消息 </legend>
26            <label> 内容: <input id="text" type="text"><br></label>
27            <div id="sendTo">
28                <button id="btn" type="button"> 群发 </button>
29                <button id="btnB" type="button"> 发送给小 B </button>
30            </div>
31        </fieldset>
32        <ul id="box"></ul>
33    </form>
34    <script>
```

```
35          window.onload = function () {
36              var box = document.getElementById("box")
37              var sendTo = document.getElementById("sendTo")
38              const socket = io.connect()
39              socket.on("toOne", function (data) {        // 显示接收到的私信内容
40                  var html1 = "<span> 收到一条私信: </span>"
41                  html1 += "<span class='bold'>" + data + "</span>"
42                  var li = document.createElement("li")
43                  li.innerHTML += html1
44                  box.append(li)
45              })
46              socket.on("toMany",function(data){          // 显示群发内容
47                  var html1 = "<span> 收到一条群发消息: </span>"
48                  html1 += "<span class='bold'>" + data + "</span>"
49                  var li = document.createElement("li")
50                  li.innerHTML += html1
51                  box.append(li)
52              })
53              document.getElementById("btn").onclick = function () {
54                  var text = document.getElementById("text").value
55                      socket.emit("all", text)                // 群发消息
56              }
57              document.getElementById("btnB").onclick = function () {
58                  var text = document.getElementById("text").value
59                      socket.emit("only", text)               // 私发消息
60              }
61          }
62      </script>
63      </body>
64      </html>
```

③ 使用 cmd 控制台，进入项目目录中，然后运行 js.js 文件。如图 10.19 所示。

④ 分别打开三个浏览器 (按打开顺序，第一个为小 B)，在地址栏中输入 http://127.0.0.1:52273 后，按下回车键，此时三个浏览器的页面效果都如图 10.20 所示。

图 10.19　WebSocket 服务器的执行效果

图 10.20　浏览器中初始运行效果

⑤ 在三个浏览器中模拟与好友聊天，效果如图 10.21 所示。

图 10.21　好友聊天效果图

👑 说明:

① 使用 private 通信方式，WebSocket 服务器会随机选择客户端发送事件。每当有一个客户端连接时，该客户端就会拥有唯一 ID，通过 ID 可以改变客户端发送的消息。

② 使用 socket 时，如果使用的是 1.0 以前的版本，那么向指定客户端发送内容应该使用的方法为 io.sockets.to(id).emit() 方法。

10.3　将客户端分组

链接客户端以后，客户端之间除了进行 10.2 节介绍的通信以外，还可以将客户端进行分组，并且与同组内的好友进行通信，该功能与用户进入微信群并在群中聊天的功能类似，下面详细讲解。

（1）创建分组

用户想要与群里人聊天，首先需要组建一个群，建群实际上就是分组，而使用 socket.io 模块实现分组功能主要通过 join() 方法，语法如下：

```
socket.join(groupname)
```

其中，参数 groupname 表示分组的组名。

例如，下面的代码就是创建了两个分组: group1 和 group2，代码如下。

```
01    socket.on('group1', function (data) {
02        socket.join('group1');
03    });
04    socket.on('group2',function(data){
05        socket.join('group2');
06    });
```

👑 说明:

一个客户端可以进入多个分组。

（2）退出分组

客户端用户进群以后，也可以退群，那么退群时，使用的方法为 leave()，具体语法如下：

```
socket.leave(data.room);
```

其中，data 为要退出分组的客户端; room 为要退出的分组。例如，下面的代码就是指定用户（有客户端传递的数据 data 提供）退出 group2 分组的代码。

```
01    socket.on('leavegroup2', function (data) {
02        var room="group2"
03        socket.leave(data.room);
04        io.sockets.in('group2').emit('leave2', data);
05    });
```

（3）向分组里的用户发送消息

向群里的用户发送消息时，可以分为两种情况。第一种情况是，群里的所有人包括自己都可以接收到该消息，这时可以使用 io.sockets.in().emit() 方法，具体语法如下：

```
io.sockets.in(groupname).emit(eventname,data)
```

其中，groupname 表示接收该消息的分组；后面 emit() 方法中的参数与 10.2 节的参数用法相同。

第二种情况是，群里的除自己以外所有人都可以接收该消息，这时可以使用 io.sockets. broadcast.to().emit() 方法，具体语法如下：

```
io.sockets.broadcast.to (groupname).emit(eventname,data)
```

该语法中各参数与第一种情况的语法中的参数含义相同。

[实例 10.5]　　　　　　　　　　　　　　　　　　　（源码位置：资源包 \Code\10\05）

实现进群通知和退群通知

无论 QQ 群还是微信群，有新用户进群时，所有群成员都能接收到进群通知，下面模拟该功能，并且实现用户退群时群内同样可以收到退群通知。具体步骤如下：

① 创建 socket 服务器 (js.js)，在服务器端监听的事件有 "group1" "group2" "leavegroup1" 和 "leavegroup2"，分别表示客户端进入 group1 分组、客户端进入 group2 分组、客户端离开 group1 分组和客户端离开 group2 分组。具体代码如下：

```
01    // 引入模块
02    var fs = require('fs');
03    // 创建服务器
04    var server = require('http').createServer();
05    var io = require('socket.io')(server);
06    // 监听 request 事件
07    server.on('request', function (request, response) {
08        // 读取客户端文件
09        fs.readFile('index.html', function (error, data) {
10            response.writeHead(200, {'Content-Type': 'text/html'});
11            response.end(data);
12        });
13    }).listen(52273, function () {
14        console.log(' 服务器监听地址是 http://127.0.0.1:52273');
15    });
16    // 监听 connection 事件
17    io.sockets.on('connection', function (socket) {
18        //list.push[socket.id]
19        // 创建房间名称
20        var roomName = null;
21        // 监听 join 事件
22        // 监听客户端进入 group1 分组
23        socket.on('group1', function (data) {
24            socket.join('group1');
25            io.sockets.in('group1').emit('welcome1', data);
26        });
27        // 监听客户端进入 group2 分组
28        socket.on('group2', function (data) {
29            socket.join('group2');
30            io.sockets.in('group2').emit('welcome2', data);
31        });
32    // 监听客户端离开 group1 分组
33        socket.on('leavegroup1', function (data) {
34            var roomName="group1"
35            socket.leave(data.room);
36            io.sockets.in('group1').emit('leave1', data);
```

```
37          });
38          // 监听客户端离开 group2 分组
39          socket.on('leavegroup2', function (data) {
40              var roomName="group2"
41              socket.leave(data.room);
42              io.sockets.in('group2').emit('leave2', data);
43          });
44      });
```

② 创建客户端（index.html），在客户端同样需要发送事件与监听事件，由于代码较多，此处省略 CSS 代码。关键代码如下：

```
01      <script src="/socket.io/socket.io.js"></script>
02      <script>
03          window.onload = function () {
04              // 声明变量 .
05              var nickname = ""
06              var socket = io.connect();
07  //          监听事件
08              socket.on("welcome2", function (data) {
09                  show(2, " 进入 ", data)                    // 客户进入 2 群
10              })
11              socket.on("welcome1", function (data) {
12                  show(1, " 进入 ", data)                    // 客户进入 1 群
13              })
14              socket.on("leave1", function (data) {
15                  show(1, " 退出 ", data)                    // 客户离开 1 群
16              })
17              socket.on("leave2", function (data) {
18                  show(2, " 退出 ", data)                    // 客户离开 2 群
19              })
20              document.getElementById("group1").onclick = function () {
21                  if (nickname == "") {    setName()  }
22                  socket.emit("group1", nickname)            // 发送进入 1 群事件
23              }
24              document.getElementById("group2").onclick = function () {
25                  if (nickname == "") {    setName()    }
26                  socket.emit("group2", nickname)            // 发送进入 2 群事件
27              }
28              document.getElementById("leavegroup1").onclick = function () {
29                  socket.emit("leavegroup1", nickname)       // 发送离开 1 群事件
30              }
31              document.getElementById("leavegroup2").onclick = function () {
32                  socket.emit("leavegroup2", nickname)       // 发送离开 2 群事件
33              }
34              document.getElementById("setName").onclick = function () {
35                  setName()
36              }
37              function setName() {
38                  var name = document.getElementById("name")
39                  if (name.value == "") {
40                      alert(" 请设置昵称 ")
41                  }
42                  else {
43                      nickname = name.value
44                      document.getElementById("none").style.display = "none"
45                  }
46              }
47
48              function show(room, out, data) {
49                  var box = document.getElementById("box" + room)
```

```
50                        box.innerHTML += "<li><span class='red'>" + data + "</span><span>" + out +
"</span><span> 本群 </span></li>"
51                   }
52              };
53         </script>
54  <fieldset>
55       <legend> 进群 </legend>
56       <label id="none"><span> 设置昵称: </span><input type="text" id="name" style="">
57            <button type="button" id="setName"> 设置名称 </button>
58       </label>
59       <div class="btnbox">
60            <button type="button" id="group1"> 进入 1 群 </button>
61            <button type="button" id="group2"> 进入 2 群 </button>
62            <button type="button" id="leavegroup1"> 退出 1 群 </button>
63            <button type="button" id="leavegroup2"> 退出 2 群 </button>
64       </div>
65       <div>
66            <ul id="box1"><p> 客服 1 群 </p></ul>
67            <ul id="box2"><p> 客服 2 群 </p></ul>
68       </div>
69  </fieldset>
```

③ 完成后，打开控制台，运行 js.js 文件，然后打开多个浏览器（此处示例为 3 个），输入地址 http://127.0.0.1:52273，其初始效果如图 10.22 所示，依次在浏览器中设置昵称，完成后，设置昵称一行会隐藏。如图 10.23 所示。

图 10.22　浏览器初始运行效果

图 10.23　设置昵称后的效果

④ 在三个浏览器中任意进群或者退群，所有客户端都会收到相关消息，如图 10.24 所示。

图 10.24　显示进群退群的消息

10.4　项目实战——聊天室

[实例 10.6]　　　　　　　　　　　　　　　　　（源码位置：资源包 \Code\10\06）

制作简单聊天室

下面根据所学的 socket.io 模块相关内容，制作一个简单的聊天室，可以与其他用户聊

天，效果如图 10.25 所示。

图 10.25　用户聊天界面

10.4.1　服务器端代码实现

聊天室的实现原理如图 10.26 所示。在客户端创建一个自定义的 message 事件，发送给服务器端，服务器端接收到 message 事件以及传递的数据，将数据发送给所有的客户端共享。

图 10.26　聊天室的实现原理

打开 WebStorm 编辑器，创建 app.js 文件，编写全部代码如下：

```
01   // 引入模块
02   var http = require('http');
03   var fs = require('fs');
04   var socketio = require('socket.io');
05   // 创建 web 服务器
06   var server = http.createServer(function (request, response) {
07     // 读取文件
08     fs.readFile('HTMLPage.html', function (error, data) {
09       response.writeHead(200, { 'Content-Type': 'text/html' });
10       response.end(data);
11     });
12   }).listen(52273, function () {
13     console.log('Server Running at http://127.0.0.1:52273');
14   });
15
```

第2篇　Node.js 核心模块篇

```
16    // 创建 WebSocket
17    var io = socketio(server);
18    io.sockets.on('connection', function (socket) {
19      // 监听事件
20      socket.on('message', function (data) {
21        // 发送事件
22        io.sockets.emit('message', data);
23      });
24    });
```

上面的代码中，使用 socket.on() 方法，监听自定义事件 message，然后使用 public 通信方式，向所有的客户端传递接收到的信息。

10.4.2 客户端代码实现

客户端使用了 jQuery Mobile 组件，支持移动端的浏览使用，让用户体验更好。具体操作：使用 WebStorm 编辑器，创建 HTMLPage.html 文件。关键代码编写如下：

```
01    <link rel="stylesheet" href="https://code.jquery.com/mobile/1.4.5/jquery.mobile-
      1.4.5.min.css" />
02    <script src="https://code.jquery.com/jquery-1.11.1.min.js"></script>
03    <script src="https://code.jquery.com/mobile/1.4.5/jquery.mobile-1.4.5.min.js"></script>
04    <script src="/socket.io/socket.io.js"></script>
05    <script>
06
07      $(document).ready(function () {
08        // 连接 socket
09        var socket = io.connect();
10        // 接收事件
11        socket.on('message', function (data) {
12          // 显示聊天消息
13          var output = '';
14          output += '<li>';
15          output += '    <h3>' + data.name + '</h3>';
16          output += '    <p>' + data.message + '</p>';
17          output += '    <p>' + data.date + '</p>';
18          output += '</li>';
19          $(output).prependTo('#content');
20          $('#content').listview('refresh');
21        });
22        // 发送事件
23        $('button').click(function () {
24          socket.emit('message', {
25            name: $('#name').val(),
26            message: $('#message').val(),
27            date: new Date().toUTCString()
28          });
29        });
30      });
31    </script>
32    <div data-role="page">
33      <div data-role="header">
34        <h1>聊天室 </h1>
35      </div>
36      <div data-role="content">
37        <h3>昵称 </h3>
38        <input id="name" />
39        <a data-role="button" href="#chatpage">开始聊天 </a>
40      </div>
41    </div>
```

```
42    <div data-role="page" id="chatpage">
43      <div data-role="header">
44        <h1> 聊天室 </h1>
45      </div>
46      <div data-role="content">
47        <input id="message" />
48        <button> 发送信息 </button>
49        <ul id="content" data-role="listview" data-inset="true"></ul>
50      </div>
51    </div>
```

用浏览器打开客户端页面 HTMLPage.html，界面如图 10.27 所示。

10.4.3　执行项目

打开 cmd 控制台，进入该项目目录，输入"node app.js"，启动服务器。分别打开多个浏览器（此处演示时打开了两个），在地址栏中输入"http://127.0.0.1:52273/"后，按下回车键，可以看到浏览器中的界面效果与图 10.27 相同；输入昵称后单击"开始聊天"按钮，此时"昵称"两个字消失，接下来就可以与其他用户聊天了，每当有用户发言，下方就会显示用户昵称、消息内容和发送时间，如图 10.28 所示。

图 10.27　客户端页面效果

图 10.28　聊天室界面效果

本章知识思维导图

Node.js

从零开始学　Node.js

第3篇

异步编程与事件篇

第 11 章

异步编程与回调

 本章学习目标

- 熟悉同步和异步的概念。
- 熟悉回调函数的使用。
- 掌握如何使用 Promise 实现异步编程。
- 熟练掌握使用 async/await 实现异步编程的方法。
- 熟悉 async/await 相对于 Promise 方式的好处。

11.1 同步和异步

JavaScript 本身是单线程编程。所谓单线程编程，就是一次只能完成一个任务。如果有多个任务，必须等待前一个任务完成后，再执行下一个任务。因此，单线程编程的效率非常低。为了解决这个问题，Node.js 中加入了异步编程模块。利用好 Node.js 异步编程，会给开发带来很大的便利。

（1）同步

首先举一个简单的例子，说明同步的概念。比如有一家小吃店，只有一名服务员叫小王，这天中午，来了很多客人，小王需要为客人下单和送餐。那么，如果小王采用同步方法的话，效果如图 11.1 所示。

小王首先为顾客 1 服务：下单到厨房，送餐给顾客。服务完顾客 1 后，再服务顾客 2，再服务顾客 3，以此类推。这就是使用同步模式的方法。可以发现，使用这种方法，在服务完顾客 1 之前，顾客 2 和顾客 3 只能是一直等待，显然效率非常低。如果使用代码来模拟的话，具体操作如下：

① 在 WebStorm 中新建一个 index.js 文件，编写代码如下：

```
01    // 同步模式
02    console.log(" 小王为顾客 1 下单。")
03    console.log(" 小王为顾客 1 送餐。")
04    console.log(" 小王为顾客 2 下单。")
05    console.log(" 小王为顾客 2 送餐。")
06    console.log(" 小王为顾客 3 下单。")
07    console.log(" 小王为顾客 3 送餐。")
```

② 运行上面的代码，效果如图 11.2 所示。

图 11.1　小王采取同步模式

图 11.2　小王在同步模式下为顾客服务

（2）异步

同样是小吃店的例子，如果小王采用异步的方法，会是什么样呢？如图 11.3 所示。

小王可以分别为顾客 1、顾客 2 和顾客 3 下单，待厨房陆续做好时，小王再分别为顾客 1、顾客 2 和顾客 3 送餐，这就是采用了异步的方法，与同步模式相比，它显然效率大大提升。但这也不是表明异步模式没有缺点，如果小王摔倒了，或者送餐的时间延长的话，整体效率也可能不高。采用代码模拟上面的异步模式场景，具体操作如下：

图 11.3　小王采取异步模式

① 在 WebStorm 中新建一个 index.js 文件，编写代码如下：

```
01    // 异步模式
02    console.log(" 小王开始为顾客服务。");
03    // 送餐服务
04    function  service(){
05        //setTimeout 代码执行时，不会阻塞后面的代码执行
06        setTimeout(function () {
07            console.log(" 小王为顾客 1 送餐。");
08        },0);
09        setTimeout(function () {
10            console.log(" 小王为顾客 2 送餐。");
11        },0);
12        setTimeout(function () {
13            console.log(" 小王为顾客 3 送餐。");
14        },0);
15    }
16    console.log(" 小王为顾客 1 下单。");
17    service();
18    console.log(" 小王为顾客 2 下单。");
19    console.log(" 小王为顾客 3 下单。");
```

② 运行上面的代码，效果如图11.4所示。

对比小王分别在同步模式和异步模式下为顾客服务的过程，可以很明显地看到，在异步模式下的服务更加人性化，用户体验更好。而计算机在设计上同样是异步的，即在计算机中，每个程序都运行于特定的时间段，然后停止执行，以让另一个程序继续执行，这个过程运行得非常快，以至于让用户无法

图 11.4　小王在异步模式下为顾客服务

察觉。通常，编程计算机程序的语言都是同步的，但有些会在语言或库中提供管理异步的方法，例如，默认情况下，C 语言、Java、C# 和 Python 等都是同步的，但有些语言会通过使用线程来处理异步操作。

11.2　回调函数

什么是回调呢？比如我们在编写 JavaScript 代码时，不知道用户何时单击按钮，因此，通常都会为点击事件定义一个事件处理程序，该事件处理程序会接收一个函数，该函数会

在点击事件被触发时被调用，这就是所谓的回调。

其实，回调就是一个简单的函数，它可以作为值传递给另一个函数，并且只有在事件发生时才被执行。例如，下面的代码给按钮的点击事件绑定一个回调函数。

```
01  document.getElementById('button').addEventListener('click', () => {
02    // 被点击
03  })
```

Node.js 异步编程的直接体现就是回调函数，回调函数在完成任务后会被调用，Node.js 中使用了大量的回调函数，Node.js 中所有的 API 都支持回调函数。

[实例 11.1]　　　　　　　　　　　　　　　　（源码位置：资源包 \Code\11\01）

回调函数的简单应用

打开 WebStorm 编辑器，创建一个 .js 文件，其中有两个函数，接下来在第二个函数中调用第一个函数执行运算，代码如下：

```
01  function  fooA() {
02      return 1
03  }
04  function  fooB(a) {
05      return 2 + a
06  }
07  //fooA 是个函数，但它又作为一个参数在 fooB 函数中被调用
08  c = fooB(fooA())
09  console.log(c)
```

运行程序，结果如图 11.5 所示。

接下来，通过一个实例讲解如何通过异步编程调用回调函数。

图 11.5　回调函数的简单应用

[实例 11.2]　　　　　　　　　　　　　　　　（源码位置：资源包 \Code\11\02）

异步调用回调函数

打开 WebStorm 编辑器，创建一个 .js 文件，本程序主要实现将一个全局变量 a 从初始值 0 经过 3s 变为 6 的过程，代码如下：

```
01  var a = 0;
02  function fooA(x) {
03      console.log(x)
04  }
05  function timer(time) {
06      setTimeout(function () {
07          a=6
08      }, time);
09  }
10  console.log(a);
11  timer(3000);
12  fooA(a);
```

运行程序，效果如图 11.6 所示。

197

观察图 11.6，发现程序并没有按照我们的设想进行变化，这是因为上面的代码在执行时，虽然 timer 函数中使 a 等于 6 了，但是异步编程不会等 timer 函数执行完后再执行下面的代码，而是直接执行了 fooA 函数，而此时还没有经过 3s 的时间，所以 a 的值仍是 0。

所以，如果想达到我们希望的效果，代码应该修改如下：

```
01    var a = 0
02    function fooA(x) {
03        console.log(x)
04    }
05    function timer(time, callback) {
06        setTimeout(function () {
07            a = 6
08            callback(a);
09        }, time);
10    }
11    // 调用 :
12    console.log(a)
13    timer(3000,fooA)
```

修改之后的代码运行结果如图 11.7 所示。

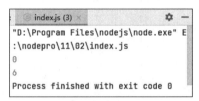

图 11.6　异步调用回调函数（1）　　　　图 11.7　异步调用回调函数（2）

📖 注意:

　　Node.js 中大量使用了异步编程技术，这是为了高效编程，同时也可以不造成同步阻塞。其实 Node.js 在底层还是通过多线程技术实现的异步操作，但普通用户并不需要深究它的实现方法，我们只要做好异步处理即可。

11.3　使用 async/await 的异步回调

上面讲解了 Node.js 中的回调函数，但回调只适用于简单的场景。当程序中有很多回调时，代码就会变得非常复杂，例如下面的代码。

```
01    window.addEventListener('load', () => {
02      document.getElementById('button').addEventListener('click', () => {
03        setTimeout(() => {
04          items.forEach(item => {
05            // 实现代码
06          })
07        }, 2000)
08      })
09    })
```

上面的代码只是一个简单的 4 个层级，但用户看起来感觉非常不方便，如果是更多层级，则会出现更多的问题和不便。因此，在 ES 2015 标准中新增了 Promise 特性用来帮助处理异步代码而不涉及使用回调。而在更高级的 ES 2017 标准中，又新增了 async/await 语法，使得异步回调更加简单。本节将对如何使用 async/await 实现异步回调进行讲解。

11.3.1　Promise 基础

async/await 建立在 Promise 之上，因此，要学习 async/await，首先应该对 Promise 有所了解。

Promise 是 ES 2015 标准中提供的一种处理异步代码（而不会陷入"回调地狱"）的方式。

👑 说明：

"回调地狱"是英语 Callback Hell 翻译过来的一个名词，形容的是在异步 JavaScript 中，回调函数写得太多了，回调套回调，让人很难凭直觉看懂代码的一种现象。

在使用 Promise 时，当其被调用后，它会以处理中状态开始，这表示调用的函数会继续执行，而 Promise 仍处于处理中直到解决为止，从而为调用的函数提供所请求的任何数据。

被创建的 Promise 最终会以被解决状态或被拒绝状态结束，并在完成时调用相应的回调函数（传给 then 和 catch）。

要使用 Promise，首先应该创建它，Promise API 中提供了相应的构造函数，开发人员可以使用 new Promise() 创建 Promise 对象，例如下面的代码。

```
01   var flag = true
02   const isItFlag = new Promise((resolve, reject) => {
03       if (flag) {
04           const work = '创建'
05           resolve(work)
06       } else {
07           const other = '处理其他事情'
08           reject(other)
09       }
10   })
```

上面的代码中，Promise 会根据 flag 的值执行不同的操作，如果为真，则 Promise 进入被解决状态（因为调用了 resolve 回调）；否则，执行 reject 回调（将 Promise 置于被拒绝状态）。如果在执行路径中从未调用过这些函数之一，则 Promise 会保持处理中状态。

使用 resolve 和 reject，可以向调用者传达最终的 Promise 状态以及该如何处理。在上面的代码中，只返回了一个字符串，但是它可以是一个对象，也可以为 null。

创建完 Promise 之后，就可以使用它了，例如，要使用上面创建的 Promise，可以使用类似下面的代码。

```
01   const checkIfItsFlag = () => {
02       isItFlag
03           .then(ok => {
04               console.log(ok)
05           })
06           .catch(err => {
07               console.error(err)
08           })
09   }
```

运行 checkIfItsFlag() 时，会指定当 isItFlag 被解决（在 then 调用中）或被拒绝（在 catch 调用中）时执行的函数。

11.3.2　为什么使用 async/await

ES 2015 中引入 Promise 主要是为了解决异步代码的问题，但是由于它们自身语法的复

杂性，在 ES 2017 标准中引入了 async/await。async/await 减少了 Promise 的样板，并且减少了 Promise 链的"不破坏链条"的限制，它使得代码看起来像是同步的，但它是异步的并且在后台无阻塞。因此，通过使用 async/await 实现异步回调是一种更好的方式。

11.3.3　async/await 的使用

异步函数会返回 Promise，例如下面的代码：

```
01    const AsyncOper = () => {
02        return new Promise(resolve => {
03            setTimeout(() => resolve(' 执行操作 '), 1000)
04        })
05    }
```

在使用 async/await 对上面的代码进行异步回调时，只需要在函数名前面加上 await 即可，然后调用的代码就会停止直到 Promise 被解决或被拒绝，这里需要注意的是，客户端函数必须被定义为 async。例如，下面的代码使用 async/await 对上面定义的 AsyncOper 函数进行异步回调，代码如下：

```
01    const useAsync = async () => {
02        console.log(await AsyncOper())
03    }
```

👑 技巧：

Node.js 中，在任何函数之前加上 async 关键字，就意味着该函数会返回 Promise，即使代码中没有显式地返回 Promise，例如，下面两段代码是等效的。

```
01    // 第 1 个函数
02    const Func1 = async () => {
03        return ' 测试 '
04    }
05    Func1().then(alert)                              // 使用 alert 弹出信息测试函数
06
07    // 第 2 个函数
08    const Func2 = () => {
09        return Promise.resolve(' 测试 ')
10    }
11    Func2().then(alert)                              // 使用 alert 弹出信息测试函数
```

 [实例 11.3]　　　　　　　　　　　　　　　　　　（源码位置：资源包 \Code\11\03 ）

使用 async/await 执行异步回调

打开 WebStorm 编辑器，创建一个 .js 文件，本程序主要使用 async/await 执行异步回调，获取当前路径下的所有文件夹名称，代码如下：

```
01    var fs = require("fs")                          // 引入 fs 模块
02    // 定义异步函数，用来判断是否为文件夹
03    async function isDir(path) {
04        return new Promise((resolve, reject)=> {
05            fs.stat(path, (err,stats)=> {
06                if (err) {                          // 如果发生错误，则返回
07                    return
08                }
09                if (stats.isDirectory()) {          // 如果是文件夹，则返回 true
```

```
10                    resolve(true);
11                }else {                              // 否则返回 false
12                    resolve(false);
13                }
14            })
15        })
16    }
17    var path = "../"                                 // 指定当前路径
18    var dirArr = []                                  // 用来记录所有文件夹名称
19    fs.readdir(path, async (err, data) => {
20        if (err) {
21            return
22        }
23        // 遍历指定目录
24        for (var i = 0; i < data.length; i++) {
25            // 异步调用 isDir 函数, 判断是否为文件夹
26            if (await isDir(path + '/' + data[i])) {
27                dirArr.push(data[i])                 // 将文件夹的名称添加到数组中
28            }
29        }
30        console.log(dirArr)                          // 输出所有文件夹名称
31    })
```

运行程序，效果如图 11.8 所示。

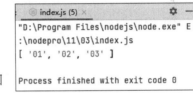

图 11.8　使用 async/await
执行异步回调

11.3.4　使用 async/await 异步回调的优点

前面讲解了两种异步编程的方式，分别是 Promise 和 async/await。async/await 相比 Promise 有很多优点，主要如下：

（1）代码更容易阅读

async/await 使得异步编程的代码看起来非常简单，而且更加有条理。例如，下面两段代码是分别使用 Promise 和 async/await 获取并解析 JSON 资源的方法。

```
01    // 使用 promise 获取并解析 JSON 资源的方法
02    const getFirstUserData = () => {
03        return fetch('/users.json')                              // 获取用户列表
04            .then(response => response.json())                   // 解析 JSON
05            .then(users => users[0])                             // 选择第一个用户
06            .then(user => fetch('/users/${user.name}'))          // 获取用户数据
07            .then(userResponse => userResponse.json())           // 解析 JSON
08    }
09    getFirstUserData()
10
11    // 使用 async/await 取并解析 JSON 资源的方法
12    const getFirstUserData = async () => {
13        const response = await fetch('/users.json')              // 获取用户列表
14        const users = await response.json()                      // 解析 JSON
15        const user = users[0]                                    // 选择第一个用户
16        const userResponse = await fetch('/users/${user.name}')  // 获取用户数据
17        const userData = await userResponse.json()               // 解析 JSON
18        return userData
19    }
20    getFirstUserData()
```

（2）多个异步函数的串联更简单

使用 async/await 可以很容易地将异步函数连接起来，并且语法比 Promise 更具可读性。

例如，下面的代码使用 async/await 将 3 个异步函数串联起来。

```
01    const AsyncFunc1 = () => {
02        return new Promise(resolve => {
03            setTimeout(() => resolve('第 1 个异步函数'), 1000)
04        })
05    }
06
07    const AsyncFunc2 = async () => {
08        const flag = await AsyncFunc1()
09        return flag + '\n第 2 个异步函数'
10    }
11
12    const AsyncFunc3 = async () => {
13        const flag = await AsyncFunc2()
14        return flag + '\n第 3 个异步函数'
15    }
16
17    AsyncFunc3().then(res => {
18        console.log(res)
19    })
```

上面代码的运行结果如图 11.9 所示。

（3）更容易调试

调试 Promise 非常麻烦，因为调试器不会跳过异步代码；但 async/await 使得异步调试变得非常容易，因为对于编译器而言，它就像同步代码一样。

```
index.js (2)                          ⚙ —
"D:\Program Files\nodejs\node.exe" E
:\nodepro\index.js
第 1 个异步函数
第 2 个异步函数
第 3 个异步函数
Process finished with exit code 0
```

图 11.9 使用 async/await 将 3 个
异步函数串联起来

本章知识思维导图

第 12 章
事件的监听与触发

本章学习目标

- 掌握 EventEmitter 对象的基本使用。
- 熟练掌握如何使用 on 方法添加监听事件。
- 熟悉如何改变添加的监听事件执行顺序。
- 熟练掌握如何使用 emit 方法触发监听事件。
- 熟悉 once 单次添加监听事件方法的使用。
- 掌握如何删除添加的监听事件。

12.1 EventEmitter 对象

在 JavaScript 中通过事件可以处理许多用户的交互，比如鼠标的单击、键盘按钮的按下、对鼠标移动的反应等，在 Node.js 中也提供了类似的事件驱动，它主要是通过 events 模块实现的，该模块中提供了 EventEmitter 类，用于处理事件。要使用 EventEmitter 类处理事件，首先需要对其进行初始化，代码如下：

```
01    EventEmitter = require('events')
02    eventEmitter = new EventEmitter()
```

在 Node.js 中，可以添加监听事件的对象，都是继承自 EventEmitter 对象，该对象公开了用于处理 Node.js 事件的方法，常用方法及说明如表 12.1 所示。

表 12.1　EventEmitter 对象中的常用方法及说明

方法	说明
addListener(eventName，listener)	添加监听事件
on(eventName，listener)	添加监听事件
emit(eventName[, ...args])	触发事件
setMaxListeners（limit）	设置监听事件的数量
removeListener(eventName，handler)	删除指定事件名称的监听事件
removeAllListeners([eventName])	删除全部监听事件
once(eventName，listener)	添加单次监听事件

[实例 12.1]　　　　　　　　　　　　　　　　　　　（源码位置：资源包 \Code\12\01）

使用 EventEmitter 创建简单事件

打开 WebStorm 编辑器，创建一个 .js 文件，其中创建一个 EventEmitter 对象，并使用 on 方法添加监听事件，在监听事件中输出一个日志信息，然后触发该监听事件。代码如下：

```
01    // 引入 events 模块
02    var events = require('events');
03    // 生成 EventEmitter 对象
04    var custom = new events.EventEmitter();
05    // 添加监听事件 tick
06    custom.on('tick', function (code) {
07        console.log(' 执行指定事件! ');
08    });
09    // 主动触发监听事件 tick
10    custom.emit('tick');
```

运行程序，效果如图 12.1 所示。

上面的代码中，使用 EventEmitter 添加监听事件和触发监听事件时，都放在了一个文件中，但实际应用时，通常会把添加监听事件的模块和触发监听事件的模块分开，如图 12.2 所示就是一种常用的 Node.js 监听事件的文件构成方式，其中，app.js 文件中添加相关监听事件，而在 rint.js 文件中触发相关监听事件。

图 12.1　使用 EventEmitter 创建简单事件

app.js　　　rint.js

图 12.2　监听事件的文件构成

[实例 12.2]

（源码位置：资源包 \Code\12\02 ）

演示项目中监听事件的添加与触发

程序开发步骤如下：

① 首先，打开 WebStorm 编辑器，创建一个 rint.js 文件，该文件中，使用 EventEmitter
对象的 emit 方法每隔 1s 触发一次 tick 事件，代码如下：

```
01      num=0  // 定义变量，用来记录执行次数
02        // 引入 events 模块
03  var events = require('events');
04        // 生成 EventEmitter 对象
05  exports.timer = new events.EventEmitter();
06  // 触发监听事件 tick
07  setInterval(function () {
08      num+=1
09      exports.timer.emit('tick',num);
10  }, 1000);
```

② 再创建一个 app.js 文件，为 rint 模块添加具体的 tick 事件，该事件中输出一个日志
信息，代码如下：

```
01        // 引入 rint 模块
02  var rint = require('./rint.js');
03        // 添加监听事件
04  rint.timer.on('tick', function (code) {
05      console.log(' 执行第 ${code} 次监听事件 ');
06  });
```

运行 app.js 文件，效果如图 12.3 所示。

```
app.js ×
"D:\Program Files\nodejs\node.exe" E:\nodepro\12\02\app.js
执 行 第  1 次 监 听 事 件
执 行 第  2 次 监 听 事 件
执 行 第  3 次 监 听 事 件
执 行 第  4 次 监 听 事 件
执 行 第  5 次 监 听 事 件
执 行 第  6 次 监 听 事 件
执 行 第  7 次 监 听 事 件
执 行 第  8 次 监 听 事 件
执 行 第  9 次 监 听 事 件
```

图 12.3　实际项目中监听事件的添加与触发

12.2　添加和触发监听事件

前面我们演示了如何在 Node.js 中添加监听事件和触发监听事件，主要用到的是 EventEmitter

第3篇　异步编程与事件篇

对象的 on 方法和 emit 方法，下面对这两个方法进行详细讲解。

12.2.1 添加监听事件

通过上面的学习，我们已经知道，在 Node.js 中添加监听事件使用的是 EventEmitter 对象的 on 方法，该方法主要用来将监听函数添加到名为 eventName 的事件监听器数组的末尾，其语法格式如下：

```
on(eventName,listener)
```

- eventName：一个字符串，表示事件名称。
- listener：回调函数。

👑 说明：

在使用 on 方法向事件监听器中添加函数时，不会检查其是否已被添加，如果多次调用并传入相同的 eventName 与 listener，会导致 listener 被重复添加多次。

例如，下面的代码会为 tick 事件添加 3 次同样的输出日志函数。

```
01    // 引入 events 模块
02    var events = require('events');
03    // 生成 EventEmitter 对象
04    var custom = new events.EventEmitter();
05    // 添加监听事件 tick
06    custom.on('tick', function () {
07        console.log(' 第 1 次添加! ');
08    });
09    custom.on('tick', function () {
10        console.log(' 第 2 次添加! ');
11    });
12    custom.on('tick', function () {
13        console.log(' 第 3 次添加! ');
14    });
15    // 主动触发监听事件 tick
16    custom.emit('tick');
```

执行上面的代码时，默认运行结果如下：

```
第 1 次添加!
第 2 次添加!
第 3 次添加!
```

从上面的运行结果可以看出，在默认情况下，事件监听器会按照添加的顺序依次调用，但如果想要改变添加顺序，该怎么办呢？ EventEmitter 对象提供了一个 prependListener 方法，该方法可以将事件监听器添加到监听器数组的开头，其语法如下：

```
emitter.prependListener(eventName, listener)
```

- eventName：一个字符串，表示事件名称。
- listener：回调函数。

例如，将上面的代码修改如下：

```
01      // 引入 events 模块
02    var events = require('events');
03      // 生成 EventEmitter 对象
```

```
04    var custom = new events.EventEmitter();
05    // 添加监听事件 tick
06    custom.on('tick', function () {
07        console.log('第 1 次添加！');
08    });
09    custom.prependListener('tick', function () {
10        console.log('第 2 次添加！');
11    });
12    custom.on('tick', function () {
13        console.log('第 3 次添加！');
14    });
15    // 主动触发监听事件 tick
16    custom.emit('tick');
```

则运行结果会变成下面这样。

```
第 2 次添加！
第 1 次添加！
第 3 次添加！
```

另外，需要注意的是，在上面的示例中，我们可以为同一个事件添加多个回调函数，但如果添加的回调函数超过 10 个，则会出现如图 12.4 所示的警告提示。

图 12.4　向同一个事件添加超过 10 个回调函数时的警告提示

观察图 12.4，可以看到，如果为同一个事件添加的回调函数超过了 10 个，程序可以正常运行，但会在运行完之后出现警告提示，如何避免该警告呢？ EventEmitter 对象提供了一个 setMaxListeners 方法，该方法用来设置可以监听的最大回调函数数量，其语法格式如下：

```
setMaxListeners(limit)
```

● limit：一个数字，用来表示可以监听的最大数量。

例如，将监听器可以监听的最大回调函数数量设置为 15 个，代码如下：

```
custom.setMaxListeners(15)
```

12.2.2　添加单次监听事件

前面介绍的 on 方法在添加事件时，一旦添加，该事件就会一直存在，但如果遇到只想执行一次监听事件的情况，使用 on 方法就无能为力了，这时可以使用 EventEmitter 对象的 once 方法，该方法用来添加单次监听器 listener 到名为 eventName 的事件，当 eventName 事件下次触发时，监听器会先被移除，然后再调用。once 方法语法如下：

```
once(eventName,listener)
```

● eventName：一个字符串，表示事件名称。
● listener：回调函数。

（源码位置：资源包 \Code\12\03）

[实例 12.3]

使用 emit 方法触发事件

打开 WebStorm 编辑器，创建一个 index.js 文件，其中使用 EventEmitter 对象的 once 方法为监听事件绑定一个回调函数，然后使用 emit 方法触发该监听事件，在触发时，设置每秒钟触发一次，代码如下：

```
01    // 引入 events 模块
02    var events = require('events');
03    // 生成 EventEmitter 对象
04    var custom = new events.EventEmitter();
05    function onUncaughtException(error) {
06        // 输出异常内容
07        console.log(' 发生异常，请多加小心 !');
08    }
09    // 添加监听事件 event
10    custom.once('event', onUncaughtException);
11    // 主动触发监听事件 event
12    setInterval(function () {
13        custom.emit('event');
14        }, 1000);
```

运行程序，效果如图 12.5 所示。

👑 说明：

图 12.5 中，使用 once 方法添加监听事件后，每隔 1s 执行一次该事件，但只执行了一次，但如果将代码中第 10 行的 once 修改为 on，则运行结果会变成每隔 1s 输出一次日志。

图 12.5　使用 once() 方法添加监听事件的效果

12.2.3　触发监听事件

当对指定对象添加监听事件后，需要触发添加的监听事件，这时需要使用 EventEmitter 对象的 emit 方法，其语法如下：

emitter.emit(eventName[, ...args])

- eventName：一个字符串，表示要触发的事件名称。
- args：回调函数中需要的参数。
- 返回值：布尔值，表示是否成功触发事件。

（源码位置：资源包 \Code\12\04）

[实例 12.4]

使用 emit 方法触发事件

打开 WebStorm 编辑器，创建一个 index.js 文件，其中使用 EventEmitter 对象的 on 方法为监听事件绑定一个回调函数，然后使用 emit 方法触发该监听事件，代码如下：

```
01        // 引入 events 模块
02    var events = require('events');
03        // 生成 EventEmitter 对象
04    var custom = new events.EventEmitter();
05    // 添加监听事件 event
06    custom.on('event', function listener() {
```

```
07        console.log(' 触发监听事件！ ');
08    });
09    // 主动触发监听事件 event
10    custom.emit('event');
```

运行程序，效果如下：

触发监听事件！

　　上面为事件添加的回调函数没有参数，但在实际开发中，可能需要定义带参数的回调函数，这时使用 emit 方法触发监听事件时，传入相应个数的参数即可。

 [实例 12.5]
（源码位置：资源包 \Code\12\05）

触发带参数的监听事件

　　打开 WebStorm 编辑器，创建一个 index.js 文件，其中使用 EventEmitter 对象的 on 方法为监听事件绑定两个回调函数，第一个回调函数有一个参数，第二个回调函数的参数为不定长参数；然后使用 emit 方法触发该监听事件，代码如下：

```
01    // 引入 events 模块
02    var events = require('events');
03    // 生成 EventEmitter 对象
04    var custom = new events.EventEmitter();
05    // 添加监听事件 event
06    custom.on('event', function listener1(arg) {
07        console.log(' 第 1 个监听器中的事件有参数 ${arg}');
08    });
09    // 添加监听事件 event
10    custom.on('event', function listener1(...args) {
11        parameters = args.join(', '); // 连接参数
12        console.log(' 第 2 个监听器中的事件有参数 ${parameters}');
13    });
14    // 主动触发监听事件 event
15    custom.emit('event', 1, ' 明日 ',' 年龄: 30',' 爱好: 编程 ');
```

运行程序，效果如图 12.6 所示。

```
index.js (4)                                              ⚙ —
"D:\Program Files\nodejs\node.exe" E:\nodepro\12\04\index.js
第 1 个监听器中的事件有参数 1
第 2 个监听器中的事件有参数 1, 明日, 年龄: 30, 爱好: 编程
Process finished with exit code 0
```

图 12.6　触发带参数的监听事件

12.3　删除监听事件

　　前面已经学习了如何添加及触发监听事件，如果添加的监听事件不需要了，可以对其进行删除。删除监听事件的方法如下：

●　removeListener(eventName,listener)：删除指定名称的监听事件。

●　removeAllListeners([eventName])：删除全部监听事件。

下面通过一个实例，演示一下如何使用 Node.js 中删除监听事件的方法。

[实例 12.6]

（源码位置：资源包 \Code\12\06）

删除指定的监听事件

打开 WebStorm 编辑器，创建一个 index.js 文件，该实例在实例 12.4 的基础上修改，将要添加到监听事件的回调函数单独定义，然后添加到 event 监听事件并触发。这里需要注意的是，在触发完监听事件后，使用 removeListener 方法删除了该监听事件，并通过输出删除前后的监听事件名称进行对比。代码如下：

```
01  // 引入 events 模块
02  var events = require('events');
03  // 生成 EventEmitter 对象
04  var custom = new events.EventEmitter();
05  function listener() {
06      console.log(' 触发监听事件! ');
07  }
08  // 添加监听事件 event
09  custom.on('event', listener);
10  // 主动触发监听事件 event
11  custom.emit('event');
12  console.log(custom.eventNames());          // 输出移除前的监听事件名称
13  custom.removeListener('event',listener)    // 移除 event 事件
14  console.log(custom.eventNames());          // 输出移除后的监听事件名称
```

👑 技巧：

在 EventEmitter 中还提供了 off(eventName, listener) 方法，该方法实际上相当于 removeListener 方法的别名，也可以删除指定名称的监听事件，其使用方法与 removeListener 完全一样。

运行程序，效果如图 12.7 所示。

图 12.7　删除指定的监听事件

👑 注意：

在使用 removeListener 方法删除监听事件时，如果同一个事件监听器被多次添加到指定 eventName 的监听器数组中，则必须多次调用 removeListener 方法才能移除所有实例。例如，上面的代码修改如下：

```
01      // 引入 events 模块
02  var events = require('events');
03      // 生成 EventEmitter 对象
04  var custom = new events.EventEmitter();
05  function listener() {
06      console.log(' 触发监听事件! ');
07  }
08  // 添加监听事件 event
09  custom.on('event', listener);
10  /*  多次添加同一个事件 */
11  custom.on('event', listener);
12  custom.on('event', listener);
13  custom.on('event', listener);
```

```
14    // 主动触发监听事件 event
15    custom.emit('event');
16    console.log(custom.eventNames());              // 输出移除前的监听事件名称
17    custom.removeListener('event',listener);       // 移除 event 事件
18    console.log(custom.eventNames());              // 输出移除后的监听事件名称
```

上面的代码中为 enent 事件添加了 4 次 listener 回调函数，但下次只使用 removeListener 移除了一次 event 事件，则上面的代码运行时，效果如图 12.8 所示。

图 12.8　使用 removeListener 方法移除多次添加的事件时的效果

观察图 12.8 可以看出，移除前后，event 事件仍然存在，说明使用 removeListener 并没有完全移除多次添加的 event 事件，这时，如果想要完全移除 event 事件，可以使用 removeListener 方法移除 4 次，也可以直接使用 removeAllListeners 移除所有的监听事件，代码如下：

```
custom.removeAllListeners('event'); // 移除所有 event 事件
```

 # 本章知识思维导图

第 13 章

程序调试与异常处理

本章学习目标

- 掌握使用 console.log() 调试程序的方法。
- 熟练掌握如何使用 WebStorm 调试程序。
- 掌握如何使用 throw 关键字抛出异常。
- 掌握 Error 错误对象的使用。
- 掌握使用 try…catch 语句捕获异常的方法。
- 熟悉如何在异步程序中进行异常处理。

13.1 使用 console.log() 调试程序

console.log() 方法用于在控制台中输出信息，其语法格式如下：

```
console.log(message)
```

参数 message 是一个字符串，表示要在控制台上显示的信息。

console.log() 方法对于开发过程进行测试很有帮助，例如，可以通过该方法输出捕获到的异常信息，或者输出提示信息，从而判断程序出现的具体错误；另外，也可以使用该方法输出程序执行过程中某变量的值，从而判断是否符合逻辑。

例如，下面的代码计算 1 ～ 10 的数字和，在循环计算过程中使用 console.log() 方法输出每次计算的结果，代码如下：

```
01  result=0
02  for (i=1;i<=10;i++) {
03      result += i
04      console.log(' 第 %d 次循环结果: %d', i , result)
05  }
06  console.log(' 最终结果: %d',result)
```

📖 技巧：

上面的代码中使用 console.log() 方法输出日志时，用到 %d，这是一个占位符号，表示整数，除了该符号，Node.js 中还支持其他的一些占位符，分别如下：

① %s：代表字符串；

② %i：代表整数，与 %d 一样；

③ %f：代表浮点数；

④ %o：代表对象的超链接。

效果如图 13.1 所示。

从图 13.1 可以看出，这里使用了 console.log() 方法调试程序，输出每次的结果，并且从结果可以看出一共循环执行了多少次，这在开发程序时是非常有助于开发人员检查代码逻辑错误的。除了上面使用的 console.log() 方法，console 对象还提供了其他几种方法，用来在控制台中输出信息，分别如下：

- console.info()：用于输出提示性信息。
- console.error()：用于输出错误信息。
- console.warn()：用于输出警示信息。
- console.debug()：用于输出调试信息。

图 13.1 使用 console.log() 调试程序

13.2 使用 WebStorm 调试程序

WebStorm 是最常用的 Node.js 开发工具之一，其本身带有强大的程序调试功能，最常用的是断点操作，本节将对如何使用 WebStorm 调试 Node.js 程序进行讲解。

13.2.1 插入断点

断点通知调试器，使应用程序在某点上（暂停执行）或某情况发生时中断。发生中断时，称程序和调试器处于中断模式。进入中断模式并不会终止或结束程序的执行，所有元素（如函数、变量和对象）都保留在内存中。执行可以在任何时候继续。

插入断点有两种方法，分别如下：

① 在要设置断点的代码行旁边的空白处单击鼠标左键，如图 13.2 所示。

② 将鼠标定位到要插入断点的代码行，然后在 WebStorm 的菜单栏中选择"Run"→"Toggle Breakpoint"菜单下的相应菜单，如图 13.3 所示。

图 13.2　在代码的左侧空白处单击鼠标左键

"Toggle Breakpoint"菜单下有 3 个断点相关的菜单，它们的介绍分别如下：

● Restore Breakpoint：还原断点，该方法可以插入断点，也可以恢复上一个断点。
● Line Breakpoint：行断点，最常用的断点，与第一种方式插入的断点相同。
● Temporary Line BreakPoint：临时行断点。

图 13.3　通过选择相应菜单插入断点

插入断点后，就会在设置断点的行旁边的空白处出现一个红色圆点，并且该行代码也呈高亮显示，如图 13.4 所示。

图 13.4　插入断点后的效果

13.2.2 删除断点

删除断点主要有两种方法，分别如下：

① 鼠标左键单击设置了断点的代码行左侧的红色圆点。

② 将鼠标定位到要插入断点的代码行，然后在 WebStorm 的菜单栏中选择"Run"→"Toggle Breakpoint"菜单下的相应菜单。

13.2.3 禁用断点

断点插入后，为了后期程序的调试，可以在不删除断点的情况下跳过设置的断点，即禁用断点。禁用断点有两种方法，分别如下：

① 在插入的断点上单击鼠标右键，在弹出的对话框中取消"Enabled"复选框的选中状

态，如图 13.5 所示。

② 将鼠标定位到插入断点的代码行，然后在 WebStorm 的菜单栏中选择"Run"→"Toggle Breakpoint"→"Toggle Breakpoint Enabled"菜单，如图 13.6 所示。

👑 说明：

　　上面的第二种禁用断点的方式只适用于使用菜单插入的断点。

图 13.5　取消"Enabled"复选框的选中状态

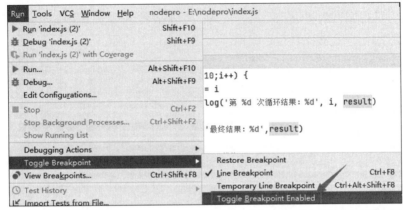

图 13.6　选择"Run"→"Toggle Breakpoint"→"Toggle Breakpoint Enabled"菜单

禁用后的断点变成了一个空心的红色圆圈，效果如图 13.7 所示。

图 13.7　禁用断点后的效果

13.2.4　断点调试

插入断点后，要使断点有效，需要以 Debug 模式调试程序。以 Debug 模式调试程序的方法有两种，分别如下：

① 在代码空白处单击鼠标右键，在弹出的快捷菜单中选择"Debug***"，如图 13.8 所示。

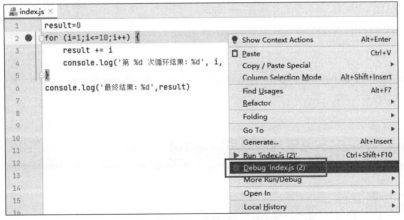

图 13.8　在右键菜单中选择"Debug ***"

② 打开要调试的代码文件，在 WebStorm 的菜单栏中选择"Run"→"Debug"菜单，

如图 13.9 所示。

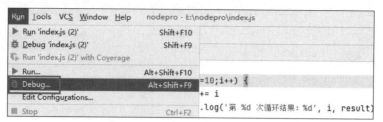

图 13.9　在菜单栏中选择 "Run" → "Debug"

以上面的方法启动程序的调试后，程序运行到断点处会自动停止，并且断点所在行前面的符号切换为正在调试的状态，另外，在 WebStorm 的下半部分会显示调试器，其中可以查看调试相关的信息、变量或者对象的值等，如图 13.10 所示。

图 13.10　处于 Debug 调试状态下的程序

在 WebStorm 的调试器中最常用的是调试工具栏，通过调试工具栏可以对程序代码进行不同的调试操作，如图 13.11 所示。

图 13.11　调试工具栏

👑 说明：

　　逐过程执行会使代码进入自定义的方法，而强制逐过程执行可以使代码进入所有方法，包括 Node.js 自身的方法。

13.3　Node.js 程序异常处理

13.3.1　使用 throw 关键字抛出异常

throw 关键字用于抛出一个异常，使用它可以在特定的情形下自行抛出异常。throw 语句的基本格式如下：

```
throw value
```

参数 value 表示抛出的异常，它的值可以是任何 JavaScript 类型的值（包括字符串、数字或对象等），例如，在 JavaScript 代码中使用下面的代码抛出不同类型的异常都是合法的。

```
01    throw " 程序出错了 ";              // 抛出了一个值为字符串的异常
02    throw 1;                        // 抛出了一个值为整数 1 的异常
03    throw true;                     // 抛出了一个值为 true 的异常
```

但在 Node.js 中，通常不抛出这些类型的值，而仅抛出 Error 对象，例如下面的代码。

```
throw new Error(' 程序出错了 ')
```

13.3.2　Error 错误对象

上面在使用 throw 抛出异常时讲到了，在 Node.js 中通常抛出 Error 对象，那么 Error 对象是什么呢？

Error 对象是一个错误对象，它由 Error 核心模块提供，当使用 Error 对象时，并不表明错误发生的具体情况，它会捕获堆栈跟踪，详细说明实例化 Error 的代码点，并提供所发生错误的描述文本。Error 对象的使用方法如下：

```
new Error(message)
```

参数 message 表示要显示的错误文本信息。

Error 对象提供了一些属性，用于获取错误相关的信息，其常用属性如下：

● name 属性：获取错误的类型名称，比如内置错误类型 "TypeError" 等。
● message 属性：获取到错误文本信息。
● stack 属性：获取代码中 Error 被实例化的位置。

Error 类是 Node.js 中所有错误类的基类，其常用子类及说明如表 13.1 所示。

表 13.1　Error 类的常用子类及说明

错误类	说明
AssertionError类	表明断言错误
RangeError类	表明提供的参数不在函数的可接受值的集合或范围内，无论是一个数字范围，还是在给定的函数参数的选项的集合之外
ReferenceError类	表明试图访问一个未定义的变量，此类错误通常表明代码有拼写错误或程序已损坏
SyntaxError类	表明程序不是有效的 JavaScript，这些错误可能仅在代码评估的结果中产生和传播
SystemError类	表明 Node.js 在运行时环境中发生异常时会生成系统错误，这通常发生在应用程序违反操作系统约束时，例如，如果应用程序试图读取不存在的文件，则会发生系统错误

例如，下面的代码定义一个代码块，其中通过实例化 Error 对象创建了一个异常，并使用 throw 关键字进行了抛出。

```
01    // 模拟同步代码块内出现异常
02    let syncError = () => {
03        throw new Error(' 同步异常 ')
04    }
```

13.3.3 使用 try…catch 捕获异常

异常定义完之后，需要在程序中捕获，这时需要使用 try…catch 语句。try…catch 语句允许在 try 后面的大括号 "{}" 中放置可能发生异常情况的程序代码，对这些程序代码进行监控。在catch 后面的大括号中则放置处理异常的程序代码。try…catch 语句的基本语法如下：

```
try {
    // 可能会出错的代码，出错时抛出一个错误
} catch (e) {
    // 处理异常代码
}
```

参数 e 表示捕获的异常值。

例如，下面的代码使用 try…catch 捕获上面的示例代码中抛出的异常信息。

```
01  try {
02      syncError()
03  } catch (e) {
04      console.log(e.message)
05  }
06  console.log(' 异常被捕获 ')
```

程序运行如下：

```
同步异常
异常被捕获
```

👑 说明：

　　在开发程序时，如果遇到需要处理多种异常信息的情况时，可以在一个 try 代码块后面跟多个 catch 代码块，这里需要注意的是，如果使用了多个 catch 代码块，则 catch 代码块中的异常类顺序是先子类后父类。

完整的异常处理语句应该包含 finally 代码块，通常情况下，无论程序中有无异常产生，finally 代码块中的代码都会被执行，其常用语法如下：

```
try{
    // 可能会出错的代码，出错时抛出一个错误
}catch(e){
    // 处理异常代码
}finally{
    // 代码
}
```

使用 try…catch…finally 语句时，不管 try 块内有没有抛出错误，finally 语句块总会被执行。如果 try 块内发生错误，finally 块将在 catch 块之后被执行；如果没有发生错误，将跳过 catch 块，直接执行 finally 块中的代码。

👑 注意：

　　使用异常处理语句时，可以不写 catch 块，比如写成 try…finally 的形式，但需要注意的是，try 块后必须至少跟一个 catch 或 finally，不能只写 try。

例如，使用同步方式读取一个文件，并使用 try…catch 语句捕获文件不存在时的错误，最后在 finally 语句块内输出 "执行完毕" 的提示，代码如下：

```
01  const fs=require("fs")
02  try{
03      var data = fs.readFileSync("test.txt", {"encoding":"utf8"})
```

```
04    } catch (err) {
05        console.log(" 文件不存在 ")
06        throw err;
07    } finally {
08        console.log(" 执行完毕 !")
09    }
```

运行结果如下：

```
文件不存在
执行完毕 !
ENOENT: no such file or directory, open 'test.txt'
```

13.4　异步程序中的异常处理

前面讲解的都是同步程序的异常捕获，如果是异步程序出现异常，该如何捕获呢？例如，下面的代码定义了一个异步代码块，然后使用 try…catch 捕获，代码如下：

```
01    // 模拟异步代码块内出现异常
02    let asyncError = () => {
03        setTimeout(function () {
04            throw new Error(' 异步异常 ')
05        }, 100)
06    }
07    try {
08        asyncError()
09    } catch (e) {
10        /* 异常无法被捕获，导致进程退出 */
11        console.log(e.message)
12    }
```

运行上面的代码，不会出现任何结果，这说明上面的异步代码块中抛出的异常并没有被 try…catch 捕获到。

上面是一个简单的 JavaScript 异步捕获程序，那么对于 Node.js 中的异步程序（比如 Promise、async/await），可以正常捕获其中的异常吗？例如，使用 Promise 异步程序捕获上面代码中的异步异常，代码如下：

```
01    new Promise((resolve, reject) => {
02        asyncError()
03    })
04        .then(() => {
05        })
06        .catch((e) => {
07            /* 异常无法被捕获，导致进程退出 */
08            console.log(e.message)
09        })
```

运行程序，结果如图 13.12 所示。

同样的道理，使用 async/await 异步程序捕获上面代码中的异步异常，代码如下：

```
01    (async function () {
02        try {
03            await asyncError()
04        } catch (e) {
```

```
05          console.log(e.message)                    // 处理异常
06       }
07    })()
```

图13.12　使用 Promise 异步程序捕获异步异常时的错误

运行程序，也会出现如图 13.12 所示的错误提示。

通过以上示例代码可以看出，异步代码中的异常是无法使用上面的方法捕获的，那么，如何捕获异步程序中的异常呢？ Node.js 中提供了两种方法，用于捕获异步程序中的异常，分别如下：

（1）process 方式

通过监听 process 对象上的 uncaughtException 事件，可以捕获所有的异常信息，包括同步代码块中的异常和异步代码块中的异常。例如，下面的代码用来捕获本节开始定义的异步异常。

```
01    process.on('uncaughtException', function (e) {
02        console.log(e.message)                    // 处理异常
03    });
04    asyncError()
```

（2）domain 方式

使用 domain 模块的 on 方法处理异步代码块中的异常，代码如下：

```
01    let domain = require('domain')
02    let d = domain.create()
03    d.on('error', function (e) {
04        console.log(e.message)                    // 处理异常
05    })
06    d.run(asyncError)
```

👑 技巧：

使用 process 方式和 domain 方式都可以捕获异步代码块中的异常，但 process 方式只适用于记录异常信息的场合，其他场合推荐使用 domain 方式。

 ## 本章知识思维导图

第3篇 异步编程与事件篇

Node.js

从零开始学　Node.js

第4篇

框架及数据应用篇

第 14 章

express 模块基础

 本章学习目标

- 掌握 express 模块的基本使用方法。
- 熟悉为什么要使用中间件。
- 掌握 express 模块中常用的几种中间件。
- 熟悉 RESTful Web 服务的实现及使用。

14.1 认识 express 模块

express 模块与 http 模块很相似，都可以创建服务器。不同之处在于，express 模块将更多功能封装起来，让 Web 应用开发更加便捷。本节将讲解如何使用 express 模块创建 Web 服务器，以及 express 模块中请求和响应的方法。

14.1.1 创建 Web 服务器

express 模块是外部的第三方模块，使用之前，首先需要使用 npm 命令下载安装 express 模块。具体命令如下：

```
npm install express@4
```

👑 注意：

express 模块的版本变化非常快，本书将使用目前比较稳定的 4.×.× 版本，所以安装 express 模块时，后面跟了"@4"，如果不带该后缀，则会自动下载安装 express 模块的最新版本。

express 模块安装完后，下面讲解如何使用它创建一个 Web 服务器。具体操作如下：

① 打开 WebStorm 编辑器，创建 js.js 文件。引入 express 模块后，使用 express() 方法创建一个 Web 服务器，然后通过 use() 方法监听请求与响应事件。代码如下：

```
01    // 引入 express 模块
02    var express = require('express');
03    // 创建服务器
04    var app = express();
05    // 监听请求事件
06    app.use(function (request, response) {
07        response.writeHead(200, { 'Content-Type': 'text/html' });
08        response.end('<h1>Hello express</h1>');
09    });
10    // 启动服务器
11    app.listen(52273, function () {
12        console.log(" 服务器监听地址是 http://127.0.0.1:52273");
13    });
```

② 代码完成后，打开 cmd 控制台，运行该文件，其运行结果如图 14.1 所示。

③ 打开浏览器（推荐最新的谷歌浏览器），在地址栏中输入 http://127.0.0.1:52273/ 后，按回车键，可以看到如图 14.2 所示的界面效果。

图 14.1 启动服务器

图 14.2 客户端响应信息

14.1.2 express 模块中的响应对象

使用 express 模块创建 Web 服务器后，express 模块提供了 request 对象和 response 对象，来完成客户端的请求操作和服务端的响应操作。本节先来学习 response 响应对象，其常用

方法及说明如表 14.1 所示。

表 14.1　response 对象中的方法

方法	说明
response.send([body])	根据参数类型，返回对应数据
response.json([body])	返回 JSON 数据
response.jsonp([body])	返回 JSONP 数据
response.redirect([status,]path)	强制跳转指定页面

这里以 response.send([body]) 方法为例，使用 send() 方法，根据参数数据类型的不同，向客户端响应不同的数据。参数类型如表 14.2 所示。

表 14.2　send() 方法中的参数

数据类型	说明
字符串	HTML
数组	JSON
对象	JSON

 [实例 14.1]

（源码位置：资源包 \Code\14\01）

实现向客户端响应数组信息

使用 express 模块，向客户端响应数组信息。具体操作步骤如下：

① 打开 WebStorm 编辑器，创建 js.js 文件。引入 express 模块后，使用 express() 方法创建一个 Web 服务器，然后使用 use() 方法创建数组输出到客户端。编写代码如下：

```
01    // 引入 express 模块
02    var express = require('express');
03    // 创建服务器
04    var app = express();
05    // 监听请求与响应
06    app.use(function (request, response) {
07        // 创建数据
08        var output = [];
09        for (var i = 0; i < 3; i++) {
10            output.push({
11                count: i,
12                name: 'name - ' + i
13            });
14        }
15        // 响应信息
16        response.send(output);
17    });
18    // 启动服务器
19    app.listen(52273, function () {
20        console.log(' 服务器监听地址在 http://127.0.0.1:52273');
21    });
```

② 打开 cmd 控制台，运行 js.js 文件，运行效果如图 14.3 所示。

③ 打开浏览器（推荐最新的谷歌浏览器），在地址栏中输入 http://127.0.0.1:52273/ 后，按回车键，可以看到如图 14.4 所示的界面效果。

图 14.3　启动服务器

图 14.4　客户端响应数组信息

14.1.3　express 模块中的请求对象

express 模块中也提供了 request 对象，该对象封装了客户端请求的属性和方法，具体如表 14.3 所示。

表 14.3　request 对象中的属性和方法

属性 / 方法	说明
params 属性	返回路由参数
query 属性	返回请求变量
headers 属性	返回请求头信息
header() 方法	设置请求头信息
accepts(type) 方法	判断请求 accept 属性信息
is(type) 方法	判断请求 Content-Type 属性信息

 [实例 14.2]

（源码位置：资源包 \Code\14\02）

判断当前请求用户使用浏览器的类型

使用 request 对象中的 header() 方法，判断当前请求用户使用浏览器的类型，具体操作步骤如下：

① 打开 WebStorm 编辑器，创建 js.js 文件。引入 express 模块后，使用 express() 方法创建一个 Web 服务器，然后在 use() 方法中使用 request.header("User-Agent") 方法，输出请求客户端的 User-Agent 信息。编写代码如下：

```
01    // 引入 express 模块
02    var express = require('express');
03
04    // 创建服务器
05    var app = express();
06
07    // 监听请求和响应
08    app.use(function (request, response) {
09        // 输出客户端的 User-Agent
10        var agent = request.header('User-Agent');
11
12        // 判断客户端浏览器的类型
13        if (agent.toLowerCase().match(/chrome/)) {
14            // 响应信息
15            response.send('<h1>*_* 欢迎使用谷歌浏览器 </h1>');
16        } else {
17            // 响应信息
```

```
18              response.send('<h1>^_^ 您使用的不是谷歌浏览器, <br> 当然这并不影响浏览网页 </h1>');
19         }
20    });
21
22    // 启动服务器
23    app.listen(52273, function () {
24         console.log(' 服务器监听地址在 http://127.0.0.1:52273');
25    });
```

② 打开 cmd 控制台，运行本程序，效果如图 14.5 所示。

③ 分别打开谷歌浏览器和 IE 浏览器，在地址栏中输入 http://127.0.0.1:52273/ 后，按回车键，可以看到如图 14.6 所示的界面效果。

图 14.5　启动服务器

图 14.6　判断客户端浏览器类型

14.2　express 模块中的中间件

初步学会使用 express 模块后，细心的用户会发现，express 模块与 http 模块都可以创建 Web 服务器，不同之处是，express 模块使用 use() 方法监听请求与响应事件。那么问题来了，为什么要使用 use() 方法呢？这里涉及了 express 模块中的中间件技术，本节对 express 模块中的中间件进行详细讲解。

14.2.1　什么是中间件

use() 方法中的参数是 function(request，response，next){} 的形式，其中 next 表示一个函数，这个函数就被称作中间件。下面通过一个示例演示 express 中间件的使用，具体操作如下：

① 打开 WebStorm 编辑器，创建 js.js 文件。引入 express 模块后，使用 express() 方法创建一个 Web 服务器，然后使用 2 个 use() 方法创建了 2 个中间件。编写代码如下：

```
01    // 引入 express 模块
02    var express = require('express');
03    // 创建服务器
04    var app = express();
05    // 设置中间件 (1)
06    app.use(function (request, response, next) {
07         console.log(" 第一个中间件 ");
08         next();
09    });
```

```
10    // 设置中间件（2）
11    app.use(function (request, response, next) {
12        console.log(" 第二个中间件 ");
13        // 响应信息
14        response.writeHead(200, { 'Content-Type': 'text/html' });
15        response.end('<h2>express Basic</h2>');
16    });
17    // 启动服务器
18    app.listen(52273, function () {
19        console.log(' 服务器监听地址在 http://127.0.0.1:52273');
20    });
```

② 打开 cmd 控制台，运行 js.js 文件，就可以看到如图 14.7 所示的执行结果。

③ 打开浏览器（推荐最新的谷歌浏览器），在地址栏中输入 http://127.0.0.1:52273/ 后，按回车键，可以看到如图 14.8 所示的界面效果。

图 14.7　启动服务器

图 14.8　浏览器中的运行效果

④ 这时再查看 cmd 控制台中的信息，可以看到如图 14.9 所示的界面效果。

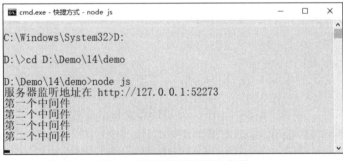

图 14.9　控制台的提示信息

通过上面的示例可以发现，express 模块中使用中间件的技术，可以在给客户端响应数据之前，不断处理请求的信息，所以把 use() 方法中的 next 函数称作中间件。

接下来，再通过一个示例说明，使用中间件技术处理的好处。具体操作如下：

① 打开 WebStorm 编辑器，创建 js.js 文件。引入 express 模块后，使用 express() 方法创建一个 Web 服务器，然后使用了两个 use() 方法，在第一个 use() 方法中，设置了中间件，也就是追加创建了变量数据。编写代码如下：

```
01    // 引入 express 模块
02    var express = require('express');
03    // 创建服务器
04    var app = express();
05    // 设置中间件
06    app.use(function (request, response, next) {
07        // 创建数据
08        request.number = 20;
```

```
09        response.number = 85;
10        next();
11    });
12    app.use(function (request, response, next) {
13        // 响应信息
14        response.send('<h1 style="color:green">' + request.number + ' : ' + response.number + '</h1>');
15    });
16    // 启动服务器
17    app.listen(52273, function () {
18        console.log('服务器监听地址在 http://127.0.0.1:52273');
19    });
```

② 打开 cmd 控制台，进入目录，输入 "node js1.js"，就可以看到如图 14.10 所示的执行结果。

③ 打开浏览器（推荐最新的谷歌浏览器），在地址栏中输入 http://127.0.0.1:52273/ 后，按回车键，可以看到如图 14.11 所示的界面效果。

图 14.10　启动服务器

图 14.11　判断客户端浏览器类型

有的读者会问，为什么要将两个 use() 方法分开写呢？把两个 use() 方法合在一起可不可以呢？这么处理的原因，是为了可以分离中间件。在实际编程中，代码数量和模块数量都很多，为了代码的高效，可以将常用的功能函数分离出来，做成中间件的形式，这样就可以让更多模块重复使用中间件。

express 模块中常用的中间件及说明如表 14.4 所示。

表 14.4　express 模块中常用的中间件

中间件	说明
router	处理页面间的路由
static	托管静态文件，如图片、CSS 文件和 JavaScript 文件等
morgan	日志组件
cookie parser	cookie 验证签名组件
body parser	对 post 请求进行解析
connect-multiparty	文件上传中间件

注意：
关于更多 express 模块中间件的信息，可以在网址 http://www.expressjs.com.cn/resources/middleware.html 中找到。

14.2.2　router 中间件

express 模块中使用 router 中间件，作为页面路由处理的中间件。在 http 模块中，通过使用 if 语句来处理页面的路由跳转，而使用 express 模块中的 router 中间件，可以在不使用

if 语句的情况下就能请求实现页面的路由跳转。router 中间件的方法如表 14.5 所示。

表 14.5　router 中间件的方法

方法	说明
get(path,callback[,callback])	处理 GET 请求
post(path,callback[,callback])	处理 POST 请求
pull(path,callback[,callback])	处理 PULL 请求
delete(path,callback[,callback])	处理 DELETE 请求
all(path,callback[,callback])	处理所有请求

下面演示 router 中间件的使用方法，具体操作如下：

① 打开 WebStorm 编辑器，创建 js2.js 文件。引入 express 模块后，使用 express() 方法创建一个 Web 服务器，这里通过使用 get() 方法设置页面的路由规则。编写代码如下：

```
01    // 引入 express 模块
02    var express = require('express');
03    // 创建服务器
04    var app = express();
05    // 设置路由
06    app.get('/page/:id', function (request, response) {
07        // 获取 request 变量
08        var name = request.params.id;
09        // 响应信息
10        response.send('<h2 style="color:red">' + name + ' Page</h2>');
11    });
12    // 启动服务器
13    app.listen(52273, function () {
14        console.log('服务器监听地址在 http://127.0.0.1:52273');
15    });
```

② 打开 cmd 控制台，进入目录，输入 "node js2.js" 命令，就可以看到如图 14.12 所示的执行结果。

③ 打开浏览器（推荐最新的谷歌浏览器），在地址栏中输入 http://127.0.0.1:52273/page/130 后，按回车键，可以看到如图 14.13 所示的界面效果。

图 14.12　启动服务器

图 14.13　router 中间件的使用

14.2.3　static 中间件

static 中间件是 express 模块内置的托管静态文件的中间件，可以非常方便地将图片、CSS 文件和 JavaScript 文件等资源引入到项目中，使用起来也非常简单方便。下面通过一个实例演示如何使用 static 中间件。

[实例 14.3]

（源码位置：资源包 \Code\14\03 ）

实现向客户端返回图片

本实例需要在项目中创建一个文件夹，名称为 image ；在该文件夹中存放一张图片，名为 view.jpg ；然后创建 js.js 文件，在该文件中，使用 express 模块创建 Web 服务器，public 文件夹是保存静态文件的文件夹，里面存放一张图片。具体代码如下：

```
01    var express = require('express');
02    // 创建服务器
03    var app = express();
04    // 使用 static 中间件
05    app.use(express.static(__dirname + '/image'));
06    app.use(function (request, response) {
07        // 响应信息
08        response.writeHead(200, {'Content-Type': 'text/html'});
09        response.end('<img src="/view.jpg" width="100%" />');
10    });
11    // 启动服务器
12    app.listen(52273, function () {
13        console.log(' 服务器地址在 http://127.0.0.1:52273');
14    });
```

代码编写完成后，打开 cmd 控制台，进入项目目录，输入"node js.js"启动程序，就可以看到如图 14.14 所示的执行结果。

打开浏览器（推荐最新的谷歌浏览器），在地址栏中输入 http://127.0.0.1:52273/ 后，按回车键，可以看到浏览器中的界面效果如图 14.15 所示。

图 14.14　启动服务器

图 14.15　向客户端返回图片

14.2.4　cookie parser 中间件

cookie parser 中间件主要用来处理 cookie 请求与响应，request 对象和 response 对象都提供了 cookie() 方法，由于 cookie parser 中间件不是 express 模块内置的中间件，因此需要通过 npm 命令下载安装，命令如下：

```
npm  install  cookie-parser
```

下面通过一个示例演示如何使用 cookie parser 中间件，具体操作如下：

① 打开 WebStorm 编辑器，创建 js3.js 文件。使用 cookie() 方法，设置 cookie 信息。编写代码如下：

```
01    // 引入模块
02    var express = require('express');
03    var cookieParser = require('cookie-parser');
04    // 创建服务器
05    var app = express();
06    // 设置 cookie parser 中间件
07    app.use(cookieParser());
08    //// 设置路由配置
09
10    app.get('/', function (request, response) {
11        // 创建 cookie
12        response.cookie('string', 'cookie');
13        response.cookie('json', {
14            name: 'cookie',
15            property: 'delicious'
16        })
17        response.send(request.cookies);
18        app.get('/get', function (request, response) {
19            // 响应信息
20            response.send(request.cookies);
21        });
22    });
23    // 启动服务器
24    app.listen(52273, function () {
25        console.log(' 服务器地址在 http://127.0.0.1:52273');
26    });
```

② 打开 cmd 控制台，运行该程序，其效果如图 14.16 所示。

③ 打开浏览器，在地址栏中输入 http://127.0.0.1:52273 后，按回车键，可以看到浏览器中的界面效果如图 14.17 所示。

图 14.16　启动服务器

图 14.17　向客户端返回 cookie 信息

14.2.5　body parser 中间件

body parser 中间件主要用来处理 PSOT 请求数据，如果想使用 body parser 中间件，需要对 request 对象添加 body 属性。body parser 中间件不是 express 对象内置的中间件，首先使用 npm 命令下载安装，命令如下：

```
npm install body-parser
```

[实例 14.4]

（源码位置：资源包 \Code\14\04）

使用中间件实现登录验证功能

使用 cookie parser 中间件和 body parser 中间件，完成登录验证的功能。实现本实例需要的文件有 js.js 文件和 login.html 文件，具体操作步骤如下：

① 打开 WebStorm 编辑器，创建 js.js 文件。编写代码如下：

```
01   var fs = require('fs');
02   var express = require('express');
03   var cookieParser = require('cookie-parser');
04   var bodyParser = require('body-parser');
05
06   // 创建服务器
07   var app = express();
08   // 设置中间件
09   app.use(cookieParser());
10   app.use(bodyParser.urlencoded({ extended: false }));
11
12   // 设置路由配置
13   app.get('/', function (request, response) {
14       if (request.cookies.auth) {
15           response.send('<h1 style="color:red;text-align: center">登录成功</h1>');
16       } else {
17           response.redirect('/login');
18       }
19   });
20
21   app.get('/login', function (request, response) {
22       fs.readFile('login.html', function (error, data) {
23           response.send(data.toString());
24       });
25   });
26
27   app.post('/login', function (request, response) {
28       // 创建 cookie
29       var login = request.body.login;
30       var pass = request.body.pass;
31       // console 打印
32       console.log(login, password);
33       console.log(request.body);
34
35       // 判断登录是否成功
36       if (login == 'mingrisoft' && pass == '123456') {
37           // 登录成功
38           response.cookie('auth', true);
39           response.redirect('/');
40       } else {
41           // 登录失败
42           response.redirect('/login');
43       }
44   });
45
46   // 启动服务器
47   app.listen(52273, function () {
48       console.log(' 服务器监听地址是 http://127.0.0.1:52273');
49   });
```

② 在 WebStorm 编辑器，创建 login.html 文件。编写代码如下：

```
01   <!DOCTYPE html>
02   <html>
03   <head>
04       <meta charset="utf-8">
05       <title> 登录页面 </title>
06   </head>
07   <body>
08   <form method="post">
```

```
09          <fieldset style="width: 250px;margin: 0 auto;padding:20px">
10          <legend style="color:#ff5722"> 管理员登录 </legend>
11          <table>
12              <tr>
13                  <td><label for="user"> 账     号 :</label></td>
14                  <td><input type="text" name="login" id="user"/></td>
15              </tr>
16              <tr height="40">
17                  <td><label for="pass"> 密     码: </label></td>
18                  <td><input type="pass" name="pass" id="pass"/></td>
19              </tr>
20              <tr>
21                  <td colspan="2" align="center">
22                       <input type="submit" style="background: #41d7ea;width: 85px;height:
    25px;border: 1px solid #e0ac5e;outline: none;border-radius: 5px;"/>
23                  </td>
24              </tr>
25          </table>
26          </fieldset>
27      </form>
28      </body>
29      </html>
```

③ 打开 cmd 控制台，进入项目目录，输入 "node js.js"，就可以看到如图 14.18 所示的执行结果。

④ 打开浏览器（推荐最新的谷歌浏览器），在地址栏中输入 http://127.0.0.1:52273/ 后，按回车键，可以看到浏览器中显示为一个管理员登录表单，在表单中输入账号 (mingrisoft) 和密码（123456），如图 14.19 所示。

图 14.18　启动服务器

⑤ 输入完成后，单击 "提交" 按钮，可看到效果如图 14.20 所示。

图 14.19　显示 login.html 界面

图 14.20　登录成功界面

14.3　实现 RESTful Web 服务

RESTful Web 服务就是按照 RESTful 的统一标准来开发 Web 应用。例如，表 14.6 是用户信息的 RESTful Web 服务标准。

表14.6　用户信息的 RESTful Web 服务

路径	说明
GET /user	表示查询所有的用户信息
GET /user/273	表示查询ID等于273的用户信息
POST /user	表示添加一条用户信息
PUT /user/273	修改ID等于273的用户信息
DELETE /user/273	表示删除ID等于273的用户信息

下面以用户信息为例，学习如何使用 express 模块完成一个简单的 RESTful Web 服务。

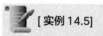 [实例 14.5]　　　　　　　　　　　　　　　　　（源码位置：资源包 \Code\14\05）

实现用户信息的 RESTful 服务

实现本实例需要完成以下步骤：

① 创建数据库；

② 使用 GET 请求获取数据；

③ 使用 POST 请求添加数据。

下面分别介绍以上步骤的具体实现方法。

14.3.1　创建数据库

首先如果想操作数据的话，就需要有一个存储数据的地方，一般使用数据库。这里先暂用 JavaScript 代码创建一个虚拟的数据库。具体操作如下：

① 打开 WebStorm 编辑器，在项目文件夹中创建js4.js 文件，将项目的骨架结构搭建好。编写代码如下：

```
01    // 引入模块
02    var fs = require('fs');
03    var express = require('express');
04    var bodyParser = require('body-parser');
05    // 创建虚拟数据库
06    var DummyDB = (function () {
07
08    })();
09
10    // 创建服务器
11    var app = express();
12
13    // 设置中间件
14    app.use(bodyParser.urlencoded({
15        extended: false
16    }));
17
18    // 设置路由
19    app.get('/user', function (request, response) {
20
21    });
22
23    app.get('/user/:id', function (request, response) {
24
25    });
```

```
26    app.get('/addUser', function (request, response) {
27
28    });
29    app.post('/addUser', function (request, response) {
30
31    });
32    app.put('/user/:id', function (request, response) {
33
34    });
35    app.delete('/user/:id', function (request, response) {
36
37    });
38    // 启动服务器
39    app.listen(52273, function () {
40
41    });
```

② 接下来，继续完善虚拟数据库的创建。在 js4.js 文件中，编写代码如下：

```
01    // 创建虚拟数据库
02    var DummyDB = (function () {
03        // 声明变量
04        var DummyDB = {};
05        var storage = [];
06        var count = 1;
07        // 查询数据库
08        DummyDB.get = function (id) {
09            if (id) {
10                // 变量的数据类型转换
11                id = (typeof id == 'string') ? Number(id) : id;
12                // 存储变量
13                for (var i in storage) if (storage[i].id == id) {
14                    return storage[i];
15                }
16            } else {
17                return storage;
18            }
19        };
20        // 添加数据
21        DummyDB.insert = function (data) {
22            data.id = count++;
23            storage.push(data);
24            return data;
25        };
26        // 删除数据
27        DummyDB.remove = function (id) {
28            // 变量的数据类型转换
29            id = (typeof id == 'string') ? Number(id) : id;
30            // 删除操作
31            for (var i in storage) if (storage[i].id == id) {
32                // 删除数据
33                storage.splice(i, 1);
34                // 删除成功
35                return true;
36            }
37            // 删除失败
38            return false;
39        };
40
41        // 返回数据库
42        return DummyDB;
43    })();
```

14.3.2 实现 GET 请求

虚拟数据库创建完毕后，首先添加需要查询数据的 GET 请求的方法实现。具体操作如下：

① 在 js4.js 文件中，继续完善 app.post() 方法的代码编写。编写代码如下：

```
01    // 设置路由
02    app.get('/user', function (request, response) {
03        response.send(DummyDB.get());
04    });
05
06    app.get('/user/:id', function (request, response) {
07        response.send(DummyDB.get(request.params.id));
08    });
```

② 打开 cmd 控制台，进入项目目录，输入 "node js4.js"，就可以看到如图 14.21 所示的执行结果。

③ 打开浏览器，在地址栏中输入 http://127.0.0.1:52273/user 后，按回车键，可以看到浏览器中的界面效果如图 14.22 所示，此时数据库中没有任何用户信息。

图 14.21　启动服务器

图 14.22　GET 请求查询用户信息

14.3.3 实现 POST 请求

虚拟数据库创建完毕后，此时数据库中没有任何数据，需要添加 POST 请求的方法实现。具体操作如下：

① 在 js4.js 文件中，继续完善 app.post() 方法的代码编写。编写代码如下：

```
01    app.get('/addUser', function (request, response) {
02        fs.readFile('addUser.html', function (error, data) {
03            response.send(data.toString());
04        });
05    });
06    app.post('/addUser', function (request, response) {
07        // 声明变量
08        var name = request.body.name;
09        var pass = request.body.pass;
10
11        // 添加数据
12        if (name && pass) {
13            response.send(DummyDB.insert({
14                name: name,
15                pass: pass
16            }));
17        } else {
18            throw new Error('error');
```

```
19          }
20      });
21
```

② 在 WebStorm 编辑器，创建 addUser.html 文件。编写代码如下：

```
01  <!DOCTYPE html>
02  <html>
03  <head>
04      <meta charset="utf-8">
05      <title>add User</title>
06  </head>
07  <body>
08  <form method="post">
09      <fieldset style="width: 250px;margin: 0 auto;padding:20px">
10          <legend style="color:#ff5722">登录账户 </legend>
11          <table>
12              <tr>
13                  <td><label>用户名: </label></td>
14                  <td><input type="text" name="name"/></td>
15              </tr>
16              <tr height="40">
17                  <td><label>密     码: </label></td>
18                  <td><input type="password" name="pass"/></td>
19              </tr>
20              <tr>
21                  <td colspan="2" align="center">
22                      <input type="submit"
23                              style="background: #41d7ea;width: 85px;height: 25px;border: 1px
    solid #e0ac5e;outline: none;border-radius: 5px;"/>
24                  </td>
25              </tr>
26          </table>
27      </fieldset>
28  </form>
29  </body>
30  </html>
```

③ 打开 cmd 控制台，进入项目目录，输入"node js4.js"，就可以看到如图 14.23 所示的执行结果。

④ 打开浏览器（推荐最新的谷歌浏览器），在地址栏中输入 http://127.0.0.1:52273/addUser 后，按回车键，进入 addUser.html 页面，添加完用户信息后，可以看到浏览器中的界面效果如图 14.24 所示。

图 14.23　启动服务器

图 14.24　POST 请求添加用户信息

下面继续通过实例巩固使用 RESTful Web 服务开发 Web 应用。

[实例 14.6]

实现 JSON 文件的 RESTful Web 服务

实现本实例需要编写的文件有 user.json 文件和 js.js 文件，其中 user.json 是用户信息的 JSON 格式，具体步骤如下：

① 打开 WebStorm 编辑器，创建 js.js 文件。在该文件中，创建 app 对象，然后通过 listen() 方法启动服务器，监听端口为 52273，并且使用 get() 方法监听 url 为 listUser 客户端的提交，具体代码如下：

```
01  // 引入模块
02  var fs = require('fs');
03  var express = require('express');
04  var bodyParser = require('body-parser');
05  // 创建服务器
06  var app = express();
07  // 设置中间件
08  app.use(bodyParser.urlencoded({
09      extended: false
10  }));
11  // 设置路由
12  app.get('/listUsers', function (req, res) {
13      fs.readFile( __dirname + "/" + "users.json", 'utf8', function (err, data) {
14          console.log( data );
15          res.end( data );
16      });
17  });
18  // 启动服务器
19  app.listen(52273, function () {
20      console.log(' 服务器监听地址是 http://127.0.0.1:52273');
21  });
```

② 创建 users.json 文件，该文件中以 JSON 格式存储用户信息，具体代码如下：

```
01  {
02    "user1" : {
03      "name" : "mahesh",
04      "password" : "password1",
05      "profession" : "teacher",
06      "id": 1
07    },
08    "user2" : {
09      "name" : "suresh",
10      "password" : "password2",
11      "profession" : "librarian",
12      "id": 2
13    },
14    "user3" : {
15      "name" : "ramesh",
16      "password" : "password3",
17      "profession" : "clerk",
18      "id": 3
19    }
20  }
```

③ 编写完成后，打开控制台，使用 node 命令运行 js.js 文件，其效果如图 14.25 所示。

④ 打开浏览器，在地址栏中输入 http://127.0.0.1:52273/listUsers 后，按下回车键，可以看到浏览器中的界面效果如图 14.26 所示。

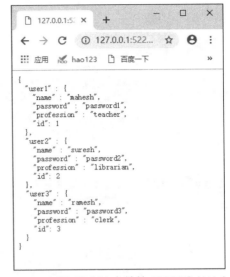

图 14.25　控制台运行结果

图 14.26　实现 JSON 文件的 RESTful Web 服务

 本章知识思维导图

第 15 章

express 高级应用之 express-generator

 本章学习目标

- 理解 express-generator 的作用。
- 熟练使用 express-generator 创建应用程序。
- 熟练使用 express-generator 搭建项目以及配置相关参数。

15.1 认识 express-generator 框架

前面介绍了 express 模块的基本应用，并且使用 express 模块编写程序时，都是手动编写代码，这在实际开发中比较耗时且效率低，这时可以使用 express-generator 模块，express-generator 模块是 express 的应用生成器，通过该模块，可以快速创建一个 express 的应用骨架，然后只需要配置相关参数，添加相关功能即可。

express 模块就好比一把菜刀，使用这把菜刀，可以做很多事情，比如切菜、切肉、切水果等，但是问题是，这些具体的操作都需要人工一样一样完成。而 express-generator 框架就好像一台机器，把菜、肉、水果之类的东西直接放入其中，人们只需要选择不同的功能按钮，直接就完成了 express 模块的任务操作。当然，解放双手的同时，还需要学习 express-generator 这台机器上不同的按钮功能。本节将对 express-generator 框架的使用进行讲解。

15.1.1 创建项目

express-generator 模块与 express 模块一样，都属于第三方模块，在使用 express-generator 之前，首先应该下载安装该模块。下载安装 express-generator 模块的命令如下：

```
npm install express-generator
```

下载完成以后，就可以使用 express-generator 来创建项目了。具体过程如下：

① 创建项目。创建项目时，首先需要使用 "cd + 项目路径" 命令来指定路径，然后使用命令 "express + 项目名称" 来创建项目。例如，图 15.1 所示为在指定路径 "D:\Demo\15\01" 中创建一个项目，名称为 "my_project"。

图 15.1 创建 HelloExpress 项目

② 完成后，控制台会显示项目的相关命令，如下载项目所需模块、启动项目等命令，如图 15.2 所示。

③ 此时，打开项目文件夹，可看到项目含有多个文件和文件夹，具体文件和文件夹的作用如图 15.3 所示。

图 15.2　项目创建成功后的控制台效果

图 15.3　项目文件夹目录

④ 接下来继续回到 cmd 控制台窗口，下载项目所需的第三方模块，首先进入项目，然后下载相关模块，具体如图 15.4 所示。

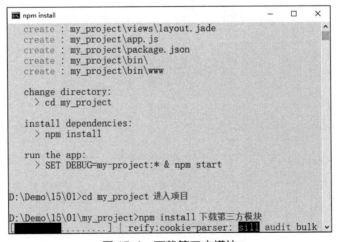

图 15.4　下载第三方模块

⑤ 完成后，使用命令"npm start"启动该项目，如图 15.5 所示，然后打开浏览器，输

入网址"http://127.0.0.1:3000"（初始端口号为 3000），然后按下回车键，可以看到浏览器中的效果如图 15.6 所示。

图 15.5　启动项目

图 15.6　浏览器运行效果

从图 15.6 可以看出，该项目是一个完整的、可以运行的项目，只是项目内容比较简单，接下来我们只需要添加项目的主体内容，然后根据需要修改项目的相关配置即可实现自己的项目。

15.1.2　设置项目参数

前面已经学习了如何使用 express-generator 框架创建一个项目。实际上，在创建项目时，还可以同时设定项目的各项参数，比如模板类型等。在 cmd 控制台，使用"express --help"命令，查看一下都有什么参数，如图 15.7 所示。

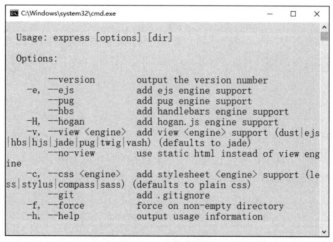

图 15.7　帮助命令

具体各参数信息如表 15.1 所示。

表 15.1　express 命令的参数信息

参数说明	说明
-h 或者 --help	输出帮助信息
-v 或者 --version	输出 Exp 框架的版本信息
-e 或者 --ejs	使用 ejs 模板类型
--hbs	使用 handlebars 引擎

续表

参数说明	说明
-h 或者 --Hogan	使用 hogan.js
-c<engine> 或者 --css<engine>	使用样式
--git	自动生成 .gitignore 文件
-f 或者 --force	强制创建项目

例如，要创建一个名称为 project 的项目，并且使用模板引擎为 ejs，那么创建项目的命令如下：

```
express -e project
```

15.2 express-generator 的初体验

上面已经了解了使用 express-generator 模块来创建项目，接下来我们来进行实际应用。

[实例 15.1]
（源码位置：资源包 \Code\15\01）

实现登录和退出功能

实现该项目，首先使用 express-generator 搭建项目框架，因为项目的名称为 login，所以具体命令如下：

```
express login
```

然后下载项目的相关模块，具体命令如下：

```
cd login
npm install
```

现在这个项目的骨架已经完成，接下来具体完成项目的实际功能。具体过程如下：

① 配置 app.js 文件。打开 app.js 页面，在该页面中进行修改项目的模板引擎、添加 express-session 中间件等操作，具体代码如下：

```
01    // 引入第三方模块
02    var createError = require('http-errors');
03    var express = require('express');
04    var path = require('path');
05    var logger = require('morgan');
06    var session = require('express-session');
07    var FileStore = require('session-file-store')(session);
08    var bodyParser = require('body-parser');
09    var cookieParser = require('cookie-parser');
10    // 引入自定义模块
11    var indexRouter = require('./routes/index');
12    var usersRouter = require('./routes/users');
13    // 创建服务器对象
14    var app = express();
15    var identityKey = 'skey';
16    var users = require('./users').items;
17    var findUser = function(name, password){
18      return users.find(function(item){
```

```
19        return item.name === name && item.password === password;
20      });
21    };
22    // 对服务器进行设置
23    app.set('views', path.join(__dirname, 'views'));
24    //app.set('view engine', 'ejs');
25    var ejs=require("ejs");
26    app.engine(".html",ejs.__express);
27    app.set("view engine","html")
28
29    // 设置中间件
30    app.use(logger('dev'));
31    app.use(express.json());
32    app.use(express.urlencoded({ extended: false }));
33    app.use(cookieParser());
34    app.use(express.static(path.join(__dirname, 'public')));
35    app.use(session({
36      name: identityKey,
37      secret: 'mingrisoft',            // 用来对 session id 相关的 cookie 进行签名
38      store: new FileStore(),  // 本地存储 session（文本文件，也可以选择其他 store，比如 redis 的）
39      saveUninitialized: false,        // 是否自动保存未初始化的会话，建议 false
40      resave: false,                   // 是否每次都重新保存会话，建议 false
41      cookie: {
42        maxAge: 1000 * 1000            // 有效期，单位是毫秒
43      }
44    }));
45    app.get('/', function(req, res, next){
46      var sess = req.session;
47      var loginUser = sess.loginUser;
48      var isLogined = !!loginUser;
49
50      res.render('index', {
51        isLogined: isLogined,
52        name: loginUser || ''
53      });
54    });
55    app.post('/login', function(req, res, next){
56      var sess = req.session;
57      var user = findUser(req.body.name, req.body.password);
58
59      if(user){
60        req.session.regenerate(function(err) {
61          if(err){
62            return res.json({ret_code: 2, ret_msg: '登录失败'});
63          }
64          req.session.loginUser = user.name;
65          res.json({ret_code: 0, ret_msg: '登录成功'});
66        });
67      }else{
68        res.json({ret_code: 1, ret_msg: '账号或密码错误'});
69      }
70    });
71    app.get('/logout', function(req, res, next){
72      req.session.destroy(function(err) {
73        if(err){
74          res.json({ret_code: 2, ret_msg: '退出登录失败'});
75          return;
76        }
77
78        // req.session.loginUser = null;
79        res.clearCookie(identityKey);
80        res.redirect('/');
```

```
81        });
82      });
83
84
85      // catch 404 and forward to error handler
86      app.use(function(req, res, next) {
87        next(createError(404));
88      });
89
90      // error handler
91      app.use(function(err, req, res, next) {
92        // set locals, only providing error in development
93        res.locals.message = err.message;
94        res.locals.error = req.app.get('env') === 'development' ? err : {};
95
96        // render the error page
97        res.status(err.status || 500);
98        res.render('error');
99      });
100
101     module.exports = app;
```

👑 说明：

常用的模板引擎有 ejs、pug(jade) 等，但是由于目前未介绍模板引擎的使用，因此这里暂时将模板引擎设置为 HTML，代码为上文中的第 25~27 行。

② 定义用户信息。由于本项目中没有使用数据库，因此新建 user.js 文件，在该文件中，添加用户名和密码，当用户输入的用户名和密码与该文件中的用户名和密码匹配时，页面显示当前登录用户。user.js 文件中的代码如下：

```
01    module.exports = {
02      items: [
03        {name: 'mingrisoft', password: '123456'}
04      ]
05    };
```

③ 修改客户端页面。由于在 app.js 页面中修改了页面的模板引擎为 HTML，因此需要将 views 文件夹中的 jade 文件的后缀修改为 html，然后打开 index.html，添加代码如下：

```
01    <!DOCTYPE html>
02    <html>
03    <head>
04        <title> 会话管理 </title>
05    </head>
06    <body>
07    <h2 style="text-align: center"> 会话管理 </h2>
08     <p id="loged"> 当前登录用户: <span style="color:red"><%= name %></span>, <a href="/logout"
    id="logout"> 退出登录 </a></p>
09      <fieldset style="width: 300px;text-align: center;margin: 10px auto;border:1px solid
    #4caf50" id="unlog">
10       <legend style="text-align: left"> 登录 </legend>
11       <form method="POST" action="/login">
12          <label style="display: block;margin-top: 20px">用户名 <input type="text" id="name"
    name="name" value=""/></label>
13            <label style="display: block;margin: 20px auto"> 密    码: <input
    type="password" id="password" name="password" value=""/></label>
14            <div style="text-align: center;margin-bottom: 10px"><input type="submit" value="
    登录 " id="login" style="background: #cddc39;border:1px solid #ff9800"/>
15            </div>
```

```
16        </form>
17    </fieldset>
18    <script type="text/javascript" src="/jquery-3.1.0.min.js"></script>
19    <script>
20        if (isLogined) {
21            $("#loged").css("display", "block")
22            $("#unlog").css("display", "none")
23        }
24        else {
25            $("#unlog").css("display", "block")
26            $("#loged").css("display", "none")
27        }
28    </script>
29    <script type="text/javascript">
30        $('#login').click(function (evt) {
31            evt.preventDefault();
32            $.ajax({
33                url: '/login',
34                type: 'POST',
35                data: {
36                    name: $('#name').val(),
37                    password: $('#password').val()
38                },
39                success: function (data) {
40                    if (data.ret_code === 0) {
41                        location.reload();
42                    }
43                }
44            });
45        });
46    </script>
47    </body>
48    </html>
```

④ 编写错误页面，将 error.jade 文件的后缀修改为 html，然后在该页面中设置错误信息，具体代码如下：

```
01    <!doctype html>
02    <html>
03    <head>
04        <meta charset="utf-8">
05        <title>出错了</title>
06    </head>
07    <body>
08    <script>
09        document.getElementById("mess").innerHTML=message;
10        document.getElementById("err").innerHTML=error;
11        document.getElementById("errt").innerHTML=error.stack;
12    </script>
13    </body>
14    </html>
```

⑤ 更改端口号。默认情况下，项目的端口号为 3000，用户也可以更改为其他端口号，更改端口号位置在 bin\www 目录中，这里将端口号修改为 52273。具体代码如下：

```
01    /**
02     * Get port from environment and store in Express.
03     */
04    var port = normalizePort(process.env.PORT || '52273');
05    app.set('port', port);
```

249

👑 说明:

该项目中使用了 express-session 和 session-fill-store，所以如果自己项目中没有这两个模块，需要使用 npm 命令下载。

⑥ 运行项目。首先打开控制台，启动项目，启动项目时，可以使用命令"npm start"，或者进入 bin 文件夹中，使用命令"node www"，然后打开浏览器，输入网址"http:\\127.0.0.1:52273"，看到初始效果如图 15.8 所示，然后输入用户名与密码，单击"登录"按钮，运行效果如图 15.9 所示。

图 15.8　客户端输入用户信息

图 15.9　显示登录用户

15.3　项目实战——选座购票

[实例 15.2]　　　　　　　　　　　　　　　（源码位置：资源包 \Code\15\02）

实现选座购票的功能

大家应该都有过网上购买电影票的经历吧。下面我们就使用 express-generator 框架相关技术，制作一个挑选座位的模块，效果如图 15.10 所示。

图 15.10　项目的界面效果

15.3.1　服务器端代码实现

① 首先打开 WebStorm 编辑器，创建 app.js 文件，在该文件中，引入相关模块，然后定义 seats 变量（影院的座位，1 表示未售出的座位；0 表示不是座位；2 表示该座位已售出），具体代码如下：

```
01    // 引入模块
02    var socketio = require('socket.io');
03    var express = require('express');
04    var http = require('http');
05    var fs = require('fs');
06    // 声明变量
07    var seats = [
08        [1, 1, 0, 1, 1, 0, 0, 0, 0, 1, 1, 0, 1, 1],
09        [1, 1, 0, 1, 1, 1, 1, 1, 1, 1, 1, 0, 1, 1],
10        [1, 1, 0, 1, 1, 1, 1, 1, 1, 1, 1, 0, 1, 1],
11        [1, 1, 0, 1, 1, 1, 1, 1, 1, 1, 1, 0, 1, 1],
12        [1, 1, 0, 1, 1, 1, 1, 1, 1, 1, 1, 0, 1, 1],
13        [1, 1, 0, 1, 1, 1, 1, 1, 1, 1, 1, 0, 1, 1],
14        [1, 1, 0, 1, 1, 1, 1, 1, 1, 1, 1, 0, 1, 1],
15        [1, 1, 0, 1, 1, 1, 1, 1, 1, 1, 1, 0, 1, 1],
16        [1, 1, 0, 1, 1, 1, 1, 1, 1, 1, 1, 0, 1, 1],
17        [1, 1, 0, 1, 1, 1, 1, 1, 1, 1, 1, 0, 1, 1],
18        [1, 1, 0, 1, 1, 1, 1, 1, 1, 1, 1, 0, 1, 1],
19        [1, 1, 0, 1, 1, 1, 1, 1, 1, 1, 1, 0, 1, 1],
20    ];
```

② 创建路由，具体代码如下：

```
01    // 创建 Web 服务
02    var app = express();
03    var server = http.createServer(app);
04    // 创建路由
05    app.get('/', function (request, response, next) {
06        fs.readFile('HTMLPage.html', function (error, data) {
07            response.send(data.toString());
08        });
09    });
10    app.use(express.static('./'));
11    app.get('/seats', function (request, response, next) {
12        response.send(seats);
13    });
```

③ 启动服务器，并且创建 WebSocket 服务器，当有客户端连接服务器时，接收 reserve 事件，该事件中传递的数据为用于选择的座位的位置。具体代码如下：

```
01    // 启动服务器
02    server.listen(52273, function () {
03        console.log('Server Running at http://127.0.0.1:52273');
04    });
05
06    // 创建 socket 对象
07    var io = socketio(server);
08    io.sockets.on('connection', function (socket) {
09        socket.on('reserve', function (data) {
10            seats[data.y][data.x] = 2;
11            io.sockets.emit('reserve', data);
12        });
13    });
```

15.3.2　客户端代码实现

① 接下来，编写客户端的代码，创建 HTMLPage.html 文件，在该页面中首先添加电影名称和日期，然后设置页面样式，具体代码如下：

```
01    <!DOCTYPE html>
02    <html>
03    <head>
04        <title> 选座购票 </title>
05        <style>
06            .line {  overflow: hidden;  }
07            .seat {  margin: 2px;  float: left;  width: 40px;  height: 35px; }
08            .seat img{
09                width: 40px;  height: 35px;
10            }
11        </style>
12        <script src="js/jQuery-v3.4.0.js"></script>
13        <script src="/socket.io/socket.io.js"></script>
14    </head>
15    <body>
16    <h1> 惊奇队长 </h1>
17    <p> 今天 3 月 14 日 16:00  英语 3D</p>
18    </body>
19    </html>
```

② 添加 JavaScript 代码，连接 socket，并且接收来自服务器的 reserve 事件，然后为接收到的指定座位 div 修改类名以及 data-x 和 data-y 属性。具体代码如下：

```
01    <!-- 生成 socket - →
02        <script>
03            // 连接 socket
04            var socket = io.connect();
05            // 监听 socket 事件
06            socket.on('reserve', function (data) {
07                var $target = $('div[data-x = ' + data.x + '][data-y = ' + data.y + ']');
08                $target.removeClass('enable');
09                $target.addClass('disable');
10            });
11        </script>
```

③ 在步骤①中可以看到，所有的座位都是通过 JavaScript 来添加的，那么接下来就通过 JavaScript 添加座位 div，并且当用户单击座位时，弹出提示框，询问用户是否确定，如果用户选择确定，那么向服务器端发送用户选中的位置，并且移除该座位的单击事件，具体代码如下：

```
01        <script>
02            $(document).ready(function () {
03                // 声明变量
04                var onClickSeat = function () {
05                    var x = $(this).attr('data-x');
06                    var y = $(this).attr('data-y');
07                    if (confirm(' 确定吗 ?')) {
08                        $(this).off('click');
09                        socket.emit('reserve', {
10                            x: x,
11                            y: y
12                        });
13                    } else {
14                        alert(' 已取消! ');
```

```
15              }
16          };
17          // 执行 Ajax
18          $.getJSON('/seats', { dummy: new Date().getTime() }, function (data) {
19              // 生成座位
20              $.each(data, function (indexY, line) {
21                  // 生成 HTML
22                  var $line = $('<div></div>').addClass('line');
23                  $.each(line, function (indexX, seat) {
24                      var $output1 = $('<div></div>', {
25                          'class': 'seat',
26                          'data-x': indexX,
27                          'data-y': indexY
28                      }).appendTo($line);
29                      var $output=$("<img src='image/yes.png' alt=''>")
30                      if (seat == 1) {
31                          $output1.addClass('enable').on('click', onClickSeat);
32                          $output.appendTo($output1)
33                      } else if (seat == 2) {
34                          $output1.addClass('disable');
35                          $output.appendTo($output1)
36                          $output.attr("src","image/no.png")
37                      }
38                  });
39                  $line.appendTo('body');
40              });
41          });
42      });
43  </script>
```

15.3.3 执行项目

最后，运行项目。首先打开控制台，进入项目目录，然后使用命令"node app.js"启动服务器，启动后，打开浏览器，输入地址"http://127.0.0.1:52273"，按下回车键，看到页面的初始效果如图 15.11 所示。

图 15.11 显示选座界面

选择座位后，直接刷新当前页面，可以看到座位信息的变化，如图 15.12 所示。

图 15.12　座位信息的变化

 说明：

　　前面使用 socket.io 创建项目时，不刷新页面就可以看到页面中的变化，而本项目实战中需要用户刷新页面，这是因为该项目中每一个座位都是在座位 div 中放置了一张图片（yes.png 或者 no.png），所以当客户端读取 img 标签的 src 属性时，会再次发送一个请求，这导致页面需要再次刷新才能看到最新页面效果。

本章知识思维导图

第 16 章

Web 开发中的模板引擎

 本章学习目标

- 掌握如何使用 ejs 模块渲染数据。
- 掌握 ejs 模块中的数据传递方法。
- 掌握如何使用 pug 模块渲染数据。
- 掌握 pug 模块中的数据传递方法。

16.1　ejs 模块

ejs 是一种高效的 JavaScript 模块引擎语言，它可以使用 JavaScript 代码生成 HTML 页面。ejs 支持直接在标签内书写简洁的 JavaScript 代码，以让 JavaScript 输出所需的 HTML，代码后期维护更轻松。

使用 ejs 模块之前，首先需要使用 npm 命令下载安装，具体命令如下：

```
npm install ejs
```

安装 ejs 模块后，下面介绍 Node.js 中如何使用 ejs 模块。

16.1.1　ejs 模块的渲染方法

ejs 模块中提供了 3 个方法，用于让服务器从渲染 HTML 文件，到渲染 ejs 文件的转变。具体如下：

① render() 方法：对数据内容进行渲染。具体语法如下：

```
render(str, data, option)
```

参数说明：

- str：要渲染的 ejs 代码。
- data：可选的参数，表示渲染的数据，可以为对象或者数组。
- option：可选参数，指定一些用于解析模板时的变量，例如编码方式等。

例如，下面代码是读取一个 index.ejs 文件，然后将读取的结果进行渲染：

```
01   // 读取 ejs 模板文件
02   fs.readFile('index.ejs', 'utf8', function (error, data) {
03       response.writeHead(200, {'Content-Type': 'text/html'});
04       response.end(ejs.render(data));
```

② compile() 方法：用于对数据内容进行渲染。具体语法如下：

```
ejs.compile(str,options)
```

参数说明：

- str：渲染的数据的展示区域。
- options：可选参数，表示一些额外的参数配置。

例如，下面的代码就是对 ejs 代码内容进行渲染。

```
01   var year= ['spring', 'summer', 'autumn',"winter"]
02   var template = ejs.compile('<%= year.join(" 、 ") %>')
03   var html = template(people)
04   document.getElementById('app').innerHTML = html
```

③ renderFile() 方法：对模板文件进行渲染。具体语法如下：

```
ejs.renderFile(filename,data,options,function(err,str){})
```

参数说明：

- filename：文件路径。

- data：渲染的数据，可以是对象或者数组。
- options: 额外的参数配置，比如编码格式等。
- err：渲染文件失败时的错误信息。
- str：渲染的数据展示区。

例如，下面的代码就是在服务器中渲染 index.ejs 文件。

```
01   ejs.renderFile("index.ejs","utf8",function(err,data){
02       response.end(data)
03   });
```

下面通过一个实例，演示如何使用 ejs 模块进行数据的渲染。

[实例 16.1]

（源码位置：资源包 \Code\16\01）

ejs 初体验：使用 ejs 模板进行渲染

本实例实现在 index.ejs 文件中添加一行文字，然后在服务器中将 index.ejs 文件进行渲染。具体步骤如下：

① 打开 WebStorm 编辑器，在 Demo 文件夹中创建 js.js 文件。该文件中，引入 http、fs、ejs 模块，然后创建服务器，在服务器中读取 index.ejs 文件并且将读取的内容进行渲染。编写代码如下：

```
01   // 引入模块
02   var http = require('http');
03   var fs = require('fs');
04   var ejs = require('ejs');
05   // 创建服务器
06   http.createServer(function (request, response) {
07       // 读取 ejs 模板文件
08       response.writeHead(200, {'Content-Type': 'text/html'});
09       ejs.renderFile('index.ejs', 'utf8', function (err, data) {
10           response.end(data);
11       });
12   }).listen(52273, function () {
13       console.log(' 服务器监听端口是 http://127.0.0.1:52273');
14   });
```

👑 注意：

上述代码中，一定不要漏写 utf8，这是初学者常见错误。

② 创建 index.html 文件，然后将 html 文件的后缀名改为 ejs，虽然文件后缀是 ejs，但实际上仍是 HTML 内容。在 index.html 文件中编写代码如下：

```
01   <!DOCTYPE html>
02   <html lang="en">
03   <head>
04       <meta charset="utf-8">
05       <title> 使用 ejs 渲染 </title>
06   </head>
07   <body>
08   <h3 style="color: red"> 你看到的是一个 HTML, <br> 实际上是 ejs 转换来的 </h3>
09   </body>
10   </html>
```

③ 打开 cmd 控制台，进入项目目录，输入 "node js.js" 启动程序，控制台效果如图 16.1 所示。

④ 打开浏览器，输入网址 http://127.0.0.1:52273/，按下回车键，可以看到浏览器中的效果如图 16.2 所示。

图 16.1　启动服务器

图 16.2　浏览器中运行效果

通过前面的例子可以发现，使用 render() 方法可以将 ejs 文件输出到客户端。实际上 ejs 文件中的内容与 HTML 文件的内容有很多相似的部分，都使用 HTML 标签构建页面结构。不同的是，ejs 文件中有一些特殊的渲染标识，可以进行动态数据渲染。

<% Code%>：输入 JavaScript 代码。

<%=Value%>：输出数据，比如字符串和数字等。

例如，实例 16.1 中的 index.ejs 文件中的代码修改为以下代码：

```
01    <!DOCTYPE html>
02    <html lang="en">
03    <head>
04        <meta charset="utf-8">
05        <title> 使用 ejs 渲染 </title>
06    </head>
07    <body>
08    <%
09    var today = new Date()
10    %>
11    <p><span> 现在是: </span><span style="color: red"><%=today%></span></p>
12    </body>
13    </html>
```

然后重复实例 16.1 中的步骤③和步骤④，可以看到浏览器中的运行效果如图 16.3 所示。

图 16.3　在 ejs 文件中使用 JavaScript 代码

[实例 16.2]

（源码位置：资源包 \Code\16\02 ）

给客户端返回轨道交通信息

通过给客户端返回轨道交通信息的实例，学习如何使用 ejs 模块中的基本标识。具体操作步骤如下：

① 打开 WebStorm 编辑器，创建项目文件夹，在项目文件夹中创建 js.js 文件。编写代码如下：

```
01    // 引入模块
02    var http = require('http');
03    var fs = require('fs');
04    var ejs = require('ejs');
05    // 创建服务器
06    http.createServer(function (request, response) {
07        // 读取 ejs 模板文件
08        response.writeHead(200, { 'Content-Type': 'text/html' });
09        ejs.renderFile("index.ejs","utf8",function(err,data){
10            response.end(data)
11        });
12    }).listen(52273, function () {
13        console.log(' 服务器监听端口是 http://127.0.0.1:52273');
14    });
```

② 使用 WebStorm 编辑器创建 index.html 文件，然后将 html 文件的后缀名改为 ejs。编写代码如下：

```
01    <!DOCTYPE html>
02    <html lang="en">
03    <head>
04        <meta charset="utf-8">
05        <title>轨道交通充值信息 </title>
06        <style>
07        .info{
08            margin:0 auto;
09            width:300px;
10            border: solid  blue 1px;
11            color:blue
12        }
13        .info h3{
14            text-align: center;
15            border-bottom:dashed blue 1px
16        }
17        </style>
18    </head>
19    <body>
20    <% var title=' 轨道交通充值信息 '%>
21    <% var A=' 东环城路 '%>
22    <% var B='02390704'%>
23    <% var C='2018-10-03 11:32:15'%>
24    <% var D='19.50 元 '%>
25    <% var E='100.00元 '%>
26    <% var F='119.50 元 '%>
27    <section class="info">
28        <h3><%=title%></h3>
29        <p> 车站名称： <%=A%></p>
30        <p> 设备编号： <%=B%></p>
31        <p> 充值时间： <%=C%></p>
32        <p> 交易前金额： <%=D%></p>
33        <p> 充值金额： <%=E%></p>
34        <p> 交易后金额： <%=F%></p>
35    </section>
36    </body>
37    </html>
```

③ 打开控制台，进入该项目目录中，输入"node js.js"，此时服务器已打开，控制台效果如图 16.4 所示。

④ 打开浏览器，在地址栏中输入 http://127.0.0.1:52273/ 后，按回车键，可以看到浏览器中的界面效果如图 16.5 所示。

图 16.4　启动服务器

图 16.5　轨道交通充值信息

16.1.2　ejs 模块的数据传递

学会向客户端输出 ejs 文件后，接下来学习如何动态地向 ejs 传递数据的方法。在实际的编程中，一般会从数据库中读取数据，然后通过 ejs 中的渲染方法，动态地将数据添加到 ejs 文件中。下面的实例将在服务器中创建数据，然后将数据添加到 ejs 文件中。

[实例 16.3]　　　　　　　　　　　　　　　　　　　（源码位置：资源包 \Code\16\03）

返回美团外卖单据

通过美团外卖单据的实例，学习如何进行 ejs 模块中的数据传递。具体操作步骤如下：

① 打开 WebStorm 编辑器，创建 js.js 文件。使用 render() 方法，将属性 No、属性 orderTime 和属性 orderPrice 渲染到 index.ejs 文件中。编写代码如下：

```
01    // 引入模块
02    var http = require('http');
03    var fs = require('fs');
04    var ejs = require('ejs');
05    // 创建服务器
06    http.createServer(function (request, response) {
07        // 读取 ejs 模板文件
08        fs.readFile('index.ejs', 'utf8', function (error, data) {
09            response.writeHead(200, {'Content-Type': 'text/html'});
10            response.end(ejs.render(data, {
11                No: '221#',
12                orderTime: '2021-12-28 12:10',
13                orderPrice: [{
14                    menu: " 锅包肉 ",
15                    orderNo: '*1',
16                    price: '27.00',
17                }, {
18                    menu: " 可乐 ",
19                    orderNo: '*2',
20                    price: '7.00',
21                }, {
22                    menu: " 合计 ",
23                    orderNo: '',
```

```
24              price: '34.00',
25          }]
26      }));
27    });
28  }).listen(52273, function () {
29      console.log('服务器监听端口是 http://127.0.0.1:52273');
30  });
```

② 创建 index.html 文件，然后将 html 文件的后缀名改为 ejs。在文件中，使用 ejs 渲染标识，将从 js.js 文件中读取的属性分别放到指定的 HTML 标签中。编写代码如下：

```
01  <!DOCTYPE html>
02  <html lang="en">
03  <head>
04      <meta charset="utf-8">
05      <title>美团外卖</title>
06      <style>
07          *{
08              margin: 0 auto;
09          }
10          .info{
11              margin:0 auto;
12              width:300px;
13              border: solid  blue 1px;
14              color:blue
15          }
16          .info h3{
17              text-align: center;
18              border-bottom:dashed blue 1px;
19              line-height: 40px;
20          }
21          .info p{
22              text-align: center;
23              border-bottom:dashed blue 1px;
24              line-height: 40px;
25          }
26          .info div{
27              text-align: center;
28              border-bottom:dashed blue 1px;
29              line-height: 40px;
30          }
31          .info table{
32              margin:0 auto;
33              text-align: center;
34              padding-bottom: 20px;
35          }
36      </style>
37  </head>
38  <body>
39  <section class="info">
40      <h3><%=No%> 美团外卖</h3>
41      <p>下单时间: <%=orderTime%></p>
42      <div>
43          送啥都快 <br>
44          越吃越帅
45      </div>
46      <table>
47          <tr>
48              <td>菜品</td>
49              <td>数量</td>
50              <td>价格</td>
51          </tr>
```

```
52          <%orderPrice.forEach(function(item){%>
53          <tr>
54              <td><%=item.menu%></td>
55              <td><%=item.orderNo%></td>
56              <td><%=item.price%></td>
57          </tr>
58          <% }) %>
59      </table>
60  </section>
61  </body>
62  </html>
```

③ 在控制台启动服务器，启动后，控制台效果与图 16.4 类似，此处省略效果图。

④ 打开浏览器，在地址栏中输入 http://127.0.0.1:52273/ 后，按下回车键，可以看到浏览器中的界面效果如图 16.6 所示。

图 16.6　美团外卖票据

16.2　pug 模块

pug 模块在以前的版本中称为 jade 模块，也是 Web 开发中的模块引擎。使用 pug 模块之前，需要使用 npm 命令进行下载安装，具体命令如下：

```
npm install pug
```

安装完成后，就可以开始 pug 的学习之旅了。

16.2.1　pug 模块的渲染方法

pug 模块中有多个方法用于渲染数据或 pug 文件。下面具体介绍。

（1）compile() 方法

compile() 方法把一个 pug 模板编译成一个可多次使用、可传入不同局部变量渲染的函数。具体语法如下：

```
compile(string,option)
```

参数说明：

● string：要编译的源文件。
● option：可选参数，指定一些用于解析模板时的参数。
● 返回值：一个根据本地配置生成 HTML 的函数。

（2）compileFile() 方法

compileFile() 方法用于从文件中读取一个 pug 模板，并编译成一个可多次使用、可传入不同局部变量渲染的函数。具体语法如下：

```
compileFile(path, options)
```

参数说明：
- path：要编译的源文件路径。
- options：可选参数，配置渲染数据的相关参数。
- 返回值：一个根据本地配置生成的 HTML 函数。

（3）compileClient() 方法

compileClient() 方法用于将一个 pug 编译成一段 JavaScript 函数字符串，以便在客户端调用这个函数，返回 HTML 代码。具体语法如下：

```
pug.compileClient(source, ?options)
```

参数说明：
- source：需要编译的源文件。
- options：可选参数，用于配置编译数据的相关参数。
- 返回值：一个 JavaScript 函数字符串。

（4）compileClientWithDependenciesTracked() 方法

该方法与 compileClient() 方法类似，但是其返回值为 dom 结构对象，该方法适用于监视 pug 文件更改之类的操作。

（5）compileFileClient()

compileFileClient()：从文件中读取 pug 模板并编译成一份 JavaScript 代码字符串，它可以直接用在浏览器上而不需要 pug 的运行时库。具体语法如下：

```
compileFileClient(path, ?options)
```

参数说明：
- path：pug 文件的路径。
- options：可选参数，用于配置编译数据的相关参数，如果 options 中指定了 name 属性，那么它将作为客户端模板函数的名称。
- 返回值：一个 JavaScript 函数字符串。

（6）render() 方法

前面 ejs 模块中含有 render() 方法，而 pug 中同样含有该方法，pug 模块中的 render() 方法的语法如下：

```
pug.render(source, ?options, ?callback)
```

参数说明：
- source：需要渲染的 pug 代码。
- options：存放可选参数的对象，同时也直接用作局部变量的对象。
- callback：Node.js 风格的回调函数，用于接收渲染结果。注意：这个回调是同步执行的。
- 返回值：渲染出来的 HTML 字符串。

（7）renderFile() 方法

pug 模块中同样含有 renderFile() 方法，具体语法如下：

```
pug.renderFile(path, ?options, ?callback)
```

参数说明：

- path：string 需要渲染的 pug 代码文件的位置。
- options：存放选项的对象，同时也直接用作局部变量的对象。
- callback：?function Node.js 风格的回调函数，用于接收渲染结果。注意：这个回调是同步执行的。
- 返回值：string 渲染出来的 HTML 字符串。

下面通过实例演示使用 pug 模块的相应方法渲染数据。

[实例 16.4]

（源码位置：资源包 \Code\16\04）

模拟获取消费券页面

通过给客户端返回获取消费券的实例，学习如何使用 pug 作为模板的渲染方法。本实例中需要创建 js.js 文件和 index.pug 文件，其中 js.js 文件的作用是创建服务器以及从客户端获取数据并且使用 pug 渲染；而 index.pug 文件则是客户端文件。具体操作步骤如下：

① 打开 WebStorm 编辑器，创建 js.js 文件。编写代码如下：

```
01    // 引入模块
02    var http = require('http');
03    var pug = require('pug');
04    var fs = require('fs');
05    // 创建服务器
06    http.createServer(function (request, response) {
07        // 读取 pug 文件
08        fs.readFile('index.pug', 'utf8', function (error, data) {
09            // 调用 pug 模块的 compile 方法
10            var fn = pug.compile(data);
11            // 返回给客户端信息
12            response.writeHead(200, { 'Content-Type': 'text/html' });
13            response.end(fn());
14        });
15    }).listen(52273, function () {
16        console.log(' 服务器监听地址是 http://127.0.0.1:52273');
17    });
```

② 创建 index.html 文件，然后将 html 文件的后缀名改为 pug。编写代码如下：

```
01    doctype html
02    html
03      head
04        meta(charset="UTF-8")
05        title 微信支付
06      body
07        div(style={margin:'0 auto',width:'300px','line-height':'80px','border':'1px dashed
    #8bc34a'})
08          h3(style={'text-align':'center','line-height':'40px','margin':'0px 0px'}) 恭喜你获得
    指定商家消费券
09            p(style={'text-align':'center','color':'red','line-height':'40px','margin':'0px
    0px'}) ￥3.66 元
10          div(style={'text-align':'center','line-height':'40px'}) 已存入卡包，下次消费自动抵扣
11            div(style={'text-align':'center','line-height':'40px','font-size':'12px'}) 微众银行
    助力智慧生活
```

③ 打开 cmd 控制台，进入本实例目录，然后输入"node js.js"命令，当服务器启动时，控制台运行结果与图 16.4 类似。此处不再展示。

④ 打开浏览器，在地址栏中输入 http://127.0.0.1:52273/ 后，按下回车键，可以看到浏览器中的界面效果如图 16.7 所示。

图 16.7　获取消费券

16.2.2　pug 模块的数据传递

在 ejs 模块中，提供了一些特殊的渲染标识，同样，在 pug 模块中，也有动态渲染数据的标识，具体如下：

-Code：输入 JavaScript 代码。

#{Value}：输出数据，比如字符串和数字等。

=Value：输出数据，比如字符串和数字等。

例如，图 16.8 所示的代码中就定义和使用了变量，其运行结果如图 16.9 所示。

```
1  doctype html
2  html
3    head
4      meta(charset="utf-8")
5      title 使用JavaScript变量
6    body
7      -var str="一日看尽长安花。" 定义变量
8      p(style={'color':'red','text-align':'center'}) 春风得意马蹄疾，#{str}    使用变量
```

图 16.8　在 pug 文件中使用变量

图 16.9　浏览器中的使用效果

[实例 16.5]

（源码位置：资源包 \Code\16\05）

月度消费账单提醒

本实例使用 pug 模板实现阅读消费账单提醒的功能，步骤如下：

① 打开 WebStorm 编辑器，创建 js.js 文件。使用 compile() 方法，将 month、out 和 in1 等属性渲染到 index.pug 文件中。编写代码如下：

```
01  // 引入模块
02  var http = require('http');
03  var pug = require('pug');
04  var fs = require('fs');
05  // 创建服务器
06  http.createServer(function (request, response) {
07      // 读取 pug 文件
```

```
08        fs.readFile('index.pug', 'utf8', function (error, data) {
09            // 调用 compile 方法
10            var fn = pug.compile(data);
11            // 向客户端返回信息
12            response.writeHead(200, { 'Content-Type': 'text/html' });
13            response.end(fn({
14                month: '2021 年 6 月 ',
15                out:"520.10",
16                in1:3370.34,
17                transport:"120.00",
18                shopping:"300.00",
19                medical:87.10,
20                other: "13.00"
21            }));
22        });
23    }).listen(52273, function () {
24        console.log(' 服务器监听地址是 http://127.0.0.1:52273');
25    });
```

② 创建 index.html 文件，然后将 html 文件的后缀名改为 pug。在文件中，使用 pug 渲染标识，将 js.js 文件中属性分别放到指定的 HTML 标签中。编写代码如下：

```
01    doctype html
02    html
03      head
04        meta(charset="utf-8")
05        title 手机账单提醒
06      body
07        div(style={margin:'0 auto',width:'300px',border:'solid blue 1px','padding':'20px'})
08          h3(style={'text-align':'center','margin-bottom':'0'}) 月度账单提醒
09          p(style={'text-align':'center','font-size':'12px','margin':'4px auto 10px'}) 月份：
   #{month}
10          p(style={'text-align':'center','font-size':'20px','margin':'0 auto','color':'#009688'})
   支出：#{out}
11          p(style={'text-align':'center','font-size':'12px','margin-top':'0'}) 收入：#{in1}
12          p
13            span 明细:
14            span(style={'color':'#009688','background':'rgba(156, 223, 244, 0.5)','border-radius':
   '5px','float':'right','font-size':'12px','padding':'5px 10px','margin-right':'5px'}) 支出
15            span(style={'color':'#2d2525','background':'rgba(170, 170, 170, 0.33)','border-radius':
   '5px','float':'right','font-size':'12px','padding':'5px 10px','margin-right':'5px'}) 收入
16          p
17            span 交通:
18            span(style={'float':'right'}) ¥ #{transport}
19          p
20            span 购物:
21            span(style={'float':'right'}) ¥ #{shopping}
22          p
23            span 医疗:
24            span(style={'float':'right'}) ¥#{medical}
25          p
26            span 其他:
27            span(style={'float':'right'}) ¥#{other}
```

③ 打开控制台，进入本实例目录中，然后使用 "node js.js" 命令打开服务器后，其运行效果与图 16.4 类似。

④ 打开浏览器，在地址栏中输入 http://127.0.0.1:52273/ 后，按回车键，可以看到浏览器中的界面效果如图 16.10 所示。

图 16.10　手机账单提醒

注意：

　　在 pug 模块中，通过缩进实现标签的嵌套。所以大家在写 pug 代码时，一定注意各行代码之间的缩进。

本章知识思维导图

第 17 章
Node.js 与 MySQL 数据库

本章学习目标

- 了解数据库和 SQL 语言的基本概念。
- 掌握 MySQL 的下载、安装及配置使用。
- 熟悉使用 Navicat for MySQL 以可视化方式操作 MySQL。
- 掌握 MySQL 数据库的常用操作。
- 熟练掌握如何将 Node.js 与 MySQL 结合使用。

17.1　MySQL 数据库的下载、安装及配置使用

MySQL 数据库是 Oracle 公司所属的一款开源数据库软件，由于其免费特性，得到了全世界用户的喜爱。本节将对 MySQL 数据库的下载、安装、配置使用进行介绍。

17.1.1　数据库简介

数据库是按照数据结构来组织、存储和管理数据的仓库，是存储在一起的相关数据的集合。使用数据库可以减少数据的冗余度，节省数据的存储空间。其具有较高的数据独立性和易扩充性，实现了数据资源的充分共享。计算机系统中只能存储二进制的数据，而数据存在的形式却是多种多样的。数据库可以将多样化的数据转换成二进制的形式，使其能够被计算机识别。同时，可以将存储在数据库中的二进制数据以合理的方式转化为人们可以识别的逻辑数据。

随着数据库技术的发展，为了进一步提高数据库存储数据的高效性和安全性，随之产生了关系型数据库。关系型数据库是由许多数据表组成的，数据表又是由许多条记录组成的，而记录又是由许多的字段组成的，每个字段对应一个对象。根据实际的要求，设置字段的长度、数据类型、是否必须存储数据。

常用的数据库有 SQL Server、MySQL、Oracle、SQLite 等，而 MySQL 数据库是完全开源的一种关系型数据库，因此用户量很大。

17.1.2　下载 MySQL

MySQL 数据库最新版本是 8.0 版，另外比较常用的还有 5.7 版本，本节将以 MySQL 8.0 为例讲解其下载过程。

① 在浏览器的地址栏中输入地址 "https://dev.mysql.com/downloads/windows/installer/8.0.html"，并按下 "Enter" 键，将进入当前最新版本 MySQL 8.0 的下载页面，如图 17.1 所示。

图 17.1　下载 MySQL 页面

🦀 说明：

如果想要使用 MySQL 5.7 版本，可以访问 https://dev.mysql.com/downloads/windows/installer/5.7.html 进行下载。

② 单击"Download"按钮下载，进入开始下载页面，如果有 MySQL 的账户，可以单击"Login"按钮，登录账户后下载，如果没有，可以直接单击下方的"No thanks, just start my download."超链接，跳过注册步骤，直接下载，如图 17.2 所示。

图 17.2　不注册直接下载 MySQL

③ 这时会在浏览器的下载栏中显示下载进度及剩余时间（不同的浏览器显示的位置不同，图 17.3 是 Windows 10 系统自带的 Microsoft Edge 浏览器中的显示效果），等待下载完成即可，下载完成的 MySQL 安装文件如图 17.4 所示。

图 17.3　显示下载进度及剩余时间　　　　图 17.4　下载完的 MySQL 安装文件

17.1.3　安装 MySQL

下载完 MySQL 的安装文件后，就可以进行安装了，具体安装步骤如下：

① 双击 MySQL 安装文件，等待加载完成后，进入选择安装类型界面，默认提供 5 种安装类型，它们的说明如下：

● Developer Default：安装 MySQL 服务器以及开发 MySQL 应用所需的工具。工具包括开发和管理服务器的 GUI 工作台、访问操作数据的 Excel 插件、与 Visual Studio 集成开发的插件、通过 NET/Java/C/C++/ODBC 等访问数据的连接器、官方示例和教程、开发文档等。

● Server only：仅安装 MySQL 服务器，适用于部署 MySQL 服务器。

● Client only：仅安装客户端，适用于基于已存在的 MySQL 服务器进行 MySQL 应用开发的情况。

● Full：安装 MySQL 所有可用组件。

● Custom：自定义需要安装的组件。

MySQL 会默认选择"Developer Default"类型，这里建议选择纯净的"Server only"类型，如图 17.5 所示，单击"Next"按钮。

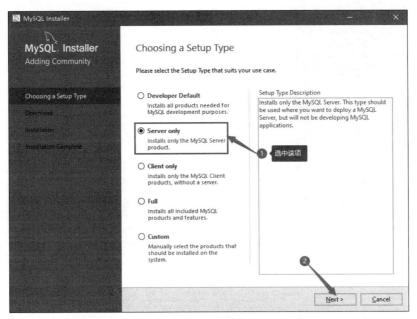

图 17.5 选择安装类型界面

② 进入安装界面，该界面中确认要安装的是 MySQL Server 服务器，直接单击"Execute"按钮，如图 17.6 所示。

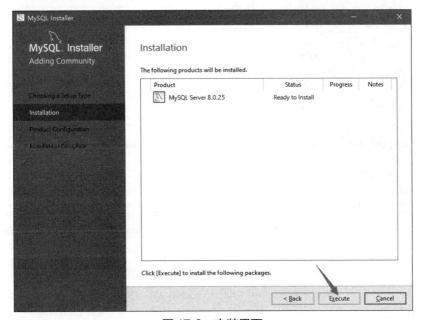

图 17.6 安装界面

③ 等待安装完成后，中间的"Execute"按钮会变成"Next"按钮，单击"Next"按钮，如图 17.7 所示。

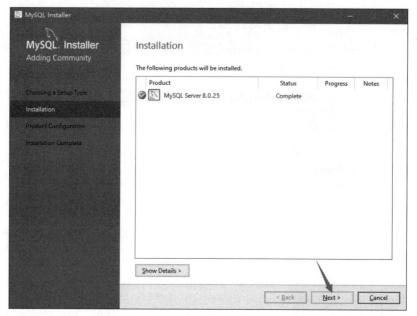

图 17.7　等待 MySQL 服务器安装完成

④ 进入产品配置界面，单击"Next"按钮，如图 17.8 所示。

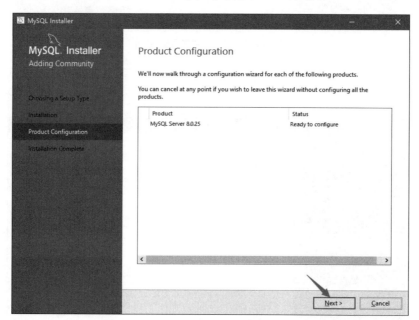

图 17.8　产品配置界面

⑤ 进入安装类型及网络配置界面，该界面中保持默认选择，直接单击"Next"按钮，如图 17.9 所示。

⑥ 进入身份验证方法选择界面，保持默认选择的第一项，直接单击"Next"按钮，如图 17.10 所示。

图 17.9　安装类型及网络配置界面

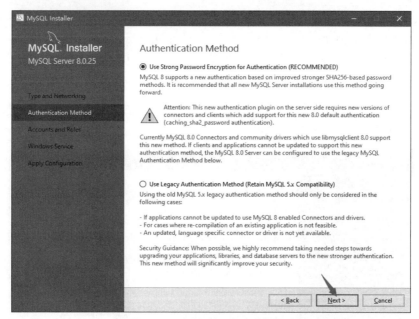

图 17.10　身份验证方法选择界面

👑 说明：

MySQL 提供了两种身份验证方法，图 17.10 中的第一种方式标识使用强密码加密方式进行验证，也是官方推荐的验证方法；而图 17.10 中的第二种方式是使用以前的验证方式进行验证，它可以兼容 MySQL 5.x 版本。

⑦ 进入账号及角色设置界面，该界面中，在上方的两个文本框中输入两次 MySQL 数据库的密码，然后单击"Next"按钮，如图 17.11 所示。

👑 注意：

在图 17.11 中设置的密码一定要记住，因为后期使用 MySQL 时，都需要使用该密码，如果是学习或者测试用，这里通常设置成 root。

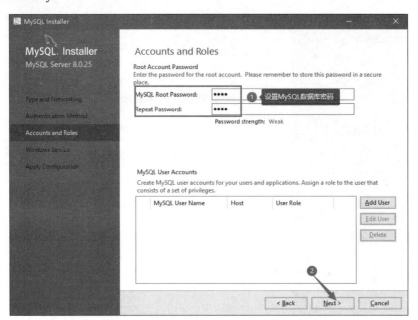

图 17.11　账号及角色设置界面

⑧ 进入 Windows 服务设置界面，该界面中可以手动设置 MySQL 服务在 Windows 系统中的名称，默认是 MySQL80，这主要是为了与 MySQL 5.x 进行区分，这里的 MySQL 服务器名称不建议修改，采用默认即可，直接单击"Next"按钮，如图 17.12 所示。

👑 说明：

这里的 MySQL 服务名称需要记住，因为在使用 net start 命令启动 MySQL 时需要用到该名称，另外，MySQL 服务器名称不区分大小写，比如 MySQL80、mysql80 都是正确的。

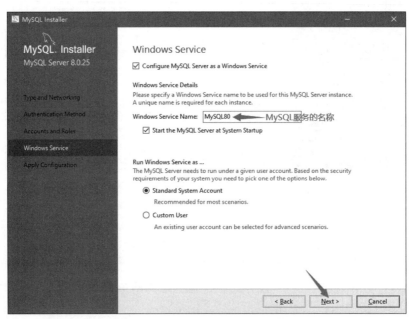

图 17.12　Windows 服务设置界面

⑨ 进入应用配置界面，该界面中主要对前面用户的设置进行配置，直接单击"Execute"

按钮即可，如图 17.13 所示。

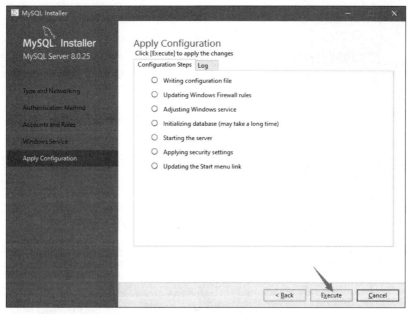

图 17.13　应用配置界面

⑩ 等待配置完成后，进入配置完成界面，该界面中可以看到每一项配置前面都有一个绿色的单选按钮，表示配置完整并成功了，然后直接单击"Finish"按钮，如图 17.14 所示。

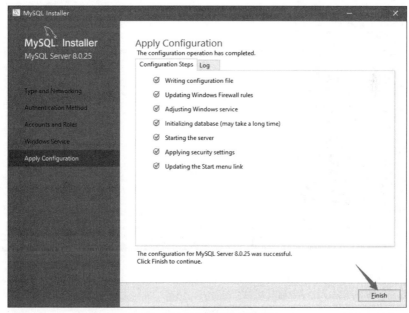

图 17.14　配置完成界面

⑪ 返回 MySQL 的产品配置界面，该界面中可以看到配置已经完成的提示，单击"Next"按钮，如图 17.15 所示。

⑫ 进入安装完成界面，直接单击"Finish"按钮，即可完成 MySQL 的安装，如图 17.16 所示。

图 17.15　配置已经完成的产品配置界面

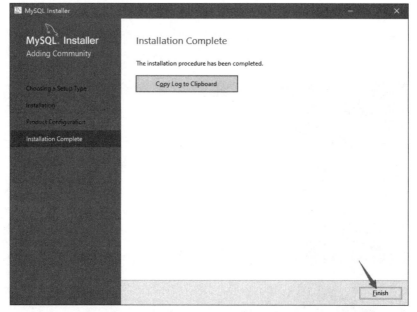

图 17.16　安装完成界面

17.1.4　配置 MySQL 环境变量

安装完 MySQL 后，如果要使用，还需要配置环境变量，这里以 Windows 10 系统为例讲解配置 MySQL 环境变量的步骤，具体步骤如下：

① 选中"此电脑"，单击右键，在弹出的快捷菜单中选择"属性"，打开"系统属性"对话框，单击"高级系统设置"，切换到"系统属性"对话框的"高级"选项卡，单击"环境变量"按钮，如图 17.17 所示。

② 打开"环境变量"对话框，该对话框中选中下方"系统变量"中的"Path"项，单

击"编辑"按钮，如图 17.18 所示。

图 17.17　"系统属性"对话框的"高级"选项卡

图 17.18　"环境变量"对话框

③ 打开"编辑环境变量"对话框，该对话框中，单击"新建"按钮，然后在新建的项中输入 MySQL 的安装路径（MySQL 的默认安装路径是"C:\Program Files\MySQL\MySQL Server 8.0\bin"，如果不是这个路径，需要根据自己的实际情况进行修改），然后依次单击"确定"按钮，关闭"编辑环境变量"对话框、"环境变量"对话框和"系统属性"对话框，如图 17.19 所示。

图 17.19　设置环境变量

通过以上步骤，就完成了 MySQL 环境变量的配置。

17.1.5　启动 MySQL

使用 MySQL 数据库前，需要先启动 MySQL。在 cmd 窗口中，输入命令行 "net start mysql80" 可以启动 MySQL 8.0。启动成功后，使用账户和密码进入 MySQL。输入命令 "mysql -u root -p"，按下 "Enter" 回车键，提示 "Enter password:"，输入安装 MySQL 时设置的密码，这里输入 "root"，即可进入 MySQL。如图 17.20 所示。

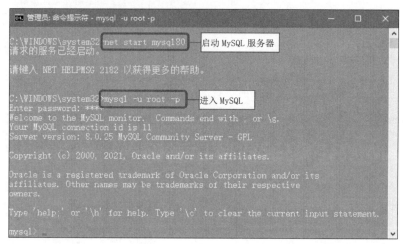

图 17.20　启动 MySQL

👑 技巧：

如果在 cmd 命令窗口中使用 "net start mysql80" 命令启动 MySQL 服务时，出现如图 17.21 所示的错误提示，这主要是由于 Windows 10 系统的权限设置引起的，只需要以管理员身份运行 cmd 命令窗口即可，如图 17.22 所示。

图 17.21　启动 MySQL 服务时的错误

图 17.22　以管理员身份运行 cmd 命令窗口

17.1.6　使用 Navicat for MySQL 管理软件

在命令提示符下操作 MySQL 数据库的方式对初学者并不友好，而且需要有专业的 SQL 语言知识，所以各种 MySQL 图形化管理工具应运而生，其中 Navicat for MySQL 就是一个广受好评的桌面版 MySQL 数据库管理和开发工具，它使用图形化的用户界面，可以让用户使用和管理 MySQL 数据库更为轻松，官方网址为 https://www.navicat.com.cn。

👑 说明：

Navicat for MySQL 是一个收费的数据库管理软件，官方提供免费试用版，可以试用 14 天，如果要继续使用，需要从官方购买，或者通过其他方法解决。

首先下载、安装 Navicat for MySQL，安装完之后打开，新建 MySQL 连接，如图 17.23 所示。

弹出"新建连接"对话框，该对话框中输入连接信息。输入连接名，这里输入"mr"，输入主机名或 IP 地址："localhost"或"127.0.0.1"，输入 MySQL 数据库的登录密码，这里为"root"，如图 17.24 所示。

图 17.23　新建 MySQL 连接

图 17.24　输入连接信息

单击"确定"按钮，创建完成。此时，双击新建的数据连接名"mr"，即可查看该连接下的数据库，如图 17.25 所示。

下面使用 Navicat 创建一个名为"mrsoft"的数据库，步骤为：右键单击"mr"→选择"新建数据库"→输入数据库信息，如图 17.26 所示。

图 17.25　查看连接名下的已有数据库

图 17.26　创建数据库

17.2　MySQL 数据库操作基础

启动并连接 MySQL 服务器后，即可对 MySQL 数据库进行操作，MySQL 数据库主要使用 SQL 语句进行操作，本节将对 MySQL 数据库的一些常用操作进行讲解。

17.2.1　认识 SQL 语言

SQL 是一种数据库查询和程序设计语言，用于存取数据以及查询、更新和管理关系型数据库系统。SQL 的含义是"结构化查询语言（Structured Query Language）"。目前，SQL 语言有两个不同的标准，分别是美国国家标准学会（ANSI）和国际标准化组织（ISO）。SQL

是一种计算机语言，可以用它与数据库交互。SQL 本身不是一个数据库管理系统，也不是一个独立的产品。但 SQL 是数据库管理系统不可缺少的组成部分，它是与 DBMS 通信的一种语言和工具。由于它功能丰富，语言简洁，使用方法灵活，因此备受用户和计算机业界的青睐，被众多计算机公司和软件公司采用。经过多年的发展，SQL 语言已成为关系型数据库的标准语言。

> 💡 说明：
> 在编写 SQL 语句时，要注意 SQL 语句中各关键字要以空格来分隔，但不区分大小写。

17.2.2 数据库操作

启动并连接 MySQL 服务器后，即可对 MySQL 数据库进行操作，操作 MySQL 数据库的方法非常简单，下面进行详细介绍。

（1）创建数据库

使用 CREATE DATABASE 语句可以轻松创建 MySQL 数据库。语法如下：

```
CREATE  DATABASE  数据库名 ;
```

> 💡 注意：
> MySQL 数据库不区分关键字大小写，所以"CREATE"和"create"是同一个关键字。

在创建数据库时，数据库命名有以下几项规则：

① 不能与其他数据库重名，否则将发生错误。

② 名称可以由任意字母、阿拉伯数字、下画线（_）和"$"组成，可以使用上述的任意字符开头，但不能使用单独的数字，否则会造成它与数值相混淆。

③ 名称最长可为 64 个字符，而别名最多可长达 256 个字符。

④ 不能使用 MySQL 关键字作为数据库名、表名。

> 💡 注意：
> 在默认情况下，Windows 下数据库名、表名不区分大小写，而在 Linux 下数据库名、表名是区分大小写的。为了便于数据库在平台间进行移植，建议读者采用小写来定义数据库名和表名。

通过 CREATE DATABASE 语句创建一个名称为 db_admin 的数据库，语句如下：

```
create database db_admin;
```

执行结果如图 17.27 所示。

如果想让数据库能够插入中文数据，在创建数据库时需要指定字符集和排序规则。最常用的中文字字符集是 UTF-8 和 GBK，创建数据库同时使用 UTF-8 字符集的 SQL 语句如下：

```
mysql> create database db_admin;
Query OK, 1 row affected (0.00 sec)
mysql>
```

图 17.27 创建 MySQL 数据库

```
01  CREATE  DATABASE  db_admin          /* 创建 db_admin 数据库 */
02  DEFAULT CHARACTER SET utf8          /* 使用 UTF-8 字符集 */
03  COLLATE utf8_general_ci;            /* 使用 utf8_general_ci 排序规则 */
```

创建数据库同时使用 BGK 字符集的 SQL 语句如下：

```
01   CREATE  DATABASE  db_admin            /* 创建 db_admin 数据库 */
02   DEFAULT CHARACTER SET gbk             /* 使用 UTF-8 字符集 */
03   COLLATE  gbk_chinese_ci;              /* 使用 gbk_chinese_ci 排序规则 */
```

（2）查看数据库

成功创建数据库后，可以使用 SHOW 命令查看 MySQL 服务器中的所有数据库信息。语法如下：

```
SHOW  DATABASES;
```

在前面创建了数据库 db_admin，下面使用 SHOW DATABASES 语句查看 MySQL 服务器中的所有数据库名称，语句执行结果如图 17.28 所示。

从图 17.28 运行的结果可以看出，通过 SHOW 命令查看 MySQL 服务器中的所有数据库，结果显示 MySQL 服务器中有 5 个数据库。

图 17.28　查看数据库

（3）选择数据库

在上面的讲解中，虽然成功创建了数据库，但并不表示当前就在操作数据库 db_admin。可以使用 USE 语句选择一个数据库，使其成为当前默认数据库。语法如下：

```
USE   数据库名 ;
USE   数据库名
```

👑 说明：

选择数据库时，数据库名后面的分号可以省略。

例如，使用 use 选择名称为 db_admin 的数据库，设置其为当前默认的数据库，选择成功的结果如图 17.29 所示。

如果选择的数据库不存在，则会提示错误，选择失败的结果如图 17.30 所示

```
mysql> use db_admin;
Database changed
mysql>
```

图 17.29　选择数据库成功

```
mysql> use db_admin1234567
ERROR 1049 (42000): Unknown database 'db_admin1234567'
mysql>
```

图 17.30　选择数据库失败

（4）删除数据库

删除数据库的操作可以使用 DROP DATABASE 语句。语法如下：

```
DROP DATABASE   数据库名 ;
```

👑 注意：

删除数据库的操作应该谨慎使用，一旦执行该操作，数据库的所有结构和数据都会被删除，无法恢复。

例如，通过 DROP DATABASE 语句删除名称为 db_admin 的数据库，SQL 语句如下：

```
drop database db_admin;
```

```
mysql> drop database db_admin;
Query OK, 0 rows affected (0.00 sec)
mysql>
```

语句执行结果如图 17.31 所示。

图 17.31　删除数据库

17.2.3 数据表操作

在对 MySQL 数据表进行操作之前，必须首先使用 USE 语句选择数据库，才可在指定的数据库中对数据表进行操作，如创建数据表、修改表结构、数据表更名或删除数据表等，否则是无法对数据表进行操作的。下面分别详细介绍对数据表的操作方法。

（1）创建数据表

创建数据表使用 CREATE TABLE 语句。语法如下：

```
CREATE [TEMPORARY] TABLE [IF NOT EXISTS] 数据表名
[(create_definition,…)][table_options] [select_statement]
```

CREATE TABLE 语句的参数说明如表 17.1 所示。

表 17.1 CREATE TABLE 语句的参数说明

参数	说明
TEMPORARY	如果使用该关键字，表示创建一个临时表
IF NOT EXISTS	该关键字用于避免表存在时 MySQL 报告的错误
create_definition	这是表的列属性部分。MySQL 要求在创建表时，表要至少包含一列
table_options	表的一些特性参数
select_statement	SELECT语句描述部分，用它可以快速地创建表

下面介绍列属性 create_definition 部分，每一列定义的具体格式如下：

```
col_name  type [NOT NULL | NULL] [DEFAULT default_value] [AUTO_INCREMENT]
          [PRIMARY KEY ] [reference_definition]
```

属性 create_definition 的参数说明如表 17.2 所示。

表 17.2 属性 create_definition 的参数说明

参数	说明	
col_name	字段名	
type	字段类型	
NOT NULL	NULL	指出该列是否允许是空值，系统一般默认允许为空值，所以当不允许为空值时，必须使用 NOT NULL
DEFAULT default_value	表示此列默认值为 default_value	
AUTO_INCREMENT	表示是否自动编号，每个表只能有一个 AUTO_INCREMENT 列，并且必须被索引	
PRIMARY KEY	表示是否为主键。一个表只能有一个 PRIMARY KEY。如表中没有一个 PRIMARY KEY，而某些应用程序需要 PRIMARY KEY，MySQL 将返回第一个没有任何 NULL 列的 UNIQUE 键，作为 PRIMARY KEY	
reference_definition	为字段添加注释	

以上是创建一个数据表的一些基础知识，它看起来十分复杂，但在实际的应用中使用最基本的格式创建数据表即可，具体格式如下：

```
create table table_name（列名 1 属性,列名 2 属性,…）;
```

使用 CREATE TABLE 语句在 MySQL 数据库 db_admin 中创建一个名为 tb_admin 的数据表，该表包括 id、user、password 和 createtime 等字段，具体 SQL 语句如下：

```
01   create database db_admin;              /* 创建 db_admin 数据库 */
02   use db_admin                           /* 选择 db_admin 数据库 */
03   create table tb_admin(                 /* 创建表名 */
04   id int auto_increment primary key,     /* 创建 id 列，整型数字，自增，主键 */
05   user varchar(30) not null,             /* 创建 user 列，30 长度字符串，非空 */
06   password varchar(30) not null,         /* 创建 password 列，30 长度字符串，非空 */
07   createtime datetime                    /* 创建 createtime 列，时间字段 */
08   );
```

语句执行结果如图 17.32 所示。

（2）查看表结构

对于一个创建成功的数据表，可以使用 SHOW COLUMNS 语句或 DESCRIBE 语句查看指定数据表的表结构。下面分别对这两个语句进行介绍。

① SHOW COLUMNS 语句　SHOW COLUMNS 语句的语法：

图 17.32　创建数据表

```
SHOW  [FULL] COLUMNS  FROM 数据表名 [FROM 数据库名 ];
```

或写成：

```
SHOW  [FULL] COLUMNS  FROM 数据表名 . 数据库名 ;
```

例如，使用 SHOW COLUMNS 语句查看数据表 tb_admin 表结构，SQL 语句如下：

```
show columns from db_admin.tb_admin;
```

语句执行如图 17.33 所示。

图 17.33　查看表结构

② DESCRIBE 语句　DESCRIBE 语句的语法：

```
DESCRIBE 数据表名 ;
```

其中，DESCRIBE 可以简写成 DESC。在查看表结构时，也可以只列出某一列的信息。其语法格式如下：

```
DESCRIBE 数据表名 列名 ;
```

例如，使用 DESCRIBE 语句的简写形式查看数据表 tb_admin 中的某一列信息，SQL 语句如下：

```
desc tb_admin user;
```

语句执行结果如图 17.34 所示。

```
mysql> desc tb_admin user;
+-------+-------------+------+-----+---------+-------+
| Field | Type        | Null | Key | Default | Extra |
+-------+-------------+------+-----+---------+-------+
| user  | varchar(30) | NO   |     | NULL    |       |
+-------+-------------+------+-----+---------+-------+
1 row in set (0.00 sec)

mysql>
```

图 17.34　查看表的某一列信息

（3）修改表结构

修改表结构使用 ALTER TABLE 语句。修改表结构指增加或者删除字段、修改字段名称或者字段类型、设置取消主键外键、设置取消索引以及修改表的注释等。语法如下：

```
ALTER[IGNORE] TABLE 数据表名 alter_spec[,alter_spec]…
```

👑 注意：

当指定 IGNORE 时，如果出现重复关键的行，则只执行一行，其他重复的行被删除。

其中，alter_spec 子句定义要修改的内容，其语法如下：

```
alter_specification:
ADD [COLUMN] create_definition [FIRST | AFTER column_name ]     // 添加新字段
ADD INDEX [index_name] (index_col_name,...)                     // 添加索引名称
ADD PRIMARY KEY (index_col_name,...)                            // 添加主键名称
ADD UNIQUE [index_name] (index_col_name,...)                    // 添加唯一索引
ALTER [COLUMN] col_name {SET DEFAULT literal | DROP DEFAULT}    // 修改字段名称
CHANGE [COLUMN] old_col_name create_definition                  // 修改字段类型
MODIFY [COLUMN] create_definition                               // 修改子句定义字段
DROP [COLUMN] col_name                                          // 删除字段名称
DROP PRIMARY KEY                                                // 删除主键名称
DROP INDEX index_name                                           // 删除索引名称
RENAME [AS] new_tbl_name                                        // 更改表名
table_options
```

ALTER TABLE 语句允许指定多个动作，其动作间使用逗号分隔，每个动作表示对表的一个修改。

例如，添加一个新的字段 email，类型为 varchar(50)，not null，将字段 user 的类型由 varchar(30) 改为 varchar(40)，SQL 语句如下：

```
alter table tb_admin add email varchar(50) not null ,modify user varchar(40);
```

语句执行后，通过 DESC 命令查看表结构，结果如图 17.35 所示。

（4）重命名表

重命名数据表使用 RENAME TABLE 语句，语法如下：

```
RENAME TABLE 数据表名1 To 数据表名2
```

👑 说明：

该语句可以同时对多个数据表进行重命名，多个表之间以逗号"，"分隔。

图 17.35　修改表结构

例如，将数据表 tb_admin 更名为 tb_user，SQL 语句如下：

```
rename table tb_admin to tb_user;
```

语句执行结果如图 17.36 所示。

图 17.36　对数据表进行更名

（5）删除表

删除数据表的操作很简单，同删除数据库的操作类似，使用 DROP TABLE 语句即可实现。语法如下：

```
DROP TABLE 数据表名 ;
```

例如，删除数据表 tb_user 的 SQL 语句如下：

```
drop table tb_user;
```

语句执行结果如图 17.37 所示。

图 17.37　删除数据表

> **注意：**
> 删除数据表的操作应该谨慎使用。一旦删除了数据表，那么表中的数据将会全部清除，没有备份则无法恢复。

在删除数据表的过程中，删除一个不存在的表将会产生错误，如果在删除语句中加入 IF EXISTS 关键字，就相当于添加了"如果存在才删除"的条件，这样就不会报错了。语法如下：

```
DROP TABLE IF EXISTS 数据表名 ;
```

17.2.4　数据操作

在数据表中添加、查询、修改和删除记录可以使用 SQL 语句完成，下面介绍如何执行基本的 SQL 语句。

（1）添加数据

在建立一个空的数据库和数据表时，首先需要考虑的是如何向数据表中添加数据，该操作可以使用 INSERT 语句来完成。语法如下：

```
INSERT  INTO 数据表名(column_name,column_name2, ... ) VALUES (value1, value2, ... )
```

在 MySQL 中，一次可以同时添加多行记录，各行记录的值清单在 VALUES 关键字后以逗号 "," 分隔，而标准的 SQL 语句一次只能添加一行。

例如，向 tb_admin 表中添加一条数据信息，添加数据的 SQL 语句如下：

```
01    insert into tb_admin(user,password,createtime)
02    values('mr','111','2018-06-20 09:12:50');
```

语句执行结果如图 17.38 所示。

图 17.38　添加数据

（2）查询数据

要从数据库中把数据查询出来，就要用到 SELECT 查询语句。SELECT 语句是最常用的查询语句，它的完整语法有点复杂，但可以应对各种查询场景。SELECT 语句的语法如下：

```
SELECT selection_list              // 要查询的内容，选择哪些列
FROM 数据表名                       // 指定数据表
WHERE primary_constraint           // 查询时需要满足的条件，行必须满足的条件
GROUP BY grouping_columns          // 如何对结果进行分组
ORDER BY sorting_cloumns           // 如何对结果进行排序
HAVING secondary_constraint        // 查询时满足的第二条件
LIMIT count                        // 限定输出的查询结果
```

下面介绍 3 种 SELECT 语句常用用法。

① 查询表中所有数据。使用 SELECT 语句时，"*" 可以代表所有的列。

例如：查询 tb_emp 表中的所有数据，SQL 语句如下：

```
select * from tb_emp;
```

执行结果如图 17.39 所示。

这是查询整个表中所有列的操作，还可以针对表中的某一列或多列进行查询。

② 查询表中的一列或多列。针对表中的多列进行查询，只要在 SELECT 后面指定要查询的列名即可，多列之间用 "," 分隔。

例如：查询 tb_emp 表中姓名、年龄和性别，SQL 语句如下：

```
select name,age,sex from tb_emp;
```

执行结果如图 17.40 所示。

③ 从多个表中获取数据。使用 SELECT 语句进行查询，需要确定所要查询的数据在哪个表中，或在哪些表中，在对多个表进行查询时，同样使用 "," 对多个表进行分隔。

图 17.39　查询 tb_emp 表中的所有数据　　　　图 17.40　查询表中多列数据

例如，从 tb_emp 表和 tb_dept 表中查询出 tb_emp.id、tb_emp.name、tb_dept.id 和 tb_
dept.name 字段的值。SQL 语句如下：

```
select tb_emp.id,tb_emp.name,tb_dept.id,tb_dept.name from tb_emp,tb_dept;
```

语句执行后，将输出两个表的笛卡儿积。
tb_emp 表有 8 行数据，tb_dept 表有 5 行数据，
最后查询出的结果就是 40 行数据，运行结果的
部分截图如图 17.41 所示。

👑 说明：

在查询数据库中的数据时，如果数据中涉及中文字符串，
有可能在输出时会出现乱码。那么最后在执行查询操作之前，
通过 set names 语句设置其编码格式，再输出中文字符串时就
不会出现乱码了。例如：

```
01    set name utf8;     /* 使用 UTF-8 字符编码 */
02    set names gbk;     /* 使用 GBK 字符编码 */
03    set names gb2312   /* 使用 GB 2312 字符编码 */
```

图 17.41　同时查询两个表的数据

查询多个表时，还可以使用 WHERE 条件来确定表之间的联系，然后根据这个条件返
回查询结果。

例如，查询 tb_emp 表和 tb_dept 表中所有与部门有对应关系的员工，输出员工的编号、
员工名称、员工对应的部门编号和部门名称，SQL 语句如下：

```
01    select tb_emp.id,tb_emp.name,tb_dept.id,tb_dept.name
02    from tb_emp,tb_dept
03    where tb_emp.dept_id = tb_dept.id;
```

执行结果如图 17.42 所示。

（3）修改数据

要执行修改的操作可以使用 UPDATE 语句，语法如下：

```
UPDATE  数据表名
SET 列名 1 = new_value1, 列名 2 = new_value2, …
WHERE 查询条件
```

其中，SET 语句指出要修改的列和修改后的新值，WHERE 条件可以指定修改数据的范
围，如果不写 WHERE 条件，则所有数据都会被修改。

例如，将 tb_admin 表中用户名为"mr"的密码改为"7890"，SQL 语句如下：

第 4 篇　框架及数据应用篇

```
01    update tb_admin
02    set password = '7890
03    where user = 'mr';
```

执行结果如图 17.43 所示。

图 17.42　使用 WHERE 条件限定查询范围

图 17.43　修改 mr 的密码

👑 注意：
更新时一定要保证 WHERE 子句的正确性，一旦 WHERE 子句出错，将会破坏所有改变的数据。

（4）删除数据

在数据库中，有些数据已经失去意义或者错误时就需要将它们删除，此时可以使用 DELETE 语句，语法如下：

```
DELETE
FROM 数据表名
WHERE 查询条件
```

👑 注意：
该语句在执行过程中，如果没有指定 where 条件，将删除所有的记录；如果指定了 where 条件，将按照指定的条件进行删除。

例如，删除 tb_admin 表中用户名为"mr"的记录，SQL 语句如下：

```
delete from tb_admin where user = 'mr';
```

执行结果如图 17.44 所示。

👑 注意：
在实际的应用中，执行删除操作时，应使用主键作为判断条件，这样可以确保数据定位的准确性，避免一些不必要的错误发生。

（5）导入 SQL 脚本文件

如果想对数据库中的数据进行批量操作，可以将所有 SQL 语句写到一个以".sql"为后缀的文件中，这种文件叫作 SQL 脚本文件。

在 MySQL 数据库中执行 SQL 脚本文件需要调用 source 命令，source 命令会依次执行 SQL 脚本文件中的 SQL 语句。source 命令的语法如下：

```
source   SQL 脚本文件的完整文件名
```

例如，在 MySQL 中导入 Windows 桌面上的 db_batch.sql 脚本文件，可以使用如下语句：

```
01    USE db_admin                                              /* 选择数据库 */
02    source C:\Users\Administrator\Desktop\db_batch.sql        /* 导入脚本文件 */
```

语句执行结果如图 17.45 所示。

图 17.44　删除数据表中指定的记录

图 17.45　执行 SQL 脚本文件

🏅 注意:

SQL 脚本文件的完整文件名中不能出现中文字符。

17.3　在 Node.js 中操作 MySQL 数据库

在 Node.js 中操作 MySQL 数据库，需要使用 mysql 模块，本节将对如何在 Node.js 操作使用 MySQL 数据库进行讲解。

17.3.1　mysql 模块的基本操作

要使用 mysql 模块，需要先进行安装。mysql 模块的安装比较简单，使用管理员身份运行系统的 cmd 命令窗口，然后输入如下命令:

```
npm install mysql
```

按下 "Enter" 回车键，效果如图 17.46 所示。

图 17.46　安装 mysql 模块

安装完 mysql 模块后，如果要使用，需要用 require() 方法引入，代码如下:

```
var mysql=require('mysql')
```

mysql 模块中提供了 createConnetction(option) 方法，可以创建数据库连接对象，设置要连接的数据库的相关信息，其中 option 的属性及说明如表 17.3 所示。

表 17.3　option 的属性及说明

属性	说明
host	连接主机名称
post	连接端口
user	连接用户名
password	连接密码
database	连接数据库
debug	是否开启 debug 模式

连接数据库使用 mysql 模块的 connect() 方法，关闭数据库使用 mysql 模块的 end() 方法，而执行 SQL 语句需要使用 mysql 模块中提供的 query() 方法，该方法语法如下：

```
connection.query(sql,add,callback);
connection.query(sql,callback);
```

参数说明：

● sql：SQL 语句，执行添加、修改、删除或者查询等操作。

● add：指定 SQL 语句中的占位符内容，如果 SQL 语句中没有占位符，则省略。

● callback：回调函数，操作完成后拿到数据的回调，其中可以对可能产生的错误进行处理。

[实例 17.1]　　　　　　　　　　　　　　　　　　　（源码位置：资源包 \Code\17\01）

连接数据库并查询数据

本实例使用 mysql 模块的 createConnetction() 方法创建数据库连接，然后使用 query() 方法查询名称 Library 数据库中 books 数据表中的数据。在实现之前，首先需要准备数据库及数据表。创建 Library 数据库，并在其中创建 books 数据表的 SQL 语句如下：

```
01   CREATE DATABASE Library;          /* 创建数据库 */
02   USE Library;                      /* 选择数据库 */
03   /* 创建数据表 */
04   CREATE  TABLE  books(
05    id INT NOT NULL AUTO_INCREMENT PRIMARY KEY,
06    bookname VARCHAR(50) NOT NULL,
07    author VARCHAR(15) NOT NULL,
08    press VARCHAR(30) NOT NULL
09   );
10   /* 向数据表中添加数据 */
11   INSERT  INTO  books(bookname,author,press) VALUES
12   ('《案例学 Web 前端开发》','白宏健','吉林大学出版社'),
13   ('《玩转 C 语言》','李菁菁','吉林大学出版社'),
14   ('《Python 从入门到项目实践》','王国辉','吉林大学出版社'),
15   ('《零基础学 HTML5+CSS3》','何萍','吉林大学出版社'),
16   ('《零基础学 PHP》','冯春龙','吉林大学出版社'),
17   ('《Android 从入门到精通》','李磊','电子工业出版社'),
18   ('《C# 程序设计慕课版》','王小科','人民邮电出版社'),
19   ('《APS.NET 范例宝典》','王小科','人民邮电出版社'),
```

```
20    ('《JavaScript 从入门到精通》','张鑫','清华大学出版社'),
21    ('《Java 从入门到精通》','申晓奇，赵宁','清华大学出版社');
```

👑 说明：

上面的 SQL 语句在 MySQL 的命令窗口中执行，效果如图 17.47 所示。

图 17.47　准备数据库及数据表

打开 WebStorm 编辑器，创建一个 index.js 文件，该文件中，使用 mysql 模块的 createConnection() 方法生成数据库连接对象，然后使用数据库连接对象的 query() 方法查询 books 数据表中的所有信息，并输出。代码如下：

```
01    // 引入模块
02    var mysql = require('mysql');
03    // 连接数据库
04    var connection = mysql.createConnection({
05        host: 'localhost',
06        port:"3306",
07        user: 'root',
08        password: 'root',
09        database: 'Library'
10    });
11    // 判断数据库是否连接成功
12    connection.connect(function(err){
13        if(err){
14            console.log('[query] - :'+err);
15            return;
16        }
17        console.log('[connection connect]  MySQL 数据库连接成功！');
18    });
19    // 使用 SQL 查询语句
20    connection.query('USE Library');
21    connection.query('SELECT * FROM books', function(error, result, fields) {
22        if(error) {
23            console.log(' 查询语句有误！ ');
24        } else {
```

```
25              console.log(result);
26          }
27      });
28      // 关闭连接
29      connection.end(function (err) {
30          if (err) {
31              return;
32          }
33          console.log('[connection end] 关闭数据库连接！');
34      });
```

运行程序，效果如图 17.48 所示。

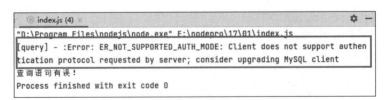

图 17.48　连接数据库并查询数据

👑 常见错误：

运行上面的代码时，可能会出现如图 17.49 所示的错误提示，这是由于 MySQL 8.0 之前的版本中加密规则是 mysql_native_password，而在 MySQL 8.0 之后，加密规则变成了 caching_sha2_password 引起的。

图 17.49　Node.js 连接数据库时可能的错误

要解决上面的错误，需要修改 MySQL 数据库的加密规则，具体的 SQL 语句如下：

```
01      /* 修改加密规则 */
02      ALTER USER 'root'@'localhost' IDENTIFIED BY 'password' PASSWORD EXPIRE NEVER;
03      /* 修改密码 */
04      ALTER USER 'root'@'localhost' IDENTIFIED WITH mysql_native_password BY 'password';
05      /* 刷新权限，使修改生效 */
06      FLUSH PRIVILEGES;
```

具体的执行效果如图 17.50 所示。

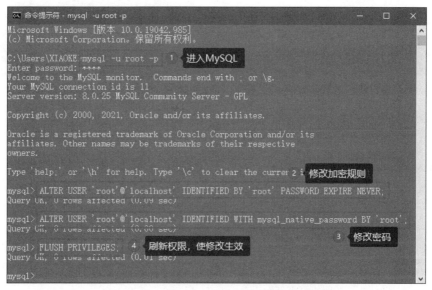

图 17.50　修改 MySQL 数据库加密规则

17.3.2　Node.js 中对 MySQL 数据库实现增删改查操作

本节将在 Node.js 中，通过使用 mysql 实现一个简单的小型图书管理系统，主要实现的功能有图书的查询、添加、修改和删除操作，前台页面展示使用的是 ejs 模板。

👑 技巧：

　　ejs 是一套简单的 JavaScript 模板语言，其中的 e 表示"可嵌入（Embedded）"，也可以是"高效（Effective）""优雅（Elegant）"或者"简单（Easy）"，它可以帮助开发人员利用普通的 JavaScript 代码生成 HTML 页面。ejs 中没有如何组织内容的教条，也没有再造一套迭代和控制流语法，有的只是普通的 JavaScript 代码而已。

 [实例 17.2]　　　　　　　　　　　　　　　　　　　　　（源码位置：资源包 \Code\17\02）

小型图书管理系统

（1）显示图书列表

实现小型图书管理系统之前，首先需要准备该系统需要用到的 Node.js 第三方模块，打开系统的 cmd 命令窗口，或者 WebStorm 的命令终端，使用下面的命令安装所需的模块。

```
01  npm install express@4
02  npm install ejs
03  npm install mysql
04  npm install body-parser
```

打开 WebStorm 编辑器，创建一个 index.js 文件，该文件中，使用 mysql 模块的 createConnetction(option) 方法创建数据库连接对象，并定义执行 SQL 查询的方法；然后使用 express 模块创建 Node.js 服务器并启动，代码如下：

```
01  // 引入模块
02  var fs = require('fs');
```

```
03    var ejs = require('ejs');
04    var mysql = require('mysql');
05    var express = require('express');
06    var bodyParser = require('body-parser');
07    // 连接 MySQL 数据库
08    var client = mysql.createConnection({
09        host: 'localhost',
10        port:"3306",
11        user: 'root',
12        password: root,
13        database: 'Library'
14    });
15    // 判断数据库是否连接成功
16    client.connect(function(err){
17        if(err){
18            console.log('[query] - :'+err);
19            return;
20        }
21        console.log('[connection connect]  MySQL 数据库连接成功！');
22    });
23    // 创建服务器
24    var app = express();
25    app.use(bodyParser.urlencoded({
26        extended: false
27    }));
28    // 启动服务器
29    app.listen(52273, function () {
30        console.log(' 服务器运行在 http://127.0.0.1:52273');
31    });
32    // 显示图书列表
33    app.get('/', function (request, response) {
34        // 读取模板文件
35        fs.readFile('book-list.html', 'utf8', function (error, data) {
36            // 执行 SQL 语句
37            client.query('SELECT * FROM books', function (error, results) {
38                // 响应信息
39                response.send(ejs.render(data, {
40                    data: results
41                }));
42            });
43        });
44    });
```

显示所有图书信息是在 book-list.html 页面中实现的，该页面使用 ejs 渲染标识，并将 index.js 文件中获取到的数据库数据分别放到指定的 HTML 标签中。代码如下：

```
01    <!DOCTYPE html>
02    <html>
03    <head>
04      <meta charset="utf-8">
05      <title> 图书列表 </title>
06      <style>
07        table{
08          padding: 0;
09          position: relative;
10          margin: 0 auto;
11        }
12        table tbody tr th {
13          background: #044599 no-repeat;
14          text-align: center;
15          border-left: 1px solid #02397F;
```

```
16          border-right: 1px solid #02397F;
17          border-bottom: 1px solid #02397F;
18          border-top: 1px solid #02397F;
19          letter-spacing: 2px;
20          text-transform: uppercase;
21          font-size: 14px;
22          color: #fff;
23          height: 37px;
24        }
25      table tbody tr td {
26          text-align: center;
27          border-left: 1px solid #ECECEC;
28          border-right: 1px solid #ECECEC;
29          border-bottom: 1px solid #ECECEC;
30          font-size: 15px;
31          color: #909090;
32          height: 37px;
33        }
34    </style>
35  </head>
36  <body>
37    <h1 style="text-align: center"> 图书列表 </h1>
38    <a href="/insert"> 添加数据 </a>
39    <br/>
40    <table width="100%">
41      <tr>
42        <th>ID</th>
43        <th> 书名 </th>
44        <th> 作者 </th>
45        <th> 出版社 </th>
46        <th> 删除 </th>
47        <th> 编辑 </th>
48      </tr>
49      <%data.forEach(function (item, index) { %>
50      <tr>
51        <td><%= item.id %></td>
52        <td><%= item.bookname %></td>
53        <td><%= item.author %></td>
54        <td><%= item.press %></td>
55        <td><a href="/delete/<%= item.id %>"> 删除 </a></td>
56        <td><a href="/edit/<%= item.id %>"> 编辑 </a></td>
57      </tr>
58      <% }); %>
59    </table>
60  </body>
61  </html>
```

运行程序，启动 Node.js 服务器，然后在浏览器中打开 http://127.0.0.1:52273/，效果如图 17.51 所示。

（2）添加图书信息

在前面已经创建的 index.js 文件中，首先读取 boot-insert.html 模板文件，然后定义添加图书信息的方法，代码如下：

```
01  app.get('/insert', function (request, response) {
02      // 读取模板文件
03      fs.readFile('book-insert.html', 'utf8', function (error, data) {
04          // 响应信息
05          response.send(data);
06      });
```

```
07    });
08    app.post('/insert', function (request, response) {
09        // 声明 body
10        var body = request.body;
11        // 执行 SQL 语句
12        client.query('INSERT INTO books (bookname, author, press) VALUES (?, ?, ?)', [
13            body.bookname, body.author, body.press
14        ], function () {
15            // 响应信息
16            response.redirect('/');
17        });
18    });
```

图 17.51 显示图书列表信息

　　添加图书信息是在 book-insert.html 页面中实现的，该页面中，通过 <form> 标签，将输入的图书信息通过表单的方式提交，提交方式为 post。代码如下：

```
01    <!DOCTYPE html>
02    <html>
03    <head>
04      <meta charset="utf-8">
05      <title> 添加图书 </title>
06    </head>
07    <body>
08      <h3> 添加图书 </h3>
09      <hr />
10      <form method="post">
11        <fieldset>
12          <legend> 添加数据 </legend>
13          <table>
14            <tr>
15              <td><label> 图书名称 </label></td>
16              <td><input type="text" name="bookname" /></td>
17            </tr>
18            <tr>
```

```
19              <td><label> 作者 </label></td>
20              <td><input type="text" name="author" /></td>
21          </tr>
22          <tr>
23              <td><label> 出版社 </label></td>
24              <td><input type="text" name="press" /></td>
25          </tr>
26          </table>
27          <input type="submit" />
28      </fieldset>
29      </form>
30  </body>
31  </html>
```

运行程序，启动 Node.js 服务器，然后在浏览器中打开 http://127.0.0.1:52273/，在图书列表页面单击"添加图书"超链接，打开 book-insert.html 页面，该页面中输入要添加的图书信息后，单击"提交"按钮，即可完成图书的添加操作。如图 17.52 所示。

图 17.52　添加图书信息

（3）修改图书信息

在前面已经创建的 index.js 文件中，首先读取 boot-edit.html 模板文件，并根据 ID 将要修改的图书的信息显示出来，然后定义根据 ID 修改图书信息的方法，代码如下：

```
01  app.get('/edit/:id', function (request, response) {
02      // 读取模板文件
03      fs.readFile('book-edit.html', 'utf8', function (error, data) {
04          // 执行 SQL 语句
05          client.query('SELECT * FROM books WHERE id = ?', [
06              request.params.id
07          ], function (error, result) {
08              // 响应信息
09              response.send(ejs.render(data, {
10                  data: result[0]
11              }));
12          });
13      });
14  });
15  app.post('/edit/:id', function (request, response) {
16      // 声明 body
17      var body = request.body;
18      // 执行 SQL 语句
19      client.query('UPDATE books SET bookname=?, author=?, press=? WHERE id=?', [body.bookname,
    body.author, body.press, request.params.id], function () {
20          // 响应信息
```

```
21              response.redirect('/');
22      });
23  });
```

修改图书信息是在 book-edit.html 页面中实现的，该页面中，通过 <form> 标签，将修改的图书信息通过表单的方式提交，提交方式为 post。代码如下：

```
01  <!DOCTYPE html>
02  <html>
03  <head>
04    <meta charset="utf-8">
05    <title> 修改图书 </title>
06  </head>
07  <body>
08    <h1> 修改图书信息 </h1>
09    <hr />
10    <form method="post">
11      <fieldset>
12        <legend> 修改图书信息 </legend>
13        <table>
14          <tr>
15            <td><label>Id</label></td>
16            <td><input type="text" name="id" value="<%= data.id %>" disabled /></td>
17          </tr>
18          <tr>
19            <td><label> 书名 </label></td>
20            <td><input type="text" name="bookname" value="<%= data.bookname %>" /></td>
21          </tr>
22          <tr>
23            <td><label> 作者 </label></td>
24            <td>
25              <input type="text" name="author"
26                     value="<%= data.author %>" />
27            </td>
28          </tr>
29          <tr>
30            <td><label> 出版社 </label></td>
31            <td><input type="text" name="press" value="<%= data.press %>" /></td>
32          </tr>
33        </table>
34        <input type="submit" />
35      </fieldset>
36    </form>
37  </body>
38  </html>
```

运行程序，启动 Node.js 服务器，然后在浏览器中打开 http://127.0.0.1:52273/，在图书列表页面单击指定图书后的"编辑"超链接，打开 book-edit.html 页面，该页面中即可对指定的图书相关信息进行修改，修改完成后，单击"提交"按钮即可，如图 17.53 所示。

（4）删除图书信息

在前面已经创建的 index.js 文件中，定

图 17.53　修改图书信息

义根据 ID 删除图书信息的方法，代码如下：

```
01    app.get('/delete/:id', function (request, response) {
02        // 执行 SQL 语句
03        client.query('DELETE FROM books WHERE id=?', [request.params.id], function () {
04            // 响应信息
05            response.redirect('/');
06        });
07    });
```

运行程序，启动 Node.js 服务器，然后在浏览器中打开 http://127.0.0.1:52273/，在图书
列表页面单击指定图书后的"删除"超链接，即可删除指定的图书信息，如图 17.54 所示。

图 17.54　删除图书信息

本章知识思维导图

第 18 章

Node.js 与 MongoDB 数据库

 本章学习目标

- 了解关系型数据库与非关系型数据库的区别。
- 掌握 MongoDB 数据库的下载、安装及配置过程。
- 掌握 MongoDB 数据库的常用操作方法。
- 掌握如何在 Node.js 项目中使用 MongoDB 数据库。

18.1　认识 MongoDB 数据库

MongoDB 是一个基于分布式文件存储的数据库，由 C++ 语言编写，旨在为 Web 应用提供可扩展的高性能数据存储解决方案，MongoDB 是使用 JavaScript 语言管理数据的数据库，同样也是使用 V8 JavaScript 引擎。本节将对如何下载、安装 MongoDB 数据库进行讲解。

18.1.1　关系型数据库与非关系型数据库

与前面所学的 MySQL 数据库不同，MongoDB 是一种非关系型数据库。下面先来简单了解一下什么是关系型数据库和非关系型数据库。

（1）关系型数据库

关系型数据库指的是采用了关系模型来组织数据的数据库。关系模型指的就是二维表格模型，而一个关系型数据库就是由二维表及其之间的联系所组成的一个数据组织。

关系模型中常用的概念：

① 关系：一张二维表，每个关系都具有一个关系名，也就是表名。

② 元组：二维表中的一行，在数据库中被称为记录。

③ 属性：二维表中的一列，在数据库中被称为字段。

④ 域：属性的取值范围，也就是数据库中某一列的取值限制。

⑤ 关键字：一组可以唯一标识元组的属性，数据库中常称为主键，由一个或多个列组成。

⑥ 关系模式：指对关系的描述。其格式为：关系名 (属性 1，属性 2，……，属性 N)，在数据库中称为表结构。

MySQL 数据库就是典型的关系型数据库。关系型数据库具有如下优点：

① 容易理解：二维表结构是非常贴近逻辑世界的一个概念，关系模型相对网状、层次等其他模型来说更容易理解。

② 使用方便：通用的 SQL 语言使得操作关系型数据库非常方便。

③ 易于维护：丰富的完整性 (实体完整性、参照完整性和用户定义的完整性) 大大降低了数据冗余和数据不一致的概率。

关系型数据库的缺点：

① 网站的用户并发性非常高，往往达到每秒上万次读写请求，对于传统关系型数据库来说，硬盘 I/O 是一个很大的瓶颈。

② 网站每天产生的数据量是巨大的，对于关系型数据库来说，在一张包含海量数据的表中查询，效率是非常低的。

③ 在基于 web 的结构当中，数据库是最难进行横向扩展的，当一个应用系统的用户量和访问量与日俱增的时候，数据库却没有办法像 web server 和 app server 那样简单地通过添加更多的硬件和服务节点来扩展性能和负载能力。当需要对数据库系统进行升级和扩展时，往往需要停机维护和数据迁移。

（2）非关系型数据库

非关系型数据库指非关系型的、分布式的且一般不保证遵循 ACID 原则的数据存储系统。

非关系型数据库以键值对存储数据，且结构不固定，每一个元组可以有不一样的字段，每个元组可以根据需要增加一些自己的键值对，不局限于固定的结构，可以减少一些时间和空间的开销。

MongoDB 是典型的非关系型数据库，优点是：

① 用户可以根据需要去添加自己需要的字段，为了获取用户的不同信息，不像关系型数据库中要对多表进行关联查询，而只需要根据 ID 取出相应的 value 值，就可以完成查询。

② 适用于 SNS（Social Networking Services）社交应用，例如 Facebook、微博等，系统的升级、功能的增加，往往意味着数据结构会发生巨大变动，这一点关系型数据库难以应付，因为需要新的结构化数据存储。由于不可能用一种数据结构化存储应对所有的新需求，因此，非关系型数据库严格上不是一种数据库，应该是一种数据结构化存储方法的集合。

非关系型数据库的缺点是只适合存储一些较为简单的数据，对于需要进行比较复杂的查询的数据，关系型数据库显得更为合适；另外，它不适合持久存储海量数据。

18.1.2 下载 MongoDB 数据库

下面以 Windows 10 系统为例，讲解如何下载和安装 MongoDB 数据库。具体操作步骤如下：

① 在浏览器的地址栏中输入地址"https://www.mongodb.com/download-center/community"，并按下"Enter"键，将进入 MongoDB 数据库的下载页面，如图 18.1 所示。

图 18.1　MongoDB 的安装地址

👑 说明：

　　编著本书时，MongoDB 数据库的最新版本是 4.4.6，用户可以根据自身的需要，单击版本显示文本框右侧的向下箭头，选择其他的版本进行下载。

② 单击"Download"按钮，这时会在浏览器的下载栏中显示下载进度及剩余时间（不同的浏览器显示的位置不同，图 18.2 是 Windows 10 系统自带的 Microsoft Edge 浏览器中的显示效果），等待下载完成即可，下载完成的 MongoDB 安装文件如图 18.3 所示。

图 18.2　显示下载进度及剩余时间　　　　　　图 18.3　下载完的 MongoDB 安装文件

18.1.3　安装 MongoDB 数据库

下载完 MongoDB 的安装文件后，就可以进行安装了，具体安装步骤如下：

① 双击下载完成的 MongoDB 数据库安装文件 mongodb-windows-x86_64-4.4.6-signed.msi，等待加载完成后，进入欢迎安装界面，单击"Next"按钮，如图 18.4 所示。

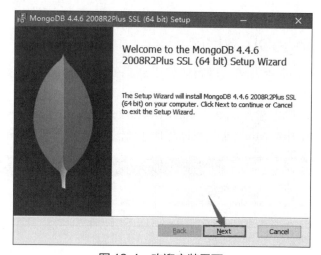

图 18.4　欢迎安装界面

② 进入安装协议界面中，选中"I accept the terms in the License Agreement"复选框，表示同意 MongoDB 数据库的使用协议，然后单击"Next"按钮，如图 18.5 所示。

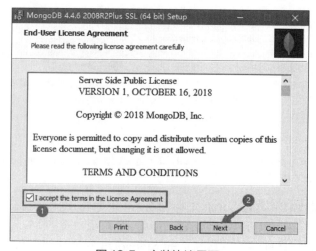

图 18.5　安装协议界面

③ 进入安装类型选择界面，该界面中提供两种安装类型，其中 Complete 表示全部安装，Custom 表示典型安装。对于一般的开发者，选择 Custom 典型安装即可，这里单击"Custom"按钮，如图 18.6 所示。

图 18.6　安装类型选择界面

④ 进入典型安装设置界面，该界面首先单击"Browse"按钮设置 MongoDB 数据库的安装路径，然后单击"Next"按钮，如图 18.7 所示。

图 18.7　典型安装设置界面

👑 说明：

本书将 MongoDB 数据库安装在"D:\Program Files\MongoDB"文件夹中。

⑤ 进入服务配置界面，该界面中可以对 MongoDB 数据库服务的相关信息进行设置，包括域、名称、密码、数据路径、日志路径等，这里采用默认设置，直接单击"Next"按钮，如图 18.8 所示。

⑥ 进入 MongoDB Compass 安装配置界面，MongoDB Compass 是 MongoDB 数据库的图形操作界面，它安装起来非常耗时，作为开发者，一般不使用该图形操作界面，所以不建议安装，因此这里取消"Install MongoDB Compass"复选框的选中状态，然后单击"Next"按钮，如图 18.9 所示。

⑦ 进入准备安装界面，直接单击"Install"按钮开始安装 MongoDB 数据库，如图 18.10 所示。

图 18.8　服务配置界面

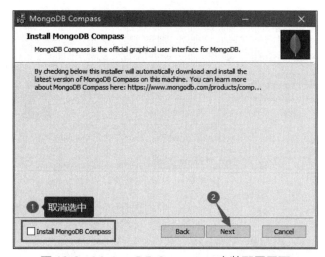

图 18.9　MongoDB Compass 安装配置界面

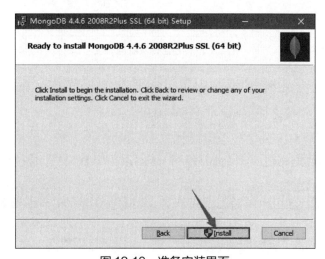

图 18.10　准备安装界面

⑧ 进入安装进度显示界面，该界面中显示正在进行的安装操作及安装进度，如图 18.11 所示。

图 18.11　安装进度显示界面

⑨ 等待安装完成后，进入安装完成界面，直接单击"Finish"按钮，即可完成 MongoDB 数据库的安装，如图 18.12 所示。

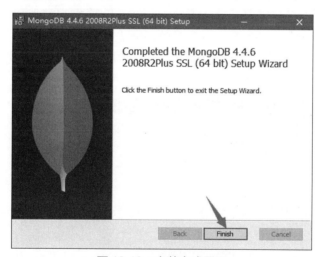

图 18.12　安装完成界面

18.1.4　配置并测试 MongoDB 数据库

安装完 MongoDB 后，如果要使用，还需要配置环境变量，这里以 Windows 10 系统为例讲解配置 MongoDB 环境变量的步骤，具体步骤如下：

① 选中"此电脑"，单击右键，在弹出的快捷菜单中选择"属性"，打开"系统属性"对话框，单击"高级系统设置"，切换到"系统属性"对话框的"高级"选项卡，单击"环境变量"按钮，如图 18.13 所示。

② 打开"环境变量"对话框，该对话框中选中下方"系统变量"中的"Path"项，单击"编辑"按钮，如图 18.14 所示。

图 18.13 "系统属性"对话框的"高级"选项卡

图 18.14 "环境变量"对话框

③ 打开"编辑环境变量"对话框，该对话框中，单击"新建"按钮，然后在新建的项中输入 MongoDB 的安装路径（本书的 MongoDB 数据库安装路径是"D:\Program Files\MongoDB\Server\4.4\bin"，如果不是这个路径，需要根据自己的实际情况进行修改），然后依次单击"确定"按钮，关闭"编辑环境变量"对话框、"环境变量"对话框和"系统属性"对话框，如图 18.15 所示。

图 18.15 设置环境变量

④ 通过以上步骤，就完成了 MongoDB 环境变量的配置。接下来在系统的 cmd 命令窗口中输入"mongo"命令，验证 MongoDB 数据库是否正确安装并配置，如果安装成功并配置正确，会显示如图 18.16 所示信息。

图 18.16　测试 MongoDB 数据库是否安装并配置正确

18.2　MongoDB 数据库基础

MongoDB 数据库中提供了很多的命令，用来对数据库进行操作，本节将对 MongoDB 数据库的常用命令及使用进行讲解。

18.2.1　使用 JavaScript 语言

MongoDB 数据库使用 JavaScript 语言管理数据库信息，所以在操作 MongoDB 数据库时，可以通过编写 JavaScript 代码实现。

例如，在 MongoDB 数据库中可以直接进行加、减、乘、除四则运算，如图 18.17 所示。

也可以直接运行 JavaScript 代码，比如使用 JavaScript 代码计算 100 以内的整数和，如图 18.18 所示。

图 18.17　四则运算

在 MongoDB 数据库中，使用 db 对象管理数据库，如图 18.19 所示，输入 db 后，可以显示当前数据库对象和集合。

图 18.18　直接运行 JavaScript 代码

图 18.19　使用 db 对象

18.2.2　数据库、集合与文档

MongoDB 数据库的特点是，一个数据库是由多个集合构成的，而一个集合又是由多个文档来构成的，如图 18.20 所示。

图 18.20　MongoDB 数据库结构图

如果将 MongoDB 数据库与前面学习过的 MySQL 数据库作一个比较的话，它们的区别如表 18.1 所示。

表 18.1　MySQL 数据库与 MongoDB 数据库的区别

MySQL 数据库	MongoDB 数据库	说明
database	database	数据库
table	collection	数据库表/集合
row	document	数据记录行/文档
column	field	数据字段/域
index	index	索引

在 MongoDB 中创建数据库时，直接输入"use 数据库名"命令即可。use 命令使用后，db 对象会自动变更到创建的数据库中，如图 18.21 所示。

使用 createCollection() 方法可以创建集合，参数为要创建的集合名称，例如，创建一个名称为 products 的集合，代码如下：

```
db.createCollection('products')
```

效果如图 18.22 所示。

图 18.21　创建数据库

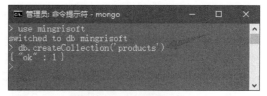

图 18.22　创建集合

18.2.3　添加数据

使用 save() 方法可以向 MongoDB 数据库中添加数据，这里需要注意的是，添加数据时，MongoDB 数据库中的数据是以键值对的形式存储的，所以 save() 方法中的参数也必须是键值对的形式。例如，向 MongoDB 数据库中插入一条数据，可以使用下面的代码。

```
db.products.save({name:'pencil',price:500})
```

效果如图 18.23 所示。

按照上面的方式，分别执行下面的语句，向 MongoDB 数据库中多添加一些数据，以便后期的测试。

```
01  db.products.save({name:'eraser',price:500})
02  db.products.save({name:'notebook',price:2000})
03  db.products.save({name:'glue',price:700})
04  db.products.save({name:'scissors',price:2000})
05  db.products.save({name:'stapler',price:3000})
06  db.products.save({name:'pen',price:1000})
```

效果如图 18.24 所示。

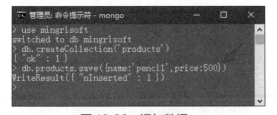

图 18.23　添加数据

图 18.24　添加多条数据

18.2.4　查询数据

在 MongoDB 数据库中添加完数据后，如果想要查询集合中的全部数据，可以使用 find() 方法，代码如下：

```
db.products.find()
```

效果如图 18.25 所示。

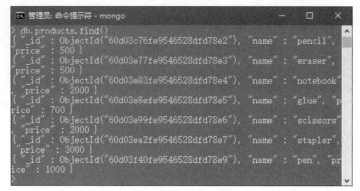

图 18.25　查询全部数据

使用 find() 方法除了可以获取全部数据，还可以在查询数据时进行一些条件设置，例如，获取全部数据，但不显示 ID，代码如下：

```
db.products.find({},{_id:false})
```

效果如图 18.26 所示。

再比如，查询 price 等于 500 的所有数据，并且不是 ID，可以使用下面的代码。

```
db.products.find({price:500},{_id:false})
```

效果如图 18.27 所示。

图 18.26　隐藏 ID 属性

图 18.27　查询满足指定条件的数据

另外，MongoDB 数据库中还提供了一个 findOne() 方法，用来查询第一条数据，使用方法如下：

```
db.products.findOne()
```

效果如图 18.28 所示。

图 18.28　查询第一条数据

👑 说明：

findOne() 方法的使用与 find() 方法类似，也可以设置不显示某列，或者查询满足指定条件的数据。

18.2.5 修改数据

修改数据时，首先需要使用 findOne() 方法根据指定的条件找到要修改的数据，并存储到一个变量中，然后使用该变量调用指定的属性，并为其重新赋值，最后使用 save 方法保存修改后的变量即可。

例如，修改 name 属性为 pencil 的数据，将其 price 值修改为 800，代码如下：

```
01    var temp= db.products.findOne({name:'pencil'})
02    temp.price=800
03    db.products.save(temp)
```

👑 说明：
上面的 3 行代码需要在 MongoDB 命令窗口中分别执行。

效果如图 18.29 所示。

图 18.29　修改数据

18.2.6 删除数据

删除数据非常简单，使用 remove() 方法即可。例如，删除 name 属性值为 pen 的数据，代码如下：

```
db.products.remove({name:'pen'})
```

效果如图 18.30 所示。

图 18.30　删除数据

18.3 项目实战——心情日记

[实例 18.1]
（源码位置：资源包 \Code\18\01）

制作网站心情日记

本节将根据上面所学的相关内容，制作一个简单的网站——心情日记，该网站可以完成日记的编写、展示、修改和删除功能，另外还实现了登录、登出的功能，如图 18.31 所示。

图 18.31　心情日记主页

👑 注意：

由于篇幅有限，书中主要将网站功能的核心代码进行重点讲解，其他功能代码，可以查看资源包中的项目源代码。

18.3.1　初始化数据

心情日记项目的名称为 diary，其项目结构如图 18.32 所示。

👑 注意：

在运行本程序时，如果提示找不到模块，需要使用 npm install 命令安装 package.json 文件中的模块，另外，需要注意的是，安装的模块的版本要与 package.json 中要求的版本一致。

添加初始数据。打开系统的 cmd 命令窗口，通过"mongo"命令打开 MongoDB 数据库，创建"blog"数据库，并创建"post"和"user"两个集合，同时向 user 集合中添加默认的账户，账户名和密码均是 admin。具体代码如下：

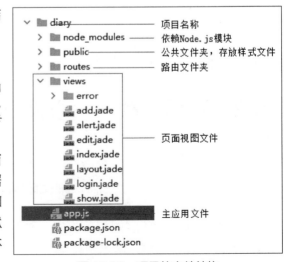

图 18.32　项目的文件结构

314

```
01    // 创建数据库，添加管理员
02    use blog
03    db.createCollection('post')
04    db.createCollection('user')
05    db.user.save({ user: 'admin', pass: 'admin'})
```

在 MongoDB 中分别执行以上 4 条语句的效果如图 18.33 所示。

图 18.33　初始化数据

18.3.2　主页的实现

心情日记网站的主要功能是在 app.js 文件中实现的，该文件中首先引入相应的模块，并指定使用 MongoDB 数据库，代码如下：

```
01    var express = require('express')
02      , gzippo = require('gzippo')
03      , routes = require('./routes')
04      , crypto = require('crypto')
05      , moment = require('moment')
06      , cluster = require('cluster')
07      ,path = require('path')
08      , os = require('os');
09
10    var mongojs=require('mongojs');
11    var db=mongojs('blog', ['post', 'user']);
```

在路由配置部分，用户输入 http://127.0.0.1:3000/ 后，连接到 index.jade 文件。代码如下：

```
01    // 配置路由
02    app.get('/', function(req, res) {
03      var fields = { subject: 1, body: 1, tags: 1, created: 1, author: 1 };
04      db.post.find({ state: 'published'}, fields).sort({ created: -1}, function(err, posts) {
05        if (!err && posts) {
06          res.render('index.jade', { title: ' 心情日记 ', postList: posts });
07        }
08      });
09    });
```

index.jade 文件中使用 jade 模块语法，显示导航栏和所有的日记信息。代码如下：

```
01    mixin blogPost(post)
02      div.span6
03        a(href="/post/#{post._id}")
04          h3 #{post.subject}
05        p #{post.body.substr(0, 250) + '...'}
06        p#info
07          div.tags
08            for tag in post.tags
09              strong
10                a(href="#") #{tag}
11          div.post-time
12            em #{moment(post.created).format('YYYY-MM-DD HH:mm:ss')}
13        p
14          a(class="btn btn-small",href="/post/#{post._id}") 阅读更多 &raquo;
15    div.hero-unit
16      h1 心情日记
17      p 欢迎来到我的心情日记，这里有我最近的动态、想法和心情……
```

```
18    !=partial('alert', flash)
19    div
20      - for (var i = 0; i < postList.length; i++)
21        div.row
22          mixin blogPost(postList[i])
23          - if (i + 1 < postList.length)
24            mixin blogPost(postList[++i])
```

18.3.3　添加日记

在 app.js 文件中实现添加日记功能时，首先通过 get 方法监听 url 为 "/post/add" 的路径，用户输入上述路径时，将 add.jade 文件返回给客户端，然后使用 insert() 方法将用户提交的信息添加到数据库中。关键代码如下：

```
01    // 路由访问 127.0.0.1:3000
02    app.get('/post/add', isUser, function(req, res) {
03      res.render('add.jade', { title: ' 添加新的日记 '});
04    });
05    app.post('/post/add', isUser, function(req, res) {
06      var values = {
07          subject: req.body.subject
08        , body: req.body.body
09        , tags: req.body.tags.split(',')
10        , state: 'published'
11        , created: new Date()
12        , modified: new Date()
13        , comments: []
14        , author: {
15            username: req.session.user.user
16          }
17      };
18      db.post.insert(values, function(err, post) {
19        console.log(err, post);
20        res.redirect('/');
21      });
22    });
```

add.jade 文件是客户端添加日记页面。在 add.jade 文件中，使用了 jade 语法，将添加日记的表单信息表示出来，这里需要注意的是，编写 jade 代码时，需要注意空格的个数，否则容易报错。add.jade 文件代码如下：

```
01    form(class="form-horizontal",name="add-post",method="post",action="/post/add")
02      fieldset
03        legend 添加新的日记
04        div.control-group
05          label.control-label 标题：
06          div.controls
07            input(type="text",name="subject",class="input-xlarge")
08        div.control-group
09          label.control-label 内容：
10          div.controls
11            textarea(name="body", rows="10", cols="30")
12        div.control-group
13          label.control-label 标签：
14          div.controls
15            input(type="text",name="tags",class="input-xlarge")
16        div.form-actions
17          input(type="submit",value=" 添加 ",name="post",class="btn btn-primary")
```

添加日记页面效果如图 18.34 所示。

图 18.34　添加日记页面

18.3.4　修改日记

在 app.js 文件中实现修改日记功能，使用 app 对象的 post 方法监听 url 是 "'/post/edit/:postid'" 的路径地址时，将 edit.jade 返回给客户端，然后使用 update 方法更新数据库中对应 ID 的数据。关键代码如下：

```
01  app.get('/post/edit/:postid', isUser, function(req, res) {
02    res.render('edit.jade', { title: ' 修改日记 ', blogPost: req.post } );
03  });
04
05  app.post('/post/edit/:postid', isUser, function(req, res) {
06    db.post.update({ _id: db.ObjectId(req.body.id) }, {
07      $set: {
08          subject: req.body.subject
09        , body: req.body.body
10        , tags: req.body.tags.split(',')
11        , moditied: new Date()
12    }}, function(err, post) {
13      if (!err) {
14        req.flash('info', ' 日记修改成功! ');
15      }
16      res.redirect('/');
17    });
18  });
```

edit.jade 文件是客户端的修改日记信息页面，该文件使用了 jade 语法，提交数据方式是 post，action 的值为 "/post/edit/#{blogPost._id}"，这里的 blogPost._id，是指具体的日记对应数据库中的唯一 ID 值。edit.jade 文件代码如下：

```
01  form(class="form-horizontal",name="edit-post",method="post",action="/post/edit/#{blogPost._id}")
02    fieldset
03      legend 编辑日记 ##{blogPost._id}
04
05      div.control-group
06        label.control-label 标题：
07        div.controls
08          input(type="text",name="subject",class="input-xlarge span6",value="#{blogPost.subject}")
09
10      div.control-group
11        label.control-label 内容：
12        div.controls
13          textarea(name="body",rows="10",cols="30",class="span6") #{blogPost.body}
14
15      div.control-group
16        label.control-label 标签：
17        div.controls
18          input(type="text",name="tags",class="input-xlarge",value="#{blogPost.tags.join(',')}")
19
20      input(type="hidden",name="id",value="#{blogPost._id}")
21      div.form-actions
22        input(type="submit",value=" 修改 ",name="edit",class="btn btn-primary")
```

运行程序，首先在心情日记网站首页单击某一条日记的标题，进入其详细信息页面，然后单击右下角的"修改"超链接，如图 18.35 所示，即可跳转到编辑日记信息页面，该页面中对日记信息修改后，单击"提交"按钮即可，如图 18.36 所示。

图 18.35　单击"修改"超链接

图 18.36　编辑日记信息页面

18.3.5 删除日记

在 app.js 文件中实现删除日记功能时，需要查询到参数 req 中的 postid 值，然后使用 MongoDB 中的 remove 方法将数据库中对应 ID 的数据删除即可。关键代码如下：

```
01   app.get('/post/delete/:postid', isUser, function(req, res) {
02     db.post.remove({ _id: db.ObjectId(req.params.postid) }, function(err, field) {
03       if (!err) {
04         req.flash('error', '日记删除成功 ');
05       }
06       res.redirect('/');
07     });
08   });
```

运行程序，首先在心情日记网站首页单击某一条日记的标题，进入其详细信息页面，然后单击右下角的"删除"超链接，如图 18.37 所示，即可删除指定的日记。

图 18.37　删除日记

18.3.6 用户登录与登出

在 app.js 文件中实现登录、登出功能时，会提交 url 为"/login"的地址，然后在 app.js 中通过 post 方法监听到这个地址的请求后，会接收用户提交的用户名和密码信息，如果输入正确，则跳转到首页，否则，停留在登录页面。关键代码如下：

```
01   // 登录
02   app.get('/login', function(req, res) {
03     res.render('login.jade', {
04       title: 'Login user'
05     });
06   });
07   app.get('/logout', isUser, function(req, res) {
08     req.session.destroy();
09     res.redirect('/');
10   });
11   app.post('/login', function(req, res) {
12     var select = {
13       user: req.body.username
14       , pass: req.body.password
15     };
16     db.user.findOne(select, function(err, user) {
17       if (!err && user) {
18         // 判断用户登录的 session
19         req.session.user = user;
20         res.redirect('/');
```

第4篇　框架及数据应用篇

```
21        } else {
22            // 如果未登录的话，则跳转到登录页面
23            res.redirect('/login');
24        }
25    });
26 });
```

login.jade 文件是客户端的用户登录页面，该页面中使用 form 提交用户的登录信息，提交方式为 post，提交 action 是 "/login"，这样就可以使用 app.js 中的 post 方法接收到用户提交的登录信息，进而判断是否登录成功。login.jade 文件代码如下：

```
01 form(class="form-horizontal",name="login-form",method="post",action="/login")
02   fieldset
03     legend 请输入登录信息
04       div.control-group
05         label.control-label 账户：
06         div.controls
07           input(type="text",name="username",class="input-xlarge")
08       div.control-group
09         label.control-label 密码：
10         div.controls
11           input(type="password",name="password",class="input-xlarge")
12       div.form-actions
13         input(type="submit",value=" 登录 ",name="login",class="btn btn-primary")
```

登录页面效果如图 18.38 所示。

图 18.38　登录页面

本章知识思维导图

Node.js

从零开始学 Node.js

第5篇

项目开发篇

第 19 章

网络版五子棋游戏

——Node.js+socket.io+Canvas 技术实现

 本章学习目标

- 掌握如何使用 Node.js 进行服务器端和客户端的开发。
- 熟悉 socket.io 模块的使用。
- 熟悉使用 Canvas 在网页中绘制图形的方法。
- 熟练掌握五子棋游戏逻辑算法。
- 掌握登录游戏房间的方法。
- 熟悉改变棋牌颜色的方式。

19.1　需求分析

五子棋是起源于中国古代的传统黑白棋种之一。五子棋不仅能提高思维能力和智力，而且富含哲理，有助于修身养性。五子棋既有现代休闲的明显特征"短、平、快"，又有古典哲学的高深学问"阴阳易理"；既具有简单易学的特性，为人们所喜爱，又有深奥的技巧和高水平的国际性比赛。五子棋文化源远流长，具有东方的神秘和西方的直观；既有"场"的概念，也有"点"的连接。五子棋起源于中国古代，发展于日本，风靡于欧洲，可以说五子棋是中西方文化的交流点，是古今哲学的结晶。本章将使用 Node.js+Socket.io+Canvas 技术实现真人实时对战的网络版五子棋游戏，因此要求游戏应该具备以下功能：

- 需要双方登录房间；
- 登录房间时需要输入用户名和房间号；
- 在房间满员时如果有用户进去则弹出友好提示；
- 对战双方有人中途退出时的友好提示；
- 对战双方有一方胜利时，显示胜利的一方，并重新开始游戏；
- 判断棋子是否超出棋盘范围；
- 判断指定坐标位置是否已经存在棋子；
- 界面美观、提示明显。

19.2　游戏设计

19.2.1　游戏功能结构

从功能上划分，网络版五子棋分为玩家登录房间、开始游戏和结束游戏这 3 个功能。

① 登录房间：玩家进入五子棋游戏主界面，需要输入玩家昵称和房间号，另外，登录之后，需要等待另一位玩家的进入。

② 开始游戏：当房间里有两位玩家时，就可以开始进行五子棋的游戏了。

③ 结束游戏：按照游戏规则，两位玩家决出胜负后，结束游戏。

网络版五子棋的功能结构如图 19.1 所示。

图 19.1　网络版五子棋功能结构

19.2.2 游戏业务流程

网络版五子棋游戏的业务流程如图 19.2 所示。

图 19.2 网络版五子棋业务流程

19.2.3 游戏预览

网络版五子棋运行时，首先需要一位用户进入指定房间号，效果如图 19.3 所示，然后等待另一位用户进入相同的房间，这时后进入的用户可以先下棋，效果如图 19.4 所示。

图 19.3 第一位用户进入的效果

图 19.4 第二位用户进入的效果

当一个房间中有两位用户时，就可以进行下棋对战了，下棋对战效果如图 19.5 所示，但有一方胜利时，弹出对话框提示某一方胜利，如图 19.6 所示。

另外，用户在进入五子棋游戏页面中后，可以根据个人的喜好设置棋盘的背景色，操作方法为：单击棋盘下方的颜色块，在弹出的颜色选择器中选择自己喜欢的颜色，如图 19.7 所示，然后单击页面中其他地方，棋盘颜色即可变成自己选择的颜色，如图 19.8 所示。

图 19.5　下棋对战效果

图 19.6　有一方胜利时弹出的对话框

图 19.7　在颜色选择器中选择颜色

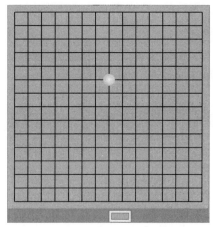

图 19.8　变换颜色后的棋盘

📖 说明：

网络版五子棋游戏同时支持 PC 端和手机端的适配显示。

19.3　游戏开发准备

19.3.1　游戏开发环境

本游戏的软件开发及运行环境具体如下。

- 操作系统：Windows 7、Windows 10 等。
- Node.js 版本：Node.js v16.3.0。
- 开发工具：WebStorm 2021.1.2。
- 浏览器：Microsoft Edge、Chrome、Firfox 等主流浏览器。
- 使用的 Node.js 模块及版本如下：

```
01    "dependencies": {
02      "express": "^4.16.4",
03      "nodemon": "^1.18.9",
04      "socket.io": "^2.2.0"
05    }
```

19.3.2　游戏项目构成

　　网络版五子棋项目的文件组织如图 19.9 所示。public 文件夹中的文件为客户端文件；index.js 文件为服务器端逻辑代码文件，其中使用 Node.js 建立服务器，同时也创建 socket 对象，实时监听客户端的事件；package.json 是项目的配置文件，包括项目所使用的第三方 Node.js 模块，可以使用 npm 命令将所需模块全部下载。

　　public 文件夹中的文件构成如图 19.10 所示，其中，chessBoard.js 文件中包含五子棋游戏的算法逻辑代码，比如如何判断游戏胜负、如何改变棋盘颜色等；index.html 文件是 HTML 结构代码，用来显示游戏中的登录房间、玩家列表、五子棋游戏界面等信息；mobile_style.css 文件和 style.css 文件是游戏的 CSS 样式文件。

public　　index.js　　package.json　　　　chessBoard.js　　index.html　　mobile_style.css　　style.css

图 19.9　游戏项目的文件组织构成　　　　图 19.10　游戏客户端的文件组织构成

19.4　登录游戏房间设计

19.4.1　登录游戏房间概述

　　经常玩游戏的同学会发现，无论 PC 端游戏，还是手机端游戏，在正式游戏前，都会有一个游戏菜单的主界面，包含新建游戏、游戏方法、游戏设置等选项。在网络版五子棋游戏页面中，登录游戏房间实际上就是游戏登录入口，如图 19.11 所示。

图 19.11　登录游戏房间

19.4.2　登录游戏房间的实现

服务器端的登录游戏房间功能是在 index.js 文件中实现的，该文件中，首先引入需要的 Node.js 模块，并创建服务器监听，进行一些初始化设置，代码如下：

```
01  let express = require('express')
02  let http = require('http')
03  let app = express()
04  let path = require('path')
05  let server = http.createServer(app)
06  let io = require('socket.io').listen(server)
07
08  let port = process.env.PORT || 3000
09
10  server.listen(port, () => {
11    console.log('Server listening at port %d', port);
12  });
13
14  app.use(express.static(path.join(__dirname, 'public')))
15
16  let connectRoom = {}
17
18  const changeAuth = (currentRoom, currentUser) => {
19    for (let user in currentRoom) {
20      if (user === currentUser) {
21        currentRoom[user].canDown = false
22      } else {
23        currentRoom[user].canDown = true
24      }
25    }
26  }
```

然后使用 socket 对象中的 emit() 方法实时发送玩家的房间号，同时使用 io 对象的 on() 方法，实时监听来自客户端的房间号信息，从而完成登录游戏房间的功能。关键代码如下：

```
01  io.on('connection', (socket) => {
02    console.log('connected')
03    socket.on('enter', (data) => {
04      // console.log(connectRoom[data.roomNo])
05      // 第一个用户进入，新建房间
06      if (connectRoom[data.roomNo] === undefined) {
07        connectRoom[data.roomNo] = {}
08        connectRoom[data.roomNo][data.userName] = {}
09        connectRoom[data.roomNo][data.userName].canDown = false
10        connectRoom[data.roomNo].full = false
11        console.log(connectRoom)
12        socket.emit('userInfo', {
13          canDown: false
14          // roomInfo:connectRoom[data.roomNo]
15        })
16        socket.emit('roomInfo', {
17          roomNo: data.roomNo,
18          roomInfo: connectRoom[data.roomNo]
19        })
20        socket.broadcast.emit('roomInfo', {
21          roomNo: data.roomNo,
22          roomInfo: connectRoom[data.roomNo]
23        })
24      } // 第二个用户进入且不重名
25      else if (!connectRoom[data.roomNo].full &&
26        connectRoom[data.roomNo][data.userName] === undefined) {
```

```
27          connectRoom[data.roomNo][data.userName] = {}
28          connectRoom[data.roomNo][data.userName].canDown = true
29          connectRoom[data.roomNo].full = true
30          console.log(connectRoom)
31          socket.emit('userInfo', {
32            canDown: true
33          })
34          socket.emit('roomInfo', {
35            roomNo: data.roomNo,
36            roomInfo: connectRoom[data.roomNo]
37          })
38          socket.broadcast.emit('roomInfo', {
39            roomNo: data.roomNo,
40            roomInfo: connectRoom[data.roomNo]
41          })
42        } // 第二个用户进入但重名
43        else if (!connectRoom[data.roomNo].full &&
44          connectRoom[data.roomNo][data.userName]) {
45          socket.emit('userExisted', data.userName)
46        } // 房间已满
47        else if (connectRoom[data.roomNo].full) {
48          socket.emit('roomFull', data.roomNo)
49        }
50      })
```

19.5　游戏玩家列表设计

19.5.1　游戏玩家列表概述

玩家登录进入游戏后，开始等待其他玩家的进入，如图 19.12 所示。在登录游戏的表单下面，显示玩家列表，在另一位玩家进入之前，显示"等待其他用户加入"，另一位玩家进入后，就可以开始游戏了。

19.5.2　游戏玩家列表的实现

从图 19.12 所示的界面可以发现，游戏玩家列表只有对战双方，而且背景颜色分别是白色和黑色，代

图 19.12　游戏玩家列表的界面

表五子棋棋子的颜色。当两位玩家都进入同一个房间号后，就可以开始游戏了。

在 public 文件夹下创建 index.html 文件，其中使用 <div> 标签，利用不同的 CSS 样式，将玩家列表以及玩家的状态显示出来，同时棋盘也在该文件中显示。index.html 文件代码如下：

```
01  <!DOCTYPE html>
02  <html lang="en">
03  <head>
04    <meta charset="utf-8">
05    <title> 五子棋 online</title>
06    <meta name="viewport" content="width=device-width, user-scalable=no, initial-scale=1.0,
  maximum-scale=1.0, minimum-scale=1.0">
07    <link rel="stylesheet" media="screen and (min-width:900px)" href="style.css">
08    <link rel="stylesheet" media="screen and (max-width:500px)" href="mobile_style.css">
```

```
09        <link rel="shortcut icon" href="favicon.ico" />
10        <link rel="bookmark" href="favicon.ico" type="image/x-icon" />
11      </head>
12      <body onbeforeunload="checkLeave()" style="background-color: #1abc9c">
13
14      <h1>五子棋 </h1>
15
16      <div id="current">
17        <div class="infoWrapper">
18          <div class="info">
19            <label for="user"> 用户名: </label>
20            <input type="text" name="user" id="user">
21          </div>
22          <div class="info">
23            <label for="room"> 房间号: </label>
24            <input type="number" name="text" id="room">
25          </div>
26        </div>
27        <button id="enter"> 进入 </button>
28      </div>
29      <div class="userWrapper">
30        <div class="userInfo"></div>
31        <div class="waitingUser"></div>
32      </div>
33      <div class="chessBoard">
34        <canvas id="chess" width="450px" height="450px"></canvas>
35
36          <canvas id="layer" width="450px" height="450px"></canvas>
37      </div>
38
39      <form id="action">
40        <input type="color" id="colorSelect" name="color" value="#DEB887">
41      </form>
42
43      <script src="https://cdn.bootcss.com/socket.io/2.2.0/socket.io.js"></script>
44
45      <script src="chessBoard.js"></script>
46      </body>
47      </html>
```

打开项目根目录下的 index.js 文件，其中使用 socket 对象中的 on() 方法，实时监听客户端的房间号事件，当房间号输入相同时，向所有的客户端发送消息，从而实现判断玩家是否进入同一房间号的功能。关键代码如下：

```
01    socket.on('userDisconnect', ({userName, roomNo}) => {
02      if (connectRoom[roomNo] && connectRoom[roomNo][userName]) {
03        socket.broadcast.emit('userEscape', {userName, roomNo})
04        delete connectRoom[roomNo][userName]
05        connectRoom[roomNo].full = false
06        let keys = Object.getOwnPropertyNames(connectRoom[roomNo]).length
07        if (keys <= 1) {
08          delete connectRoom[roomNo]
09        } else {
10          for (let user in connectRoom[roomNo]) {
11            if (user !== 'full') {
12              connectRoom[roomNo][user].canDown = false
13              socket.emit('userInfo', {
14                canDown: false
15              })
16              socket.emit('roomInfo', {
17                roomNo,
```

```
18              roomInfo: connectRoom[roomNo]
19            })
20            socket.broadcast.emit('roomInfo', {
21              roomNo,
22              roomInfo: connectRoom[roomNo]
23            })
24          }
25        }
26      }
27    console.log(connectRoom)
28  }
29 })
```

19.6 游戏对战设计

19.6.1 游戏对战概述

五子棋游戏对战算法是五子棋游戏的核心，双方进入同一房间后，可以进行对战，当有一方的 5 个棋子连成一条线时，表示获胜，并弹出相应的信息提示，如图 19.13 所示，这时单击弹出的对话框中的"确定"按钮，可以重新开始游戏，即清空棋盘上的所有棋子，并由当前失败的一方先下棋。

图 19.13　游戏对战页面

19.6.2 游戏对战页面初始化

游戏对战的主要逻辑代码是在 public 文件夹下的 chessBoard.js 文件中实现的，该文件中，首先获取 index.html 页面中的元素，并定义客户端监听网址及端口；然后为 index.html 页面中的"进入"按钮添加 click 事件监听，该事件监听中，可以处理用户进入房间、用户列表显示、棋子显示、下棋等操作时的页面显示状态。关键代码如下：

```
01 let chess = document.getElementById("chess");
02 let layer = document.getElementById("layer");
03 let context = chess.getContext("2d");
04 let context2 = layer.getContext("2d");
05 let winner = document.querySelector('#winner')
06 let cancelOne = document.querySelector('#cancelOne')
07 let colorSelect = document.querySelector('#colorSelect')
08 let user = document.querySelector('#user')
09 let room = document.querySelector('#room')
10 let enter = document.querySelector('#enter')
11 let userInfo = document.querySelector('.userInfo')
12 let waitingUser = document.querySelector('.waitingUser')
13 let socket = io.connect('http://127.0.0.1:3000')
14 let userList = []
15 enter.addEventListener('click', (event) => {
16    if( !user.value || !room.value ){
17      alert(' 请输入用户名或者房间号 ...')
18      return;
19    }
```

```
20     let ajax = new XMLHttpRequest()
21     ajax.open('get', 'http://127.0.0.1:3000?room=' + room.value + '&user=' + user.value)
22     ajax.send()
23     ajax.onreadystatechange = function () {
24      if (ajax.readyState === 4 && ajax.status === 200) {
25         // 用户请求进入房间
26         socket.emit('enter', {
27             userName: user.value,
28             roomNo: room.value
29         })
30         //canDown:true 用户执黑棋 , canDown:false 用户执白棋
31         socket.on('userInfo', (data) => {
32             obj.me = data.canDown
33         })
34         // 显示房间用户信息
35         socket.on('roomInfo', (data) => {
36             if (data.roomNo === room.value) {
37                 userInfo.innerHTML = ''
38                 for (let user in data.roomInfo) {
39                     if (user !== 'full') {
40                         userList.push(user)
41                         let div = document.createElement('div')
42                         let userName = document.createTextNode(user)
43                         div.appendChild(userName)
44                         div.setAttribute('class', 'userItem')
45                         userInfo.appendChild(div)
46                         if (data.roomInfo[user].canDown) {
47                             div.style.backgroundColor = 'black'
48                             div.style.color = 'white'
49                             waitingUser.innerHTML = ' 等待 ${user} 落子 ...'
50                         } else {
51                             div.style.backgroundColor = 'white'
52                             waitingUser.innerHTML = ' 等待其他用户加入 ...'
53                         }
54                     }
55                 }
56             }
57         })
58         // 下棋
59         layer.onclick = function (e) {
60          let x = e.offsetX ;
61          let y = e.offsetY ;
62          let j = Math.floor(x/30) ;
63
64          let i = Math.floor(y/30) ;
65          if (chessBoard[i][j] === 0) {
66            socket.emit('move', {
67              i:i,
68              j:j,
69              isBlack: obj.me,
70              userName: user.value,
71              roomNo: room.value
72            })
73          }
74         }
75         // 显示棋子
76         socket.on('moveInfo', (data) => {
77             // console.log(data)
78             if (data.roomNo === room.value) {
79                 let {i, j, isBlack} = data
80                 oneStep(i, j, isBlack,false)
81                 if (data.isBlack) {
```

```
82              chessBoard[i][j] = 1;
83            } else {
84              chessBoard[i][j] = 2;
85            }
86            if (checkWin(i,j,obj.me)) {
87          socket.emit('userWin', {
88            userName: data.userName,
89            roomNo: data.roomNo
90          })
91            }
92          userList.forEach((item, index, array) => {
93            if (item !== data.userName) {
94              waitingUser.innerHTML = '等待 ${item} 落子 ...'
95            }
96          })
97          }
98        })
99        // 提示胜利者，禁止再下棋
100       socket.on('userWinInfo', (data) => {
101         if (data.roomNo === room.value) {
102           alert('${data.userName} 胜利！ ')
103           waitingUser.innerHTML = '${data.userName} 胜利！ '
104           waitingUser.style.color = 'red'
105           for (let i = 0; i < 15; i++) {
106             for (let j = 0; j < 15; j++) {
107               chessBoard[i][j] = 3
108             }
109           }
110           reStart()
111           waitingUser.style.color = 'black'
112         }
113       })
114       // 提示用户房间已满
115       socket.on('roomFull', (data) => {
116         alert(' 房间 ${data} 已满，请更换房间！ ')
117         room.value = ''
118       })
119       // 提示用户重名
120       socket.on('userExisted', (data) => {
121         alert(' 用户 ${data} 已存在，请更换用户名！ ')
122       })
123       socket.on('userEscape', ({userName, roomNo}) => {
124         if (roomNo === room.value) {
125           alert('${userName} 逃跑了，请等待其他用户加入！ ')
126           reStart()
127         }
128       })
129     }
130   }
131 })
132 function checkLeave(){
133   socket.emit('userDisconnect', {
134     userName: user.value,
135     roomNo: room.value
136   })
137 }
```

19.6.3 绘制棋盘

绘制棋盘主要使用 HTML 中的 Canvas 技术实现在绘制棋盘时同时监听鼠标 onmousemove 事件和 onmouseleave 事件，实时绘制棋盘的棋子的功能，如图 19.14 所示。

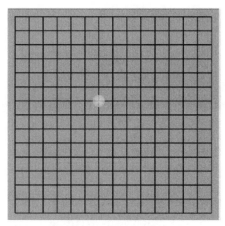

图 19.14　绘制棋盘

关键代码如下:

```
01    // 监控当前执棋
02    let obj = {}
03    obj.me = true;
04
05    // 画棋盘
06    function drawLine () {
07      for (let i = 0; i < 15; i++) {
08        context.moveTo(15, 15 + i * 30);
09        context.lineTo(435, 15 + i * 30);
10        context.stroke();
11        context.moveTo(15 + i * 30, 15);
12        context.lineTo(15 + i * 30, 435);
13        context.stroke();
14      }
15    }
16    context.fillStyle = '#DEB887';
17    context.fillRect(0, 0, 450, 450,);
18    drawLine();
19    // 初始化棋盘各个点
20    var chessBoard = [];
21    for (let i = 0; i < 15; i++) {
22      chessBoard[i] = [];
23      for (let j = 0; j < 15; j++) {
24        chessBoard[i][j] = 0;
25      }
26    }
27
28    // 鼠标移动时棋子提示
29    let old_i = 0;
30    let old_j = 0;
31
32    layer.onmousemove = function (e) {
33      if (chessBoard[old_i][old_j] === 0) {
34        context2.clearRect(15+old_j*30-13, 15+old_i*30-13, 26, 26)
35      }
36      var x = e.offsetX ;
37      var y = e.offsetY ;
38      var j = Math.floor(x/30) ;
39      var i = Math.floor(y/30) ;
40      if (chessBoard[i][j] === 0) {
41        oneStep(i, j, obj.me, true)
42        old_i = i;
```

```
43          old_j = j;
44       }
45    }
46
47    layer.onmouseleave = function (e) {
48       if (chessBoard[old_i][old_j] === 0) {
49          context2.clearRect(15+old_j*30-13, 15+old_i*30-13, 26, 26)
50       }
51    }
52
53    // 绘制棋子
54    function oneStep (j, i, me, isHover) {//i,j 分别是在棋盘中的定位，me 代表白棋还是黑棋
55       context2.beginPath();
56       context2.arc(15+i*30, 15+j*30, 13, 0, 2*Math.PI);// 圆心会变的，半径改为 13
57       context2.closePath();
58       var gradient = context2.createRadialGradient(15+i*30+2, 15+j*30-2, 15, 15+i*30, 15+j*30, 0);
59       if (!isHover) {
60          if(me){
61             gradient.addColorStop(0, "#0a0a0a");
62             gradient.addColorStop(1, "#636766");
63          }else{
64             gradient.addColorStop(0, "#D1D1D1");
65             gradient.addColorStop(1, "#F9F9F9");
66          }
67       } else {
68          if(me){
69             gradient.addColorStop(0, "rgba(10, 10, 10, 0.8)");
70             gradient.addColorStop(1, "rgba(99, 103, 102, 0.8)");
71          }else{
72             gradient.addColorStop(0, "rgba(209, 209, 209, 0.8)");
73             gradient.addColorStop(1, "rgba(249, 249, 249, 0.8)");
74          }
75       }
76       context2.fillStyle = gradient ;
77       context2.fill();
78    }
```

19.6.4 游戏算法及胜负判定

五子棋的游戏规则是：以落棋点为中心，向 8 个方向查找同一类型的棋子，如果相同棋子数大于等于 5，则表示此类型棋子所有者为赢家。因此以此规则为基础，编写相应的实现算法即可。五子棋棋子查找方向如图 19.15 所示。

图 19.15　判断一枚棋子在 8 个方向上摆出的棋型

关键代码如下:

```
01    // 检查各个方向是否符合获胜条件
02    function checkDirection (i,j,p,q) {
03      //p=0,q=1 水平方向; p=1,q=0 竖直方向
04      //p=1,q=-1 左下到右上
05      //p=-1,q=1 左到右上
06      let m = 1
07      let n = 1
08      let isBlack = obj.me ? 1 : 2
09      for (; m < 5; m++) {
10        // console.log('m:${m}')
11        if (!(i+m*p >= 0 && i+m*p <=14 && j+m*q >=0 && j+m*q <=14)) {
12          break;
13        } else {
14          if (chessBoard[i+m*(p)][j+m*(q)] !== isBlack) {
15            break;
16          }
17        }
18      }
19      for (; n < 5; n++) {
20        if(!(i-n*p >=0 && i-n*p <=14 && j-n*q >=0 && j-n*q <=14)) {
21          break;
22        } else {
23          if (chessBoard[i-n*(p)][j-n*(q)] !== isBlack) {
24            break;
25          }
26        }
27      }
28      if (n+m+1 >= 7) {
29        return true
30      }
31      return false
32    }
33    // 检查是否获胜
34    function checkWin (i,j) {
35      if (checkDirection(i,j,1,0) || checkDirection(i,j,0,1) ||
36        checkDirection(i,j,1,-1) || checkDirection(i,j,1,1)) {
37        return true
38      }
39      return false
40    }
```

19.6.5 重新开始游戏

当对战双方有一方胜利时，弹出对话框提示，单击对话框中的"确定"按钮，可以重新开始游戏，该功能是通过 reStart() 方法实现的，代码如下：

```
01    // 重新开始
02    function reStart () {
03      context2.clearRect(0, 0, 450, 450)
04      waitingUser.innerHTML = ' 请上局失利者先落子! '
05      for (let i = 0; i < 15; i++) {
06        chessBoard[i] = [];
07        for (let j = 0; j < 15; j++) {
08          chessBoard[i][j] = 0;
09        }
10      }
11      if (userList.length === 2) {
12        if (userList[1] === user.value) {
```

```
13          obj.me = true
14      } else {
15          obj.me = false
16      }
17  }
18  old_i = 0;
19  old_j = 0;
20  }
```

19.6.6　更改棋盘颜色

在五子棋对战页面的棋盘下方有一个颜色块，单击该颜色块，可以弹出颜色选择器，选择指定颜色后可以更改棋盘的颜色，如图 19.16 所示。

图 19.16　更改棋盘颜色

改变棋盘颜色功能是通过为 colorSelect 对象添加 change 监听事件实现的。代码如下：

```
01  // 改变棋盘颜色
02  colorSelect.addEventListener('change', (event) => {
03      context.fillStyle = event.target.value;
04      context.fillRect(0, 0, 450, 450,);
05      drawLine();
06  })
```

 本章知识思维导图

第 20 章

全栈博客网

——Node.js+express+ejs 模板 +MongoDB 数据库实现

 本章学习目标

- 了解通用博客网站的功能流程。
- 掌握 Node.js 网站中注册和登录的实现方法。
- 掌握如何在网站中控制用户权限的方法。
- 掌握各个功能页面路由跳转的方法。
- 熟悉使用 ejs 模板进行页面渲染的技巧。
- 巩固 MongoDB 数据库在 Node.js 网站中的使用。
- 巩固 express 模块在 Node.js 网站中的使用。

20.1 需求分析

在互联网上，博客网站已经不再是什么新鲜事物。越来越多的博客网站呈现出个性化的趋势，比如动漫博客、宠物博客、日本语博客等等。本章将使用 Node.js 等相关技术，设计并制作一个面向程序员的博客网站——全栈博客网。根据需求，全栈博客网站应该具有以下功能：

① 注册功能：首先注册成为博客网站的用户，才能发表文章。注册需要提供用户名、密码和头像图片等表单信息。

② 登录功能：注册之后，就可以登录和登出博客网站了。登录时，需要输入用户名和密码，如果输入正确，则会进入主页，发表文章。

③ 博客文章功能：用户注册登录后，就可以发表文章了。具体的功能包括文章的发表、编辑和删除等功能。

④ 评论留言功能：文章发表后，可以对文章进行留言评论。在评论用户与当前用户一致的情况下，可以删除留言评论内容。

20.2 项目设计

20.2.1 功能结构

全栈博客网从功能上划分，主要由注册、登录、文章内容的增删改查（增加、删除、修改和查询）、评论留言和 404 页面处理 5 个功能模块组成，其功能结构如图 20.1 所示。

图 20.1 网站功能结构

20.2.2 业务流程

全栈博客网的业务流程如图 20.2 所示。

图 20.2　全栈博客网业务流程

20.2.3　项目预览

启动 Node.js 服务器程序后，在浏览器地址栏中输入 http://127.0.0.1:3001，按"Enter"回车键，即可进入全栈博客网的主页，主页主要显示现在网站中已有博客的列表及评论。主页效果如图 20.3 所示。

图 20.3　主页效果

如果要发表博客，需要先注册并登录网站，单击全栈博客网右上角的"注册"和"登录"按钮，即可进入全栈博客网的注册页面和登录页面。注册页面效果如图 20.4 所示，登录页面效果如图 20.5 所示。

图 20.4　注册页面

图 20.5　登录页面

20.3　项目开发准备

20.3.1　项目开发环境

全栈博客网的项目开发及运行环境具体如下。

第 5 篇　项目开发篇

● 操作系统：Windows 7、Windows 10 等。
● Node.js 版本：Node.js v16.3.0。
● 开发工具：WebStorm 2021.1.2。
● 浏览器：Microsoft Edge、Chrome、Firfox 等主流浏览器。
● 使用的 Node.js 模块及版本如下：

```
01    "dependencies": {
02      "config-lite": "2.1.0",
03      "connect-flash": "0.1.1",
04      "connect-mongo": "2.0.1",
05      "ejs": "2.5.7",
06      "express": "4.16.2",
07      "express-formidable": "git+https://github.com/utatti/express-formidable.git",
08      "express-session": "1.15.6",
09      "express-winston": "2.4.0",
10      "marked": "0.3.12",
11      "moment": "2.20.1",
12      "mongolass": "4.1.1",
13      "objectid-to-timestamp": "1.3.0",
14      "sha1": "1.1.1",
15      "winston": "2.4.0"
16    },
17    "devDependencies": {
18      "cross-env": "5.2.0",
19      "eslint": "5.5.0",
20      "eslint-config-standard": "11.0.0-beta.0",
21      "eslint-plugin-import": "2.8.0",
22      "eslint-plugin-node": "5.2.1",
23      "eslint-plugin-promise": "3.6.0",
24      "eslint-plugin-standard": "3.0.1",
25      "istanbul": "0.4.5",
26      "mocha": "4.1.0",
27      "pm2": "3.0.0",
28      "supertest": "3.0.0"
29    }
```

👑 说明：

运行项目时，如果提示模块未找到，则使用 npm install 命令安装以上模块即可。

20.3.2　文件夹组织结构

设计规范合理的文件夹组织结构，可以方便日后的维护和管理。开发全栈博客网时，首先应该新建 myBlog 作为项目根目录文件夹，然后依次创建 config、lib、logs 等文件夹。具体文件夹组织结构如图 20.6 所示。

图 20.6　全栈博客网的文件夹组织结构

20.4 注册页面设计

20.4.1 注册页面概述

在越来越重视用户体验的今天，页面的设计非常重要和关键，全栈博客网注册页面的设计兼顾视觉效果和用户体验的原则，在该页面中，主要用于用户输入用户名、密码、个人介绍信息，并选择性别和头像，从而实现注册用户的功能。全栈博客网的注册页面效果如图 20.7 所示。

图 20.7 注册页面及其各个部分

20.4.2 顶部区和底部区功能的实现

根据由简到繁的原则，首先实现网站的顶部区和底部区的功能。顶部区主要由网站的 LOGO 图片和导航菜单组成，方便用户跳转到其他页面，如图 20.8 所示。底部区由公司介绍、服务链接和其他辅助的链接组成，如图 20.9 所示。

图 20.8 全栈博客网的顶部区

图 20.9　全栈博客网的底部区

关键步骤解读如下：

（1）实现页面布局

在 views 文件夹下创建 signup.ejs 文件，作为用户的注册页面，关键代码如下：

```
01  <!DOCTYPE html>
02  <html>
03  <head>
04    <title> 全栈开发博客 </title>
05    <link href="/css/style.css" rel="stylesheet" type="text/css" media="all"/>
06    <link href="/css/bootstrap.css" rel="stylesheet" type="text/css" media="all"/>
07    <script src="/js/jquery.min.js"></script>
08    <meta name="viewport" content="width=device-width, initial-scale=1">
09    <meta http-equiv="Content-Type" content="text/html; charset=utf-8"/>
10    <script type="text/javascript" src="/js/move-top.js"></script>
11    <script type="text/javascript" src="/js/easing.js"></script>
12    </script>
13  </head>
14  <body>
15  <!--顶部区域 - →
16  <div class="header" style="min-height: 200px">
17    <div class="container">
18      <div class="header-info">
19        <div class="logo">
20          <a href="/posts"><img src="/images/logo.png" alt=" "/></a>
21        </div>
22        <div class="logo-right">
23          <span class="menu"><img src="/images/menu.png" alt=" "/></span>
24          <ul class="nav1">
25            <% if (user) { %>
26            <li class="cap"><a href="/posts?author=<%= user._id %>"> 个人主页 </a></li>
27            <li><a href="/posts/create"> 发表文章 </a></li>
28            <li><a href="/signout"> 退出 </a></li>
29            <% } else { %>
30            <li><a href="/signin"> 登录 </a></li>
31            <li><a href="/signup"> 注册 </a></li>
32            <% } %>
33          </ul>
34        </div>
35        <div class="clearfix"></div>
36        </div>
37      </div>
38    </div>
39  <!--省略部分代码 - →
40  <!--底部区域 - →
41  <div class="footer">
42    <div class="container">
43      <div class="footer-grids">
44        <div class="footer-grid">
45          <h3> 关于我们 </h3>
```

```
46              <p>明日学院, 是吉林省明日科技有限公司倾力打造的在线实用技能学习平台,
47              该平台于 2016 年正式上线, 主要为学习者提供海量、优质的课程, 课程结构严谨,
48              用户可以根据自身的学习程度, 自主安排学习进度。我们的宗旨是,
49              为编程学习者提供一站式服务, 培养用户的编程思维。</p>
50          </div>
51          <div class="footer-grid">
52              <h3>服务中心 </h3>
53              <ul>
54          <li class="cap1"><a href="http://www.mingrisoft.com/selfCourse.html" target="_blank">
    课程 </a></li>
55              <li><a href="http://www.mingrisoft.com/book.html" target="_blank">读书 </a></li>
56              <li><a href="http://www.mingrisoft.com/bbs.html" target="_blank">社区 </a></li>
57              </ul>
58          </div>
59          <div class="footer-grid">
60              <h3>交流合作 </h3>
61              <ul>
62              <li><a href="#">人才招聘 </a></li>
63              <li><a href="#">意见反馈 </a></li>
64              <li><a href="#">版权声明 </a></li>
65              <li><a href="#">服务条款 </a></li>
66              </ul>
67          </div>
68          <div class="clearfix"></div>
69          </div>
70          </div>
71      </div>
72          </div>
73      </div>
74      </body>
75      </html>
```

从上面的代码可以发现, 顶部区域的菜单部分使用了 ejs 语法, 进行用户权限控制。用户处于登录状态时, 显示 "个人主页" "发表文章" 和 "退出" 菜单; 而用户处于非登录状态时, 显示 "登录" 和 "注册" 菜单。那么, 这部分权限内容是如何控制的呢?

(2) 权限控制

在 middlewares 文件夹下创建 check.js. 文件, 用于验证用户是否已经登录, 编写代码如下:

```
01  module.exports = {
02    checkLogin: function checkLogin (req, res, next) {
03      if (!req.session.user) {
04        req.flash('error', ' 未登录 ')
05        return res.redirect('/signin')
06      }
07      next()
08    },
09
10    checkNotLogin: function checkNotLogin (req, res, next) {
11      if (req.session.user) {
12        req.flash('error', ' 已登录 ')
13        return res.redirect('back')// 返回之前的页面
14      }
15      next()
16    }
17  }
```

上面的代码中, 通过验证 session 中 user 对象的值, 判断当前用户的登录和未登录状态。如果是未登录状态, 则使用 redirect() 方法, 跳转到登录页面。

20.4.3 注册功能的实现

用户注册时，需要提交用户名、密码、性别、头像和个人介绍等信息，如图 20.10 所示。实现注册功能的关键是表单如何进行验证、用户头像如何上传以及如何在数据库中添加用户的注册信息等。

图 20.10 注册功能

关键步骤解读如下：

（1）实现注册表单布局

继续在 signup.ejs 文件中编写如下代码，用于布局注册表单。

```
01  <div class="contact">
02    <div class="contact-left1">
03      <h3>
04        <span> 注册 </span>
05        <% if (success) { %>
06        <span style="color: red">(<%= success %>)</span>
07        <% } %>
08        <% if (error) { %>
09        <span style="color: red">(<%= error %>)</span>
10        <% } %>
11      </h3>
12      <div class="in-left">
13        <form method="post" enctype="multipart/form-data">
14          <input type="text" name="name" placeholder=" 用户名 " >
15          <input type="password" name="password" placeholder=" 密码 " >
16          <input type="password" name="repassword" placeholder=" 确认密码 " >
17          <label style="color:white;margin:5px 5px;"> 性别 </label>
18          <select name="gender">
19            <option value="m" style="color:black"> 男 </option>
20            <option value="f" style="color:black"> 女 </option>
21            <option value="x" style="color:black"> 保密 </option>
22          </select>
23          <br/>
24          <label style="color:white;margin:5px 5px;"> 头像 </label>
25          <input type="file" name="avatar">
26      </div>
27      <div class="in-right">
28          <textarea placeholder=" 个人介绍 " name="bio"></textarea>
29          <input type="submit" value=" 注册 ">
30      </div>
31      </form>
32      <div class="clearfix"> </div>
33    </div>
34    <div class="clearfix"> </div>
35  </div>
```

从上面的代码可以发现，布局注册表单时，使用了 <form> 表单标签提交用户注册的信息。提交方式使用 post，当需要提交文件内容时，需要设置 enctype="multipart/form-data"。

👑 注意：

<input> 标签中 name 属性的值应该与数据库中创建模型的值一一对应。

（2）表单验证

在 routers 文件夹下创建 signup.js 文件，用于处理注册表单的验证，代码如下：

```
01    // 校验参数
02    try {
03      if (!(name.length >= 1 && name.length <= 10)) {
04        throw new Error(' 名字请限制在 1 ~ 10 个字符 ')
05      }
06      if (['m', 'f', 'x'].indexOf(gender) === -1) {
07        throw new Error(' 性别只能是 m、f 或 x')
08      }
09      if (!(bio.length >= 1 && bio.length <= 30)) {
10        throw new Error(' 个人简介请限制在 1 ~ 30 个字符 ')
11      }
12      if (!req.files.avatar.name) {
13        throw new Error(' 缺少头像 ')
14      }
15      if (password.length < 6) {
16        throw new Error(' 密码至少 6 个字符 ')
17      }
18      if (password !== repassword) {
19        throw new Error(' 两次输入密码不一致 ')
20      }
21    } catch (e) {
22      // 注册失败，异步删除上传的头像
23      fs.unlink(req.files.avatar.path)
24      req.flash('error', e.message)
25      return res.redirect('/signup')
26    }
```

上面的代码中，对获取的表单数据进行验证，这里使用了 try…catch 语句，根据验证规则，对不符合条件的表单信息，返回错误提示信息，同时重新跳转到注册页面。

（3）实现用户注册

如果验证通过，则继续在 signup.js 文件中编程实现用户注册功能的代码，代码如下：

```
01    // 明文密码加密
02    password = sha1(password)
03    // 待写入数据库的用户信息
04    let user = {
05      name: name,
06      password: password,
07      gender: gender,
08      bio: bio,
09      avatar: avatar
10    }
11    // 用户信息写入数据库
12    UserModel.create(user)
13      .then(function (result) {
14        // 此 user 是插入 mongodb 后的值，包含 _id
15        user = result.ops[0]
16        // 删除密码这种敏感信息，将用户信息存入 session
```

```
17      delete user.password
18      req.session.user = user
19      // 写入 flash
20      req.flash('success', ' 注册成功 ')
21      // 跳转到首页
22      res.redirect('/posts')
23    })
24    .catch(function (e) {
25      // 注册失败, 异步删除上传的头像
26      fs.unlink(req.files.avatar.path)
27      // 用户名被占用则跳回注册页, 而不是错误页
28      if (e.message.match('duplicate key')) {
29        req.flash('error', ' 用户名已被占用 ')
30        return res.redirect('/signup')
31      }
32      next(e)
33    })
34  })
```

上面的代码中，首先记录用户输入或者选择的信息，然后调用 UserModel 模型的 create 方法将用户信息写入数据库中，从而实现用户注册的功能。

20.5　登录页面设计

20.5.1　登录页面概述

成功注册博客网站用户后，接下来，用户就可以进行登录、发表文章等后续操作了。在登录界面中，用户需要输入用户名和密码，如果输入正确，跳转到用户的个人主页，可以发表文章和留言评论等；如果输入错误，则会留在登录页面，并返回错误提示。登录页面效果如图 20.11 所示。

图 20.11　登录页面

20.5.2　登录功能的实现

登录功能是由登录表单构成，关键代码涉及的文件有 views 文件夹下的 signin.ejs 文件（表单页面模板）、routes 文件夹下的 signin.js 文件（路由跳转）和 models 文件夹下的 users.js 文件（数据库验证）。

关键步骤解读如下：

（1）实现登录页面布局

在 views 文件夹下创建 signin.ejs 文件，编写用户登录的界面，代码如下：

```
01  <div class="contact">
02    <div class="contact-left1">
03      <h3>
04        <span> 登录 </span>
05        <% if (success) { %>
06        <span style="color: red">(<%= success %>)</span>
07        <% } %>
08        <% if (error) { %>
09        <span style="color: red">(<%= error %>)</span>
10        <% } %>
11      </h3>
12      <div class="in-left">
13      <form method="post" enctype="multipart/form-data">
14        <input type="text" name="name" placeholder=" 用户名 " required=" ">
15        <input type="password" name="password" placeholder=" 密码 " required=" ">
16        <input style="margin-top:20px" type="submit" value=" 登录 ">
17      </div>
18      </form>
19      <div class="clearfix"></div>
20    </div>
21    <div class="clearfix"></div>
22  </div>
```

通过上面的代码可以看到，登录页面中利用 <form> 标签，使用了 post 提交方法，然后通过 <input> 标签将用户输入的用户和密码提交给 routes 文件下的 signin.js 文件（路由跳转）。这里需要注意的是，<input> 标签中的 name 属性不要忘记漏写。

（2）路由跳转及传递提交数据

在 routes 文件夹下创建 signin.js 文件，接收用户提交的登录数据，代码如下：

```
01  const sha1 = require('sha1')
02  const express = require('express')
03  const router = express.Router()
04
05  const UserModel = require('../models/users')
06  const checkNotLogin = require('../middlewares/check').checkNotLogin
07
08  // GET /signin 登录页
09  router.get('/', checkNotLogin, function (req, res, next) {
10    res.render('signin')
11  })
12
13  // POST /signin 用户登录
14  router.post('/', checkNotLogin, function (req, res, next) {
15    const name = req.fields.name
16    const password = req.fields.password
```

```
17
18      // 校验参数
19      try {
20        if (!name.length) {
21          throw new Error(' 请填写用户名 ')
22        }
23        if (!password.length) {
24          throw new Error(' 请填写密码 ')
25        }
26      } catch (e) {
27        req.flash('error', e.message)
28        return res.redirect('back')
29      }
30
31      UserModel.getUserByName(name)
32        .then(function (user) {
33          if (!user) {
34            req.flash('error', ' 用户不存在 ')
35            return res.redirect('back')
36          }
37          // 检查密码是否匹配
38          if (sha1(password) !== user.password) {
39            req.flash('error', ' 用户名或密码错误 ')
40            return res.redirect('back')
41          }
42          req.flash('success', ' 登录成功 ')
43          // 用户信息写入 session
44          delete user.password
45          req.session.user = user
46          // 跳转到主页
47          res.redirect('/posts')
48        })
49        .catch(next)
50    })
51
52    module.exports = router
```

上面的代码中，用户提交的用户名和密码会传递到 signin.js 文件中，这是通过 try… catch 语句验证用户名和密码的长度。如果错误，抛出错误信息，并返回给登录页面。否则，验证通过后，调用 models 文件夹下的 users.js 中的 getUserByName() 方法验证用户信息是否存在，并跳转到主页面。

（3）数据库验证用户信息

在 models 文件夹下创建 users.js 文件，用于验证数据库中是否存在相应的用户，主要代码如下：

```
01    const User = require('../lib/mongo').User
02
03    module.exports = {
04      // 注册一个用户
05      create: function create (user) {
06        return User.create(user).exec()
07      },
08
09      // 通过用户名获取用户信息
10      getUserByName: function getUserByName (name) {
11        return User
```

```
12          .findOne({ name: name })
13          .addCreatedAt()
14          .exec()
15     }
16   }
```

上面的代码中创建了一个 getUserByName() 函数，调用 mongoDB 数据库中的方法，在 User 集合中查找指定的用户信息是否存在。

20.6 文章功能模块设计

20.6.1 文章功能模块概述

文章功能是全栈博客网的核心模块，该模块中可以发表文章、查看个人主页、修改文章和删除文章。其中，发表文章页面如图 20.12 所示。

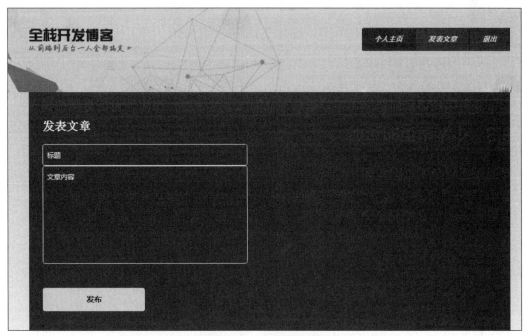

图 20.12 发表文章页面

个人主页如图 20.13 所示。

👑 说明：

　个人主页与全栈博客网的主页实际上是一个页面，只不过在个人主页中只显示自己发表过的文章。

修改和删除文章只需要单击指定文章右上角的"编辑"或者"删除"超链接即可，如图 20.14 所示。

图 20.13　个人主页

图 20.14　修改和删除文章

20.6.2　发表文章功能的实现

发表文章时，主要提交 2 个信息，分别是标题和文章内容，但这里需要注意的是，实际上发表文章时，是需要有用户信息的，因此，这里实际上隐藏了当前用户的相关信息，因此，在实现发表文章功能时，也需要通过当前的表单，将当前用户信息一起提交到后台的服务器中。发表文章功能的效果如图 20.15 所示。

图 20.15 发表文章功能

关键步骤解读如下:

（1）实现发表文章页面布局

在 views 文件夹下创建 create.ejs 文件，实现发表文章页面的布局。关键代码如下:

```
01    <div class="contact">
02      <div class="contact-left1">
03        <h3>
04          <span> 发表文章 </span>
05          <% if (success) { %>
06          <span style="color: red">(<%= success %>)</span>
07          <% } %>
08          <% if (error) { %>
09          <span style="color: red">(<%= error %>)</span>
10          <% } %>
11        </h3>
12        <div class="in-left">
13          <form method="post">
14            <input type="text" name="title" placeholder="标题 ">
15            <textarea placeholder=" 文章内容 " name="content" ></textarea>
16            <input style="margin-top:20px" type="submit" value=" 发布 ">
17        </div>
18        </form>
19        <div class="clearfix"> </div>
20      </div>
21      <div class="clearfix"> </div>
22    </div>
```

观察上面的代码，这里主要通过使用 <form> 标签布局发表文章表单，提交数据的方式是 post。文章内容使用了 <textarea> 标签表示。

（2）提交数据

在 routes 文件夹下创建 post.js 文件，用于向数据库中提交文章的相关信息，关键代码如下:

```
01    // POST /posts/create 发表一篇文章
02    router.post('/create', checkLogin, function (req, res, next) {
03      const author = req.session.user._id
```

```
04      const title = req.fields.title
05      const content = req.fields.contenl
06      // 校验参数
07      try {
08        if (!title.length) {
09          throw new Error(' 请填写标题 ')
10        }
11        if (!content.length) {
12          throw new Error(' 请填写内容 ')
13        }
14      } catch (e) {
15        req.flash('error', e.message)
16        return res.redirect('back')
17      }
18      let post = {
19        author: author,
20        title: title,
21        content: content
22      }
23      PostModel.create(post)
24        .then(function (result) {
25          // 此 post 是插入 mongodb 后的值, 包含 _id
26          post = result.ops[0]
27          req.flash('success', ' 发表成功 ')
28          // 发表成功后跳转到该文章页
29          res.redirect('/posts/${post._id}')
30        })
31        .catch(next)
32    })
```

上面的代码在实现提交文章信息时，首先进行非空验证，如果验证通过，使用 models 文件夹中 posts.js 文件中的 PostModel 模型的 create() 方法，将文章相关的信息添加到数据库中，从而实现发表文章的功能。

20.6.3　个人主页的实现

用户登录全栈博客网后，单击页面右上方的"个人主页"按钮，可以看到如图 20.16 所示的页面，该页面中可以显示用户自己发表过的所有文章内容，也可以看到各个文章的浏览数和留言数。

图 20.16　个人主页

关键步骤解读如下:

（1）实现个人主页布局

在 views 文件夹下创建 posts.ejs 文件，实现个人主页的页面布局，关键代码如下:

```
01  <% posts.forEach(function (post) { %>
02  <div class="border">
03    <p>a</p>
04  </div>
05  <div class="some-title">
06    <h3><a href="/posts/<%= post._id %>" ><%= post.title %></a></h3>
07  </div>
08  <div class="read">
09    <p>
10      <img width="20%" src="/img/<%= post.author.avatar %>">
11      <a href="#"><%= post.author.name %></a>
12      <span><%= post.created_at %></span>
13    </p>
14  </div>
15  <div class="clearfix"></div>
16  <div class="tilte-grid">
17    <p class="Sed"><%- post.content %></p>
18  </div>
19  <div class="read">
20    <span> 浏览 (<%= post.pv || 0 %>)</span>
21    <span> 留言 (<%= post.commentsCount || 0 %>)</span>
22  </div>
23  <div class="border">
24    <p>a</p>
25  </div>
26  <% }) %>
```

观察上述代码可以发现，个人主页中使用了 ejs 语法中的 forEach 函数，将从数据库中查询出的当前用户所有已发表文章循环显示出来。

（2）获取数据库中的文章信息

继续在 routes 文件夹下的 posts.js 文件中编写代码，获取数据库中所有当前用户发表的文章信息，关键代码如下:

```
01  // GET /posts 所有用户或者特定用户的文章页
02  // GET /posts?author=xxx
03  router.get('/', function (req, res, next) {
04    const author = req.query.author;
05    Promise.all([
06      PostModel.getPosts(author),              // 获取文章信息
07      PostModel.getPostsNO()                   // 获取文章阅读排行榜
08    ])
09    .then(function (result) {
10      const posts = result[0];
11      const postsNo = result[1];
12      res.render('posts', {
13        posts: posts,
14        postsNo: postsNo
15      })
16    })
17    .catch(next);
18  })
```

上面的代码中，使用 PostModel 中的 getPosts() 方法和 getPostsNO() 方法，分别获取数

据库中当前用户的所有文章信息，以及文章所对应的阅读排行榜信息，然后将获取到的信息返回到 posts.ejs 页面中进行显示。

20.6.4　修改文章功能的实现

用户进入自己的文章详情页面后，单击对应文章右上方的"编辑"超链接（如图 20.17 所示），进入文章修改页面（如图 20.18 所示），该页面中，首先将指定文档的标题页内容都显示出来，用户修改后，单击"修改"按钮，即可完成指定文章的修改。

图 20.17　单击对应文章右上方的"编辑"超链接

图 20.18　文章修改页面

关键步骤解读如下：

（1）实现文章修改页面布局

在 views 文件夹下创建 create.ejs 文件，用于实现文章修改页面布局，关键代码如下：

```
01  <div class="contact">
02    <div class="contact-left1">
03      <h3>
04        <span> 修改文章 </span>
05        <% if (success) { %>
06        <span style="color: red">(<%= success %>)</span>
07        <% } %>
08        <% if (error) { %>
09        <span style="color: red">(<%= error %>)</span>
10        <% } %>
11      </h3>
12      <div class="in-left">
13        <form method="post" action="/posts/<%= post._id %>/edit">
14          <input type="text" name="title" value="<%= post.title %>" placeholder=" 标题 ">
15          <textarea placeholder=" 文章内容 " name="content" ><%= post.content %></textarea>
16          <input style="margin-top:20px" type="submit" value=" 修改 ">
17      </div>
18      </form>
19      <div class="clearfix"> </div>
20    </div>
21    <div class="clearfix"> </div>
22  </div>
```

观察上述代码可以发现，修改文章表单使用的是 <form> 标签，这里需要注意的是 <form> 标签的 action 属性值使用了 "<%=post_id>"，用来将文章的 ID 传送到后台，从而指定要修改的具体文章。

（2）提交文章的修改信息

在 routes 文件夹下的 posts.js 文件中编写代码，用于提交文章的修改信息，关键代码如下：

```
01  // POST /posts/:postId/edit 更新一篇文章
02  router.post('/:postId/edit', checkLogin, function (req, res, next) {
03    const postId = req.params.postId
04    const author = req.session.user._id
05    const title = req.fields.title
06    const content = req.fields.content
07    // 校验参数
08    try {
09      if (!title.length) {
10        throw new Error(' 请填写标题 ')
11      }
12      if (!content.length) {
13        throw new Error(' 请填写内容 ')
14      }
15    } catch (e) {
16      req.flash('error', e.message)
17      return res.redirect('back')
18    }
19    PostModel.getRawPostById(postId)
20      .then(function (post) {
21        if (!post) {
22          throw new Error(' 文章不存在 ')
23        }
24        if (post.author._id.toString() !== author.toString()) {
25          throw new Error(' 没有权限 ')
26        }
27        PostModel.updatePostById(postId, { title: title, content: content })
28          .then(function () {
29            req.flash('success', ' 编辑文章成功 ')
```

```
30              // 编辑成功后跳转到上一页
31              res.redirect('/posts/${postId}')
32          })
33          .catch(next)
34      })
35  })
```

上面的代码在提交文章修改信息时，首先需要进行非空验证，如果验证通过，使用 models 文件夹中 posts.js 中的 PostModel 模型的 updatePostById() 方法，实现修改数据库中指定文章信息的功能。

20.6.5　删除文章功能的实现

用户进入自己的文章详情页面后，单击对应文章右上方的"删除"超链接（如图 20.19 所示），即可删除指定的文章。

图 20.19　单击对应文章右上方的"删除"超链接

关键步骤解读如下：

在 routes 文件夹下的 posts.js 文件中编写代码，用于删除数据库中指定的文章信息，关键代码如下：

```
01  // GET /posts/:postId/remove 删除一篇文章
02  router.get('/:postId/remove', checkLogin, function (req, res, next) {
03    const postId = req.params.postId
04    const author = req.session.user._id
05    PostModel.getRawPostById(postId)
06      .then(function (post) {
07        if (!post) {
08          throw new Error('文章不存在')
09        }
10        if (post.author._id.toString() !== author.toString()) {
11          throw new Error('没有权限')
12        }
13        PostModel.delPostById(postId)
14          .then(function () {
15            req.flash('success', '删除文章成功')
16            // 删除成功后跳转到主页
17            res.redirect('/posts')
```

```
18          })
19          .catch(next)
20      })
21  })
```

上面的代码中，首先验证要删除的文章 ID 是否存在，如果存在，则使用 PostModel 模型的 getRawPostById () 方法删除数据库中指定 ID 所对应的文章信息。

20.7 留言功能设计

20.7.1 留言功能概述

在文章详情页的下方，可以提交留言评论，如图 20.20 所示。留言提交之后，会出现在文章内容的下方，在网站的首页，也会同时显示文章的浏览数和留言数。另外，用户可以删除自己提交的留言数据。

留言评论

2019-04-17 09:40
根号申
大家看看能不能做出来？

请留言

请填写留言内容...

提交

图 20.20　留言功能

20.7.2 留言功能的实现

留言功能主要是在 views 文件下的 post.ejs 文件和 routes 文件下的 comments.js 文件中实现的。关键步骤解读如下：

（1）实现留言功能的页面布局

在 views 文件夹下的 post.ejs 文件中添加代码，实现留言功能的页面布局，关键代码如下：

```
01  <div class="comments">
02      <h4> 留言评论 </h4>
03      <% comments.forEach(function (comment) { %>
```

```
04          <div class="comments-info">
05            <div class="cmnt-icon-left">
06              <a href="#"><img src="/img/<%= comment.author.avatar %>" width="100%" alt=""></a>
07            </div>
08            <div class="cmnt-icon-right">
09              <p><%= comment.created_at %></p>
10              <p>
11  <a href="/posts?author=<%= comment.author._id %>"><%= comment.author.name %></a></p>
12              <p class="cmmnt"><%- comment.content %></p>
13            </div>
14            <% if (user && comment.author._id && user._id.toString() === comment.author._id.toString())
    { %>
15            <div class="actions">
16              <a style="float: right" href="/comments/<%= comment._id %>/remove">删除</a>
17            </div>
18            <% } %>
19            <div class="clearfix"></div>
20          </div>
21          <% }) %>
22  </div>
23  <div class="consequat">
24      <h4>请留言</h4>
25      <form method="post" action="/comments">
26          <input name="postId" value="<%= post._id %>" hidden>
27          <textarea name="content" type="text" onfocus="this.value = '';"
28      onblur="if (this.value == '') {this.value = '留言内容...';}" required="">请填写留言内
    容...</textarea>
29          <input type="submit" value="提交">
30      </form>
31  </div>
```

观察上述代码可以发现，留言功能页面的结构是由留言信息的显示和留言信息的提交两部分构成的，这里首先需要使用 ejs 语法中的 forEach 函数将留言信息循环显示出来；然后通过 <form> 表单标签将用户输入的留言数据提交给后台处理。

（2）提交文章的留言信息

在 routes 文件夹下创建 comments.js 文件，实现提交文章留言信息的功能，关键代码如下：

```
01  const express = require('express')
02  const router = express.Router()
03
04  const checkLogin = require('../middlewares/check').checkLogin
05  const CommentModel = require('../models/comments')
06
07  // POST /comments 创建一条留言
08  router.post('/', checkLogin, function (req, res, next) {
09    const author = req.session.user._id
10    const postId = req.fields.postId
11    const content = req.fields.content
12
13    // 校验参数
14    try {
15      if (!content.length) {
16        throw new Error('请填写留言内容')
17      }
18    } catch (e) {
19      req.flash('error', e.message)
20      return res.redirect('back')
21    }
22
```

```
23      const comment = {
24        author: author,
25        postId: postId,
26        content: content
27      }
28
29      CommentModel.create(comment)
30        .then(function () {
31          req.flash('success', ' 留言成功 ')
32          // 留言成功后跳转到上一页
33          res.redirect('back')
34        })
35        .catch(next)
36   })
37
38   // GET /comments/:commentId/remove 删除一条留言
39   router.get('/:commentId/remove', checkLogin, function (req, res, next) {
40      const commentId = req.params.commentId
41      const author = req.session.user._id
42
43      CommentModel.getCommentById(commentId)
44        .then(function (comment) {
45          if (!comment) {
46            throw new Error(' 留言不存在 ')
47          }
48          if (comment.author.toString() !== author.toString()) {
49            throw new Error(' 没有权限删除留言 ')
50          }
51          CommentModel.delCommentById(commentId)
52            .then(function () {
53              req.flash('success', ' 删除留言成功 ')
54              // 删除成功后跳转到上一页
55              res.redirect('back')
56            })
57            .catch(next)
58        })
59   })
60
61   module.exports = router
```

　　上面的代码在提交用户留言信息时，首先需要进行非空验证，如果验证通过，使用 models 文件夹中 comments.js 中的 CommentModel 模型的 getCommentById () 方法，将留言数据添加到数据库中。

本章知识思维导图